2021年度陕西师范大学一流学科建设项目"丝绸之路文化研究"文化传承创新项目"丝绸之路视域中的造型艺术"成果

2022年度陕西师范大学"长安与丝路文化传播"专项科研项目"长安与丝路文化的图像传播研究"（编号：YZJDA01）成果

2020年陕西省社会科学基金年度项目"'一带一路'视域下陕西村落寺观遗址壁画研究与数字化应用研究"（编号：2020J011）成果

丝绸之路视域中的
造型艺术

高明 张治 编著

西北大学出版社
·西安·

图书在版编目(CIP)数据

丝绸之路视域中的造型艺术 / 高明,张治编著. —
西安:西北大学出版社,2023.11
 ISBN 978-7-5604-5001-8

Ⅰ.①丝… Ⅱ.①高… ②张… Ⅲ.①造型艺术-中外关系-文化交流 Ⅳ.①J06②K203

中国版本图书馆 CIP 数据核字(2022)第 168036 号

丝绸之路视域中的造型艺术

高 明 张 治 编著

西北大学出版社出版发行

(西北大学校内　邮编:710069　电话:029-88303940　029-88303593)
http://nwupress.nwu.edu.cn　E-mail: xdpress@nwu.edu.cn

新华书店经销　陕西隆昌印刷有限公司
开本:787 毫米×1092 毫米　1/16　印张:26.75
2023 年 11 月第 1 版　2023 年 11 月第 1 次印刷
字数:400 千字
ISBN 978-7-5604-5001-8　　定价:98.00 元

如有印装质量问题,请与本社联系调换,电话 029-88302966。

序

艺术让世界美起来

 小友高明偕张治来家中，让我给他们的新作《丝绸之路视域中的造型艺术》作序。我喜欢所有的形式艺术。20世纪50年代，我省吃俭用，买七毛钱一张的相当于两天伙食费的票，看了吴祖光先生的《风雪夜归人》和朱琳主演的《武则天》，还有"人莫我知"的《蔡文姬》。我喜欢艺术，但形象记忆能力差。就连沈从文先生带我看画时，指点这个丑、那个美，我还是不懂丑在哪里、美在哪里，也就是缺乏美学素养。此生写的书，涉及一点艺术的只有《敦煌述略》那本教材，后来中华书局以《敦煌史话》为名出版。介绍石窟艺术，只是借助史韦湘先生等人的论著，做了历代画塑特色和创新变化的说明。说起来，还有一次参加西安美院组织的学术会议，我在发言时用了大量拍摄的图片，讲起曾经和我一起考察的姚蜀平女士说过的"荒凉美"。实话实说，就这一本书、一次发言，这么点学养，难以从美学角度评介高明、张治的大作。且就结合此事，说点前几年七次带队出国考察16个丝绸之路沿线国家时对丝绸之路艺术的观感。高明先生是参与前五次考察的50名队员之一，他去了印度和斯里兰卡，我想在他这本书里找找考察活动对他的影响。

 该书以丝绸之路造型艺术为研究对象，是对以绿洲丝绸之路为主的陆海丝绸之路沿线绘画、雕塑、装饰、建筑、工艺美术等不同艺术现象和具体案例的研究。这些研究涉及不同地区、不同文化的造型艺术，其基本领域既包括遗址美术类型，如壁画、雕塑、祭坛画、建筑艺术、服饰艺术等形式，又包括传世美术类型，如国画、水陆画、漫画、陶瓷艺术、装饰艺术等形式。依据不同的研究主题，整体分为六个章节：丝绸之路与造型艺术、丝绸之路与中外艺术交流、丝绸之路与绘画艺术、丝绸之路与雕塑艺

术、丝绸之路与装饰艺术、丝绸之路与建筑艺术。

第一章"丝绸之路与造型艺术",以"张骞出使西域"这一重要历史事件为丝路史研究的重要节点,将张骞之前的丝绸之路定义为丝绸之路的萌芽期和发展期,将张骞之后的丝绸之路定义为丝绸之路的成熟期、转变期和古丝绸之路衰落期。第二章"丝绸之路与中外艺术交流",以中日"漫画"之名、克孜尔石窟供养人服饰、乔托的绘画艺术、蒙元时期的波斯细密画、章怀太子墓《客使图》、暹罗时期的佛寺装饰以及汉代漆器文化为例,分析不同类型的造型艺术在中外艺术交流中的持续发展、传播和演变,展现丝绸之路艺术和谐包容、融会贯通、取长补短的精神魅力,同时探讨本民族艺术应如何从外来艺术文化中合理吸收养分,从而孕育、成长出新的艺术生命,形成不断超越自我的艺术文化发展新境界。第三章"丝绸之路与绘画艺术",以敦煌莫高窟与克孜尔千佛洞的壁画艺术、彬县大佛寺与洛川民俗博物馆馆藏水陆画以及历代背负山水屏罗汉图像为例,论述西域佛教艺术的题材、形式、技法不断沿丝绸之路进入中原地区,与本土皇室、贵族、文人士大夫和民间等各个阶层的信仰文化相融合,逐渐被认可、接纳和推崇,完成了本土化、世俗化的符号演变,被打上华夏文化艺术的烙印,丰富了东方绘画艺术的表达样式和绘制技巧。第四章"丝绸之路与雕塑艺术",以云冈石窟、唐三彩艺术、隋唐两宋瓷器、丝路主题群雕为例,论述西域佛教造像、工艺器皿、文化习俗、图像系统等随着丝绸之路文化艺术的交流逐渐沁入东方,在不断的碰撞、交流和融合中逐步受到华夏文明本土文化、民族文化的洗礼。第五章"丝绸之路与装饰艺术",以葡萄纹、缠枝纹、羽人花鸟纹、三兔共耳纹等装饰纹样为例,探讨中国传统装饰艺术在保持本民族独特艺术魅力的同时,大胆吸收、借鉴从波斯、印度、粟特等地传来的域外器型、纹样等元素,并对其进行合理的消化与吸收、借鉴与改造,使其最终融入中国装饰艺术的传统审美之中,从而为中国装饰艺术拓展了题材与形式,延续了生命力。第六章"丝绸之路与建筑艺术",以悬泉置、新疆琉璃砖、唐代壁画建筑、关中明清民居为例,探讨在宗教信仰下东西方建筑艺术的元素、符号、形制和组合方式不断交融,在不同的地理环境与人文环境中因地制宜地孕育出独特的功能性建筑风格。

该书作者运用"丝绸之路+大美术"的研究视野，把时代所关注的丝绸之路沿线的重要美术现象纳入中外交流的框架进行研究，力图在前人研究的基础上，对丝绸之路中外艺术交流和丝绸之路美术学的现有成果进行突破。既从宏观角度对丝绸之路造型艺术的发展、交流与演变进行整体把握和总结，阐明其中所蕴含的演变规律和发展特征；又从微观角度就某一艺术类别的具体问题进行深入细致的剖析和讨论，表现出问题研究的学术性、深入性和专业性。

包括音乐在内的所有艺术，和数学一样，是不用翻译就能看懂的全人类的共同语言，艺术交流更是丝绸之路上、人类文明进步大道上的主题之一。在丰富的古代艺术遗存中，不难找到"你中有我，我中有你"的亲切感。在这本书里，高明、张治在造型艺术中努力寻找各国特色及其相互影响，探讨如何共同打造"世界的艺术"和"艺术的世界"，是一件很有意思的事情。

该书还关注了丝绸之路上东西文明早期交流中的彩陶文化、周穆王等一些人事。这些在学术界尚无定论，还是应将其作为重大线索，继续关注并深入研究。

四十年来，我十几次走在丝绸之路上，看到无数美好的创造。最大的感慨却是见到许多历史文化古迹被摧毁，不知多少艺术宫殿毁于战火，一路上仿佛可以到处听到艺术在呼吁和平。

考察伊朗后，我写了《波斯波利斯》，结尾说道："我们应不应该从波斯波利斯的毁灭留给每个参观者的心疼和遗憾里，反思人类行为应有的规范。已经进步到可以漫步太空、准备和外星人交往的时代，难道还要用战争和死亡来解决这个世界上的问题吗？"希望艺术让世界美起来，和平使人类与艺术一起永存。

中国敦煌吐鲁番学会丝绸之路专业委员会主任　胡戟

目　录

第一章　丝绸之路与造型艺术 ………………………………………… 1

丝绸之路的概念 ……………………………………………………… 2

丝绸之路上的文化交往 ……………………………………………… 4

丝绸之路视域中的造型艺术继承、交流与发展 …………………… 35

第二章　丝绸之路与中外艺术交流 …………………………………… 49

"东海丝路"视域下中日"漫画"名称的两次传播与演变 ……… 50

从克孜尔石窟供养人服饰看中西文化互动 ………………………… 70

跨文化背景下乔托的绘画艺术 ……………………………………… 77

蒙古汗国时期波斯细密画中的中国风 ……………………………… 98

从章怀太子墓《客使图》到中外交流 ……………………………… 108

中式花纹对暹罗时期佛寺建筑装饰的影响 ………………………… 117

古丝绸之路上的汉代漆器文化传播 ………………………………… 140

第三章　丝绸之路与绘画艺术 ………………………………………… 147

唐代敦煌壁画中的飞天造型 ………………………………………… 148

克孜尔千佛洞壁画的形成 …………………………………………… 157

敦煌壁画（北朝至唐代）与中原传统山水画中树的对比 ………… 169

唐代敦煌壁画中的香炉图案风格 …………………………………… 187

陕西彬县大佛寺石窟博物馆馆藏水陆画图像释读 ………………… 202

洛川民俗博物馆馆藏水陆画图像的世俗化 ………………………… 213

文人符号：罗汉背负山水屏图像研究 ………………………… 235
　　凹凸画法在唐代敦煌莫高窟壁画花鸟图像上的运用 ………… 249

第四章　丝绸之路与雕塑艺术 …………………………………… 260

　　云冈石窟的西域艺术特点 ………………………………………… 261
　　丝绸之路影响下的唐三彩造型艺术 …………………………… 271
　　西域元素对隋唐陶瓷艺术的影响 ……………………………… 282
　　唐宋耀州窑瓷器纹饰中的外来因素 …………………………… 290
　　西安"丝绸之路"群雕中的纪念性 ……………………………… 300

第五章　丝绸之路与装饰艺术 …………………………………… 308

　　"丝路遗珠"——唐镜葡萄纹饰的文化意蕴及图式特征 ……… 309
　　唐代缠枝纹样的流变 …………………………………………… 318
　　唐代羽人花鸟纹金银平脱青铜镜人物纹饰探源 ……………… 330
　　新疆民间工艺中"葡萄纹"的应用 ……………………………… 343
　　宋元时期的马鞍装饰纹样 ……………………………………… 356
　　莫高窟"三兔共耳"藻井图案 …………………………………… 364

第六章　丝绸之路与建筑艺术 …………………………………… 373

　　地理环境对悬泉置功能分区的影响 …………………………… 374
　　新疆琉璃砖装饰艺术 …………………………………………… 381
　　唐代莫高窟壁画中建筑形式的演变 …………………………… 391
　　关中传统民居空间节点特征探究 ……………………………… 403

后　记 ……………………………………………………………… 415

第一章 丝绸之路与造型艺术

历史的车轮滚滚向前，人类的文明生生不息。任何文明的发展与社会的进步均离不开世界各地区之间的经济与文化交流。揭开历史的帷幕，我们会发现有一条横跨亚欧大陆、联结东西方五大文明的交流通道展现在人类发展的长河之中。她承东启西，逾山越海，激荡出多元文化的绚烂；她前仆后继，震古烁今，诉说着昔日图景的繁荣；她熠熠生辉，冉冉不绝，彰显出史诗一般的壮丽——她就是丝绸之路，人类历史上最伟大的国际交流路网，涵盖绿洲、沙漠、草原、高山和海洋等通道。无论是回荡于中原长安的声声驼铃，还是航行在东南沿海的片片云帆，都昭示出丝绸之路车水马龙、熙来攘往的盛世景象。伴随着商贸的繁荣，丝绸之路以海纳百川之势，将来自中原、西域、希腊、罗马、波斯、印度、东瀛等不同地区的文化艺术融汇于一体，形成九州四海互通有无、胡风汉韵异彩纷呈的大同境界。

从史前时期的石器之路、彩陶之路，到夏商周的玉石之路、青铜之路，再到张骞以官方身份正式出使西域，丝绸之路从无到有，经历了萌芽期、发展期、成熟期、转变期和衰落期这五大时期。我们以"张骞出使西域"这一重要历史事件作为丝路史研究的重要节点，将张骞出使西域之前的丝绸之路定义为丝绸之路的萌芽期和发展期，将张骞出使西域之后的丝绸之路定义为丝绸之路的成熟期、转变期和衰落期。通过这种划分，既可以从客观角度正确对待"张骞正式开辟丝绸之路"这一历史事件，肯定其对丝绸之路成熟、定型所起到的决定性的卓越功绩，又可以站在历史高度审视人类早期交流通道业已存在的事实，承认远古先民为促成丝绸之路的诞生、发展所做出的努力和贡献。

丝绸之路的概念

人类自诞生以来,便存在着不同地区、不同人群之间的交流与互动。这种人与人的交流与互动进一步促成了多元文化的形成,而多元文化的冲突与融合则推动着人类历史的持续发展与不断进步。纵观历史,出于经济、政治与文化的发展需求,各大文明之间形成了许许多多的沟通路线。位于亚欧大陆上的丝绸之路无疑是其中最核心、最重要,也是最具影响力的大型路网通道。

丝绸之路简称"丝路",在历史发展中形成了由狭义到广义的不同内涵。当代出版的《丝绸之路辞典》将丝绸之路定义为:"古代中国经中亚通往南亚、西亚及欧洲、北非的陆上贸易通道。因大量的中国丝绸和丝织品多经此道西运,故有此名称。"①而最早提出"丝绸之路"这一说法的是19世纪德国地理和地质学的领军人物——李希霍芬(Ferdinand von Richthofen,1833—1905),之后经德国历史学家赫尔曼(Albert Herrmann,1886—1945)应用拓展,最终固定下来并广为流传。1877年,李希霍芬在其所著的《中国——亲身旅行的成果和以之为依据的研究》(第一卷)中首次提出丝绸之路(Seidenstrassen)的概念,用来定义"自公元前114年至公元127年间连接中国与河中地区以及印度的丝绸贸易的西域道路"②。1910年,赫尔曼在其所著的《中国与叙利亚间的古代丝绸之路》一书中,主张把丝绸之路的含义"一直延长到通向遥远西方的叙利亚"③。1915年,赫尔曼在《从中国到罗马帝国的丝绸之路》一书中,又进一步把丝绸之路作为中国与希腊-罗马社会沟通往来的交通路线的统称。从此,丝绸之路一词被普遍接受。④在被学术界接受的同时,丝绸之路的内涵也在不断扩展充实。从

① 周伟洲,王欣. 丝绸之路辞典[M]. 西安:陕西人民出版社,2018:1.
② FERDINAND VON RICHTHOFEN. China:Ergebnisse eigener Reisen und darauf gegrindeter Studien:Bd. 1[M]. Berlin:D. Reimer,1877:454.
③ ALBERT HERRMANN. Die alten Seidenstrassen zwischen China und Syrien[M]. Berlin:Weidmannsche Buchhandlung,1910:10.
④ 王浦劬,刘尚希. "一带一路"知识问答[M]. 北京:人民出版社,2015:3.

19世纪末到20世纪初,法国汉学家沙畹(Edouard Chavannes,1865—1918)、格鲁赛(René Grousset,1885—1952)等人先后提出"海上丝绸之路"贸易通道的概念,并将其纳入丝绸之路范畴。之后又不断有学者提出"草原丝绸之路""南方丝绸之路"等概念。于是,丝绸之路逐渐广义化。时至今日,丝绸之路早已突破李希霍芬限定的概念,以西北丝绸之路(绿洲丝绸之路或沙漠丝绸之路)为基础,包括海上丝绸之路、草原丝绸之路、南方丝绸之路等不同的通道和支线,成为"从上古开始陆续形成的,遍及欧亚大陆甚至包括北非和东非在内的长途商业贸易和文化交流线路的总称"①。

千百年来,丝绸之路作为东西方之间政治、经济和文化交流的主动脉,造就了古代中国、印度、中亚、欧洲乃至非洲等不同文明之间你来我往、各得其宜的交互平台,推动着人类社会的持续发展和不断进步。作为亚、欧、非合作的典范和人类文明交流的遗产,丝绸之路所带来的不仅仅是东西方文明的和谐互动与交相辉映,同时也给人类留下了"和平合作、开放包容、互学互鉴、互利共赢"的丝绸之路精神,促使人类共建相互依托、共同发展的利益共同体、责任共同体和命运共同体,直至今日仍具十分重要的现实意义。

① 王浦劬,刘尚希. "一带一路"知识问答[M]. 北京:人民出版社,2015:5.

丝绸之路上的文化交往

丝绸之路的渊源最早可追溯到先秦时期,但学界公认其正式开辟于2100多年前的西汉。西汉史学家司马迁在《史记·大宛列传》中记载:"其后岁余,骞所遣使通大夏之属者皆颇与其人俱来,于是西北国始通于汉矣。然张骞凿空,其后使往者皆称博望侯,以为质于外国,外国由此信之。"① 在这里,司马迁把张骞自长安出使西域的行为定义为"凿空"之举。虽然张骞主观上是为了汉武帝抗击匈奴的战略目标而出访大月氏等西域之国,但其作为历史上的标志性事件,客观地促进了丝绸之路沿线各国的经济、文化交流。"凿空"之举使得丝绸之路的经济、文化交往发生了本质性的变化,具体体现在两个方面:一是由民间意志的非官方交往行为转变为国家意志的官方交往行为;二是由小规模、间接性、局限性的初始状态转变为大规模、直接性、全面性的成熟状态。自张骞之后,丝绸之路告别了萌芽期、发展期,正式步入成熟期,自此东西方文明之间的交流范围越来越广、交流规模越来越大,交流频率也越来越高。

鉴于"张骞出使西域"的标志性和历史意义,我们可将其视为分界依据,把丝绸之路的文化交往划分为两个阶段:张骞之前的丝绸之路和张骞之后的丝绸之路。接下来将分别进行论述。

一、张骞之前的丝绸之路文化交往

张骞之前的丝绸之路对应着丝绸之路的初始阶段,即萌芽期和发展期。其历史可上溯至原始社会的旧石器时代,直至汉景帝后元三年,即公元前141年。作为广义丝绸之路的初始阶段,陆上丝绸之路早于海上丝绸之路②。而陆上丝绸之路包括绿洲丝绸之路、草原丝绸之路和南方丝绸之路。其中,以石器之路为代表的草原丝

① 司马迁. 史记[M]. 北京:中华书局,2011.
② 李刚,崔峰. 丝绸之路与中西文化交流[M]. 西安:陕西人民出版社,2015:7.

绸之路成为丝绸之路的滥觞，它是几条丝绸之路中年代最久远的一条，对促进中外交流产生过重要作用。①绿洲丝绸之路是丝绸之路的主要通道，最早以彩陶之路为代表。

（一）史前时期的文化交往

东西方人类文化的交流始于何时，是学术界持续讨论的难点话题。近些年来，有关史前时期的中外文化交流有了新的考古发现和研究，这些研究说明早在史前时期，东西方人群之间就已经存在着物质、技术与文化的交流。

近期的研究表明，至少从旧石器时代中晚期开始，东西方人群就已有来往。西方勒瓦娄哇技术的东传和中国北方东谷坨石器技术的西传，拉开了东西方文化交流的序幕。②这些新的考古资料充分说明勒瓦娄哇文化在旧石器时代很有可能通过北方草原通道的前身——石器之路自西向东传播。而位于东亚腹地华北的东谷坨遗址石器文化因素的影响则向西抵达中亚、俄罗斯，甚至波兰、西欧等地，这说明东方文化西向传播的能力自人类发展的早期阶段就是不可低估的。③除了石器技术的传播，欧亚大陆上的石质女性雕像也为东西方之间的交流提供了实证。这种石质女性雕像起源于东欧地区，其基本形象较胖。它们向东、西两个方向传播，其形象也因地制宜地发生了各种变化。在中国北方地区先后发现了一些女性石偶，如辽宁红山文化的牛河梁女神像等。王钺等人引用日本学者秋山进午的观点，指出在中国红山文化中首次发现的"维纳斯像"，其造型或许是以亚欧大陆北方的草原地带为媒介，在与西方石器文化的徐徐结合中产生的。④

位于东方黄河流域的彩陶文化也在自身发展的过程中不断向外传播。在整个亚欧大陆上，东起以晋陕豫为中心的中原地区，西至欧洲巴尔干半岛，横亘着一条超

① 王大方. 论草原丝绸之路 [J]. 前沿，2005（9）：14-17.
② 刘学堂. 石器时代东西方文化交流初论 [J]. 新疆师范大学学报（哲学社会科学版），2012，33（4）：47-56.
③ 侯亚梅. 水洞沟：东西方文化交流的风向标：兼论华北小石器文化和"石器之路"的假说 [J]. 第四纪研究，2005（6）：756.
④ 王钺，李兰军，张稳刚. 亚欧大陆交流史 [M]. 兰州：兰州大学出版社，2000：17-19.

过1万千米的"彩陶文化带"①。不同地区的彩陶文化在造型、纹样、工艺等方面具有一些相似的特点，存在相互影响的结果。其中，中原彩陶文化诞生于黄河流域，通过绿洲丝绸之路的前身——彩陶之路自东向西拓展至河西走廊、新疆和西藏地区，并延伸到中亚等地。彩陶之路从公元前4世纪一直延续至公元前2世纪，跨越铜石并用时代、青铜时代和早期铁器时代的各个阶段。②学者刘学堂认为，史前彩陶之路最早可以上溯至黄河流域新石器时代初期。最晚在8000年前，黄河流域彩陶文化开始向四周扩张；距今7000年以降，进入六盘山东西两侧；距今5500至5000年，扩张到青海东部；距今5000年以降，西进至祁连山北麓的酒泉地区；距今4000年前后，现身于新疆哈密地区。这支东来的彩陶文化沿着天山山脉西进，终点到达巴尔喀什湖东岸一线，持续时间长达5000年。在西渐过程中，其不断与沿途的当地文化交流、融合，逐渐形成新的地方性考古文化。③学者韩建业将中西彩陶文化的相互交流过程进一步划分为五个阶段：第一阶段（约公元前3500年—公元前3000年），中国陕甘地区彩陶西扩至青海和河西走廊东部，同时中亚南部彩陶可能东向影响甘青地区；第二阶段（公元前3000年—公元前2500年），甘青彩陶文化西向扩展至河西走廊西部，西南向渗透到青藏高原乃至克什米尔地区；第三阶段（约公元前2500年—公元前2200年），中亚南部锯齿纹彩陶的东渐，可能引发马家窑文化半山期锯齿纹彩陶的流行；第四阶段（约公元前2200年—公元前1500年），马家窑文化马厂类型彩陶东向扩展至新疆东部，并进一步发展为河西走廊的四坝文化和东疆的哈密天山北路文化；第五阶段（公元前1500年—公元前1000年），彩陶从东疆向天山中部乃至中亚南部传播，促成楚斯特（Chust）文化等彩陶文化的形成。④两位学者的论证都充分说明了早期丝绸之路存在着中西不同地区彩陶文化的强势扩张与交流融合。

以石器之路和彩陶之路为代表的史前丝绸之路成为东西方人类早期文化双向接触与交流的通道。器物与工艺的西渐与东传，终结了瑞典学者安特生(J. G. Anderson)、

① 国风. 新石器时期的东西方交流：彩陶文化带 [J]. 收藏界, 2003 (1)：51-52.
② 韩建业. 再论丝绸之路前的彩陶之路 [J]. 文博学刊, 2018 (1)：20-32.
③ 刘学堂. 史前彩陶之路："中国文化西来说"之终结 [J]. 中国社会科学文摘, 2013 (2).
④ 韩建业. 再论丝绸之路前的彩陶之路 [J]. 文博学刊, 2018 (1)：20-32.

苏联考古学家瓦西里耶夫、日本学者长泽和俊等人所断言的"中国文化西来说"。不同地区的人类文化在早期丝绸之路的交流中彼此融合共生，展现出史前文明灿烂辉煌的魅力。

（二）夏商周时期的文化交往

这一时期的文化交流基本对应的是青铜之路和玉石之路。所谓青铜之路，是公元前 3000 年至公元前 1000 年，亚欧中部草原地区的印欧人种自西向东传播青铜器、农业作物和游牧文化的交流之路。青铜之路将欧洲和东亚一并纳入了以西亚为中心的古代世界体系。①玉石之路是学者杨伯达于 20 世纪 80 年代末提出的，具体指从和田地区向东专运和田玉的通道，亦称"昆山玉路"。②而广义的玉石之路概念可以兼指玉文化传播线路和玉料运输线路。③

人类冶铜的历史可以追溯至公元前 10000 年前后。在亚欧大陆上，大约在 5000 年前，西亚地区率先进入青铜时代。这一时间大大早于东亚地区，而东亚大约在 1000 年后才进入青铜时代。至商周时期，东亚青铜文化到达鼎盛时期，而此时的西亚赫梯王国已进入铁器时代。④青铜文化在中国的传播路径是自西向东，首先出现在中国西北地区，然后是北方、东北和中原地区，最后到达东部沿江海地区。青铜之风蔚然而起，这些地区先后进入青铜时代，标志着生产力水平的一次革命性提升。⑤公元前 2000 年左右，青铜文化首先进入中国新疆地区，主要包括天山北路文化、小河文化、克尔木齐类遗存和安德罗诺沃文化等。公元前 1900 年前后，青铜文化进入甘肃、青海、陕西地区，主要包括四坝文化和晚期齐家文化。至公元前 1800 年左右，中国北部和东北地区出现以朱开沟文化和夏家店下层文化为代表的青铜文化。之后不久，在中原腹地出现以二里头文化为代表的青铜文化，并影响了黄河下游的岳石文化。东亚地区早期的青铜器受西亚或中亚影响较深，尚未形成自身特色。直到商周时代，中

① 易华.青铜之路：上古西东文化交流概说［J］.丝绸之路，2019（2）：5-18.
② 杨伯达."玉石之路"的布局及其网络［J］.南都学坛，2004（3）：113-117.
③ 叶舒宪，唐启翠.玉石之路［J］.人文杂志，2015（8）：57-66.
④ 张星海.中国青铜文明源于西亚？［N］.北京科技报，2005-09-14（2）.
⑤ 韩建业.略论中国的"青铜时代革命"［J］.西域研究，2012（3）：66-70，139.

原青铜器才开始独具特色，这是技术传播过程中产生的分化现象。①同时，随着史前青铜之路的开辟，自西向东传播的还有小麦、大麦的人工种植技术和牛羊的驯养，它们共同构成了史前青铜之路的研究内容。②小麦和大麦的种植源于距今10000年左右的西亚地区，在公元前3000年之后，陆续传入西域、中原及青藏地区，逐步改变了中国北方广大地区的农业种植结构和人群的饮食习惯。此外，黄牛、羊等家畜也沿着青铜之路经中亚传入中原腹地。中原地区传统畜养的动物主要是猪、鸡等，牛羊畜养技术的引入，引起了中原畜类食物生产的巨大变革。③

 人们对玉石的信仰源于石器时代的使用历史和经验。早在旧石器时代，东亚远古先民便尝试对石英、水晶、玛瑙、玉石等不同的石材进行加工。但直到新石器时代，美玉才真正从美石中脱颖而出，成为东亚大陆先民的珍宝与圣物。④以兴隆洼文化玉玦为代表的史前玉器从中国东北地区次第向四周扩散，渗透到中国大陆、俄罗斯远东、朝鲜半岛、日本等东亚其他地区。⑤在中国大陆南北新石器时代文化遗存中，有大量的玉文化，呈现"多点开花"之势。至夏商周时期，玉文化则呈现和田玉"一点独大"的局面。学者叶舒宪认为，史前时期中国大陆的用玉由"多点开花"格局向中原国家用玉的"一点独大"格局之转变过程，可概括为先有"北玉南传，东玉西传"，后有"西玉东输"的两个阶段。⑥前一阶段在4000年前基本完成，以玉礼器文化自东向西传播，进入河西走廊为标志；后一阶段则以距今4000年为开端，通过齐家文化和中原龙山文化的互动，西北地区的新疆和田玉及甘青地区的祁连玉源源不断进入中原。两大阶段的交汇点就在距今4000年之际，这也正是夏发展为华夏第一王朝的年代。⑦叶舒宪认为，以石峁古城遗址为代表的河套地区龙山文化聚落社会很可能同时充当着史前期"东玉西传"（玉教观念和玉文化的传播）与"西玉东输"（玉石资源的传播）的双

① 张星海. 中国青铜文明源于西亚？[N]. 北京科技报，2005-09-14（2）.
② 刘学堂，李文瑛. 史前"青铜之路"与中原文明[J]. 新疆师范大学学报（哲学社会科学版），2014，35（2）：79-88.
③ 同②。
④ 叶舒宪，唐启翠. 玉石之路[J]. 人文杂志，2015（8）：57-66.
⑤ 刘国祥. 中国玉器考古研究方法与实例探析[J]. 江汉考古，2019（5）：138-144.
⑥ 叶舒宪. 西玉东输与北玉南调[J] 能源评论，2012（9）.
⑦ 叶舒宪. 玉石神话与中华认同的形成[J]. 文学评论，2013（2）.

重中介。①

中外早期的文献记载均描述了东西方之间存在着间接性或偶然性物质文化交流的传说或神话，体现了远古先民对神秘异域世界的向往和初步认知。在中国上古神话传说中，西方世界是神仙居住的地方，这里有夸父逐日、西王母、昆仑山、火焰山等神秘的故事。最早提及中外交流的中国古籍可能是"汲冢古书"中的《穆天子传》。②《穆天子传》也称《周王游记》《周王传》《穆王传》《周穆王传》等，是春秋战国时期的一部游记。③该书记述了西周时期第五位君主——周穆王姬满即位时为宣扬国力而西行巡游，经昆仑之丘到达西王母之国的传说。周穆王在瑶池与西王母相会，将中原地区的丝绢锦绸等特产赠予西王母，而西王母则以西域的牲畜珍宝等物回赠，反映了中原与西域、中亚地区的物资交换。另一部先秦古籍《山海经》则记载了西域古波斯地区（西周之国、轩辕之国）与两河流域（沃民国）的情况，尽管可信度存疑，但是也反映了中华文明对于中亚、西亚地区的初步概念。在亚欧大陆的另一端，同样也流传着一些关于东方的神话和传说。西方文献中关于中国最早的记载，应该出现在成书于公元前6世纪或公元前7世纪由普罗柯奈苏斯（古希腊）人亚里斯特亚士（Aristeas of Procounesus）所著的《阿利马斯比亚》（Arimaspea）中。④该书是一部叙事长诗，诗人亚里斯特亚士记载了他自己跟随一支斯基泰人的游牧商队，到达天山和阿尔泰山山口地区，听到关于遥远的东方民族——希伯尔波利安人（Hyperboreans）的传说。近两个世纪以来，近现代西方学者经过考证研究，确认希伯尔波利安人就是中国人。由于年代久远，《阿利马斯比亚》早已散佚，但关于希伯尔波利安人的传说由于被古希腊历史学家希罗多德的《历史》所引用而得以保存至今。

亚欧大陆上的一些战争也客观上促成了东西方之间的文化联系。最著名的例子莫过于"亚历山大东征"。公元前4世纪，马其顿国王亚历山大在征服了所有希腊联邦之

① 叶舒宪. 玉石之路与华夏文明的资源依赖：石峁玉器新发现的历史重建意义［J］. 上海交通大学学报（哲学社会科学版），2013，21（6）：18-26.

② 李刚，崔峰. 丝绸之路与中西文化交流［M］. 西安：陕西人民出版社，2015：11.

③ 白振声. 周穆王西游［J］. 民族团结，1984（11）：40-42.

④ 邹雅艳. 古希腊罗马时期西方的中国形象［J］. 天津大学学报（社会科学版），2012，14（6）：555-558.

后，率领联军向东方挺进，不断扩张，同时迁移了大量希腊人口，建立了横跨欧亚非三大洲的庞大帝国。亚历山大通过东征，将其帝国的版图从地中海扩张至帕米尔高原的葱岭和印度河流域。大量迁徙的希腊人口为东方带来了古希腊文化，开创了希腊化时代，古希腊文化与东方各地的本土文化碰撞交融，为古代世界的文化交流带来了深刻的历史影响。希腊化时代（公元前330年—公元前30年）是一个伟大的、承上启下的、东西方文明首次大规模交流的时代。此时，希腊文化走出本土，汇入人类历史上第一次文化大碰撞、大交流的总潮流。[1]亚欧大陆中西部的希腊文明、埃及文明、犹太文明、波斯文明、印度文明等人类文明的交流通道被彻底打通，客观上促进了东西方之间的交流融合。这不但深刻地影响了西亚、中亚和南亚地区的历史进程，同时也间接对中华文明的文化艺术发展产生了十分重要的影响。

（三）秦、西汉前期的文化交往

这一时期是从秦朝建立（公元前221年）至汉景帝后元三年（公元前141年）。当时的中亚地区仍处于希腊化时代的影响之中，而秦汉帝国则奠定了华夏大一统的格局，逐步为丝绸之路的正式开辟建立坚实的基础。

秦朝是中国历史上第一个大一统封建王朝。大秦帝国虽然只存在了14年，但对世界历史产生了深远的影响。在春秋战国时期，秦国称霸西戎，辟地千里，客观上打通了绿洲丝路的陕甘通道。原本居住在西部一带的戎族迁徙频繁，部分向东融入秦国，部分继续西迁，与欧亚游牧民族混居。在游牧民族迁徙的过程中，古代中国的蚕桑丝织技术、丝绸等向西传播，通过西域流入中亚、欧洲地区。[2]至秦帝国时期，秦始皇向北建设了联结秦都咸阳与北方草原地区的秦直道，以及以咸阳为中心的通往全国各地的驰道。这些直道和驰道构成了国家级的交通干道网络。除了直道和驰道，大秦帝国的符号性标识莫过于气势恢宏的兵马俑和工艺精湛的铜车马。秦兵马俑的考古发现，使得学者竞相猜测其来源，提出了"本土说"和"外来说"两种观点。"本土说"的观点认为兵马俑是中国土生土长的雕塑，代表学者如张仃、王鹰等。

[1] 杨俊明. 古代帝国与东西方文明的交流传播[J]. 南通大学学报（社会科学版），2016，32（1）：88-93.

[2] 张连银，冯玉婷. 前"丝绸之路"时代的东西交流[N]. 学习时报，2021-01-25（3）.

"外来说"以德国学者格尔曼·汉夫勒、英国学者卢卡斯·尼克尔为代表。格尔曼·汉夫勒在20世纪90年代发表的《中国雕塑艺术的诞生：临潼兵马俑观感》中谈到，兵马俑艺术"来源于西方的交往，来源于亚历山大的智慧和光彩耀人的希腊艺术"[①]。先秦时期，中国的陶俑雕塑艺术并不发达，到了战国晚期，秦国才陆续出现一些10~20厘米的小型雕塑。但在秦统一中国之后，陶俑一改以往的风格，在尺寸规格、造型风格、制作工艺、彩绘方式等方面都与以往有很大的差异。目前，除了阿富汗发现的彩绘陶俑，在包括秦国在内的战国列国均未发现与秦兵马俑形象相近的大型陶俑。因此，学者段清波认为，"战国秦俑的艺术形象可能受斯基泰文化的影响，而秦兵马俑的艺术可能另有渊源"[②]。除了兵马俑以外，段清波还论述了"铜车马、陵墓封土内高台建筑、条形砖、青铜水禽制作工艺、槽型板瓦、茧形壶以及石刻等等文化因素，不是从中国固有文化中发展演变而来，这些因素可能是通过丝绸之路由西亚传播到东方的。与此同时，秦统一时期，波斯帝国、马其顿帝国时期的政治经济文化法律等制度也来到东土，并对秦始皇帝的改革产生了直接的影响"[③]。而学者赵化成亦认为，秦文化中的屈肢葬、铁器、冶铁、黄金等的大量使用均为文化交流的表现。[④]目前的证据表明秦与西方之间存在交流，西部戎族无形中成为中西民族文化交流与商品贸易的"二传手"，客观上推动了这一时期间接性的丝路交往。

汉朝于公元前206年开国之后，秉承秦制，建立了中国历史上第二个大一统封建王朝。在继承秦朝交通网络的基础上，继续修建道路设施，加强全国各地交流，进一步奠定丝绸之路全面联通的基础。秦末汉初，草原地区的匈奴势力逐渐强盛，在冒顿单于的领导下逐渐控制了草原丝路和绿洲丝路的一部分地区，建立了东至辽河、

① 格尔曼·汉夫勒. 中国雕塑艺术的诞生：临潼兵马俑观感 [J]. 侯改玲，申娟，译. 秦陵秦俑研究动态，1991（1）.
② 段清波. 从秦始皇陵考古看中西文化交流（一）[J]. 西北大学学报（哲学社会科学版），2015，45（1）：8-15.
③ 段清波. 从秦始皇陵考古看中西文化交流（二）[J]. 西北大学学报（哲学社会科学版），2015，45（2）：8-14.
④ 赵化成. 试论秦文化与域外文化的交流 [M] //. 秦文化论丛：第十二辑. 西安：三秦出版社，2005：30-38.

西跨葱岭、南起河套、北达贝加尔湖的强大草原帝国。汉初国力薄弱,无法抗衡匈奴的侵扰。一方面,实行休养生息的政策,减免税收和徭役,恢复国家经济;另一方面,与匈奴等周边政权停战和亲,贡献礼品,移民徙边,促进人口、物资与文化流动。除了中原地区的人口向周边地区迁徙之外,周边地区的人口也大量向中原地区迁徙。如北方的胡人和南方的越人大量涌入中原地区后,或从事商业活动,或从事巫术活动,或加入军队,或为仆役,为中原汉地带去了不同的风俗文化,并使之融入了当地的文化①。经过多年的休养生息,西汉迎来了"文景之治",大汉国力的增强和财富的积累为之后汉武帝时期的讨伐匈奴和凿空丝路奠定了物质基础。汉匈之间的战争、和亲、使团交往、居民迁徙等历史事件,使西汉早期各民族之间的文化交流呈现频繁互动、混杂融合的态势。

二、张骞之后的丝绸之路文化交往

这一时期对应着丝绸之路的成熟阶段,即成熟期、转变期和衰落期。其历史界限上自汉武帝建元元年(公元前140年),下至清末民初。经过前代的积累以及西汉前期的休养生息,在亚欧通道和秦汉路网交通的基础上,丝绸之路迎来正式的开辟,逐渐成为一条成熟且影响深远的国际陆上交流通道。

(一)西汉中后期、东汉的文化交往

建元三年(公元前138年),张骞奉汉武帝之命率百人从长安出发出使西域,其目的在于联合大月氏夹击匈奴。不料刚到陇西,一行人马便被匈奴擒获。张骞被扣留十年,在当地娶妻生子。之后趁匈奴监视松懈,带领随从逃离匈奴,一路西行,穿过塔里木北道,经过大宛国、康居国,抵达大月氏,其间曾入大夏国。安居中亚的大月氏早已习惯迁居地的生活,不但无心向匈奴复仇,而且无意东还伊犁河故土。张骞遂计划返回中原。为了躲避匈奴,他在回程时改走塔里木盆地南道,欲经羌地归还长安。但不幸又被匈奴抓获,再次被扣留。直至一年后匈奴内乱,方才逃回长安。

① 邹维一. 汉代周边对中原文化的影响研究[D]. 上海:上海师范大学,2014:30.

汉武帝反击匈奴之后，汉朝逐步控制了河西走廊。为了联合乌孙国而"断匈奴右臂"，张骞在元狩四年（公元前119年）奉命带领300人的使团和大量的金帛、牛羊等礼品第二次出使西域。在这次出使途中，张骞还派副使拜访大宛、康居、月氏、大夏等其他西域诸国。张骞没有成功劝说乌孙王，遂带领乌孙使者和大批西域特产返回长安。张骞出于军事目的两次出使西域，虽然无果而返，但其作为标志性的历史事件，使西域诸国和中原王朝建立了正式的外交关系，打通了中外商品贸易和文化交流的国际通道。至此，丝绸之路产生了本质性的变化，成为一条具有官方性、国际性、直接性和全面性特点的成熟的交流大通道，中西方交流自此进入一个全新的时代。

王莽当政期间，轻视西域，导致中原王朝与西域诸国关系恶化。匈奴伺机而起，重新控制了西域，中原与西域的沟通交流被迫中断。东汉初年，为恢复国力，光武帝无暇顾及西域。之后匈奴内乱，分为南匈奴和北匈奴。南匈奴与东汉保持了友好的朝贡贸易关系，而北匈奴时常侵扰东汉边境，使得边陲不宁。东汉明帝永平十五年（公元72年），东汉开始反击北匈奴，并与其进行争夺西域控制权的战争。永平十六年（公元73年），班超投笔从戎，跟随窦固大军奉明帝之命出兵酒泉、伊吾反攻北匈奴。由于功勋卓著，窦固派班超及从事郭恂率领36人前往西域，沿南道出使诸国。班超先后平定鄯善、于阗、疏勒、莎车等南道诸国，使其归附中原王朝，恢复了西域的丝路南道。东汉永元元年至三年（公元89—91年），窦宪奉和帝之命，先后两次大败北匈奴。北匈奴遭到严重打击，被迫西迁。同时，班超击退了大月氏贵霜王朝的入侵，随后使龟兹、焉耆、尉犁、危须等北道诸国归附东汉，恢复了西域的丝路北道。至此，经过20年的艰苦斗争，西域大小50余国均归附东汉，丝绸之路重新打通。此外，班超还派遣甘英经条支、安息出使大秦[1]，虽止于波斯湾未到达大秦，但这一行动打通了东汉与西亚诸国之间的官方往来渠道，为之后的中西经济贸易和文化交流创造了有利条件。据《后汉书·西域传》记载，汉和帝时期大秦下属的蒙奇兜勒国遣使来华。他们应该是第一批由陆路到达中国的罗马人。[2]后班超因年老返回中原，西域不久便再次落入北匈奴的掌控之中，东汉实际控制的区域仅至玉门关。东汉安帝延光二年（123年），班超之子班勇被任命为西域长史。之后几

[1] 中国史籍对罗马帝国的称呼。
[2] 杨共乐. 早期丝绸之路探微[M]. 北京：北京师范大学出版社，2011：67.

年,陆续将楼兰、龟兹、车师、焉耆等西域诸国纳入中原王朝管辖范围。总体来看,丝绸之路在东汉王朝呈现"三绝三通"的状态,而"班超、班勇父子再通西域,其意义不亚于西汉张骞首通西域"①。东汉三通西域的历史事件扩展了中原王朝的对外交流范围,提高了中国对中亚、西亚乃至罗马的认知水平。这些新认知集中体现在甘英的《西国行记》和班勇的《西域风土记》之中。这两本书与《张骞出关志》《南海行记》《天竺行记》《天竺行传》一同被视作汉代六种出使西域记,是汉代西域方志研究的宝贵资料,也是我国古代最早的一批西域南海纪行之书。②东汉时期,航海业已有所发展,倭国、大秦等国沿海路遣使来到中国。据《后汉书·西域传》记载,东汉桓帝延熹九年(公元166年)大秦国王安敦遣使自中南半岛的日南郡来到东汉,贡献象牙、犀牛角、瑇瑁等物。这是已知的第一批由海路来中国的罗马人。③

在古代中国对外交往史上,印度佛教对中国的影响历时最长、范围最广,且无间断地延续下来。④佛教起源于公元前6世纪至公元前5世纪的古印度。东汉初年,佛教经丝绸之路随中亚商人、使者和僧伽进入中国,并逐渐得到东汉官方的接纳和认可。众多西域僧伽陆续前往中原弘扬佛法,翻译佛经,如明帝年间的大月氏僧迦叶摩腾和天竺僧竺法兰,桓帝年间的安息僧安世高和大月氏僧支娄迦谶,灵帝年间的安息僧安玄、天竺僧竺佛朔、大月氏僧支曜,献帝年间的康居僧康孟祥,等等。佛法的弘扬造就了寺庙的兴盛。随着东汉永平十一年(68年)中国历史上第一座官方寺庙——白马寺在东汉国都洛阳建成,显通寺、法门寺、石经寺等佛寺也先后在各地兴建。对于佛教如何传入中国这一问题,学界历来有不同看法,总体而言可分为"陆路说"和"海路说"两种。"陆路说"的观点以汤用彤(1893—1964)为代表,"海路说"的观点以梁启超(1873—1929)为代表。但近年来也有学者秉持不同观点,认为佛教是经由川滇缅道(也叫蜀身毒道、南方丝绸之路)传来的。川滇缅道以四川成都为起点,经云南、缅甸到达身毒。关于这条道路的记载最早见于《史记·西

①郑彭年.丝绸之路全史[M].天津:天津人民出版社,2016:52.
②李德辉.古西行记源出汉代西域诸书说[J].西北师大学报(社会科学版),2016,53(2):30-35.
③杨共乐.早期丝绸之路探微[M].北京:北京师范大学出版社,2011:67.
④荣新江.陆路还是海路:佛教传入汉代中国的途径与流行区域研究述评[J].北大史学,2003(0):320-342.

南夷列传》，张骞抵达大月氏时，曾在此看到蜀地的布匹和竹杖，听到此陆路通道的相关传说。之后，汉武帝采纳张骞建议，意欲打通这条陆路，但没有成功。东汉建武年间，哀牢国臣服，西南夷地区完全被纳入中原王朝的管辖之中，设为永昌郡。此后，东汉王朝逐步打通了中印西南官道。至于佛教究竟是以何种路径传入中国的，目前主流观点认为，东汉明帝永平十年（67年）为佛教初入中国的年代，是经由西域诸国从陆路传来的。[①]学者杨维中认为："佛教向中国传播的方式和途径是多元的。陆路和海路属于佛教传入中国的不同路径，各自都发挥独特的作用。从目前的证据看，以陆上'丝绸之路'为最早。"佛教初传东汉后，并未直接、快速地成为具有完善教义和内涵的宗教，存在着断续、偶然和融合的过程。学者荣新江认为："佛教在进入中国以后，与初期道教及中国传统方术结合，佛教图像受到盲目的崇拜。而真正意义上的佛教，是东汉末年安世高来洛阳后，通过翻译佛经和教授弟子而传播开来的。"[②]荣新江将诞生于汉代的中国佛教的特征总结为两大条："既有盲目崇拜的信徒，也有穷究哲理的高僧。"他认为前者将佛陀看成一种仙人，将浮屠与黄老同祀，并没有接受佛教的教义，也没有为了传教而宣扬佛教知识；后者是东汉末年在洛阳建立的僧伽教团，他们是以安世高等人为代表的寺庙出家胡人，专职译经讲道、教授生徒。安世高翻译的佛经为小乘系列，支娄迦谶翻译的佛经多为大乘派系。安世高的小乘禅法对之后中国佛教的发展影响较大，支娄迦谶的大乘《般若》到魏晋开始风行。[③]佛教传入中国的过程，堪称中国历史上第一次大规模吸收和融合外来文化的过程，亦是中西文化交流史上的经典案例。[④]

（二）魏晋南北朝的文化交往

公元3—6世纪的魏晋南北朝是中国历史上一个承前启后的大动荡、大分裂、大交融和大发展的时期。生活在边疆地区的匈奴、鲜卑、羯、氐、羌等少数民族纷纷

[①] 郑彭年. 丝绸之路全史 [M]. 天津：天津人民出版社，2016：78.

[②] 荣新江. 陆路还是海路：佛教传入汉代中国的途径与流行区域研究述评 [J]. 北大史学，2003（0）：320-342.

[③] 李刚，崔峰. 丝绸之路与中西文化交流 [M]. 西安：陕西人民出版社，2015：49.

[④] 同③：45.

入主中原，建立割据政权。南北方民族迁徙频繁，胡汉之间不断对立与融合。这一时期尽管乱局跌宕，但丝绸之路上的沟通交流并未停滞。西域与中原的商贾、僧伽、使节你来我往，互相游走。西域人士为中原带来了当地特产的奇珍异宝、马畜牲口、香料作物、胡服乐器等物，而中原人士则向西域输出了文化典籍、瓷器用具、丝绸锦帛、蚕桑技术等。这一时期，东西方交通有了明显的发展和变化，主要表现为陆路交通路线的增加和海道的运用。①陆路的变化主要体现在北方政权积极开拓北新道和青海道，海路方面主要体现在以南方政权为主的朝廷积极通过东海、南海的海上丝绸之路拓展海外交通。

东汉末年，豪强并起，诸侯割据，陆上丝绸之路的交通被阻断。三国时期，曹魏占据中原与北方地区。222年，曹魏分别在高昌、罗布泊西重新设置戊己校尉和西域长史，客观上恢复了陆上丝绸之路。另外，曹魏还在原有南北两道（玉门关、阳关入西域）的基础上，开辟了第三条通道——北新道。所谓北新道是指从敦煌、玉门关至车师后王国，而后沿天山北麓西行的道路。②曹魏时期的佛教传播较东汉有所发展，以昙柯迦罗、支强梁接为代表的天竺高僧来到洛阳译经宣法，其中一部分高僧选择南方海路，从天竺出发经由交州登陆中国。据鱼豢《魏略·西戎传》记载："大秦道既从海北陆通，又循海而南，与交趾七郡外夷通，又有水道通益州、永昌。故永昌出异物。前世但论有水道；不知有陆道。"③可见曹魏时期的人已经知道大秦与中国的海上航线。而在东方海路方向，曹魏与朝鲜半岛、日本列岛保持了持续的交往关系。景初二年（238年），日本邪马台王国女王遣使入曹魏，被魏明帝曹叡册封为"亲魏倭王"。此后，曹魏亦遣使回访，并赠送丝帛、金银等。三国时期，造船业和航海业最为发达的当数东吴。东吴占据东南沿海，对南方、东方海路通道的经营更为重视。黄武五年（226年），大秦商人秦论由海路来到东吴，受到孙权接见，向其介绍了南方海路的交通情况。232年至235年，东吴先后派使节沿东方海路的北道赴辽东、高句丽进行贸易交流。之后，又通过南海海路向东南亚诸国派遣使节，与诸国建立官方交往。赤乌七年（244年）至神凤元年（252年），东吴航海家朱应、康

① 李刚，崔峰. 丝绸之路与中西文化交流［M］. 西安：陕西人民出版社，2015：54.
② 郭丽娜. 北朝与萨珊王朝的经济文化交流［D］. 太原：山西大学，2011.
③ 陈寿. 三国志［M］. 北京：中华书局，1982：861.

泰奉孙权之命出使中南半岛之国扶南。两人将自己沿南海出行的经历、传闻和南海诸国的情况分别记录于著作《扶南异物志》和《吴时外国传》中。朱应、康泰是中国有史可循的最早由海路前往东南亚的旅行家，他们留下的著作也是中国最早的有关南海诸国的记录。

两晋时期包括西晋和东晋十六国，丝绸之路在这一时期仍在持续发展。西晋是继秦汉之后的一个短暂的大一统朝代，在管理陆上丝绸之路的方式上延续了汉和曹魏的风格，与西域诸国继续保持交往。在王朝内部，胡汉民族之间相互迁徙流动，既有胡人内迁中原，又有汉人迁往边境，呈现混居态势，而混居有助于互市贸易，促进农业技术与文化习俗的进一步融合。西晋末年统治黑暗，八王内乱，战争不断，为五胡乱华埋下伏笔。中原士族纷纷向南迁徙（史称"衣冠南渡"），在南方建立了东晋。而北方则处于十六国政权交替、割据纷争的局势。十六国之际，丝绸之路河西走廊段先后由前凉、后凉、北凉、南凉、西凉控制。"五凉"政权并未截断河西走廊向西沟通的通路，继续保持与西域诸国的交流关系。这一时期除了河西走廊，另一条联结中原与西域的枢纽——"青海道"逐渐兴起。青海道也叫吐谷浑之路，始于西汉的羌中道。西晋末年，吐谷浑迁往祁连山以南的青海地区建立国家，重新发展了此道。西汉的青海地区是羌人控制区。张骞第一次从西域折返时，就已知经此道可返回中原，于是"欲从羌中归"。虽然在途中被匈奴擒获，但也说明当时已存在这条道路。青海道的走向与河西走廊平行，向东经河湟地区可至中原，向东南经松潘可抵蜀中，向北翻越祁连可会于敦煌，向西行进可至柴达木盆地。东晋、刘宋与西北"五凉"政权同西域的往来多经由此路。

东晋时期，佛教在中土迎来发展昌盛期，大批僧伽通过海陆通道西去取经求法或东来译经弘法。佛教自东汉以来，经过历代僧伽、商贾和统治者的积极推广和传播，与本土儒道思想文化融合，逐渐被上层社会和世俗民众接受。在丝路西行求法的中原高僧中，法显成就最高、影响最大。他是中国历史上第一位有文字记载的到达印度、斯里兰卡和印度尼西亚的旅行高僧[1]，被誉为"西天取经"第一人[2]。后秦弘始元年（399年），年逾花甲的法显从长安出发，沿青海道的北支丝路赴天竺求法。

[1] 卢滨玲. 晋朝僧人法显与丝绸之路［J］. 丝绸之路，1997（5）：53-54.
[2] 刘凯. 法显："西天取经"第一人［J］. 民族大家庭，2020（2）：59.

历时十余载，途经焉耆、于阗、摩揭陀、多摩梨、狮子国等30多个国家，求得大量佛教经典。后秦弘始十四年（412年），法显搭乘商船沿南海丝路返回，由山东半岛的长广郡登陆，后赴东晋译经弘法。由西域而来的一批佛经翻译家对佛教文化传播的贡献亦大，以鸠摩罗什、佛陀跋陀罗为代表。鸠摩罗什乃龟兹高僧，龟兹被前秦灭国后，他沿陆路丝绸之路被劫往凉州。后秦弘始三年（401年），鸠摩罗什被姚兴迎入长安译经讲习。佛陀跋陀罗来自迦维罗卫，他先从陆路来到交趾（今越南北部），再循海而行，到达东莱郡，最后从东莱西去长安。①后由于与鸠摩罗什在禅法上产生分歧，被迫离开长安，南下至庐山、扬都等地传习禅法。两晋时期的海上丝路时兴时衰。西晋前期，中南半岛的林邑国与扶南国、朝鲜半岛的百济国等国频繁派遣使节入贡，大秦商人亦沿海路来华。西晋惠帝以后，中国与海外的交往活动骤然衰落，这与西晋后期的战乱有关。②东晋与部分国家保持了海上丝路的交往关系。南海丝路方面，穆帝升平初年，扶南国遣使进贡驯象。安帝义熙年间，狮子国两次遣使，进贡玉佛、佛经等。东海丝路方面，百济国向东晋遣使六次，东晋也向百济国遣使两次。③

南北朝时期，南北方政权相对趋于稳定，中外之间的交往关系更加密切，丝绸之路的贸易交流更加深入。出入西域的西北丝绸之路由汉代原先的南北两道发展为四条通道。据《北史·西域传》记载，这四道分别是自玉门西行至鄯善，自玉门北行至车师，自莎车西行至葱岭、伽倍，自莎车向西南行至葱岭、波路。而青海道在这一时期仍然发挥了重要的沟通作用。北魏时期的宋云、惠生二僧曾沿此道赴西域取经求法。南朝政权与西域诸国的交流沟通路线也主要是经成都、松潘上青海道进西域。北魏自太武帝拓跋焘太延元年（435年）起，开始通过丝绸之路与外国交往。此时北魏统治者的西域政策才由消极保守转为积极主动。④据《魏书》记载，中原王朝首次派遣使者赴萨珊王朝的时间是太武帝太平真君年间（440年—451年），而萨珊王朝首次遣使来到中原的时间是文成帝太安元年（455年）。在此背景下，东西方

① 王蕊. 魏晋南北朝佛教的播迁与东西丝路的连通[J]. 东岳论丛, 2017, 38（7）: 160-167.
② 石云涛. 魏晋南北朝时期海上丝路的利用[J]. 国家航海, 2014（1）: 132-147.
③ 陈尚胜. 中韩交流三千年[M]. 北京: 中华书局, 1997: 12.
④ 郭丽娜. 北朝与萨珊王朝的经济文化交流[D]. 太原: 山西大学, 2011.

的最高统治者依靠西北丝路扩大交流规模，造就了中外文化交往空前繁荣的景象。东罗马帝国又称拜占庭帝国、拂菻国，早在东晋穆帝、哀帝时期，双方就沿陆路互派使节并建立官方联系。萨珊波斯帝国是亚欧大陆中西交通的重要中介，联结西欧、非洲、中国及印度几大文明，对世界各国的文化艺术产生了很大的影响。拜占庭金币和萨珊银币在当时的中西亚广泛流通，甚至通过陆路丝绸之路流入东亚。在中国北方多地出土了这一时期的拜占庭金币和大量萨珊银币。这些钱币的流通路径可能是通过东罗马和波斯商人直接流入中原，也可能是通过粟特、柔然、突厥等民族间接传入。公元6世纪左右，中国的桑蚕养殖与丝织技术传入萨珊波斯和拜占庭帝国。南北朝时期的西域成为中国内地锦和波斯萨珊锦、拜占庭锦、粟特锦的汇集之地，交织着缤纷多彩的多元文化。①

在东海丝路上，南北朝政权与朝鲜半岛的高句丽、百济、新罗以及隔海相望的日本交往关系愈发密切。南朝的海上丝路基本呈现"两兴两衰"的发展状态。刘宋和萧梁为兴盛时期，萧齐和南陈有所衰落。刘宋时期，中原王朝一方面利用南海丝路与东南亚、印度洋诸国保持密切联系，另一方面利用东海丝路与倭国、高句丽、百济保持频繁的交往。至萧梁时，与海上丝绸之路诸国的往来达到南北朝时期的高峰，海上交通呈现前所未有的繁荣局面，相互交流的国家更多，朝鲜半岛的高句丽、百济、新罗，倭国，东南亚的林邑、扶南、盘盘、丹丹、干陀利、婆利，南亚的中天竺国、狮子国等国，都与梁有频繁交往。②宗教方面，佛教以空前的规模经陆路和海路传入中国，再由山东半岛（北朝）、东南沿海（南朝）传入朝鲜半岛和日本。由于北朝统治者的大力推广，这一时期僧伽信徒众多，寺庙塔林遍布，石窟造像大兴，以大同云冈石窟、洛阳龙门石窟、敦煌莫高窟、天水麦积山石窟为最甚。此外，在佛教东传的同时，中原的道教也传入西域。③祆教（琐罗亚斯德教、拜火教）被萨珊波斯立为国教，亦于北魏时期传入中国。

① 李刚，崔峰. 丝绸之路与中西文化交流[M]. 西安：陕西人民出版社，2015：68.
② 石云涛. 魏晋南北朝时期海上丝路的利用[J]. 国家航海，2014（1）：132-147.
③ 任崇岳. 魏晋南北朝时期中原与西域的丝路交往[J]. 中原文化研究，2017，5（5）：43-46.

（三）隋唐五代的文化交往

公元 581—960 年为隋唐五代，这是丝绸之路历史上最辉煌、最繁华的时期。中外交流在政治、经济、文化、科技等领域形成了全方位的大格局，在交往规模和范围方面也达到了前所未有的高度。隋唐统治者重视经济改革和商业发展，开创并逐步完善科举制度，积极推动对外贸易和交流事业，从整体上开创了国力昌盛、经济发达、人民富足、社会安定、文化繁荣、科技领先的历史局面。隋唐的中外交往呈现"海陆并举"的面貌，到五代时期则呈现由以陆路为主到以海路为主的过渡局面。

进入隋代，中国继秦汉、西晋之后又形成南北大一统的局面。隋朝统治者多次遣使前往西域和南海，以求扩大王朝影响力，与许多国家建立通贡关系。隋炀帝曾三游江南，数巡北塞，三驾辽左，一驱河右，每次巡游并非简单的观省风俗，而是有其深刻的政治和军事目的。① 为加强丝路管理、促进东西交往，隋朝统治者采取了一系列措施。第一，设立鸿胪寺和四方馆，管理外交事务和外国使节。第二，积极经营西域，促进商贸互市。隋炀帝指派史部侍郎裴矩主管西域事务。裴矩撰写了专门记述西域诸国地方志的著作《西域图记》。此书记载了由敦煌至西海（今地中海）的三条线路②。隋大业五年（609 年），隋炀帝御驾亲临张掖，登山丹焉支山，参禅天地，召见西域二十七国使臣，举办了丝绸之路"万国博览会"。这是中国封建社会历史上唯一一次中原王朝帝王西巡至山丹境内的重大活动。③ 第三，平定西域之乱，夺取西域丝绸之路及其门户的控制权。隋炀帝为了维护丝路的畅通，于 608、609 年先后两次攻打吐谷浑，同时派遣薛世雄攻打伊吾。对西域的及时用兵使隋朝及时控制了通往西域的丝路通道。第四，派遣使者，通过西北陆路丝绸之路与周边邻国往来。与隋交往的西域国家有史国、康国、安国、石国、米国、曹国、何国、穆国、漕国、吐火罗、波斯、罽宾等中亚和西亚国家。④ 第五，通过海上丝绸之路与东夷、南洋诸

① 闫廷亮. 隋炀帝西巡河西述论 [J]. 青海民族学院学报，2008（4）：58-63.
② 李刚，崔峰. 丝绸之路与中西文化交流 [M]. 西安：陕西人民出版社，2015：66.
③ 郭勤华. 隋炀帝的开放政策与丝绸之路经济的开发 [J]. 宁夏社会科学，2014（6）：105-107.
④ 李刚，崔峰. 丝绸之路与中西文化交流 [M]. 西安：陕西人民出版社，2015：72.

国建立官方往来,如遣使出访倭国、琉球,并与赤土国、真腊、迦罗舍佛等南洋国家建立往来关系。第六,崇尚佛教,鼓励文化交流。这一时期,佛教发展较快:一方面兴修寺院,广度僧尼;另一方面编译佛经,开创宗派。隋朝的译馆主要有两个:一是文帝所建的长安大兴善寺,二是炀帝所置的洛阳上林园。①著名的达摩笈多、彦琮等高僧及诸学士负责译经。佛教至隋朝,还创立了天台宗、三论宗、三阶教三个宗派,隋炀帝给予前两者以重要的支持。另外,有大量倭国留学生和佛教徒跟随遣隋史沿东海丝路进入中原,学习中华文化和佛教文化。600—614年,倭国5次派遣隋使来华。遣隋使在中日关系史上具有特殊地位,这不仅仅是日本直接从中国全面汲取优秀文化的嚆矢,更是之后大规模派遣遣唐使的前奏。②总之,隋朝虽国祚仅有38年,却在丝绸之路的经营上有所建树、有所开拓,这为唐朝丝绸之路经济文化的辉煌奠定了重要基础。

公元618—907年的唐朝是古代中国封建社会发展的顶峰,也是中国历史上最繁华、最强大、最具影响力的朝代。就国际性、开放性和包容性而言,唐朝堪称中国历史上最具世界主义特点的朝代。这些特征来源于其国家的本质,即唐朝本身就是由汉民族与异民族混血、文化融汇所产生的能量而创建的国家。也正是因为大唐是一个多民族国家,其世界主义、国际性和开放性特征才会不断得到彰显。③为了保障中外交往的正常秩序,唐朝统治者采取了一系列政治军事措施。首先,设立全方位、多级别的外事外务管理机构。除了设尚书省礼部主客司和鸿胪寺主管外交事务外,还设置押蕃使、押蕃舶使、市舶使、互市监等部门负责管理海陆边境贸易。其次,唐朝非常重视西域的经营与管控,以维持丝绸之路的畅通无阻。唐朝运用军事手段灭高昌,平定吐谷浑、焉耆、龟兹诸国,并征讨西突厥,扫除了丝绸之路上的交往障碍。与此同时,又运用政治手段设立安西都护府和北庭都护府,基本维持了西域的长期稳定。在丝路交往方面,唐朝以"兼收并蓄、多元一体"的态度对待外来文化,实行开放怀柔的对外政策,形成"东西贯通、胡汉交融"的大繁荣局面,对世界文

① 杜文玉. 隋炀帝与佛教 [J]. 陕西师范大学学报(哲学社会科学版),2001(2):108-117.
② 王心喜. 日本"遣隋使"来华目的及年次探讨 [J]. 杭州师范学院学报(人文社会科学版),2002(1):77-81.
③ 森安孝夫. 丝绸之路与唐帝国 [M]. 北京:北京日报出版社,2020:131.

明发展进程产生了重要影响。

与唐朝交往的西域诸国以萨珊波斯、大食、拜占庭为代表。唐开国时，萨珊波斯王朝正处于衰落期。唐高宗永徽二年（651年），这个影响横跨亚欧非的帝国被大食（阿拉伯帝国）击败，末代君主伊嗣埃三世被杀，结束了427年的国祚。末代皇子卑路斯率余部侥幸逃脱，流亡至吐火罗。他遣使来到大唐，请求出兵援助，被唐高宗婉言拒绝。后来，唐高宗在西域设置波斯都督府，任卑路斯为都督。之后，波斯又被大食击败，卑路斯率领族群流亡长安，被大唐封为右武卫将军。卑路斯客死长安后，其子泥涅师被唐朝封为波斯王。调露元年（679年），唐高宗为威慑西突厥，派兵护送泥涅师回吐火罗复国。无奈二十载后，泥涅师复国未果。唐中宗景龙二年（708年），泥涅师返回大唐，被封为左威卫将军。至此，萨珊波斯帝国的王族血脉及其文化最终融入大唐。当时，流亡于吐火罗的波斯残余政权与唐始终保持密切的朝贡关系，主要进贡香料瑞兽、奇珍异宝等物。一些带有波斯风格纹样的织锦、金银器也传入大唐，丰富了中国古代工艺文化的类型和风格。唐高宗永徽二年（651年），大食王遣使朝贡，正式揭开两国政治性往来的序幕。唐高宗显庆二年（657年），唐击败西突厥沙钵罗可汗，将西突厥之地纳入版图，打通了与大食接壤的丝路通道。此后，大食的倭马亚王朝经陆路通道，开始了与唐朝长期的官方和民间交往。之后的阿拔斯王朝将国都由西部的大马士革迁至靠近底格里斯河河畔的东方城市巴格达，意欲通过海上丝路通道扩大与大唐等东方国家的交流与联系。唐开国之后，通过丝路，与拜占庭帝国也保持了直接或间接的往来。据文献统计，拜占庭帝国共向唐遣使6次。[1]被拜占庭占领的高加索地区的一些古墓中出土了唐朝的丝织品，而在中国西北、华北等地也发现过一些拜占庭金币。唐朝与波斯、大秦的交流也涵盖了一些宗教要素。在唐朝，源自波斯的祆教、摩尼教和源自大秦的景教合称"三夷教"，随着胡商的涌入而盛行一时。其中，祆教、摩尼教在唐以前早已传入，而景教属于基督教的聂斯托利派，由叙利亚人阿罗本于唐太宗贞观九年（635年）从波斯带入大唐。祆教与摩尼教、景教的不同之处在于没有传教译经的活动，属于入唐侨民宗教，主要为粟特人所奉。[2]摩尼教和景教都有传教译经的行为，教徒中也有一些唐人。唐

[1] 李刚，崔峰. 丝绸之路与中西文化交流[M]. 西安：陕西人民出版社，2015：69.
[2] 张总. 宗教艺术与传播模式试探：以中古三夷教等为例[J]. 形象史学研究，2013（0）：112-131.

武宗年间，因佛教势力强大，影响社会经济发展，加之李唐皇族信奉道教，故采取了一系列灭佛废寺的措施，史称"会昌毁佛"。从西域传来的"三夷教"也一并被视为异端，遭到严重打击，其后逐渐消失殆尽。

与唐交往的南洋诸国有天竺、狮子国、林邑、真腊等。唐朝非常重视与天竺的官方与民间往来。两国之间互派使节，天竺的艺术工艺、天文历法、宗教典籍、奇卉异兽传入中国，而中国的丝帛、瓷器、茶叶、造纸工艺等传入天竺。唐朝通过海陆并用的方式与印度地区进行交往。唐朝的造船业和航海业非常发达，其商船最远可以到达波斯湾。而陆路方面，除了西北通道，唐朝还新开辟了经由吐蕃西南高原的丝绸之路重要干线——"吉隆道"。①大唐使者王玄策分别于643年、647年和657年三次出使天竺，为长期保持唐朝和天竺的友好关系发挥了重要作用。②佛教文化是此时中印交流的重点。许多僧侣经由陆上与海上丝路通道往来于各国，传播佛教思想与文化。西行求法的大唐高僧有隆法师、玄奘、道生、玄照、道希、明远、义净、僧哲、慧日、含光、张光韬等；而东来弘法的天竺高僧有释跋日罗菩提（金刚智）、阿目跋折罗（不空）、戍婆揭罗僧诃（善无畏）、般剌蜜帝等。两国高僧的往来交流，促进了佛教在中国的传播，并加速了佛教中国化的进程。③其中，最著名的高僧莫过于玄奘、义净和不空。玄奘于唐太宗贞观元年（627年，一说贞观三年）离开长安，沿西北陆上丝路赴天竺取经，历经十九载，行驻五十六国，至贞观十九年（645年）抵达长安。玄奘回国后，在长安开创了唯识宗，先后翻译大、小乘经论75部，共计1335卷，并口述《大唐西域记》。该书成为研究南亚和西域古代历史地理的重要文献。义净自咸亨二年（671年）经由南海丝路赴天竺取经，至证圣元年（695年）沿南海丝路乘船返回。回国后，他在长安、洛阳主持译经工作，译经61部，计239卷，撰写记录唐初求法僧事迹的《大唐西域求法高僧传》和反映南洋诸国地理、风俗、信仰的《南海寄归内法传》。不空乃狮子国（今斯里兰卡）人，为"开元三大士"、唐代密宗的创始人之一。少时跟随金刚智沿西北陆路来华学佛。金刚智圆寂后，不空沿南海丝路经诃陵国前往狮子国学习密法，天宝五载（746年）重返长安，翻译

① 霍巍. 宋僧继业西行归国路经"吉隆道"考［J］. 史学月刊，2020（8）：25-31.
② 风之语. 唐朝中印佛教文化交流［J］. 商业文化，2014（22）：49-50.
③ 李娟. 浅析唐朝中印文化的交往［N］. 光明日报，2009-08-04（12）.

大乘及密宗经典 77 部，计 1200 多卷。

在东夷诸国中，新罗、日本与唐的关系历来最为密切。东夷诸国与中国一样均属汉字文化圈，唐朝的政治、经济、文化、科技对其有强大的吸引力。东夷诸国从上层统治者到底层民众，无不对大唐的文明胜景心驰神往，纷纷派遣唐使出使唐朝，努力汲取大唐盛世的成果养料。日本古称倭国，后经唐朝皇帝准许改为日本。"日本"这一国名的出现时间应该在咸亨元年（670 年）至仪凤三年（678 年）之间。①高宗咸亨元年，"恶倭名，更号日本"②。武周大足元年（701 年）获武则天的再次准许，倭国改名为日本。近年西安的祢军墓志和井真成墓志均可作为"日本"名称最早的实物佐证。在公元 630 年至 894 年的约两个半世纪里，日本先后 19 次派出遣唐使，其中实际成行 16 次，3 次任命后因故中止。③遣唐使团跟随由二至四艘船组成的船队，沿东海丝路的北、南和南岛航道，从山东半岛或东南沿海一带登陆。遣唐使团除了有使节、公务和勤务人员，还有数百人的留学生和留学僧，汇集了当时全日本最优秀的人才，涵盖政治、经济、文化、艺术、科技、工艺等不同领域。他们大多由国家推荐，多为日本统治阶级内部的中层官僚子弟，与日本的皇室、皇族及朝廷有着密切的关系。④他们受益于唐朝先进文明的洗礼，归国后均受到皇室的重用，成为社会文化精英，极大地推动了日本社会文化的全面发展，如日本大儒、太学助教膳大丘，日本右大臣、片假名发明者吉备真备，日本书法"三笔"之一的橘逸势，日本律法界的权威大和长冈，等等。没有归国的阿倍仲麻吕（晁衡）和藤原清河在唐朝长期做官，直至年老。

留学僧也是日本遣唐使的重要组成部分。唐代是佛教中国化的大成时期，汉传佛教至此开创八大宗派，分别是三论宗、天台宗、华严宗、唯识宗、律宗、禅宗、净土宗和密宗。除了禅宗和天台宗，其他六大宗派祖庭均在唐国都长安。长安作为中国古代的佛教中心，寺庙广布，高僧荟萃，成为包括日本学问僧和请益僧在内的东亚佛教信徒的"佛国圣都"。日本在奈良时代派出大批留学僧，他们在借鉴和吸收长

① 王连龙."日本"国号出现考 [J].唐史论丛，2016（2）：70-81.
② 欧阳修，宋祁.新唐书 [M].北京：中华书局，1975：6208.
③ 章林.遣唐使：中日交流的重要承载者 [N].学习时报，2020-04-20（A3）.
④ 韦婉.浅析日本遣唐使的人员构成 [J].文教资料，2020（34）：102-103.

安京城佛教宗派文化的基础上，通过赴日传法的大唐高僧引介的本地化，创立了奈良六大佛教宗派——"南都六宗"（三论宗、成实宗、法相宗、俱舍宗、华严宗和律宗），进而造就了日本宗教史上独特的"都城佛教"文化现象。[①]平安时代的留学僧代表是"入唐八家"。除了最澄、宗睿在浙江天台山学习，圆仁、慧运、圆珍、空海、圆行、常晓等其余六家均在长安青龙寺学习。他们学成回国后促成了日本"山岳佛教"文化的形成。其中，最澄开创日本天台宗，而空海不但开创日本真言宗，而且其书法、诗文造诣很高，被誉为日本"三笔"之一。"入唐八家"在归国时都从中国携带了大量经典、佛像、法器，且各编有一部《请来目录》，这些为日本佛学界研究唐代佛教提供了重要资料。[②]他们携归书籍的目录至今尚存，这些目录所载书籍的总数有20000卷以上。[③]

除了遣唐使，还有不少遣日使团和民间渡来人为中华文明在日本的传播与发展做出重要贡献。据学者杨辄统计，从632年到894年，唐朝至少派出过10次遣日使。[④]这些遣日使代表大唐与日本官方进行政治、经济与文化交流。中日的民间交往也十分频繁。这一时期，有相当多的高僧大德赴日传法，并带去大量书籍经卷，传播了大唐的科学文化知识，促成了日本社会经济的转型。其中，扬州高僧鉴真"六渡扶桑"的故事更是家喻户晓。他不畏失败，历经艰险，即使双目失明，仍保有东渡的毅力和信念，最终在754年成功抵达日本。鉴真东渡时不但携带了大量佛经书籍、艺术文物，还带了一批深谙中医药学、土木营造、雕刻工艺的人才，他们的到来促进了日本佛学、医学、建筑和雕塑水平的提高。因鉴真卓越的历史贡献，日本社会将其誉为"律宗的始祖""日本文化的恩人"。像鉴真一样赴日的"渡来人"对日本社会、经济的变革具有重要意义。根据日本历史记录，到公元7世纪，中国的笔、纸、墨及其制作技术由"渡来人"带入日本，并在日本制作成功。[⑤]中国的雕版印刷术在公元8世纪传入日本，日本在8世纪后期制作了其国内最古老的印刷品《陀罗尼经》。[①]这

[①]田荣昌.日本奈良佛教宗派对唐代长安佛教宗派的吸收和借鉴[J].哈尔滨学院学报，2019，40（1）：92-99.

[②]范英.日本留学僧在唐代长安[N].中国民族报，2010-04-07（07）.

[③]王勇.东亚"书籍之路"：中华文明史研究之一（两篇）[J].甘肃社会科学，2008（1）：69.

[④]杨辄.中国唐朝遣日使考[J].大庆社会科学，1990（4）：77-80.

[⑤]胡孟圣."渡来人"和日本文化[J].日本研究，1999（3）：82-87.

些书写材料与印刷工艺的输入改变了日本使用木简书写的历史,对日本的文明发展与文化传承至关重要。894 年,日本政府根据菅原道真进呈的奏文《诸公卿关于议定遣唐使废止的请求状》,以航海牺牲过多和唐朝衰败为由,正式废除了遣唐使制度。②自此,中日官方交往中止,海上丝路的商品贸易和文化交流的形式转变为以民间私人为主。

同日本一样,朝鲜半岛上的新罗亦是通过东方海上丝绸之路与大唐进行深入交往的。在唐朝以前,汉文化已大量输入朝鲜半岛。至唐代,朝鲜半岛诸国,尤其是新罗,对唐文化的认同度更高。唐初,朝鲜半岛尚未统一,高句丽、百济和新罗三国并立。唐与新罗联合,于显庆五年(660 年)出兵攻灭百济,又于总章元年(668 年)平定高句丽,为朝鲜半岛的统一扫除障碍。新罗在唐高宗上元二年(675 年)统一朝鲜南北。之后,虽然双方经历了一段分歧和低潮期,但总体上仍保持友好往来的关系。在此背景下,新罗一方面模仿唐朝,建立国学机构,推行科举制度和儒家思想教育;另一方面向唐朝派遣大量使节、商人、留学生、留学僧等,与唐朝进行朝贡贸易,学习唐朝先进的律令制度、科学文化、宗教、风俗等。从唐高祖武德二年(619 年)新罗遣使入唐朝贡开始,到唐昭宗乾宁四年(897 年)新罗最后一次遣使入唐,在这 270 多年间,新罗至少向唐遣使 126 次。③除了遣唐使外,来自新罗的商人、留学生、留学僧人数也十分庞大。新罗商人将新罗所产皮毛、人参、牛黄、草药、工艺品等贩卖给大唐的同时,将中国的丝绸、瓷器、茶叶、书籍等商品输入新罗。在唐朝的诸国留学生中,新罗留学生人数是最多的。据学者严耕望统计,从唐太宗贞观十四年(640 年)到五代中叶的 300 年间,新罗派遣的留学生保守估计有 2000 人。④有不少新罗留学生在唐朝参加科举考试,中举并做官。其中的佼佼者当数新罗大文学家崔致远。他 12 岁来到长安留学,6 年后中进士,官至三品。他著有百首诗歌和多部文集,对朝鲜半岛的文学发展产生了重要影响,被公认为朝鲜"汉文文学奠基人""东国儒宗"和"百世之师"。同时,他为道教

① 杜民喜. 试述唐朝中日文化交流的主要途径 [J]. 北方论丛,1999(2):97-99.
② 陈文平. 唐五代中国陶瓷外销日本的考察 [J]. 上海大学学报(社会科学版),1998(6):93-98.
③ 阳运驰. 新罗人在唐朝的活动 [D]. 西安:陕西师范大学,2019.
④ 严耕望. 唐史研究丛稿 [M]. 香港:新亚研究所,1969:416.

在新罗的传播所做贡献最大，被尊为新罗道教始祖。[①]以崔致远为代表的新罗留学生在吸收和传播唐文化方面发挥了重要作用。新罗赴唐求法的留学僧数量也不少。据统计，自隋到唐末的近330年间，新罗来华的佛僧有117人之多。[②]他们翻译经典，精研教义。有的长期定居大唐，丰富了唐朝佛教的理论文化；有的则回国传播唐朝佛教思想文化，为新罗构建起自己的佛教宗派和思想体系。当时在大唐活动的新罗留学僧代表有神昉、圆测、顺憬、元晓、义湘、金乔觉和慧超等。

唐朝中后期，安史之乱爆发，联系中原与西域的河陇通道被吐蕃势力阻断。安西北庭与京师长安之间的政治联络和商贸沟通须假道漠北回鹘汗国控制下的草原丝路"回鹘道"。9世纪中叶，吐蕃、回鹘相继灭亡，河西与陇右地区处于各族残余势力之下，呈割据分裂状态。"灵州道"逐渐替代陇右道和回鹘道，成为中西交往的重要通道。这种局面一直持续到五代。五代十国（907年—960年）是唐宋之间的一段分裂时期。这一时期，中原地区主要由后梁、后唐、后晋、后汉和后周五个割据王朝统治。虽然丝绸之路受到战乱与割据的严重影响，但河西、西域的各族割据势力依然大都向中原政权朝贡[③]。据学者周伟洲统计，在河西、西域诸族政权中，甘州回鹘向内地政权遣使朝贡次数最多，达35次，在联结中西交往方面发挥了重大作用。河西与西域政权朝贡的特产，除了皮毛兽畜，还有一些从中亚甚至欧洲贩运而来的白氎、波斯锦、金刚钻、香药、玉器、珠宝等特产。中原王朝则还赐大量丝巾绢帛、茶叶瓷器等物。由此可见，以甘州回鹘为代表的河西、西域各族政权实际上充当了中西间接交往的中介。相较于陆上丝路的衰微，海上丝路在五代时期继续发展。位于东南沿海的南汉、闽、吴越等国依靠航海业和造船业的优势，维持着海上贸易的繁荣。以广州、泉州、福州、杭州、明州（今浙江宁波）等中心城市为代表的大港口，率先成为海上丝绸之路重要的贸易港区和地区经济发

① 张云飞. 浅析中韩唐代文化交流：从传播中韩文化的先驱崔致远说起 [J]. 文学界（理论版），2010（4）：47-48.

② 刘素琴. 新罗僧侣对唐代佛教的贡献 [J]. 北京大学学报（哲学社会科学版），1995，32（1）：34-36，56.

③ 周伟洲. 五代时期的丝绸之路 [J]. 文博，1991（1）：29-35.

展的引领者。①南汉的广州航线主要面向东南亚、波斯湾和北非东岸等地；闽国的泉州、福州主要面向东南亚和东北亚诸国；而吴越的明州、杭州主要面向日本、朝鲜半岛等地区。另外，位于四川盆地的割据政权后蜀依靠南方丝绸之路与印度及东南亚的一些国家保持着文化往来。

（四）宋元的文化交往

宋元时期包括两宋（960年—1279年）和元朝（1271年—1368年）两个阶段。两宋时期，陆上丝绸之路有所衰落，其大部分通道由北方、西部少数民族势力长期控制，而中原政权与西方的陆路直接交往受到阻隔，处于长期中断的状态。至元朝建立后，陆上丝绸之路方才恢复一时。宋元时期，海上丝绸之路继承了隋唐五代的良好积淀，继续蓬勃发展。由于陆路通道长期不畅、经济重心南移以及指南针等航海技术与造船业的历史性进步等现实状况的改变，中外交流方式发生了重大变革，由陆路转向海路。中国自此告别了原始航海，进入计量航海的新时代。从整体来看，宋元时期的丝绸之路处于历史转变期，中外陆路交流呈现短暂兴盛、长期衰落的态势，而海上通道的发展超越了路上通道，完全占据对外交往的主导地位。

两宋时期，西北丝绸之路的河西一段主要由西夏、吐蕃长期控制，西域一段由高昌回鹘、黑汗和西辽先后控制。在北宋成立初期，中原王朝继续沿用灵州道、居延道等丝路通道与六谷部落、甘州回鹘、西州回鹘、于阗、天竺等西域诸国保持官方与民间往来。这一时期有两个重要的代表性事件：一是宋僧继业赴西天求法，二是王延德出使高昌。继业赴西天求法是中国古代史上规模最大的官方出访活动。北宋乾德二年（964年），继业一行共三百沙门，奉敕从阶州出发，沿西北通道赴天竺取经。而此行归国则利用了蕃尼古道的"吉隆道"，途经藏地，再经吐蕃腹地回到中原。②太平兴国六年（981年），为回访高昌、回鹘，宋太宗赵光义派王延德、白勋二人率百余人沿居延道出使西域。四年后，王延德返回中原，撰写《西域使程记》一

① 耿元骊. 五代十国时期南方沿海五城的海上丝绸之路贸易［J］. 陕西师范大学学报（哲学社会科学版），2018, 47（4）：79-88.

② 霍巍. 宋僧继业西行归国路经"吉隆道"考［J］. 史学月刊，2020（8）：25-31.

书。此书是研究北宋时期高昌、回鹘社会状况的宝贵资料。后西夏兴起，河套地区和河西走廊的丝路通道完全被西夏所占领，西北通道自此逐渐消寂。

由于陆上丝路遭隔绝，海上丝路遂在两宋的经营下成为中外贸易与文化交流的主要通道。作为当时的海洋经济大国，宋市舶制度成熟，航海技术发达，海洋贸易繁盛，对外文化交流频繁。宋与亚非58个国家和地区建立了交往关系，这得益于统治者的高度重视。相较于朝贡贸易，宋朝统治者更重视市舶贸易，陆续在东南沿海的广州、明州、杭州、泉州、秀州、温州等港口设立市舶司，管理海外贸易。市舶司主要负责税收以及船舶往来、贸易交流之事，是宋王朝拓展海上丝绸之路、开展海洋贸易的重要窗口。①通过海洋贸易，西洋、南洋诸国的象牙兽角、香料药材等特产进入宋朝。其中，以乳香为代表的香药是宋朝进口品中最大宗的商品，不但推动了中医药的发展，而且在社会生活、经济活动和宗教祭祀等多个领域被广泛应用②。随着宋朝海商的远洋贸易事业的发展，宋朝的丝绸、陶瓷、印刷术、航海术等也传播到了南洋、西洋诸国。另外，宋朝还利用"饶税""补官"的形式招徕境内外海商，给予其优待，减轻其负担，提升其政治地位，从另一个侧面推动了海上贸易的繁荣发展。在此背景下，大量海外商人客居中国。他们多是阿拉伯地区信仰伊斯兰教的大食国人，在广州、泉州等沿海港口城市集中居住，形成以伊斯兰文化为中心的蕃坊。有的蕃客家族长期居住，富甲一方。他们在当地兴建清真寺，设立清真墓地，传播伊斯兰教，在当时具有较大的社会影响。通过东海丝路，宋与日本、高丽也建立了往来关系。自唐朝灭亡后，日本持续了近4个世纪的闭关锁国政策，中国官方与其海外交流几近中止。③至北宋，两国之间的贸易仅限于单向的民间形式，即日本上层社会从北宋海商处购入中国商品，以满足其自身需要。至南宋，在平清盛等革新派武士掌权后，日本才解除了海外贸易禁令，积极同宋朝开展海上贸易。两国之间的贸易商品种类繁多。宋朝海商在将中国的丝绸、陶瓷、书籍、中草药等商品输出日本的同时，还带去了大量能工巧匠和名医僧侣。许多人定居日本，为日本科技、文化的进步贡献力量。在两宋三百多年间，宋与高丽之间的官方交往时断

① 吕文利. 赵匡胤与海上丝绸之路 [N]. 北京日报，2017-04-24（17）.
② 黄纯艳. 近四十年宋代中外关系史研究评述 [J]. 南开史学，2020（2）：105-121，303.
③ 邵艳平. 宋日贸易与海上丝绸之路 [J]. 兰州学刊，2014（1）：201-203.

时续，但民间海商的交往却异常活跃。据统计，宋朝海商往来高丽130多次，总人数多达5000人，垄断了两国间的海洋贸易。①宋朝海商在两国海上贸易中发挥了使节往来、文化交流等多重作用，他们将先进的科技、文化带入高丽，带动了高丽社会、经济的快速发展。

两宋时期，北方的草原丝路先后主要由辽国和蒙古控制。通过草原丝路，辽与波斯、大食、高昌、龟兹、于阗等中亚诸国有着较为密切的交往关系。双方的使者、教徒和商人互有往来。据《契丹国志》记载，西域诸国每三年遣使四百余人，向辽进贡珠宝香料、玛瑙器具、铁兵器、毛织品等。出使辽国的使者带去的礼品有丝绸、瓷器、貂皮等物。近些年在辽朝墓地出土了大量带有伊斯兰风格的玻璃器、钱币、金银器等物品，这印证了辽国与西方在当时也有着经济与文化接触。另外，西瓜、蚕豆、黄瓜、大蒜等农作物也在此时传入中国。这一点不但在后晋胡峤的《陷虏记》中有最早的记载，而且可由内蒙古自治区赤峰市敖汉旗的辽代墓葬壁画中最早的西瓜图像证明。1125年，辽国为金国所灭。辽国余部贵族耶律大石为躲避金国追杀，率部西征至西域，建西辽国。之后，西辽又用了十年时间，先后征服高昌回鹘、黑汗、于阗等西域诸国，并成功抵御塞尔柱帝国的入侵，成为中亚强国。由于西辽统治者在一定程度上受汉文化影响，所以积极提倡中原典章制度，以汉语为官方语言，加速了中亚地区汉、契丹与回鹘的文化融合，客观上扩大了汉文化在中亚乃至西亚地区的影响。时至今日，许多使用斯拉夫语、突厥语的国家仍将"契丹"作为中国的名称，甚至在古葡萄牙语、古西班牙语以及中古英语中也能找到这样的实证。

1271—1368年为元朝，这是继唐之后又一个大一统时代，也是中国历史上第一个由少数民族掌权的大一统王朝。13世纪初，蒙古兴起于漠北草原地区，元太祖成吉思汗统一蒙古诸部，建立大蒙古国。经成吉思汗、窝阔台汗、贵由汗和蒙哥汗先后50多年的东征西战，蒙古迅速崛起，成为横跨亚欧大陆的超级帝国。帝国内部的交通路网也随着军队的西征被打通，加之驿站制度的建立，使得东亚、中亚、西亚乃至东欧连为一体。1271年，元世祖忽必烈承袭汉制，改国号为"元"，之后灭宋，建立了多民族、大版图的大一统国家。在此背景下，陆上丝绸之路的状况大

① 李海英. 宋商往来高丽与海路文化交流[J]. 辽宁工业大学学报（社会科学版），2015，17（4）：55-58.

为改善，出现短暂的繁荣期。东西方不同种族的人群在不同地区流动，有的跟随军队定居当地，有的因商业贸易迁移活动于各地。人群的迁徙流动必然会带动科技与文化的广泛交流，如中原的雕版印刷术、器具制作工艺随着汉人的迁移传入西域，而西域的棉花种植技术则随着畏兀儿人的内迁传入中原。蒙元时期，有大批旅行家因军事、政治、宗教、商贸等原因沿丝绸之路来往于东西，留下了许多珍贵的历史记载。其中，向西行进的旅行家有耶律楚材、丘处机、乌古孙仲端、常德、马儿忽思、列班·扫马等，向东来华的旅行家有柏朗嘉宾、鲁布鲁克、马可·波罗等。这些旅行家及其团队留下了一批记录蒙元时期中亚风土人情和东西陆路交流情况的重要典籍，如耶律楚材著《西游录》、丘处机随行弟子李志常撰《长春真人西游记》、乌古孙仲端口述《北使记》、常德随从刘郁著《西使记》、列班·扫马随从（佚名）著《拉班·扫马和马克西行记》、鲁布鲁克著《鲁布鲁克东行记》、鲁斯梯切诺笔录《马可·波罗游记》等。

　　元朝是中国古代海上活动最频繁、海外贸易最发达的时期，在这一时期海上丝绸之路的重要性超过陆上丝绸之路。①由于征服了海上力量强大的南宋，元朝接收了大批航海人才，并继承了南宋的市舶制度，建立驿站和牌符制度；同时，逐渐掌握造船工艺和航海技术，并将这些工艺技术应用于海外领土扩张和海上贸易交流。元朝拥有一大批航海人才，如蒲寿庚、亦黑迷失、杨庭璧、周达观、汪大渊等。其中，畏兀儿人亦黑迷失是元朝航海家，多次航海至狮子国、八罗孛国、占城、南巫里、速木都刺等西洋、南洋诸国。杨庭璧屡次航海至马八儿、俱蓝等国，与十余个国家建立了海上经贸关系。周达观曾跟随使臣出使真腊国，归国后著有记述吴哥时代历史的典籍《真腊风土记》。汪大渊以平民的身份两次出海旅行，其行迹遍及亚欧非澳诸国两百多地。归国后，他撰写了《岛夷志略》，此书是研究元朝海外交往的重要史料。此时，沿海路到达中国的西方旅行家有伊本·白图泰等人。伊本·白图泰是摩洛哥人，14世纪著名旅行家。他先游历了北非、西亚、中亚、东非、南亚多国，之后于元顺帝至正六年（1346年）以德里苏丹国使节的身份沿海路来到中国，归国后秘书伊本·朱赞将其事迹记录成《伊本·白图泰游记》，该书是研究14世纪元朝与伊斯兰国家交往的重要资料。通过东西方航海家、使节和商团的海上贸易，元朝的丝绸、

①李鸣飞.元代海上丝路往来达致巅峰［N］.中国社会科学报，2019-09-23（5）.

瓷器、漆器、纸墨、毛毡、草药、席编以及各种日用品流向海外诸国，而海外的金银珠宝、水晶器皿、宗教用品、奇兽异卉等物品被运往中国。另外，在元代由海路来华的阿拉伯人、波斯人也促成了伊斯兰教在中国的兴盛。他们人数众多，遍布中原与东南沿海地区，与当地的汉、蒙、畏兀儿等民族的居民通婚，形成了信仰伊斯兰教的新民族——回族。总之，元朝东西方海上丝绸之路的交流盛况空前，亚非欧各地区与元朝之间已经形成开放、成熟的航海网络，这对当时世界经济与文化的发展起到了重要的推动作用。

（五）明清的文化交往

本文所述的明清时期从明朝开国到清中期鸦片战争爆发为止（1368年—1840年），对应着丝绸之路的衰落期。明朝设立的海禁制度和清朝实施的闭关锁国政策直接导致海陆丝绸之路的衰落及围绕其的贸易交流活动的停滞。尽管海禁时有废弛，但从整体上看，明清时期主要保留的是高成本、低收益、有限度的朝贡贸易，而中外民间自由贸易和文化交流却长期被严重抑制。

元朝灭亡后，陆上丝绸之路的河西通道由明朝控制，西域通道由亦力把里（东察合台汗国）控制，草原通道主要由瓦剌、鞑靼政权控制，中亚、西亚通道主要由帖木儿帝国控制。明朝建立后，与帖木儿、亦力把里、瓦剌诸国保持了较好的朝贡关系。这一时期，明朝政府在西域哈密设立哈密卫，用于管理往来使团的出入境事务。从洪武二十九年至永乐二十二年（1396年—1424年），明朝派遣使节陈诚五次出使西域，先后到访撒里畏兀儿、撒马儿罕、哈烈、达失干、帖木儿诸国。帖木儿等国也曾多次派遣使节赴明朝贡，贡献牲畜等礼物，明朝官方也以厚赐还礼。陈诚将其出使西域的经历和见闻撰写成《西域行程记》和《西域番国志》，这两本书成为研究中亚历史地理、社会文化的宝贵资料。15世纪中叶以后，西域诸国强势崛起，与明的关系日益恶化，明与诸国的陆路交往遂逐渐衰落。

为了固边防倭，明朝从明太祖洪武三年（1370年）起，实施了近两百年的海禁制度。其间，在明成祖永乐年间和明宣宗宣德初年，海禁略有松弛，明朝政府表现出对外开拓的意向。明朝最为重要的对外交流事件莫过于郑和七下西洋——中国历史上规模最大、航程最远、历时最久的远洋航行。郑和是明朝回族航海家和外交家，他于永乐三年至宣德八年（1405年—1433年）七次率万人使团乘两百余艘船出海航

行。航行区域东起太平洋，横跨南海、印度洋，西至阿拉伯海、波斯湾与红海，南至东非好望角海域。明朝采用厚赐薄取的贡赐方式，将大量丝绸、瓷器、茶叶、金银器具等赏赐给郑和船队途经诸国，诸国则献上香料、棉布、胡椒等土特产。这在客观上树立了明朝的国际形象和声誉。郑和下西洋历时 28 年，与 30 多个国家建立了往来关系，扩大了明朝的世界影响力，也促进了亚非诸国之间的经济、文化交流。但不得不承认，郑和七下西洋开支巨大、耗费甚巨，致使明朝国库空虚，甚至经济崩溃。随后，明朝不断强化海禁，朝贡贸易衰退，直到"隆庆开关"。隆庆元年（1567 年），明穆宗朱载垕宣布废弛海禁，以福建漳州月港作为唯一的商用贸易港口和进出口集散地。中外民间贸易开始合法化，形成了明朝后期短暂的开放局面。这一时期，中外商贾云集，商船来往如梭，各国奇货荟萃，经济、文化交流繁盛一时。

　　16 世纪中叶，欧洲殖民主义的先锋——葡萄牙人经由马六甲进入中国沿海，并在澳门取得居住权，开始在此进行商业殖民和传教活动。这一时期重要的文化事件是欧洲传教士纷至沓来，采取与佛教或儒教结合的方式传播天主教教义。明朝对于传教士的这种行为一开始持消极态度，之后逐渐转变为默许。最早来到中国的传教士是圣方济各·沙勿略，他是耶稣会的创始人之一。他于 1552 年来到广州上川岛，但始终未获得明朝政府准入内地的许可。真正进入中国内地传教的第一人是耶稣会士罗明坚。他于 1580 年抵达广州，之后入驻肇庆佛教寺庙，采用"借佛传教"的方式开展传教活动。不久，另一位传教士利玛窦也开始在肇庆传教并大获成功。他主动学习汉族语言，适应中国风俗习惯，吸收中国文化知识，采用"借儒传教、排佛排理"的渐进方式传播天主教观念，同时也将欧洲的科学、文化著作翻译为汉语。由于其深厚的文化修养和扎实的汉语应用能力，利玛窦很快获得明朝士大夫阶层的认可，后获得朝见明神宗的资格，并准许在京建堂布教。随着传教士传教活动的深入，西方科学技术和文化艺术被带入中国，而中国的科学文化、美术工艺也被传教士介绍到西方。显然，西方传教士扮演了明代中西交流的中介角色。

　　至清代，清政府从整体上实施了更为严厉的海禁政策，民间贸易与文化交流被严重限制。清初，清廷一方面与俄国、哈萨克、浩罕、布鲁特等国开展断续而有限的陆路贸易，中国的茶叶、丝绸、大黄、棉布和俄国的皮毛制品成为此时的大宗商品；另一方面实施严厉的海禁政策和迁海令，沉重打击了民间海上贸易和文化交往。为了打开对清殖民贸易的大门，葡萄牙、荷兰先后多次派遣使团来华，请求解除海

上贸易禁令。至康熙十八年（1679年），海禁政策略有松弛，清廷批准了澳门、广州两地的海外贸易。之后若干年，又先后于澳门、广州、漳州、宁波、厦门、上海等沿海城市设立海关，管理海外贸易。但与此同时，清廷又设立"十三洋行"，实行中介买办制度和严格的限制政策，阻碍了洋商与官方、民间的直接交往，甚至不允许洋商学习中国语言文化。乾隆二十二年（1757年）之后，海禁政策又有所加强，清廷只允许广州"一口通商"，并颁布《防范外夷规条》，彻底执行闭关锁国的政策。18世纪60年代以后，西方国家先后发生工业革命，进入资本主义社会。为了扩大殖民贸易，抢夺原材料产地，西方国家加紧了征服亚洲殖民地的活动。英国于乾隆五十八年（1793年）、嘉庆二十一年（1816年）分别派遣使节马嘎尔尼、阿美士德来华朝觐，要求开放贸易和传教活动。英国使者表面上因外交礼仪形式与清廷产生争执，实际上是对愚昧落后、自负清高的清朝封建统治秩序的否定，反映了清西双方强权实力的此消彼长。英国使节访华，要求开放未果的历史事件为之后英国侵略中国、发动鸦片战争埋下了伏笔。直到1842年签订《南京条约》，才迫使清廷逐渐放弃闭关锁国的政策。

丝绸之路视域中的造型艺术继承、交流与发展

造型艺术是丝绸之路中外文化交往中非常重要的一大领域。中国古代造型艺术在保持自身独立传承与发展的基础上，对海内外不同形式的艺术题材、风格、技法进行了海纳百川、兼容并蓄的有益吸收，不断迸发出悠久而旺盛的艺术生命力，在世界艺术史上葆有恒久的魅力。

一、史前造型艺术

原始社会的造型艺术集中体现在石器、雕塑、彩陶等器具艺术形式的设计和表现上。不同地区的造型艺术在各自的发展过程中既存在一些共性，又拥有一些个性，或多或少地在题材、器型或图案上受到其他文化的影响。

远在旧石器时代，东西方的石器设计就存在着文化交流的痕迹。距今250万年前后出现在东非的奥杜韦文化是迄今所知的世界上最早的旧石器时代文化之一。随奥杜韦文化发展而产生的石核、砍砸器技术亦随着原始人类的迁移逐渐传播至世界各地。距今30万年，另一种源自欧洲莫斯特文化的勒瓦娄哇技术通过亚欧大陆通道传入西亚、中亚和东亚。在中国北方的诸多遗址，如宁夏水洞沟遗址、黑龙江十八站遗址、山西塔水河遗址、内蒙古金斯太洞穴遗址等，都发现了这种革命性的勒瓦娄哇石器。近年来，在陕西洛南盆地旧石器遗址的考古活动中，再次发现源自西方旧石器时代的阿舍利石器工业类型的手斧、薄刃斧、大型石刀、三棱手镐和石球等工具组合。这是迄今在中国乃至整个东亚地区阿舍利工业器物最为集中的发现，它反映了世界文化的大传播。[1]而源自中国华北，以小型细长石片文化为特征的东谷坨石器技术，也向西传至中亚、西亚和东欧，对西方石器的设计产生影响。

旧石器时代，亚欧大陆从西到东都出现过以女性为题材的雕塑作品。这些作品大多采用圆雕形式，在塑造上都以夸张表现女性胸部、臀部、腹部等生理部位为特

[1] 杨永林，张哲浩. 陕西发现最密集旧石器遗址［N］. 光明日报，2013-01-27（1）.

征，表现出早期人类对女性身体的审美追求和对原始族群人丁兴旺、生生不息的渴望与祈求。威伦道夫的维纳斯是最著名的女性石偶雕塑之一，因出土于奥地利威伦道夫而得名。这种母性题材的雕塑分布范围广泛，西自欧洲西南部的比利牛斯山，横跨东欧、西伯利亚，东至东亚。中国辽宁的牛河梁遗址近年来也出土了一批红山文化女性雕像，这批雕塑或许也受到西方母性题材的影响。不过，这种雕塑在从东欧向东、西两个方向传播的过程中，其较胖体型的基本形态因地制宜地发生了不同程度的变形，向现代人展示出石器时代亚欧大陆东西方文化交流中最初的曙光。①

新石器时代的彩陶艺术也存在着"你来我往"的交流痕迹。中西彩陶文化的最早交流，很可能始于公元前 3500 年前后。②这体现在中西彩陶文化在图案设计上存在相互借鉴、影响的痕迹。例如，青海阳洼坡彩陶和马家窑半山类型彩陶的锯齿纹图案与中亚南部纳马兹加彩陶的锯齿纹具有相似性；克什米尔地区的布尔扎霍姆文化一期乙段遗存和西藏昌都卡若文化都采用了相同的制陶工艺，即泥条筑成法；马家窑类型彩陶和宗日类型彩陶所呈现的别具一格的拉手舞人纹，可在西亚和中亚南部找到更多踪迹；费尔干纳盆地楚斯特文化的彩陶图案与新疆新塔拉、天山北路等处发现的彩陶图案接近；位于南亚北部的梅尔伽赫文化彩陶与甘青地区马家窑文化彩陶的器型、图案具有高度相似性；等等。这些实例充分说明中西彩陶文化存在着某种关联。其中，马家窑文化彩陶和梅尔伽赫彩陶在造型、纹样上的相似性，显示出两种文化之间存在着交流与传播的关联。在器型方面，二者均以平底为主要特征，都有大量的碗、罐、盆、壶等类型的器具组。在纹样装饰方面，它们具有几乎一模一样的彩绘图案，包括拉手舞人纹、回纹、垂帐纹、希腊十字纹、锯齿纹、填色网格菱纹、万字纹、间条纹、垂鳞纹、菱格点纹、米字纹、带锯齿状平行纹等诸多样式。这些图案设计大量运用点、线、面元素，构成形式简洁大方，具有节奏与韵律的形式美感，呈现抽象的意蕴之美。马家窑文化的马厂、半山类型彩陶所呈现的文化元素与中国其他地区的新石器时代文化（如仰韶文化）迥然相异，很可能与南亚的文化影响有关。③

①王钺，李兰军，张稳刚. 亚欧大陆交流史［M］. 兰州：兰州大学出版社，2000：18.
②韩建业. 再论丝绸之路前的彩陶之路［J］. 文博学刊，2018（1）：20-32.
③俞方洁，李勉. 新石器时代甘青地区中外文化交流研究：以马家窑与梅尔伽赫文化关系为例［J］. 中华文化论坛，2018（4）：4-11.

二、夏商周时期的造型艺术

夏商周三代的造型艺术成就主要体现在玉器、青铜器、帛画等艺术形式上。华夏造型艺术最基本的风格特征在这一时期奠定。

玉器艺术是最具中国文化特质的艺术形式之一。早在距今 8000 年的史前时代，兴隆洼文化和查海文化的先民就从各种石料中发现了玉石，并将其与其他实用型石材分离，这奠定了玉石崇拜的文化基础。之后"北玉南传"，中国形成了江南良渚与东北红山南北两大史前玉文化板块。①在夏朝之前，玉教观念和玉文化传播至中原、甘青地区。到了夏商周时期，以玉石信仰、玉石礼仪和玉石审美为中心的华夏玉文化逐渐成熟。这一时期，所选择的玉料主要为和田玉，以"西玉东输"的形式从西域输送至中原。玉器加工器具日臻完善，设计制作工艺也达到登峰造极的境界。随着金属冶炼技术的东传，夏商周时期中国的玉器工具制作技术发生了质的改变，完成了从石质工具到青铜工具的转变，直到战国晚期出现了铁质工具制作技术。在整体风格方面，夏商周时期的玉器艺术由史前时期的自然神秘逐步转向古朴深沉，由表现神性之美转向突出人性之美。在形制设计方面，形式多样，常见的器型有玉璧、玉璋、玉瑗、玉璜、玉佩、玉笄、玉带钩等。在功能设计方面，讲究据料赋型，通过造型的对称与规整突出体现玉器的礼仪、权力、身份和审美功能。在图案设计方面，玉器图案优美生动、种类丰富，有几何纹、气象纹、人物纹、动物纹等，如战国龙凤谷纹玉佩就是这一时期的精品。在工艺方面，因地制宜，采用阴刻、阳刻、浅浮雕、圆雕和镶嵌等不同手法塑造艺术形象。

公元前 21 世纪夏朝伊始，中国进入青铜时代。青铜冶炼技术最早诞生于西亚，后向东传入中国，由西北传入中原。目前发现的中国最早的青铜器是甘青地区马家窑文化遗址出土的青铜刀。我们的祖先在掌握冶金术后，对其进行了改良与优化。块范法和失蜡法的高超运用技艺成就了独一无二的"中国青铜时代"②。中国

① 冯玉雷，刘海燕. 玉作坊、玉文化与"玉石之路"关系管窥：以甘肃为例［J］. 宁夏社会科学，2021（3）：211-216.

② 陈民镇. 为何说中国文明不是西来的［N］. 中华读书报，2017-11-29（10）.

青铜器包括鼎、鬲、爵、尊、壶、豆、角等 20 种不同器型，主要以礼器、兵器为主，部分兼具实用功能。就艺术风格和审美价值而论，夏商周时期的青铜器艺术具有以下两个基本特征：一是在造型与纹饰上，青铜器艺术与原始彩陶艺术之间存在传承性；二是有其自身的独特性，在美学风格上也存在着发展和变化。①新石器时代彩陶艺术的造型与图案给了青铜器工匠以艺术的启迪，体现了中华文明独特的文化符号和精神内涵。此外，随着青铜冶炼技术的东传，在西亚、中亚驯服的羊、牛、马等牲畜也传入中国。这些牲畜形象成为夏商周时期青铜器器型、图案等设计的重要参考：有的被设计成用来盛装液体的尊、卣等器皿的外形，有的以圆雕或浮雕形式装饰于青铜器的盖、钮、耳、足、角等部位。特别是在西周中期以后，之前"雄居"在青铜器明显位置的饕餮纹、龙纹、夔纹等神幻动物纹已退至次要位置，成为附属纹饰，而真实动物纹则被装饰到器物中心或其他较为明显的部位，成为当时人们心目中的吉祥物象。②

先秦晚期，丝帛、墨料、毛笔等绘画材料的发明与普及促成了中国最早的具有独立意义的绘画形式——帛画的出现。《国语·楚语》曰："牺牲之物，玉帛之类。"丝帛与玉器一样，是巫觋打通神与人之间交流通道的两种重要物质媒介，最早主要用于丧葬。③春秋战国时期，楚国开创了将平整、柔软的素色丝帛作为绘画材料的先河，为后世帛画、绢本画乃至工笔技法的传播与兴盛奠定了基础。这一时期的代表作品是楚国的帛画，如长沙陈家大山楚墓出土的《人物龙凤图》和长沙子弹库 1 号楚墓出土的《人物御龙图》。这两幅帛画具有相同的主题，都展示了墓主在神话动物的引导之下飞翔升腾，用以表现死者灵魂飞升登遐，和当时流行的神仙思想有密切联系。④此类帛画，在形象塑造上比例准确，生动优美；在技法上采用墨线勾勒形象，用笔流畅娴熟，富有刚柔变化；在施色上以平涂上色为主，兼有渲染，局部用金、白、粉色点缀。由此可以判断，这一时期为工笔画的初创时期，也是中国画的开始时期。⑤

①马真福.简论夏、商、周青铜器艺术的美学特征［J］.丝绸之路，2011（10）：17-18.
②程瑞秀.青铜器上写实动物纹的艺术风格与时代特征［J］.北京文物与考古，2002（0）：124-136.
③许亭.丝绸之路与帛画的艺术研究［J］.神州，2014（18）：199.
④刘长发，陈修汶.中外古代绘画比较研究［J］.山东理工大学学报（社会科学版），2007，23（3）：97-100.
⑤赵焓亦.楚汉帛画对中国画的影响［J］.艺术品鉴，2016（3）：166-167.

三、秦汉时期的造型艺术

秦汉时期的绘画主要以汉代壁画和汉代帛画为代表。目前已发现的秦代绘画作品较少,仅在秦咸阳宫遗址留存着一些壁画残块,但已具备较高的艺术水准。汉代壁画遗存包括宫殿壁画和墓室壁画。宫殿壁画的绘画题材包括神仙异兽、帝王宫妃、忠臣良将、孝子烈女等,这些绘画往往用来宣扬礼教、教化民众;而墓室壁画主要内容有神山仙境、星宿气象、珍禽异兽、生活场景、历史典故等,用以反映墓主的生活、宗教信仰和升天归仙等主题。根据已发现的壁画实迹,总的来看,汉代墓室壁画的色彩主要有黑、红、白、赭、黄、绿、青、紫及其相互调和后的各种复色。[①]这一时期,包括线描法、平涂法、渲染法、没骨法和点彩法在内的绘画技法均已出现,大大丰富了中国绘画的表现形式。汉代是帛画的全盛期,帛画艺术散布至大江南北,其分布更为广阔。目前,国内共有20幅汉代帛画,分别出土于长沙、广州、临沂、武威等地的汉墓,其中以长沙马王堆汉墓帛画、临沂金雀山汉墓帛画为代表。汉代帛画继承了战国时期楚国帛画的传统,亦有"非衣""铭旌"(旌幡)等随葬品的用途。其题材涵盖了天地山川、自然气象、人物神兽等,将诸多视觉元素统合于作品之中。与楚墓帛画的单一结构不同,汉代帛画往往以墓主的肖像为中心,描绘出天上、人间、地下的结构,表现出一种对人与宇宙关系的新的思考。[②]在色彩上,重视运用青、赤、白、黑、黄五色,以表现厚重、艳丽的视觉效果,传达引魂升天的主题。

秦兵马俑是秦代雕塑艺术最重要的代表,也我国古代写实性雕塑艺术的一个高峰。秦兵马俑在全世界影响力巨大,被誉为"世界第八大奇迹"。在造型上,秦兵马俑采用高度写实的手法,形态逼真,比例严谨,与真人、真马等大。无论是人物的服饰、发型,还是车马、兵器、铠甲,都刻画得极为细致、真实。特别是新发现的半裸人像陶俑,对人体肌肉、骨骼表现手法的运用十分娴熟,显示出创作者丰富的人体解剖学知识。在制作技法上,陶俑、陶马均由模塑套合而成,局部以手塑刻,再

[①] 孙大伦. 汉墓壁画色彩及设色法概说 [J]. 文博, 2005 (6): 32-37.
[②] 赵力, 贺西林. 中国美术史 [M]. 杭州: 浙江人民美术出版社, 2011: 26.

施以彩绘。①在组合方式上，按照不同的兵种和等级，分别对陶俑进行横向与纵向的排列整队，力求展现"秦王扫六合"的气势，给人以场面宏大、气势磅礴的视觉冲击。秦人制作兵马俑的目的在于，通过塑造威严的军队方阵来实现对秦始皇的长久守卫，并展现秦帝国的恢宏气势。在一个个陶俑身上看不到把军人的精神、个性提到神性高度的意向，而只能感受到一种统摄他们的帝王的意志力量。②作为中国历史上前所未有的大型陵墓雕塑，秦兵马俑的艺术风格可能受希腊化写实雕塑的影响。秦崛起于中国西部陕甘一带，与戎、翟等西北少数民族长期杂居，具有很多与这些民族相同的风俗文化。在秦人墓葬中有大量的西北文化因素，如铲脚袋足鬲、洞室墓的墓葬形制等。而甘肃张家川马家塬秦墓中的黄金器、车马装饰和戴尖顶帽的人物形象与中国传统制作工艺和审美意识有较大差异，有可能受到中亚、西亚等地文化的影响。近年，广州南越王宫御花园遗址新出土了希腊化风格的八棱石柱，说明秦末汉初中国已经间接或直接受到希腊化时期艺术的影响。而在中亚地区公元前4世纪至前3世纪的墓葬中，亦出土了来自东方的织锦刺绣以及关中文化风格的秦式铜镜。③这些实例充分证明秦兵马俑艺术所体现的中西交流的可能性。

汉代雕塑艺术在秦代的基础上，将写意之艺术精神融入写实风格中，形成天然大气、古朴雄浑的艺术气象。西汉石刻雕塑以皇家陵墓石刻为代表，依据循石造型的原则，在粗犷朴拙、浑厚庄重的风貌中舍弃细节，追求遗貌取神式的写意表达。而东汉石刻雕塑的写意表现手法更为娴熟，形成精炼工整、浪漫灵动的装饰意趣。汉代的石刻艺术还包括盛行一时的画像石和画像砖，常见于墓室、祠堂等建筑，其题材主要有社会生活、历史典故、神话信仰、自然物象等若干类。雕刻技法主要包括阳刻、阴刻、浅浮雕、高浮雕和透雕等。这类画像石、画像砖艺术是汉代厚葬风气的产物，也是当时"事死如生"丧葬观念的反映。西汉皇家陵墓的陶俑相较于秦俑而言，整体比例尺寸缩小，在塑衣俑的基础上增加了着衣俑。西汉陶俑在人物面部塑造上刻画精细，继承了秦俑的写实风格，但在神情表达上减少了威严、肃穆的气势，而更强调人的自然

① 赵力，贺西林. 中国美术史［M］. 杭州：浙江人民美术出版社，2011：29.

② 肖春晔，胡晓明. 中西艺术的文化观比较：以秦汉雕塑和埃及金字塔为例［J］. 大众文艺，2011，(20)：135.

③ 王子今. 早期中西交通线路上的丰镐与咸阳［J］. 西北大学学报（哲学社会科学版），2015，45（1）：26-28.

神情流露。东汉民间陶俑艺术，特别是四川东汉墓葬出土的说唱俑，造型生动，神情更为活泼，意象表达手法更为成熟。两汉时期，狮子的艺术形象已经传入中国，成为中国雕塑的重要题材。狮子的艺术形象来源于西方，在秦汉时期通过丝绸之路从月氏、安息等中亚国家传入中国。汉元帝渭陵寝殿遗址、广西合浦汉墓先后出土了狮子形象的雕刻饰件。汉元帝渭陵寝殿遗址出土的玉狮子身带双翼，显示了中亚希腊化艺术的影响；而广西合浦汉墓的狮子饰品则比较写实，没有双翼，与印度和越南中部同期的艺术风格较为接近。这两种截然不同的艺术风格，表明狮子艺术形象的传播途径有陆海两条通道，且其发源地各不相同。①

秦汉时期，丝绸之路已经成型，在中西方手工艺品身上也开始出现文化交流与相互影响的痕迹。在新疆一带，既有汉代丝绸的出土，又有罗马、波斯风格织罽的考古发现。例如，新疆洛浦县山普拉1号墓出土的带有人头马与持矛武士形象的织物残片、民丰尼雅遗址出土的带有女神德墨忒尔裸体半身像的棉布残片、尉犁县营盘古城15号墓出土的带有石榴树和武士对兽形象的长袍等，都充分说明了中西之间纺织工艺品的流通。这些物品有可能是直接输入，也有可能是辗转而来的。②这一时期的手工艺品设计展现了中西合璧、相互交融的艺术手法。广东广州西汉南越王墓出土的玉角形杯，其造型很有可能源自西方酒器"来通"。③而广东广州、江苏盱眙、安徽巢湖、云南晋宁以及山东临淄、青州等地的汉墓出土了大量受西方艺术元素影响的铜、银豆形器。豆形器本是中国的传统器具形制，而这些豆形器却采用了源自西方的裂瓣纹和锤揲工艺。裂瓣纹起源甚早，在埃及、两河流域、伊朗高原和南亚次大陆都有发现，作为金银器皿的装饰纹样，传播最为广泛。④而锤揲工艺可以追溯到古波斯的阿契美尼德王朝，这种技术可能是由安息王朝经海上丝路传入中国的。⑤广西合浦寮尾M13B出土的东汉晚期青绿釉执壶和铜钹亦具有典型的安息风格。这两件器物的造型均源自西方，且化学成分组合也与我国古代的釉陶、合金完全不同。以上这些考古发现充分说明秦汉时期东西方之间的手工艺产品与技术交流已经随着

① 胡嘉麟. 从考古资料看南中国海秦汉时期的文化交流[J]. 海交史研究，2020（2）：84-104.
② 王镛. 中外美术交流史[M]. 北京：中国青年出版社，2013：10.
③ 同上。
④ 胡嘉麟. 从考古资料看南中国海秦汉时期的文化交流[J]. 海交史研究，2020（2）：84-104.
⑤ 王镛. 中外美术交流史[M]. 北京：中国青年出版社，2013：9.

陆海丝绸之路的开拓而更加繁荣兴盛。

四、魏晋南北朝时期的造型艺术

魏晋南北朝是中国历史上的大动荡期，割据政权纷起，民族迁徙频繁，这引发了中西文化艺术的剧烈碰撞与交融。在社会局势与外来文化的频繁刺激下，魏晋南北朝的绘画、雕塑等造型艺术有了较快发展和较大变化。

这一时期，佛教艺术在中国北方和西域十分兴盛。两汉时期佛教主要经由西域及南洋诸国传入中国并广为流传。但此时的佛教图像多与中国传统的神仙信仰、丧葬文化相互杂糅，并未形成严格意义上的佛教艺术系统。[①]至魏晋南北朝，中国佛教艺术随着西域佛教文化的东传而逐渐成熟。这一时期出现了一大批石窟艺术，代表石窟有克孜尔石窟、柏孜克里克千佛洞、库木吐拉千佛洞、吐峪沟千佛洞、敦煌石窟、炳灵寺石窟、云冈石窟等。这些石窟的壁画和造像从内容到风格均受到古印度地区犍陀罗艺术与笈多艺术的很大影响，有些石窟的佛龛装饰甚至出现了古希腊风格的忍冬纹和柱式。犍陀罗地区曾先后被波斯、马其顿、大夏、月氏等国占领，其艺术风格受到希腊化艺术和佛教文化的双重影响，神人同形的犍陀罗佛教图像传统也随之出现。而笈多艺术是在印度笈多王朝时期创立的一种具有印度古典主义审美理想的艺术范式。这两种艺术风格通过东来西往的僧侣、商贾、使者，随着佛教文化的不断扩散与中外交流的深入，进入中国北方广大地区。中国佛教造像艺术的"凉州模式"和"平城模式"均或多或少地吸收了犍陀罗艺术和笈多艺术的手法，最终为佛教造像艺术的中国化路径奠定了基础。在绘画艺术方面，南北朝画家吸收了从印度、中亚传来的湿衣造像法和凹凸晕染法，实现了造型立体、层次分明的艺术效果，丰富了传统中国画的表现技法。这一时期擅长用西域技法描绘佛教人物的画家有北齐画家曹仲达和萧梁画家张僧繇。二人将外来的绘画技法与中原画风相融合，分别形成"曹家样"和"张家样"的艺术风格。这一时期，起源于战国时期楚国的帛画艺术也经由丝绸之路传至西域诸国。位于新疆的阿斯塔那古墓群是古代高昌居民的公共墓地，保存着大量魏晋到唐代的艺术品，包括丝织品、帛画、泥俑、陶器

[①]王镛. 中外美术交流史[M]. 北京：中国青年出版社，2013：12.

等。其中，帛画《伏羲女娲图》不仅说明西域各国对中原地区在战国时期就已流行的墓葬文化习俗的学习和吸收，还说明帛画这种中原艺术形式在西域地区的传播和影响。

魏晋南北朝时期，波斯萨珊王朝通过丝绸之路与中国保持了频繁的艺术交往。来自萨珊波斯等国的商旅、僧伽和使者将大量流行于西亚、中亚地区的金银器、珠宝、玻璃器、琉璃器、毛织品等手工艺品直接或间接地带入中国。在波斯萨珊王朝的手工艺品中，金银器最具特色。在河北定县华塔遗址北魏石函、河北赞皇东魏李希宗墓、山西大同北魏窖藏、宁夏固原北周李贤夫妇墓等地均发现了精美的波斯风格金银器。这些金银器有的原产自中亚地区，后被带入中国；有的则是在吸收波斯锤揲技法后仿制或创作的手工艺品。在汉代之前的中国，金银器非常少见，直到唐代金银器数量才开始增多，这种发展可能是由于萨珊王朝金银器工艺的影响。[①]魏晋南北朝时期，西亚和中亚的玻璃制造业均领先于中国。随着陆海丝绸之路文化交流的逐渐深入，源自西方的玻璃吹制技术与大量玻璃器皿同时传入中国，促进了中国玻璃器制作工艺的发展。西方玻璃器皿进入中国后，在社会上广泛流通，并通过海上丝绸之路传入朝鲜、日本等地。[②]国内许多魏晋南北朝遗址出土的玻璃器皿与罗马、波斯地区的玻璃器皿在器型、材质、工艺等方面颇为相似。

五、隋唐五代时期的造型艺术

隋唐五代时期的造型艺术继承了魏晋南北朝的文化艺术传统。通过丝绸之路，中国与中亚、西亚诸国继续保持着频繁的往来与交流。在本土艺术传承和外来艺术影响的双重作用下，隋唐五代成为中国古代造型艺术发展高峰之一。这一时期，在长安、洛阳等大都会居住着很多外国人。伴随他们而来的还有各国的地方特产、宗教信仰、生活习俗和文化潮流，这一切都在持续影响着中国的造型艺术。这些影响具体体现在造型艺术的题材内容和创作技法上。一些诸如胡人胡服、胡乐胡舞、胡马

[①] 王丽娟. 由出土萨珊朝文物看魏晋南北朝时期的中伊文化交流[J]. 泰安师专学报，1998（4）：68-69.

[②] 董菁. 从玻璃器看魏晋南北朝时期的中外交流[D]. 长春：东北师范大学，2013.

狮子、佛教图像等外来题材，在此时成了中国艺术家司空见惯的创作题材和表现对象。在雕塑方面，雄浑大气的唐代帝陵雕塑（如蕃酋石像、石狮翼马、犀牛鸵鸟），瑰丽多彩的唐三彩艺术（如天王力士、胡人胡马、骆驼乐俑），精致的兽首杯壶，端庄丰腴、世俗祥和的莫高窟、龙门、大足石窟造像，无不体现着唐王朝以海纳百川的气势，不拘一格地吸收、借鉴外来文化，并在此基础之上大胆进行民族风格创新。在绘画方面，中外绘画风格在中原王朝交相辉映、相互影响，其艺术成就大大超过以往。传统中国画的山水、花鸟和人物三大画科在隋唐时已经基本确立，而外来因素主要对人物画和花鸟画的发展产生了一定影响。隋唐时期，擅长外来题材的画家有阎立德、阎立本、康萨陀、尉迟乙僧等。其中，客居中原的于阗画家尉迟乙僧将源自印度、兴于中亚的"屈铁盘丝"式的铁线描和"高下分明"式的凹凸晕染技法引入长安画坛，并对同时期的吴道子等画家产生了一定影响。尉迟乙僧的这种绘画风格还传到了高丽和日本。①隋唐时期，受到外来题材和风格影响的绘画作品还较多出现在墓室壁画和石窟壁画上。在墓室壁画方面，章怀太子墓的《客使图》描绘了身着胡服的外国使节、宾客朝觐的景象，《马球图》则反映了源自波斯、中亚一带的运动习俗的东传史实。此外，懿德太子墓壁画中绘有胡人牵猎豹、细犬和鹰的图像，反映了中亚地区的狩猎习俗对中原文化的影响。在石窟壁画方面，隋唐是石窟壁画艺术的集大成期。在以敦煌壁画为代表的西域石窟壁画艺术中，能看到对中亚壁画、摩尼教绘画等外来艺术因素的吸收。这一时期的外来艺术继承了魏晋凹凸画技法，并形成"吴带当风""曹衣出水"的佛教艺术造型风格样式。②

波斯艺术对唐朝手工艺品产生了很大影响，尤其在金银器和织锦艺术方面。唐朝的金银器工艺十分发达，这是由于受到波斯萨珊王朝金银器工艺的影响。中原地区的许多唐朝遗址出土了大量金银器。这些金银器不但在造型与纹样设计上借鉴了波斯艺术，在制作工艺上也受到其深刻影响。特别是兴盛于拜占庭、波斯及中亚地区的能够呈现凸纹装饰效果的锤揲技术，极大地推动了唐朝金银器制作装饰工艺的进步。唐人对波斯艺术并非直接照搬，而是结合自身的生活和审美习惯，对其加以吸收和创新。如唐代金银器中的金银长杯就是对萨珊式多曲长杯的模仿和改造，为

① 王镛. 中外美术交流史［M］. 北京：中国青年出版社，2013：61.
② 何问俊. 中国画五度接受外来艺术影响研究［D］. 天津：天津大学，2012.

唐代的创新器物。[①]再如西安何家村出土的鎏金舞马衔杯纹银壶、鎏金龟纹桃形银盘和鎏金双狐双桃形银盘就是这种工艺的代表作品。在装饰纹样方面，唐代金银器纹饰主要包括珍禽瑞兽和植物纹样。其中，受波斯风格影响的纹样有立鸟纹、灵鹫纹、翼兽纹、联珠纹、猎狮纹和摩羯纹等。除了金银器工艺，波斯织锦艺术也对唐代造型艺术产生了重要影响。中国的丝绸早在秦汉时期就沿着丝绸之路输入中亚、西亚乃至欧洲。随着中西文化交流的不断深入，波斯人也逐渐掌握了丝绸制造技术，并将其与本民族文化相结合，创造出独具特色的波斯织锦。波斯织锦主要有两个特点：一是在织造技术上采用斜纹组织和纬线起花，二是其花纹图案独具民族风格，最典型的是联珠动物纹。[②]南北朝末期，波斯织锦沿着丝绸之路进入丝绸故乡——中国。波斯织锦入唐后，唐人按照华夏审美标准对这种异域技术和纹样进行吸收与改造，并与本土样式加以融合。这种将中西文化元素融为一体的艺术创造，不但为唐代造型艺术注入新的活力，而且促进了唐代富丽华美艺术特色的形成。

六、宋元时期的造型艺术

宋元时期文人画兴起，与院体画一起成就了中国绘画史上的艺术高峰，并对东亚地区的艺术产生了极大影响。随着汉唐以来中日海上丝路的文化交流，日本绘画艺术也发生了巨大变革，形成了平安时代秀丽、优雅的大和绘。至宋元时期，新的绘画艺术随着中日民间交流进入日本列岛，为日本绘画艺术带去了新的变革。宋元时期，中国花鸟、山水、人物画科的发展都到达高峰，呈现出以水墨画为时代特征的新艺术风格。

宋元时期，中国的禅宗和水墨画随着中日民间商人、僧侣的交往向东传入日本，日本绘画的新样式——"汉画"形成。具体而言，水墨画的东传主要有日本禅僧画家西取和中国禅僧画家东传两种传播方式。[③]据史料记载，两宋时来华交流的日本僧

[①] 高山. 浅谈萨珊波斯王朝艺术对唐朝的影响[J]. 安徽农业大学学报（社会科学版），2008（4）：100-102.

[②] 同上。

[③] 叶磊. 唐宋元时期中国传统绘画艺术的对日传播及影响研究[J]. 艺术评鉴，2020（1）：28-34.

人达百人之多，北宋有 22 人，南宋有 109 人。①来华交流的日本僧人将宋元绘画的新样式——"水墨画"带到了日本。此后，以顶相画为代表的水墨肖像画成为日本肖像画在样式和风格上的典型模板，极大地推动了日本人物画的写实进程。②以院体花鸟画和水墨花鸟画为代表的花鸟画极大迎合了日本人的审美需求，很快对日本画的工笔、水墨技法和"四君子""岁寒三友"等题材产生了重要影响，出现了一批代表性画家，如顶云、铁舟和可翁等。而以南派山水为代表的水墨山水画，其淡远空灵、水墨晕染的艺术效果更是受到日本画界的青睐。在思堪、雪舟、雪村等画家的努力下，日本画最终形成了日本民族特有的幽远、空寂的审美趣味。总而言之，无论是水墨人物画、水墨花鸟画，还是水墨山水画，中国绘画艺术通过传播和交流，跨越时空和文化的界限，在日本流行和发展，并经过日本的本土化改造，呈现出独特的日本民族风情和格调。③此外，宋元时期北方地区的绘画艺术也存在中西交往的证据，如河北宣化辽代张世卿墓出土的墓顶彩绘壁画《星象图》。该图在题材上描绘了中国古代的二十八宿，同时又借鉴了古巴比伦的黄道十二宫。这种融中外星象内容于一体的图像艺术，从侧面反映了当时北方经由草原丝绸之路与中亚、西亚的文化交流。④

宋元时期，中国的制瓷业十分兴盛。随着海上丝绸之路的兴起，大量瓷制品被运往东洋、南洋和西洋诸国。瓷制品是宋元中外贸易中最具代表性的大宗商品之一。这些产品有的来自龙泉窑、景德镇窑、吉州窑、钧窑、定窑、耀州窑、磁州窑等南北方各大名窑，有的来自东南沿海各地，如广东、福建、浙江、广西的外销瓷器专供窑场。在这些用于对外贸易的瓷器中，宋代瓷器主要有青瓷、白瓷和青白瓷⑤；而元代瓷器主要有青瓷、青白瓷、青花瓷和各类日用陶器⑥。宋船能够到达的地方，无论是东洋的日本、朝鲜，还是西洋的伊朗、叙利亚、黎巴嫩，甚至是非洲的埃及、苏丹、肯尼亚等国，均有大量宋瓷出土。与此同时，中国的制瓷技术也在不断外传，极

① 郑彭年. 日本中国文化摄取史［M］. 杭州：杭州大学出版社，1999.
② 王莲. 宋元时期中日绘画的传播与交流［M］. 北京：文物出版社，2015.
③ 叶磊. 唐宋元时期中国传统绘画艺术的对日传播及影响研究［J］. 艺术评鉴，2020（1）：28-34.
④ 李刚，崔峰. 丝绸之路与中西文化交流［M］. 西安：陕西人民出版社，2015：122.
⑤ 王镛. 中外美术交流史［M］. 北京：中国青年出版社，2013：81.
⑥ 同上，第 82 页.

大地推动了日本、朝鲜、泰国、越南、伊朗、土耳其、埃及等国制瓷工艺的发展，各国纷纷仿制宋元瓷器，以满足国内需求。

七、明清时期的造型艺术

明清时期，随着西方文明的逐渐兴起，明清在对外关系上呈现日趋保守的态势。西方的文化艺术伴随着殖民贸易与基督教传教活动开始逐渐进入中国，对明清艺术产生了重要的影响。中国宫廷西洋绘画、广州外销画，以及上海徐家汇土山湾画馆、月份牌绘画、《时事画报》等，都记录着明至清末西洋画大规模涌入中国进而影响中国画的史实。[1]而充满东方异域风情的中国艺术在当时的西方世界也产生了一定影响，成为欧洲上流社会追捧的对象。

明清时期，欧洲传教士充当了中西艺术交流的中介。他们将美术作品与图像资料作为宣传工具，在中国传播基督教文化和一些先进的科学技术。西方写实绘画风格以其真实的明暗对比与透视效果激发了中国民众的广泛兴趣。相较于文字语言，图像语言具有更好的识别性和传达性，有利于西方文化在中国的传播，所以传教士充分利用绘画这种工具，发挥它的媒介作用。其中，著名的耶稣会传教士包括明代的利玛窦、龙华民、汤若望，清代的南怀仁、格拉蒂尼、马国贤、郎世宁、王致诚等。在这些外来传教士当中，有很多人本身就具备西洋画绘制技艺，在画院参与宫廷绘画的创作，影响着当时的绘画风格与审美取向。在这一批画师中，供职康熙、雍正、乾隆三朝的郎世宁影响最大。[2]郎世宁擅长绘制人物、肖像、走兽、花鸟等各类题材。他运用中国画的工具材料，按照西方写实风格作画。画面精细富丽、造型严谨、形态逼真、明暗对比鲜明、透视效果明显。他的画丰富了中国画的表现技法，使中国的艺术风格更加多元，对后世有着重要影响。伴随着中西艺术的交流，中国绘画也逐渐通过海上丝绸之路传到欧洲国家，并在欧洲皇室、艺术界引发"中国趣味"的美术热潮，对欧洲洛可可艺术的兴盛起到了重要作用。以华托、布歇等为代表的一批西方画家还主动将东方元素运用到他们的油画创作中。此外，中国绘画还对东洋

[1] 何问俊. 中国画五度接受外来艺术影响研究 [D]. 天津：天津大学，2012.
[2] 孙启. 明清时期中国绘画的"西风"接受与"东风"传播 [J]. 东方收藏，2021（11）：93-95.

地区的日本、朝鲜半岛产生了重要影响。明清时期的绘画不但影响了日本室町时代的水墨画，还对江户时代的"浮世绘"产生了重要影响。尤其是浮世绘艺术，其发展成型受到以陈洪绶为代表的明清画家、明清画谱、明清插图小说的极大影响。可以说，这一时期的日本绘画是在中国绘画的影响下发展起来的，与中国绘画保持着千丝万缕的联系。[①]

明清时期，中国瓷器工艺的发展趋于鼎盛，对世界各国的制瓷与用瓷产生了巨大影响。明清瓷制品行销世界各国，制瓷工艺也进一步传播至各大洲。明代中国制瓷技术经由阿拉伯人传入欧洲，促成了欧洲制瓷业的诞生。至18世纪初，景德镇窑制瓷工艺被来华的耶稣会传教士殷弘绪传至法国，加速了法国等欧洲国家硬质瓷的研制进程，最终烧制出高质量白瓷。[②]随着制瓷工艺的发展，中国瓷器的器型、装饰纹样也对欧洲国家的审美产生了重要影响。在洛可可艺术风行的年代，中国化风格的装饰纹样被广泛应用于欧洲上层社会的建筑景观、室内装饰、工艺器皿、服装织物及绘画作品，这种充满中国式风情的艺术风格享誉一时。为了满足西方对中国瓷器的需求，中国外销瓷和定制瓷的装饰纹样设计也主动接受西方文化的影响。早在元末明初，中亚地区的伊斯兰风格西番莲纹样、阿拉伯文字等图案就被应用于青花瓷的装饰纹样。明朝万历年间生产的克拉克瓷将中式花卉主题与西式构图布局、写实技法和审美情趣相结合，形成了别具一格的艺术风格。清朝中叶的织金广彩，因大量用于外销，在纹饰上更多模仿西方的艺术形式，图案装饰性强，丰满紧凑，具有"绚彩华丽，金碧辉煌"的独特风格。[③]总而言之，在中西艺术文化的碰撞交融与相互影响下，"中西合璧"艺术风格越来越多地出现在明清时期的工艺美术创作中，成为美术史上独具魅力的艺术现象和历史记忆。

[①] 叶磊. 试论明清中国绘画的对日传播交流及艺术影响 [J]. 南京艺术学院学报（美术与设计），2021（2）：54-59.

[②] 王镛. 中外美术交流史 [M]. 北京：中国青年出版社，2013：85.

[③] 雪莱. 堆花织金话广彩 [J]. 上海工艺美术，2003（2）：63-64.

第二章　丝绸之路与中外艺术交流

　　艺术形式的发展和创新可通过两种方式，即"古为今用"和"洋为中用"。前者是从纵向角度批判性地继承前人的优秀传统，而后者则是从横向角度合理性地借鉴异域的艺术成果。

　　在丝绸之路艺术的发展历程中，由亚欧不同国家与民族的文化交流所催生出的多元艺术碰撞与交融，形成了丝路艺术传播与演变的烙印。这些烙印随着历史积淀，逐渐镌入民族的艺术心理认同之中，成为具有独特意味的图像语言和视觉符号。在面对外来艺术的影响时，不同的国家由于其艺术形式发展程度不同，会采取不同的态度和方式去借鉴、吸收其他艺术的优点和长处。一是积极地弥补、消除本民族艺术中的不足和限制，提升本民族艺术的审美水准；二是合理地借鉴、吸收异域艺术有益的成分，用以充实、丰富本民族艺术的表现力。这恰是丝绸之路艺术魅力之所在，即如何在本民族艺术的沃土中融入外来艺术文化的合理养分，使其孕育、成长出新的艺术生命，形成融会贯通、取长补短、不断超越自我的艺术文化发展新境界。

"东海丝路"视域下中日"漫画"名称的
两次传播与演变

张 治①

摘 要 "漫画"一词诞生于中国唐宋时期。在历史演变中,"漫画"这一名称形成了三种内涵,即随意之画、漫画之鸟和圩堨之具。伴随着中日东方海上丝绸之路的文化交流,"漫画"一词经历了两次重要传播:第一次是南宋中期至清中期,由中国东传日本,对江户与明治时代的日本漫画内涵产生了直接影响;第二次是清末到民国初年,"漫画"一词在近代中日文化交流过程中由日本西入中国,为中国"漫画"一词的定型起到了外部促进作用,最终成为具有单一称谓的专用画种词汇。中日之间"漫画"名称的两次传播,不但是中日艺术文化交流史上的重要实例,也是东方海上丝绸之路历史上的标志性文化事件。

关键词 "东海丝路";漫画;中日;传播

一、中日"东海丝路"文化交流背景

海上丝绸之路的概念由法国汉学家埃玛纽埃尔-爱华德·沙畹于1913年首次提出,又被称为海上陶瓷之路和海上香料之路,简称"海上丝路",是古代中外交通贸易和文化交往的海上通道。一般而言,古代海上丝绸之路有东方海上丝路和南方海上丝路之分。②东方海上丝路简称"东海丝路",是指从中国华东沿海地区的登州、胶州、明州、泉州等海港,经渤海、黄海或东海到朝鲜、日本等地的东北亚航线;南

① 作者简介:张治,(1977—),男,陕西师范大学美术学院教师、博士生,研究方向:艺术文化史。

② 陈炎.海上丝绸之路与中外文化交流[M].北京:北京大学出版社,1996:28-30.

方海上丝路简称"南海丝路",是指从中国东南沿海地区的广州、徐闻、合浦等港口到东南亚、印度洋等地的航线。

"东海丝路"是古代海上丝绸之路重要的组成部分,有着比"南海丝路"更为悠久的历史文明。早在史前时期,"东海丝路"就已出现文化传播的萌芽。在朝鲜半岛和日本列岛发现的史前陶器、石器表明,这些地区的早期文化与我国山东大汶口文化、龙山文化具有一致性。①商周时期,箕子率殷商遗民东渡至朝鲜半岛,"教其民以礼仪,田蚕织作"。春秋时期,齐桓公大力发展与朝鲜等邻国的丝绸、青铜器贸易,开创了政府倡导、组织海外贸易的先河。②

秦汉时期,"东海丝路"得到进一步发展。这一时期,既有被称为"渡来人"的中国移民迁徙到朝鲜半岛和日本列岛,又有"东鳀人""倭人"登陆中国沿海山东、江浙一带进行朝见贸易和文化交流。秦徐福先后两次率领大规模的船队由山东半岛经朝鲜半岛东渡,使中日之间建立了直接联系,将包括丝绸文化在内的中国先进文化传入日本。在日本,徐福被日本国民尊为蚕桑神和丝织神,迄今仍受日本人祭祀和膜拜,因此有学者将徐福誉为"中日东海丝路的开拓者"。③

魏晋南北朝时期,中日交往日益增多。据日本古籍《古事记》《日本书纪》记载,在应神天皇时期有两个重要的文化事件:一是汉字由"渡来人"带到日本;二是秦始皇十五世孙"弓月君"由百济归化日本,将养蚕机织技术带入日本。至钦明天皇时期,佛教传入日本。此后,日本开始广筑寺院,并积极招大陆工匠和画师雕塑佛像、绘制壁画,从而极大地推动了佛教艺术的发展。④《三国志》记载,倭国女王卑弥呼多次遣使入魏,进献布匹丝帛等物,说明当时的日本已经掌握了基本的桑蚕丝帛技术。到雄略天皇时期,日本遣使至南朝刘宋,招徕吴地工匠,引进丝绸文化和丝织工艺,使日本丝绸业和丝绸文化得到长足发展,逐渐摆脱单纯的学习和模仿,进入发展自身特色的阶段。⑤

①张晨钟."北方海上丝路"形成与历史发展[J].德州学院学报,2019,35(1):71-80,84.
②刘晓东.东方海上丝绸之路浅探[N].光明日报,2015-11-21(11).
③孙立祥,许宁宁.中日丝绸业的逆转与东海丝路的兴衰[J].华中师范大学学报(人文社会科学版),2015,54(3):101-109.
④叶磊.唐宋元时期中国传统绘画艺术的对日传播及影响研究[J].艺术评鉴,2020(1):28-34.
⑤同上。

隋唐时期，中日文化交流十分频繁，"东海丝路"贸易进入兴盛期。日本全面效仿中国，多次派出使团，经由"东海丝路"入华，进行朝贡贸易，努力汲取中华文明的养料。中国的政治制度、医学、宗教、艺术等先进文化和科技工艺极大促进了日本社会的发展。这一时期，大量日本遣隋使、遣唐使、留学生和商人来华。其中，从600年到614年，日本共派出遣隋使团4次；从630年到894年，日本派出遣唐使团多达19次，成行16次。①同时，隋唐使者、僧人和商人也主动出访日本，传播中华文化。隋唐时期，东渡日本的除了裴世清（隋使）、鉴真和尚，唐朝至少派出过10次"遣日使"。②伴随着频繁的文化交流，唐风绘画大规模东传日本，广泛流行于平安时代前期，在其影响下大和绘风格形成。直到安史之乱，日本官方终止了使节的派遣。

宋元时期，虽然中日官方联系中断，然而民间交往依旧频繁，贸易流通、人员往来皆远胜于唐。③这一时期对应日本的镰仓时代和室町时代前期（10至14世纪），是中日贸易、文化传播、人员交流的又一高峰期。北宋时期，日本政府虽禁止本国商人出海贸易，但为满足上流社会的需求而默许中国商船驶入日本。南宋时期，日本的权臣平清盛废除日商出海禁令，鼓励海上贸易。时至元代，中日官方关系因元朝统治者两次东征日本和倭寇侵扰中国沿海地区而步入低谷，但两国民间贸易仍在持续发展中。④来自中国的丝绸文化与技术继续推动着日本丝绸业的进步。而往来于两国的僧侣将禅宗和宋元水墨画一并带入日本，对日本的文化艺术产生了深远影响。以梁楷、法常（牧溪）等为代表的南宋禅宗画家的水墨绘画作品大量传入日本，对大和绘产生冲击，促使日本汉画形成。

明清时期，中国长期实行海禁，限制中日民间贸易，"东海丝路"开始衰落。其间虽反复开禁民间贸易，但总的来看，"禁"多于"开"。⑤洪武年间，朱元璋为防沿

①王心喜. 论日本遣隋使 [J]. 历史教学，2002（7）：14-19.
②杨轭. 中国唐朝遣日使考 [J]. 大庆社会科学，1990（4）：77-80.
③叶磊. 唐宋元时期中国传统绘画艺术的对日传播及影响研究 [J]. 艺术评鉴，2020（1）：28-34.
④孙立祥，许宁宁. 中日丝绸业的逆转与东海丝路的兴衰 [J]. 华中师范大学学报（人文社会科学版），2015，54（3）：101-109.
⑤张晓东. 明清时期的上海地区与海上丝绸之路贸易活动：兼论丝路贸易和殖民贸易的兴替 [J]. 史林，2016（2）：106-113，220-221.

海军阀余党与倭寇滋扰，下令实施除官方朝贡之外的商业海禁政策。之后，日本室町幕府曾多次派遣贡使入明。至永乐元年（1403年），两国恢复宗藩关系和朝贡贸易。在中日官方往来中，日本室町时代最著名的僧侣、水墨画家雪舟在成化年间（1467年至1469年）随遣明使到中国访学，向中国宫廷画派画师学习南宋院体画风，并携带大量浙派画风的作品回国。嘉靖年间，中日朝贡关系因"争贡之役"断绝。万历年间，日本入侵朝鲜，明廷派兵援助，遂爆发万历朝鲜之役，中日关系恶化。万历四十年（1612年），明政府颁布"通倭海禁六条"。之后，中日贸易一直属于非法走私贸易，得不到政府的承认和支持。明末清初，日本处于江户时代。这一时期，中日两国文化交流主要通过民间交往，其途径为：一是侨居或旅居日本的文人、僧人直接东渡，如朱舜水、隐元等，他们本身擅长诗、书、画或篆刻，还携去大批名家书画；二是赴日华人，尤其是去日本贸易的商人带去大批中国图籍。这些均对日本文化产生了广泛、深远的影响。清初，亦有大量中国文人画家到达日本，其中影响最大的是逸然、伊孚九、沈南苹三人。他们使日本衰落的书画艺术再次得以复兴。自此，日本出现了一个源于中国文人画的绘画流派——"南画"。康熙二十三年（1684年）弛禁，恢复"东海丝路"航线，贸易商船大增，往来频繁。日本人酷爱的中国书籍、书画及文房四宝，是清日贸易的重要商品。乾隆年间，上海等港口再度繁华起来，可以说从某种程度上实现了自元晚期以来的中兴。乾隆二十二年（1757年），清政府下令夷船只许在广州收泊贸易。道光二十二年（1842年）《南京条约》签订，规定"五口通商"，清政府开放广州、福州、厦门、宁波、上海五处为通商口岸，自此持续了85年的"一口通商"政策废止。

二、古代"漫画"名称的内涵、渊源与演变

"漫画"一词诞生于中国。在古代中国，"漫画"并不是某种单一称谓，而是具有多重内涵，其含义包括随意之画、漫画之鸟和圬墁之具3种。作为一种专有名词，其内涵在不同时期所指不同，并随着时代发展而不断演变。按照时间顺序，"漫画"名称的内涵演变可以分为5个时期（表1）：萌芽期（唐）、形成期（两宋）、发展期（元明）、多元期（清）和定型期（清末民初，即1904年至1925年）。

表1 古代"漫画"名称的内涵与演变

时期	内涵		
	随意之画	漫画之鸟	圬墁之具
萌芽期（唐）	1部1处		
形成期（两宋）	1部1处	3部8处	
发展期（元明）	6部6处	7部10处	
多元期（清）	12部12处	29部42处	1部1处
定型期（清末民初）	现代报业：不少于6种报刊		

（一）"漫画"内涵的萌芽期

唐朝是"漫画"一词的萌芽期，此时仅有1处文献使用了"漫画"一词。虽然"漫画"在唐朝还未成为一个具有固定用法的词，但是已具有"随意之画"的内涵。

《新唐书》曰："公漫久矣，可以漫为叟。"①唐代宗时期有一名叫元结的文人官员，号"漫郎"，他作《自释》一文，解释了此号的由来，即"人以为浪者小漫为官乎，呼为漫郎"。其后又有人说："公漫久矣，可以漫为叟。"《庄子·外篇·马蹄》曰："澶漫为乐，摘僻为礼。"②李颐云："澶漫，犹纵逸也。"③成玄英疏："澶漫是纵逸之心。"④由此可见，"漫"有放纵自适、不受拘束、随意自然的含义。

笔者经查阅文献，发现"漫画"一词最早出自唐朝诗人张祜的《投陈许崔尚书二十韵》。诗曰："马足虚行地，鞭头漫画空。"⑤从诗句中可以看出，"漫画空"即"漫画于空"，就是形容骏马在奔走时马鞭在空中任意挥舞、不受限制的轨迹或状态，恰如"随意之画"一般。此发现将"漫画"一词的渊源提前了300年左右，有助于学界进一步更新"漫画"一词起源于北宋的传统认识。

① 欧阳修，宋祁. 新唐书 [M]. 北京：中华书局，1975：4685.
② 王先谦. 庄子集解 [M]. 北京：中华书局，1987：83.
③ 同上.
④ 郭象，成玄英. 南华真经注疏 [M]. 北京：中华书局，1998：83.
⑤ 张祜. 张承吉文集 [M]. 上海：上海古籍出版社，2013：147.

（二）"漫画"内涵的形成期

两宋是"漫画"一词的形成期，"漫画"逐渐成为具有固定用法的词。除了"随意之画"，还衍生出"漫画之鸟"的内涵。这一时期，关于"漫画"的文献记载开始增多，共有 4 部 9 处。其中，表"漫画之鸟"含义的记载有 3 部 8 处，而表"随意之画"的仅有 1 部 1 处。（表 2）

关于"漫画之鸟"这一含义的文献记载最早可见于北宋。北宋晁说之在其著作《嵩山文集》（又名《景迂生集》）中写道："黄河多淘河之属，有曰漫画者，常以嘴画水求鱼。"《嵩山文集》对后世影响极其深远。直至清末，有关"漫画之鸟"的说法皆滥觞于此。南宋时期，罗愿的《尔雅翼》和洪迈的《容斋随笔》皆受《嵩山文集》影响，记录了"漫画之鸟"。其中，《容斋随笔·瀛莫间二禽》写道："瀛莫二州之境，塘泺之上，有禽二种……其一类鹜，奔走水上，不闲腐草泥沙，咬咬然必尽索乃已，无一息少休，名曰'漫画'。""漫画"究竟是何种水鸟？目前学界普遍认可 1988 年《新闻研究资料》转载的澎涛《"漫画"小考》（原载于 1988 年 1 月 2 日《团结报》）一文的观点，认为"漫画之鸟"即篦鹭（白琵鹭）。

"随意之画"这一含义，主要见于南宋诗人张侃的《张氏拙轩集》。其中《寒芦四鸿其二》诗云："屏几漫画障，意足水墨闲。""障"，帷帐或帐子之义。"漫画障"在此处指绘有随意之画的帷帐或帐子。

表 2　两宋时期有关"漫画"内涵的文献汇总

朝代	书名及卷数	卷名	举句	含义
北宋	晁说之撰《嵩山文集》20 卷	卷四	黄河多淘河之属有曰漫画者常以嘴画水求鱼	漫画之鸟
	晁说之撰《嵩山文集》20 卷	卷四	右淘河　漫画复漫画河尾沙软喙一尺	漫画之鸟
	晁说之撰《嵩山文集》20 卷	卷四	右淘河　漫画复漫画河尾沙软喙一尺	漫画之鸟
	晁说之撰《嵩山文集》20 卷	卷四	右漫画　信天缘何为者非达亦非贤	漫画之鸟

续表

朝代	书名及卷数	卷名	举句	含义
北宋	晁说之撰《嵩山文集》20卷	卷四	几欲强求索岂不鉴漫画	漫画之鸟
南宋	洪迈撰《容斋随笔》74卷	卷三	无一息少休名曰漫画	漫画之鸟
南宋	洪迈撰《容斋随笔》74卷	卷三	信天缘若无能者乃与漫画均度一日无饥色而反加壮大	漫画之鸟
南宋	罗愿撰《尔雅翼》32卷	卷十七	晁以道云黄河多淘河之属曰漫画者常以嘴画水求鱼	漫画之鸟
南宋	张侃撰《张氏拙轩集》6卷	卷四	屏几漫画障意足水墨闲	随意之画

（三）"漫画"内涵的发展期

元明时期是"漫画"一词的发展期。较之以往，"随意之画"和"漫画之鸟"两种含义的文献记载数量均有所增加，这说明"漫画"作为固定词汇，其用法已逐渐被当时社会所接受，其含义得到进一步延续和发展。除了2处句读，这一时期关于"漫画"一词的文献记载共有13部16处。其中除了2处句读，含义为"漫画之鸟"的记载有7部10处，而含义为"随意之画"的共有6部6处（表3）。

"漫画之鸟"的含义大多承袭前人之说，句句相似。在基本内容上，都受到北宋《嵩山文集》和南宋《容斋随笔》的影响，用于描写"漫画之鸟"的特征和习性。

相较于"漫画之鸟"，"随意之画"的含义使用范围更广，涵盖了更多应用场合，且明显具有多样化的特征。如《皇元风雅》《茅山志》《至顺镇江志》《道园学古录》《西湖游览志》均收录了元代学者、诗人虞集的《华阳洞南便门崇寿观铭诗》，诗曰："石磴刻文土漫画，谁其启之规古昔。"而明代学者、诗人尹台《甲戌夏再过武林诸君招游西湖感兴二首·其一》曰："兵戈忍使繁华破，今古清波漫画船。"这两处"漫画"，一处描述的是石阶之上刻制的漫味纹样，另一处描述的是船在水中漫画涟漪。其应用场合虽不同，但均包含"随意自然地、不规则地画"之意。

表 3　元明时期有关"漫画"内涵的文献汇总

朝代	书名及卷数	卷名	举句	含义
元	蒋易辑撰《皇元风雅》30卷	卷之十一	石镫刻文土漫画谁其启之规古昔	随意之画
	刘大彬撰《茅山志》15卷	录金石第十一篇下卷13	石镫刻文土漫画谁其启之规古昔	随意之画
	俞希鲁撰《至顺镇江志》21卷	卷十	石镫刻文土漫画谁其启之规古昔	随意之画
	虞集撰《道园学古录》50卷	卷四十八	尔来萧条世代隔　文土漫画谁其启之规古昔	随意之画
	袁桷撰《(延祐)四明志》20卷	卷四	无一息少休其名漫画	漫画之鸟
	袁桷撰《(延祐)四明志》20卷	卷四	信天缘若无能者乃与漫画均度一日无饥色	漫画之鸟
	袁桷撰《(延祐)四明志》20卷	卷四	视漫画加壮大后三十余年屏迹荒县	漫画之鸟
明	李春熙辑《道听录》5卷	卷一	燕云杳杳边烽急秋夜漫漫画角残	句读
	李时珍撰《本草纲目》52卷	卷四十七	晁以道云鹈之属有曰漫画者以嘴画水求鱼	漫画之鸟
	田汝成撰《西湖游览志》24卷	卷十七	石磴刻文土漫画谁其启之规古昔	随意之画
	徐树丕撰《识小录》4卷	卷二	无一刻少休名曰漫画	漫画之鸟
	徐树丕撰《识小录》4卷	卷二	信天缘若无能者乃典漫画均度日无饥色而反加壮大	漫画之鸟
	徐元太撰《喻林》120卷	卷一百十八《物宜门》	黄河多淘河之属有曰漫画者常以嘴画水求鱼	漫画之鸟
	尹台撰《洞麓堂集》10卷	卷十诗类补	兵戈忍使繁华破今古清波漫漫画船	随意之画
	袁达德撰《禽虫述》	不分卷	漫画鸟以嘴画水而致鱼	漫画之鸟
	张懋修撰《墨卿谈乘》14卷	卷十二《禽兽》	淘河信天　淘河之属有漫画者常以嘴画水得鱼	漫画之鸟
	张自烈撰《正字通》12卷	卷十二	晁以道曰鹈之属有曰漫画者以嘴画水求鱼无一息之停	漫画之鸟

续表

朝代	书名及卷数	卷名	举句	含义
明	周是修撰《刍荛集》6卷	卷一	朔风号海甸十月雪漫漫画戟攒云暗铁马蹴冰寒	句读

（四）"漫画"内涵的多元期

在清代，"漫画"一词的内涵体现出多元的特点，除了"漫画之鸟"和"随意之画"，还出现了第三种内涵——"圬墁之具"。关于"漫画"的文献记载数量庞大，大大超过以往，达到历史峰值。这说明"漫画"在清朝已经完全被社会所接受，成为使用频率较高的词汇。

这一时期，有关"漫画"的文献记载共有42部55处。其中，含义为"漫画之鸟"的共有29部42处，"随意之画"的有12部12处，"圬墁之具"的有1部1处（表4）。相较以往，"漫画之鸟"含义的运用不再是对《嵩山文集》和《容斋随笔》的简单引用和承袭，而是适用于更多场合。而"随意之画"的文献记载数量也大大超过以往，开始应用于绘画领域的不同场合。例如，黄虞稷撰《千顷堂书目》、万斯同撰《明史》所载类似介绍易经图像的书籍——陆舜臣《芝田漫画》（已佚失）；由《箨石斋诗集》和《西庄始存稿》所录钱载《饮王光禄鸣盛寓屋邀题其庭前合昏花成十二韵》曰："摘朵还收药，攒须漫画脂。"史梦兰撰《全史宫词》所录《金宫词·其一》曰："壁间漫画湖山景，桂子荷花总不如。"孙枝蔚撰《溉堂集》所录《贺新郎·喜汪李甪舍人病起》曰："漫画眉、仍虑工夫浅。技种种，且徐展。"于敏中撰《日下旧闻考》所录乾隆御制《竹炉山房诗》曰："一时仍漫画，五字旋成章。"詹应甲撰《赐绮堂集》所录《竹西书来三叠前韵四首为言将有楚南之行仍次韵答之》："帆转终凭舵，襟分漫画杯。"张埙撰《竹叶庵文集》："我诗漫画郁垒符，头风可愈疟可驱。"可以看出，清人使用"随意之画"的频率较前代有所增加，越来越多的文人倾向于用"漫画"一词指代漫笔而作的绘画。

值得一提的是，此时"随意之画"的内涵开始逐渐被文人画家所认可和采用。"扬州八怪"之首的画家金农首次使用"漫画"一词来描述自己的作品，这比日本风俗画家英一蝶早了10年。金农在《冬心先生杂画题记》中两次采用"漫画"一词形容其随意而为、漫笔绘之的画作。如《人物山水图册》中第七幅画作，题曰："'回

汀曲渚暖生烟，风柳风蒲缘涨天。我是钓师人识否，白鸥前导在春船。'此余二十年前泛萧家湖之作。今追忆昔游风景，漫画小幅，并录前诗。"①（亦收录于庞元济撰《虚斋名画录》）又曰："予家曲江之滨，五月间，时果以萧然山下湘湖杨梅为第一。入市数钱，则连笼得之。甘浆沁齿，饱喷不厌，视洞庭枇杷不堪恣人也。时已至矣，辄思乡味，漫画折枝数颗，何异乎望梅止渴也。"②（亦收录于方浚颐撰《梦园书画录》）

除了"漫画之鸟"和"随意之画"，"漫画"在这一时期还有"圬墁之具"的内涵。如郝懿行在《尔雅义疏》中云："镘杇犹言模糊，亦言漫画。""漫画"在此意为"镘杇"，也叫"圬墁"，即抹墙的工具——瓦刀或泥镘。

在这一时期，"漫画"一词开始由中国进入日本，并对日本"漫画"的产生有直接影响。

表4 清朝有关"漫画"内涵的文献汇总③

朝代	书名及卷数	卷名	举句	含义
清	陈大章撰《诗传名物集览》12卷	卷一《鸟》	晁以道曰鹈之属有曰漫画者以嘴画水求鱼无一刻之停	漫画之鸟
	陈吁辑《宋十五家诗选》	不分卷	已无一息少休名曰漫画均度一日无饥色而反加壮大	漫画之鸟
	邓显鹤辑《沅湘耆旧集》200卷	卷一百三十三	浮桥春水漫画舫柳条牵	句读
	多隆阿撰《毛诗多识》12卷	卷六	晁以道云鹈之属有曰漫画者以嘴画水求食无一息之停	漫画之鸟
	多隆阿撰《毛诗多识》12卷	卷六	漫画今俗名海画刺无尾长喙形似鱼狗	漫画之鸟
	方浚颐撰《梦园书画录》25卷	卷二十三	时已至矣辄思乡味漫画折枝数颗何异乎望梅止渴也	随意之画
	方旭撰《虫荟》5卷	卷一《羽虫》	漫画 扈从西巡录漫画	漫画之鸟

① 金农. 冬心题画记 [M]. 阎安，校注. 杭州：西泠印社出版社，2008：145.
② 同上，第171—173页。
③ 表2、表3、表4的古代典籍数据来自"爱如生古籍数据库"。

续表

朝代	书名及卷数	卷名	举句	含义
清	方旭撰《虫荟》6卷	卷一《羽虫》	扈从西巡录漫画类鹜奔走水上不问腐草泥沙	漫画之鸟
	方薰撰《山静居画论》2卷	卷上	沙黄日薄一望弥漫画水随笔曲折卷去如闻奔腾澎湃	句读
	费锡璜撰《掣鲸堂诗集》13卷	卷三《乐府三》	漫画求鱼讻讻恐迟青翰信天	漫画之鸟
	费锡璜撰《掣鲸堂诗集》14卷	卷十《七言律诗》	屠龙误学朱泙漫画虎终惭杜季良	句读
	高士奇撰《扈从西巡日录》	不分卷	无一息少休名曰漫画	漫画之鸟
	高士奇撰《扈从西巡日录》	不分卷	信天缘若无能者乃与漫画均度一日无饥色而反加壮大	漫画之鸟
	顾文彬撰《过云楼书画记》10卷	卷二《画类二》	去年忆弟时烂漫画折枝自注	句读
	郝懿行撰《尔雅义疏》20卷	卷中之一	则镘杇犹言模糊亦言漫画俱一声之转	圬墁之具
	胡承珙撰《求是堂诗集》22卷	卷十一《隃领集》	唼喋沙头怜漫画不知世有信天缘	漫画之鸟
	胡天游撰《石笥山房集》23卷	诗集卷十	漫画 □长尾短翅团团尽	漫画之鸟
	华长卿撰《梅庄诗钞》16卷	卷三《庚庚集下》	秋菊千丛开烂漫画屏六曲幻玲珑	句读
	黄虞稷撰《千顷堂书目》32卷	卷一	陆舜臣芝田漫画一卷　宁波人	随意之画
	黄钺撰《壹斋集》40卷	卷十三《古今体诗五十七首》	寇凫蔽天不可数淘河漫画觅食苦曷若鸥也	漫画之鸟
	李元撰《蠕范》8卷	卷六	水鸠漫画也色黑腹白长喙细腰	漫画之鸟
	厉荃辑《事物异名录》40卷	卷三十六《禽鸟部下》	漫画信天缘本草纲目鹈鹕之属	漫画之鸟
	厉荃辑《事物异名录》40卷	卷三十六《禽鸟部下》	有曰漫画者以嘴画水求鱼	漫画之鸟

续表

朝代	书名及卷数	卷名	举句	含义
清	庞元济撰《虚斋名画录》16卷	卷十五	今追想昔游风景漫画小幅并录前诗凸江外史记	随意之画
	钱大昕撰《潜研堂集》70卷	诗集卷八	得鱼同一饱漫画亦奚为	漫画之鸟
	钱楷撰《绿天书舍存草》6卷	卷一	饮真茹蘗共镂漫画脂俱	随意之画
	钱维乔撰《(乾隆)鄞县志》30卷	卷二十九	自托信天嗤漫画之无庸也	漫画之鸟
	钱载撰《萚石斋诗集》50卷	卷二十二	摘朵还收药攒须漫画脂	随意之画
	秦祖永辑《画学心印》8卷	卷八	沙黄日薄一望弥漫画水随笔曲折卷去	句读
	史梦兰撰《全史宫词》20卷	卷十八	壁间漫画湖山景桂子荷花总不如	随意之画
	宋长白撰《柳亭诗话》30卷	卷二十九	陶九成云一名信天缘形似漫画而性相反	漫画之鸟
	孙枝蔚撰《溉堂集》28卷	诗余卷二	漫画訾仍虑工夫浅技种种且徐展	随意之画
	屠粹忠撰《栩栩园诗》	不分卷	漫画鸟最贪以嘴画泥取食无厌	漫画之鸟
	屠粹忠撰《栩栩园诗》	不分卷	拙信天更有常世间多漫画终是一空囊	漫画之鸟
	万斯同撰《明史》416卷	卷一百三十三志一百七	陆舜臣芝田漫画一卷	随意之画
	王昶辑《湖海诗传》46卷	卷十九	传漫画之鸟亦聊尔衔姜之鼠无讥焉	漫画之鸟
	王鸣盛撰《西庄始存稿》39卷	卷八	漫画同信天鸣盛寒号得且过	漫画之鸟
	王鸣盛撰《西庄始存稿》39卷	卷十二	摘朵还收药攒须漫画脂	随意之画
	王鸣盛撰《西庄始存稿》39卷	卷十五	每姿拖漫画嗤无餍寒号喜且过	漫画之鸟

续表

朝代	书名及卷数	卷名	举句	含义
清	王鸣盛撰《西庄始存稿》39卷	卷十六	从来信天翁漫画亦同饱无意取封侯垂纶以终老	漫画之鸟
	翁心存撰《知止斋诗集》16卷	卷三《古今体诗一百五十六首》	夕阳芦渚外漫画尚翩翩	漫画之鸟
	吴敬梓撰《文木山房集》4卷	诗一	漫画终何益寒号亦自存	漫画之鸟
	吴升辑《大观录》20卷	卷十五《南宋诸贤名画》	皆未若此卷天真烂漫画从书法中来	句读
	吴省钦撰《白华后稿》40卷	卷九序	而有以极其致屈步之虫漫画之鸟予方内愧而不敢以报焉	漫画之鸟
	严熊撰《严白云诗集》27卷	卷十六	云蒸新暖气迷漫画图纵肖无生趣	句读
	伊把汉撰《(康熙)盛京通志》32卷	盛京通志卷之第二十一	晃以道云鹈之属有曰漫画者以嘴画水求鱼无一息之停	漫画之鸟
	于敏中撰《日下旧闻考》160卷	卷八十五	一时仍漫画五字旋成章	随意之画
	俞樾撰《茶香室丛钞》102卷	卷二十四《茶香室续钞》	漫画 宋洪迈容斋五笔云	漫画之鸟
	俞樾撰《茶香室丛钞》102卷	卷二十四《茶香室续钞》	无一息少休名曰漫画	漫画之鸟
	俞樾撰《茶香室丛钞》102卷	卷二十四《茶香室续钞》	信天缘若无能者乃与漫画均度一日无饥色而反加壮大	漫画之鸟
	俞樾撰《茶香室丛钞》102卷	卷二十四《茶香室续钞》	按信天缘之名熟于人口漫画之名知者罕矣	漫画之鸟
	曾燠辑《江西诗征》94卷	卷四十五《明》	朔风号海甸十月雪漫漫画戟攒云暗铁马蹴水寒	句读
	詹应甲撰《赐绮堂集》28卷	卷九《诗》	帆转终凭舵襟分漫画杯南军旗鼓壮谁许敌车雷	随意之画
	张澍撰《养素堂诗集》26卷	卷十八《入都后集下》	有鸟曰漫画喋食鱼虾子终日波浪间	漫画之鸟

续表

朝代	书名及卷数	卷名	举句	含义
清	张垍撰《竹叶庵文集》33卷	卷十六诗十六秘阁集一	我诗漫画郁垒符头风可愈疟可驱	随意之画
	张玉书撰《佩文韵府》444卷	御定佩文韵府卷二十四之三	本草鹈鹕之属有曰漫画者以嘴画水求鱼	漫画之鸟
	张玉书撰《佩文韵府》444卷	御定佩文韵府卷六十九之一	漫画 容斋随笔瀛郑二州之境	漫画之鸟
	章楹撰《谔崖脞说》5卷	卷五	如抱丸之蛣蜣啄沙之漫画从容独善	漫画之鸟
	赵吉士辑《寄园寄所寄》12卷	卷七獭祭寄	无一息少休名曰漫画	漫画之鸟
	赵吉士辑《寄园寄所寄》12卷	卷七獭祭寄	信天缘若无能者乃与漫画均度一日无饥色而反加壮大	漫画之鸟
	郑虎文撰《吞松阁集》40卷	卷三十六	其视淘河漫画劳逸差殊	漫画之鸟
	朱彝尊撰《曝书亭集》80卷	曝书亭集卷第三十五序	蠹字之鱼衔姜之鼠漫画之鸟不足喻其癖也	漫画之鸟
	朱彝尊撰《曝书亭集》80卷	曝书亭集卷第三十六序	瀛郑之间有水禽焉其一漫画掠鱼虾啄沙草不休	漫画之鸟
	邹弢撰《三借庐赘谭》12卷	卷十	鹈之属有漫画信天缘二种	漫画之鸟

（五）"漫画"内涵的定型期

清末民初是"漫画"一词内涵的定型期，大约在1904年至1925年，以两个重要的历史事件为起止时间：一是由蔡元培主编的《警钟日报》的"时事漫画"栏目创立；二是郑振铎开始在《文学周报》上刊载《子恺漫画》。（表5）

这一时期，"漫画"的内涵逐渐固定下来，成为一个具有单一称谓的绘画专用词汇。在当时社会文化发展和中日文化交流的内外双重因素作用下，"漫画之鸟"和"圬墁之具"的含义逐渐消失，仅剩"随意之画"之意。"漫画"内涵最终转变并定型为现代漫画之含义。

传统观点认为，"漫画"这一名称虽然第一次出现在1904年《警钟日报》的"时事漫画"栏目，但只是孤例，"漫画"名称的真正普及和统一是由于《子恺漫画》。这一结论是受制于当时文献资料的匮乏与缺失而得出的。近些年来，有不少新的文献资料相继被发现，如《中外小说林》《民国日报》《晨报》《东方杂志》等报刊在刊登一些图画作品时，会使用"漫画"一词。①

此外，笔者通过查阅资料，发现在1919年8月16日北京《晨报》第7版一篇署名为"筑山醉翁"的文章里也出现了"漫画"一词。"筑山醉翁"是时任《晨报》总编辑陈光焘的笔名。他在《西洋之社会运动者（十三）其五多洛克》中提道："其他周刊、月刊以及满载揶揄讽刺漫画的周刊泼客，皆风行一时。"②因此，从1904年到1925年这20多年间，我们可以看到"漫画"一词已逐渐在当时的中国报刊界普及开来，使用频率也比较高。"漫画"名称的普及不是由某一刊物决定的，而是在众多刊物的影响下所形成的一个循序渐进的过程。这个过程从1904年《警钟日报》的"时事漫画"栏目开始，经20余年的发展，到1925年《文学周报》的"子恺漫画"栏目设立。因此，中国现代"漫画"一词是丰子恺等人由日本带入中国，1925年郑振铎和丰子恺首次使用之后方才普及开来的传统观点，我们应予以纠正。

表5 清末民初时期有关"漫画"内涵的文献汇总

名称	使用"漫画"名称的栏目/内容	时间（年）
《警钟日报》	时事漫画	1904
《中外小说林》	漫画《抵制》	1908
陈师曾画作	《逾墙》题记	1090
《民国日报》	方生漫画	1916
《晨报》	筑山醉翁署名文章	1919
	星期漫画	1923
《东方杂志》	国际时事漫画/内外漫画/时事漫画	1925
《文学周报》	《子恺漫画》	1925
合计	现代报业：不少于6种报刊	

①刘学义，王一丽. 我国早期报刊上"漫画"名称的由来［J］. 兰台世界，2012（10）：54-55.
②筑山醉翁. 西洋之社会运动者（十三）其五多洛克［N］. 晨报，1919-08-16（7）.

三、第一次传播:"漫画"名称的东传

"漫画"一词源自中国,后传入日本。从早期日本"漫画"一词的含义来看,它和中国古代"漫画之鸟""随意之画"的意义相同(表6)。

据日本学者林美一考证,日本最早出现"漫画"一词的文献是1771年铃木焕卿[①]写的《漫画随笔》。书中《捞海一得自叙》提到书名的由来:"瀛莫有鸟名漫画,终日奔走水上捞捕小鱼而食之,犹不能饱。"因为欣赏"漫画鸟"的品格,铃木焕卿遂以"漫画鸟"自喻。显然,此处"漫画"的含义与北宋晁说之《嵩山文集》、南宋洪迈《容斋随笔》中的相一致,均为"漫画之鸟"。而据徐琰、陈白夜考证,日本目前已知的"漫画"一词的最早出处是1769年风俗画家英一蝶出版的《漫画图考群蝶画英》。[②]这里的"漫画"含义并非"漫画之鸟",而是"漫无边际、不受约束、随意自然的绘画",这与中国"随意之画"的内涵完全相同。在英一蝶之后,1814年浮世绘画家葛饰北斋将"漫画"一词用于其画作《北斋漫画》。《北斋漫画》刊行后40年内,日本漫画艺术家创作出不少漫画画谱,如《滑稽漫画》(晓钟成,1823)、《漫画百女》(合川珉和,1814)、《漫画独稽古》(且上老人,1839)、《光琳漫画》(尾形光琳,1817)、《北云漫画》(葛饰北云,1824)、《北溪漫画》(鱼尾北溪,不详)、《丰国漫画图绘》(歌川国贞,不详)等。毕克官认为"漫画"也有"随意画"的内涵,此后日本就一直沿用这种叫法。[③]

表6 中日两国"漫画"一词的最早文献出处比较

国家	内涵	
	随意之画	漫画之鸟
中国	唐·张祐《投陈许崔尚书二十韵》	北宋·晁说之《嵩山文集》
日本	江户时代·英一蝶《漫画图考群蝶画英》	江户时代·铃木焕卿《漫画随笔》

① 此处引文所列原为"铃木焕乡",经笔者查阅资料发现应为原作者笔误,应为"铃木焕卿"。引文出处:何韦. 漫画探源[C]. 中国新闻漫画研究会. 论漫画:中国漫画交流文集. 2003:284-291.
② 徐琰,陈白夜. 中外漫画简史[M]. 杭州:浙江大学出版社,2008:128.
③ 毕克官. 中国漫画史话[M]. 济南:山东人民出版社,1982:44.

通过表6我们可以得出，无论是"漫画之鸟"，还是"随意之画"，日本"漫画"内涵的渊源均晚于中国。日本最早的关于"漫画""随意之画"含义的记载——英一蝶的《漫画图考群蝶画英》成书于1769年（乾隆三十四年），比唐朝张祜《投陈许崔尚书二十韵》晚了900多年。而关于"漫画之鸟"的最早记载——铃木焕卿《漫画随笔》成书于1771年（乾隆三十六年），比北宋晁说之《嵩山文集》晚了600多年。这表明"漫画"一词源于中国，是伴随"东海丝路"的商品贸易和文化交流进入日本的。

但是，"漫画"名称究竟何时东传，由谁带入？答案已无从知晓。不过，我们可以结合文献研究和"东海丝路"的历史发展线索尝试推测，"漫画"一词东传日本的时间可能在南宋中期（1167年）至清中期（1757年）之间。我们知道晁说之生活在北宋后期，卒于南宋初年，其所著文稿经靖康之变后散佚。而《嵩山文集》是由其孙晁子健于南宋绍兴二年（1132年）至乾道三年（1167年）整理而成的。因此"漫画"一词东传日本的最早时间应在南宋中期。而英一蝶的《漫画图考群蝶画英》成书于乾隆三十四年。乾隆二十二年（1757年），清廷实行闭关锁国的政策，"东海丝路"贸易从此中断。因此，"漫画"一词东传的时间最晚应在清中期。清朝的海禁政策虽反复无常，但亦有弛禁之时，"东海丝路"贸易亦时断时续。例如，明末及清前期，中国书籍大量传入日本，尤其是康熙二十三年（1684年）以后，由于海禁解除，赴日贸易商船大增，往来频繁。日本人所酷爱的中国书籍、书画及文房四宝，是清日贸易中的重要商品。有时，中国商人还会接受日本官方或私人的订货，为他们搜寻所需书籍。日本学者大庭修在《江户时代中国典籍流播日本之研究》中谈道，清代中国的出版中心——江浙地区与日本长崎之间船只往来频繁，交流颇多，尤其是南京船和宁波船多载汉籍，大量运往日本。[①]有些畅销书供不应求，在日本国内继续翻印出版。清代虽对中日贸易有诸多限制，但仍然反复开禁。康熙二十三年（1684年）清廷开海禁，允许限定范围内的贸易。康熙二十四年（1685年），清廷先后指定"粤东之澳门、福建之漳州府、浙江之宁波府、江南之云台山"[②]四个口岸对外通商。乾隆二十二年（1757年）之前，上海等港口再度繁荣，可以说在某种程度上实现了

① 大庭修. 江户时代中国典籍流播日本之研究［M］. 杭州：杭州大学出版社，1998：45.
② 夏燮. 中西纪事［M］. 高鸿志，点校. 长沙：岳麓书社，1988：40.

自元末以来的"中兴"。经销"东海丝路"的商品门类繁多，数量巨大。例如，据日本学者木宫泰彦在《日中文化交流史》中考证，清代南京、浙江、福建、广东四省输往日本的货物包括书籍、丝绸、棉布、纸张、墨笔、扇子、针、栉篦、香袋、茶、瓷器、金银器、漆器、颜料、药材、刺绣、书画、古董、化妆用具等。①

结合"东海丝路"史料研究，虽然"漫画"名称东传日本的具体时间难以界定，也无从得知究竟是宋元时期还是明清时期，但可以确定的一点是，最晚到清康乾时期（1757 年"一口通商"之前），"漫画"一词的两种内涵就已经随着商船上的中国书籍东传至日本，对日本"漫画"一词的使用产生了深远、直接的影响。

四、第二次传播："漫画"名称的西输

"漫画"内涵在中国的确定，是中外两种因素共同作用的结果。其内因为中国"漫画"一词自身内涵的历史发展，外因为在清末民初中日文化交流中，日本"漫画"名称输入近代中国。

清末，"漫画"在中国主要呈现"漫画之鸟"和"随意之画"两种内涵并存、交替使用的状态，具有双重含义。而在日本江户时代，1814 年《北斋漫画》出版之后，"漫画"一词的用法在日本逐渐固定并普及开来。毕克官在《中国漫画史话》中谈道："以葛饰北斋为首的八大漫画家就已开始使用这个名称，据说含意是'随意画'的意思。此后日本就一直沿用这个叫法。'漫画'名称在中国的使用，是受了日本的影响，这也是可以肯定的。"②因此，尽管"漫画"的两个内涵是从中国传入日本的，但日本更早地缩小了"漫画"一词的内涵，确定了"随意之画"的称谓和用法，并将其与自西方传入的卡通艺术和讽刺画艺术相对照。正如 1938 年刘枕青在其著作《漫画概论》中所说的，"漫画"这两个字包含了英文 Cartoon 和 Caricature 两个词的意思。③

日本"漫画"内涵的定型期要早于中国。究其原因，是日本于 19 世纪 60 年代到 90 年代进行了明治维新，在经济和文化上全面西化，提倡学习西方的政治文化，引

① 木宫泰彦. 日中文化交流史 [M]. 北京：商务印书馆，1980：673-674.
② 毕克官. 中国漫画史话 [M]. 济南：山东人民出版社，1982：44.
③ 刘枕青. 漫画概论 [M]. 上海：商务印书馆，1938：2.

进西方的科技文化著作。而同时期的清政府却封闭、愚昧、腐朽，致使中国与世界的发展脱轨。在签订了《南京条约》等一系列不平等条约之后，中国国门被迫打开，西方文化大量涌入中国。面对西方的漫画文化，晚清社会仍未完全将"漫画"一词的内涵固定下来。除了"漫画"，近代报刊用于描述西方漫画艺术的词汇还有很多，如"讽画""谐画""时画""喻画""警画""寓意画""滑稽画""讽刺画""泼克画"等，相互混用的情况时有发生。由于清末民初社会文化的发展和中日文化交流内外双重因素的作用，"漫画"的"漫画之鸟"和"圬墁之具"的内涵逐渐消失，仅剩下"随意之画"的内涵，其含义也逐渐定型。

清末民初，中国大批仁人义士怀揣救亡图存的政治抱负，沿着东方海上丝绸之路，东渡日本留学。其中，"中国现代漫画之父"丰子恺对中国"漫画"内涵的固定和统一做出了重要贡献。丰子恺于1921年赴日学习油画。在东京期间，他受到竹久梦二漫画作品《梦二画集·春之卷》的影响，以至于改变了当初想要成为油画家的志向。10个月后，他返回中国，最终成为有巨大影响力的漫画大师。当时除了丰子恺，鲁迅等人也相当欣赏竹久梦二的作品。竹久梦二的贡献在于，他打破了纯艺术与设计之间的界限，而在当时的日本，设计是工匠的工作，是被画家看不起的。不过，在梦二这里却没有这些陈规。虽然他是一名有着相当影响力的画家，但事实上，他并没有系统接受过专业的美术教育，完全是自学成才的。竹久梦二的作品可以看作"野路子"，但也正是由于这一点，他在创作时少了很多束缚和限制，在绘画作品之中展现出不拘一格、自然随意的风格特点。而这种风格特点正与中国古代漫画"随意之画"的内涵颇具相通之处，正如1947年丰子恺在《我的漫画》一文中所提到的："漫画二字，望文生义：漫，随意也。凡随意写出的画，都不妨称为漫画。"①

1925年郑振铎在《文学周报》刊载《子恺漫画》之后，影响中国漫画史的一系列重大事件依次出现。这些事件包括：1926年，中国出版了第一部以"漫画"命名的书籍——《子恺漫画》；1927年，中国第一个漫画家组织——漫画会成立；等等。这些重大文化事件表明，"漫画"这一名称在当时已成为一个约定俗成的专用名词。因此，应把郑振铎在《文学周报》上刊载《子恺漫画》作为一个标志性历史事件。它

①丰子恺. 论漫画二题[C]. 中国新闻漫画研究会. 论漫画：中国漫画交流文集. 2003：21-31，638-639.

标志着"漫画"一词现代内涵的正式成形,其"随意之画"的含义已正式确立,"漫画"正式成为一个独立画种的专属名称。

五、结语

"漫画"一词诞生于中国的唐宋时期,在其发展演变过程中,形成"随意之画""漫画之鸟"和"圬墁之具"三种内涵。"漫画"内涵的演变经历了五个时期,即萌芽期、形成期、发展期、多元期和定型期。

伴随中日海上丝绸之路的文化交流,"漫画"一词经历了两次重要传播过程。第一次传播是在南宋中期(1167年)到清中期(1757年)的近600年内,由中国东传至日本,对日本江户、明治时代"漫画"的内涵产生了直接而重要的影响。至清末民初,日本率先完成"漫画"的内涵固定与名称统一。在近代中日文化交流过程中,"漫画"一词又经历了第二次传播,这次由日本输入中国,为中国"漫画"内涵的统一、定型起到了外部促进作用。在内外双重因素的影响下,"漫画"一词最终成为具有固定称谓的专用画种词汇。中日之间"漫画"名称的两次传播,不仅是中日文化交流史上的重要实例,也是东方海上丝绸之路交流史上的标志性文化事件。

从克孜尔石窟供养人服饰看中西文化互动

李静怡[①]

摘　要　克孜尔石窟第8窟供养人的服饰融合了萨珊王朝的服饰特点，借鉴并吸收了印度、伊朗地区的文化风格。但是，并不能把龟兹石窟艺术看作对萨珊或印度文化的"直接照搬"。在探究龟兹石窟艺术与世界文化艺术交流过程与形式的同时，决不能忽视龟兹本民族文化的重要地位。克孜尔石窟第8窟供养人服饰的艺术风格特点是在"西融东进"的多民族文化互动过程中逐渐形成的，兼顾了我国少数民族的审美情趣，这又使其本身具有更高的艺术审美价值。充满西域风情的色彩与画师高超的技巧，就如同现代绘画艺术的明灯，让我们更加清晰地看到6世纪前后佛教在龟兹地区的发展盛况、世俗供养人的历史地位及社会风貌。

关键词　供养人服饰；联珠纹；龟兹文化；克孜尔石窟

一、克孜尔石窟供养人服饰概述

位于新疆维吾尔自治区拜城县克孜尔乡东南7公里外的克孜尔石窟保存完好，是龟兹石窟的典型代表，也是新疆石窟群中规模最大、国内已知最早的石窟群。克孜尔石窟壁画中大量佛教供养人的图像，可作为当时龟兹"俗有城郭，其城三重，中有佛塔庙千所"[②]，"大城西门外路左右各有立佛像，高九十余尺。于此像前建五年一大会处。每岁秋分数十日间，举国僧徒皆来会集。上自君王，下至士庶，捐废俗

[①]作者简介：李静怡（1997—　），女，汉族，美术学硕士，毕业于陕西师范大学美术学院。
[②]房玄龄，等.晋书·四夷传［M］.北京：中华书局，1974：2543.

务，奉持斋戒，受经听法，渴日忘疲"①的佛教发展盛况的有力佐证。关于佛教什么时候传入龟兹的问题，我们先要明确"传入"的概念。作为一种宗教，佛教是一种上层建筑，需要有一定数量的人保持一定时间较为稳固的"信仰"。查尔斯·埃利奥特说："目前还不能肯定佛教传入塔里木盆地和通常称之为中亚细亚的其他地区的确实年代。但是大约在基督纪元之时，它必然已经盛行于该地，因为佛教从那里传入中国不晚于公元1世纪中叶。"②这也在一定程度上印证了佛教于公元前3世纪传入龟兹，到公元1世纪流行开来的这一说法。由此可知，公元3世纪，佛教已在龟兹广泛传播。崇信佛法的国策、民风和多民族、多语言的社会条件，使得龟兹成为西域佛教的中心。

由于具备得天独厚的地理条件，随着丝绸之路的开辟，龟兹逐渐成为国际贸易聚集地，这也反过来造就了龟兹包容开放、兼收并蓄的文化特色。通过丝绸之路，不同国家、民族的人聚集于此，其文化也彼此交融，孕育出独具特色的龟兹服饰文化，体现了龟兹经济繁荣、文化开放的盛况。佛教供养人为宣扬佛教、展示虔诚，出资修建佛像来留记功德、共享果报，因此，石窟的供养人形象大多以现实人物为原型，并附文字记录。他们的服饰能够真实反映当时该地区、该民族的服饰风格。

克孜尔石窟中的世俗供养人服饰可分为国王装、大臣装、王后装和百姓装，又可分为男装和女装。在这些供养人中，僧人、男性居多，而女性供养人比较少见。霍旭初指出，公元前4世纪中期至5世纪末是龟兹石窟的发展期，在这一阶段"有女性供养人出现"。③其中，王侯贵族供养人像最多，克孜尔石窟有14例，出现在第8、27、58、67、69、80、99、104、171、178、195、199、205、224窟。供养人的衣冠服饰可以显示他们各自的社会地位，如205、171、175三窟的供养人服饰较为接近，头上有光圈，与故事画中的转轮王相同。第175窟下层和第205窟门右侧的供养人，头戴冠，帛绸包头，彩带后垂至腰际。《魏书·龟兹传》记载"其王头系彩带，垂之

① 玄奘，辩机. 大唐西域记［M］. 北京：中华书局，2000.
② 查尔斯·埃利奥特. 印度教与佛教史纲［M］. 李荣熙，译. 北京：商务印书馆，1982.
③ 霍旭初，王健林. 丹青斑驳千秋壮观：克孜尔石窟壁画艺术及分期概述［M］//新疆龟兹石窟研究所. 龟兹佛教文化论集. 乌鲁木齐：新疆美术摄影出版社，1993：201-203.

于后",此供养人形象与记载相吻合,应为国王像。国王的服饰多为中长款大衣,分短袖和长袖。上身多为修身合体式装束,束腰带;下摆呈喇叭状;有向右侧单翻领式,有双翻领式;袖口和裤口较窄;脚着黑色尖头皮靴;腰间佩剑、小刀等物品。关于国王、王后和军人的服饰特点,已有学者进行过专门研究①,本文不再加以赘述。本文主要以克孜尔石窟第 8 窟为例,探究此窟中供养人的服饰特点。

二、克孜尔石窟第 8 窟供养人服饰探析

克孜尔石窟第 8 窟北甬道内壁供养人像(图 1)与其他窟供养人像的不同之处在于,这些供养人衣着华丽、气宇轩昂。画面最左端有一跪姿侍者,这一形象在克孜

图 1 克孜尔石窟第 8 窟北甬道内壁供养人像,柏林国家博物馆藏②

① 周天. 织成蕃帽虚顶尖 细毡胡衫双袖小:龟兹服饰艺术 [J]. 上海艺术家,2007(4):56-61.
② 新疆龟兹研究院. 中国石窟艺术:克孜尔 [M]. 南京:江苏凤凰美术出版社,2019:22.

尔石窟第 27 窟、克孜尔尕哈第 14 窟也出现过。侍者身着长袍，扎联珠腰带，手托花盘，从侧面体现了供养人身份之尊贵。界定贵族与平民供养人有两个标准：一是供养人前有无仆人为其端食物供养盘，如克孜尔第 8 窟、克孜尔尕哈第 14 窟；二是是否有引荐僧引导，如克孜尔第 69、67、17、205 窟等。考古学者利用碳 14 测定克孜尔第 8 窟的年代为公元 582 至 670 年，大致相当于隋唐时期。①唐朝于公元 648 年将龟兹纳入统治区域，后在此设安西都护府，管理西域一切军政要务，推行唐朝政令。位于丝绸之路重要位置的龟兹不仅仅是东西往来交汇地，更是唐朝统治下的西域政治中心和中外经济文化交流中心，这一定位为龟兹经济文化的发展提供了重要条件。加之以长安为起点的丝绸之路的开通，为深居内陆的西域地区带去了质量上乘、纹样丰富、款式多样的丝织品。在这些特定条件下，龟兹地区形成了独特的服饰文化。这种文化是文明发展到一定程度的产物，离不开政治、经济等各方作用，也反映了当时人们的物质、精神生活方式。

克孜尔石窟供养人的姿势与排列顺序，与中原石窟（如敦煌莫高窟）及新疆高昌回鹘洞窟都不同。供养人不是依据性别区分，而是不分性别，按照社会地位依次排列。克孜尔石窟第 8 窟主室的左右甬道内外侧壁各绘有 4 身龟兹供养人，共 16 身，德国探险队据此将其命名为"十六佩剑者窟"。供养人的着装整体为蓝绿色调；内着圆领紧身内襦，外套黑白色粗镶边右翻领对襟长外衣，衣面纹饰华丽精美，绘有联珠纹、几何纹等纹样；腰间系连珠带，袖口窄小；下身着窄腿裤；脚穿尖头短靴，短靴由不同颜色的皮剪裁拼贴制成。人物用脚尖站立，皆为短发，每人腰间佩一匕首、方巾，左胯佩短剑。这与《旧唐书·西戎传》所记载的龟兹"男女皆剪发，垂与项齐"，玄奘《大唐西域记》中屈支国居民穿锦褐、剪发、戴巾帽，男人穿垂至膝盖的窄袖口翻领长袍、腰间束腰带的记载完全相符，应为古龟兹人。龟兹地区气候干燥、多风沙，其环境与中原地区截然不同。龟兹人对汉族长袍不断进行改造，制成具有当地特色的收腰长袍。这种服饰拥有更好的御寒效果，腰间能悬挂许多精美吊饰，窄袖不仅便于狩猎生产，还能抵御风沙。精美的拼色长筒皮靴如实反映了当时龟兹人已熟练掌握皮革加工技术。

① 王健林，朱英荣. 龟兹佛教艺术史［M］. 上海：上海文化出版社，2013.

第 8 窟供养人的长袍上有很多精美纹饰，出现最多的是联珠纹和几何纹。几何纹是将几何图形按照一定规律排列组合成十字、龟背、棋格、锯齿、如意等图案的传统纹样，是盛唐服饰最常用的纹样之一。联珠纹虽在中国出现的时间较早，但并未有自觉、连续的传承；而在波斯的安息时代，此纹样得以延续，至萨珊王朝发展成熟，经常被用作钱币、丝绸乃至银器的装饰。波斯萨珊王朝的特色图案是球路纹饰，即大小相同的圆圈或圆珠连续排列而成的联珠纹饰。在纺织图案的构成上，联珠纹是一种框架纹样，在框架内可绘制不同类型的纹饰，其中以鸟兽纹最为典型。波斯文化中，联珠纹的圆珠象征太阳、世界、丰收的谷物、生命和佛教的念珠，在 5 至 8 世纪最为流行。德国学者瓦尔德施密特在 1925 年出版的《犍陀罗、库车、吐鲁番》一书中，把克孜尔石窟壁画分为两种风格：第一种风格主要受犍陀罗艺术的影响，只包含少量伊朗文化成分，这是克孜尔石窟第一时期的特色风格；第二种风格则主要受伊朗-萨珊艺术的影响，克孜尔石窟中的大部分绘画均属于这种风格。联珠纹的风格与第二种一致。通过对比可以发现，克孜尔石窟第 8 窟中的龟兹贵族供养人的装束与古代波斯男性贵族的服饰十分相近，两者均着及膝长袍，系联珠腰带，左侧腰间佩长剑，脚着精致短靴。由此可以看出古波斯服饰对其影响之大。

联珠纹在我国经历了一个漫长而复杂的发展过程。其前身最早出现在夏朝晚期爵、斝的腹部；到商代早期，已是空心的小圆圈，并作为主纹出现。而真正的联珠纹则由波斯经丝绸之路传来，盛行于魏晋南北朝至隋唐时期，在开放包容的唐朝，被运用到丝绸上，发展成具有中原风格的呈团花形的纹样。可以看出，中西文化的差异源于不同的文化传统，波斯联珠纹因蕴含宗教元素而被广泛应用于佛教图像中。克孜尔石窟第 8 窟供养人身上的联珠纹饰体现了东西交融的特点。西域画师在学习波斯萨珊联珠纹特点时，融合本地区的审美情趣，运用一些可塑的纹饰，创造出具有地域特色的画面语言及表达方式，并将其广泛应用于各种造型艺术。无论是在丝织品、陶器，还是在石窟壁画上，我们都能看到各式各样富于变化的联珠纹，透露着一种神秘的美感。克孜尔石窟第 60 窟的 "大雁联珠" 壁画中，大雁口衔一串链状饰品，下垂三珠，颈后有两条绶带飘向后方，四周有一圈联珠纹组成的纹饰。整幅壁画呈现出一种协调、祥和、舒心的气氛，既赏心悦目，又令人回味无穷。

从第 8 窟左右内外侧各 4 身供养人的服装中可以看出，西域人民擅长利用其他民族的艺术形式和不同的材料媒介进行本土化艺术再创造。他们将棉织物、丝绸等

纺织材料与中亚服装款式相融合，既凸显了东西方的艺术特征，又展现出鲜明的地域特色。

第8窟供养人的引人注目之处，除了供养人的手部姿势各不相同，还有其用脚尖站立的姿势。俄国学者在阿富汗迪伯尔津（Dilberjin）进行考古时，发现此处壁画上男性形象的一个突出特点是取"脚尖站立"的姿势，据此推断该壁画与龟兹壁画有密切联系。①龟兹石窟壁画上的供养人，其身高和面部表情极其相似，造型具有程式化特点。"我们在克孜尔所见到的供养人画像正像海尔兹费尔德所描述的那样：典型的成排的人物，人物形象完全没有个性特征，远离现实并与周围的环境似乎完全隔绝，他们的脸几乎是一种毫无区分的公式化的表情。被画者并不是通过肖像的特征互相区别的，而是通过人物形象旁题跋牌上的'X先生'和'Y女士'的题记来区分的。这种绘画风格使得画家的才能和艺术想象不是发挥在人物形象的描写上，而是发挥在画面的装饰和人物的衣着以及与现实完全脱节的色彩构成上。"②这种程式化的造像方式，体现了一种强大的集体意识，让人感受到作品所传达出的强烈供养意愿，这种强大的意志力正是推动龟兹佛教发展的精神源泉。这些人物造型证明，在佛教艺术的长期传播过程中，龟兹佛教艺术已逐渐趋于本土化，人物形象，包括面容、服饰、气质等，已基本实现"龟兹化"。龟兹石窟艺术在吸收外来文化特点的同时，又很好地融合了我国少数民族的本土艺术，成为具有本民族特色的艺术文化。龟兹石窟佛教壁画中的供养人形象，真实再现了公元前2世纪到公元9世纪西域各阶层民众的服饰特点，堪称"古代西域服饰的博物馆"。

唐宋时期，男子通常头戴幞头，上身着衫襦或袄袍，下身着袴。唐朝的统一带来了经济文化的空前繁荣，丝绸之路得到进一步发展。一方面，中原地区生产的红地联珠团花锦通过馈赠或交易的方式被运往龟兹，成为龟兹王族的主要制衣原料；另一方面，龟兹的传统着装，如着窄袖口上衣和窄脚裤、穿靴、戴高顶胡帽、腰间束腰带等，也经由丝绸之路传入中原地区。这种装扮较为轻便、简洁，受到唐朝上自

① 张先堂. 敦煌石窟与龟兹石窟供养人画像比较研究：以佛教史考察为中心[J]. 形象史学，2014（1）：47-59.

② 阿尔伯特·冯·勒柯克，恩斯特·瓦尔德施密特. 新疆佛教艺术（下）[M]. 管平，巫新华，译. 乌鲁木齐：新疆教育出版社，2006.

宫廷、下至民间的喜爱。中原与西域地区的经济交流直接带动了文化交流，丰富了唐朝服饰文化。

三、结语

阎文儒认为，克孜尔石窟"壁画的艺术风格、手法，虽然可以看出也受到一些汉族文化的影响，但显然是当地的民族风格，是我国少数民族的艺术创造"①。笔者认为，这一观点忽视了外来文化对龟兹的影响。任何一个民族的文化都是以本民族传统文化为基础，同时不断地吸收外来文化，这是文化自身的发展性和传承性。克孜尔石窟第 8 窟的供养人服饰借鉴并融合波斯萨珊王朝的服饰特点，吸收了一部分印度、伊朗文化。但并不能把龟兹石窟艺术看作对萨珊文化的"照搬""照抄"，在探究龟兹石窟艺术和其他地区艺术交流的同时，不能忽视龟兹本民族传统文化的重要地位。克孜尔石窟第 8 窟的供养人服饰是在"西融东进"过程中的多民族文化互动，兼顾了我国少数民族的审美情趣，使其本身具有更高的艺术审美价值。龟兹人民在保持本民族习俗、审美观念、宗教独立性的基础上，以包容的心态对待不同文化，并将其转化为一种文化符号。供养人服饰不仅蕴含着艺术家个人的审美情趣，而且是龟兹文化的重要载体。服饰的变化反映了当时生产力和科技的发展，服装面料、材质的多样性反映了当时匠人的工艺水平，服装颜色的组合体现了独特的西域风情和当地人的宗教观念。着装习惯体现着社会制度和生活习惯，这些无不是历史的烙印。

龟兹画师用高超的绘画技巧创作出传神的供养人壁画，它是古代绘画艺术的明灯，为我们展示了 6 世纪佛教在龟兹地区的发展盛况以及世俗供养人的历史地位和社会风貌。

①王健林，朱英荣.龟兹佛教艺术史［M］.上海：上海文化出版社，2013.

跨文化背景下乔托的绘画艺术
——以《司提反多联祭坛画》为例

吕明珠[①]

摘　要　某一历史时期的艺术风格、样式都与当时的经济、社会、文化背景息息相关。丝绸之路上东西方之间的文化、贸易往来在"蒙古和平"时期进入了繁荣昌盛的状态。意大利在文艺复兴的发源地佛罗伦萨以及锡耶纳、帕多瓦等城市成立了以进出口贸易商、银行家等为首的收益极高的商业组织,与东方世界频繁地进行贸易往来。随之而来的东方艺术品中的诸多元素也经借鉴、吸收、融合,多次出现在意大利画家的艺术创作中。乔托《司提反多联祭坛画》中的东方元素讲述了"蒙古和平"时期东西方交流的故事,反映了丝绸之路上的跨文化交流对中世纪末期意大利画家种种艺术探索所产生的影响,体现了不同文明之间的交流对自身文明发展的促进作用。本文以乔托蛋彩画的巅峰之作《司提反多联祭坛画》为入手点,从图像学、艺术社会学等角度尝试对乔托作品中的东方元素进行分析并加以归纳,探索在当时东西方交流的背景下此类东方风格的背后成因。

关键词　丝绸之路;跨文化;《司提反多联祭坛画》;乔托;东方元素

一、文艺复兴前期丝绸之路上的跨文化交流

古拉丁语"Ex oriente lux"[②]为"光自东方来"。这句话具有双重含义,表层含义为人尽皆知的自然现象,而深层含义则体现了文明的发展与传播,意味着不同文明

[①] 作者简介:吕明珠,(1998—　),女,汉族,美术学硕士,毕业于陕西师范大学美术学院。
[②] JORDAN, PETER, MAREK, ZVELEBIL. Ceramics Before Farming: The Dispersal of Pottery Among Prehistoric Eurasian Hunter-Gatherers [M]. California: Left Coast Press, 2009: 50.

之间的交流对自身文明的发展有着极大的促进作用。

"世界体系"一词于1974年由社会学家伊曼纽尔·莫里斯·沃勒斯坦（Immanuel Maurice Wallerstein）在其著作《近代世界体系》（第一卷）中首次提出。他认为，从16世纪开始，直到世界走向一体化的今天，全世界各个国家和地区正在以西欧为中心被逐渐纳入一个"世界体系"。①他主张以西欧为中心，全世界形成一个相互联系的整体。随后，这一以西方为中心的历史观受到越来越多的学者的质疑。1989年，美国学者珍妮特·L. 阿布－卢格霍德（Janet L. Abu-Lughod）在其著作《欧洲霸权之前：1250—1350年的世界体系》中提出了另一个世界体系的存在——16世纪欧洲霸权之前的"13世纪世界体系"，这是蒙古帝国开创的一个从地中海到中国的世界经济与文化体系。②这个以意大利文艺复兴、西班牙和葡萄牙的地理大发现为代表的世界体系以蒙古帝国建立的"13世纪世界体系"为起点。这种观点以一种跨文化的视角强调了不同文明、地域之间的互联性和依赖性。任何一种文明的产生、发展与变革都不仅仅是该文明自身内部的事；相反，它们与不同文明之间的交流和互动密切相关。正如西方学者贡德·弗兰克（Gunder Frank）所说："欧洲部分的变化是和整个体系以及体系的其他部分密切相关的。"③这也意味着，文艺复兴前期发生在欧洲的艺术变革不只是西方世界内部的事情，更与整个欧亚大陆的经济、文化、宗教互动有着密切关联。

1877年，德国学者李希霍芬（Ferdinand von Richthofen）首次提出"丝绸之路"（die Seidenstrasse）这一概念。他将丝绸看作西方世界了解中国最早的渠道和最重要的动力。中国的丝绸在罗马满足了贵族对奢侈品的需求，同时也激发了罗马人对未知世界的探索欲。④李希霍芬提出"丝绸之路"的最初目的就是描述汉代中国与罗马帝国之间的互动与交流，以及来自另一种文明的物品或思想对当地的物质精神生活

① 杉山正明. 忽必烈的挑战：蒙古帝国与世界历史的大转向［M］. 周俊宇，译. 北京：社会科学文献出版社，2010：55.

② 阿布－卢格霍德. 欧洲霸权之前：1250—1350年的世界体系［M］. 杜宪兵，何美兰，武逸天，译. 北京：商务印书馆，2015：11-44.

③ 贡德·弗兰克. 白银资本：重视经济全球化中的东方［M］. 刘北成，译. 成都：四川人民出版社，2017：4.

④ 徐朗. "丝绸之路"概念的提出与拓展［J］. 西域研究，2020（1）：114.

产生了怎样的影响和如何被当地所接受。①如果说在汉代的丝绸之路上，东西方之间的交流很大程度上依赖商业民族的间接交流，那么在 13 世纪的"蒙古和平"（Pax Mongolica）时期，东西方文明之间的直接对话就成了可能。在这条联通东西方的通道上，之前设置的种种关卡已不复存在，蒙古帝国各个汗国之间的合作与交流将亚欧大陆连为一体。

为了加强各个汗国之间的联系，窝阔台大汗决定在各汗国之间设立驿站，并就此征求察合台的意见。察合台对此表示赞同："站赤一节，我自这里立起，迎着你立的站，教巴秃（拔都）自那里立起，迎着我立的站。"②就这样，一条横贯欧亚大陆的驿路开通了：从哈拉和林经察合台汗国一直到拔都的征服区（金帐汗国）。据记载，在这条联结东西方的商路上，一个头顶金盘的人从日出处走到日落处都不会受到任何暴力劫掠（图1）。③

图 1　跨越欧亚大陆的商队

① 李军. 13 至 16 世纪欧亚大陆的跨文化交流：重新阐释丝绸之路和文艺复兴［J］. 美术观察，2018（4）：11-12.

② 佚名. 元朝秘史［M］. 鲍思陶，点校. 济南：齐鲁书社，2005：212.

③ 德阿·托隆. 蒙古人远征记［M］. 宝音布格历，译. 上海：上海社会科学院出版社，2003：20.

当时的欧洲又是什么样的？在经济方面，当欧洲北部的一些国家还在以羊毛纺织业为主要财富来源时，长期与东方保持贸易关系的意大利就已在佛罗伦萨、帕多瓦等地建立了以商人、银行家为中心的收益极高的商业组织，东方的艺术品、工艺品等也随之进入西方艺术家的视野。与此同时，重视金钱贸易的世俗思想和肯定人自身价值的人文思想也逐渐在意大利萌芽，为之后的文艺复兴奠定了基础。这一时期，一方面，以马可·波罗（Marco Polo）为代表的意大利商人开始了他们的东方之旅；另一方面，当时的教会也十分热衷于向东方传教，教皇希望能同正在西征的蒙古帝国达成协议，以夺回圣地耶路撒冷。在中世纪晚期，或者说文艺复兴初期，意大利的人文主义者开始大量翻译阿拉伯语资料——一个原因是寻找中世纪在西欧散佚的部分希腊语古典文献，另一个原因则是从中吸收当时先进的东方科技与文化。[①]就是在这种东西方贸易与宗教、文化交流的背景下，中世纪晚期的意大利艺术家开始探索艺术变革的道路，向文艺复兴迈进。

二、时代的缩影：跨文化背景下乔托的绘画艺术

乔托（Giotto di Bondone）可谓"蒙古和平"时期东西方文化交流的最直接、最生动的例证。"在艺术家的光环之下，他较少为人所注意的一个身份是商人。"[②]在基督教统治下的中世纪，贫穷的生活本是《圣经》所倡导的。但是，也许是因为在与东方进行贸易的过程中，乔托受到朦胧的资本主义思想和世俗观念的影响，所以他对"财富"秉持着宽容的态度。

据记载，乔托的生活比较富裕，他的艺术作品为他带来了许多财富。他还从事一些商业活动，如房地产投资、织布机租赁等。乔托不仅仅是为中产阶级服务的艺术家，他还是第一个中产阶级艺术家。[③] 1267 年，乔托出生在佛罗伦萨，后跟随契

[①] 王智明. 乔托与东方文化：重新审视东方文化对乔托及其时代的影响 [J]. 齐鲁艺苑，1998（1）：4.

[②] 王智明. 乔托与东方文化：重新审视东方文化对乔托及其时代的影响 [J]. 齐鲁艺苑，1998（1）：4.

[③] ROBERT SMITH. Giotto：Artistic realism, political realism [J]. Journal of Medieval History 4，1978（3）：267-272.

马布埃（Cimabue）学习绘画。到了 1320 年，乔托已是当时最有名望的画家，深受教会青睐，很多富翁也委托他进行创作。但丁（Dante Alighieri）也曾在《神曲·地狱篇》中写道："契马布埃自以为在绘画方面擅长，如今乔托成名，使前者的盛名黯然失色。"①

乔托一生为佛罗伦萨、帕多瓦、阿西西、罗马等地的教堂绘制了许多壁画和蛋彩画。在他的画面中，多次出现东方式眉眼和来自东方的文字、丝绸和服装样式。他也曾运用类似中国画的勾线笔法绘制人物的头发和胡须，某些画面中的人物形象甚至同中国绘画如出一辙（图 2，图 3）。这种丰富、自由的人物形象在中世纪传统类型的绘画或西方古典作品中非常少见。尤其是在《哀悼基督》前景中出现的背对观

图 2　乔托《若亚敬之梦》（局部），1303—1305，意大利，帕多瓦，斯克罗维尼礼拜堂壁画

① 但丁. 神曲：地狱篇[M]. 田德望，译. 北京：人民文学出版社，1997：125.

图3　石恪《二祖调心图》(局部)，宋代，东京国立博物馆藏

众席地而坐的形象，在西方传统绘画中根本无迹可寻。但在来自东方的中国绘画中，这种变化丰富的人物形象则十分常见，如《韩熙载夜宴图》《北齐校书图》等。

　　关于乔托和东方的关系，另一处值得注意的地点是佛罗伦萨的巴尔迪小礼拜堂（Capella Bardi）。巴尔迪小礼拜堂是佛罗伦萨圣十字大教堂（Santa Croce）中的一个小堂，受十三四世纪欧洲最有影响力的金融商业巨贾、佛罗伦萨贵族世家巴尔迪家族的赞助。乔托对巴尔迪家族十分尊敬，他曾用这个家族的名声讽刺过一个委托他绘制家徽的无名小辈。[1]巴尔迪家族与东方世界保持着密切的贸易往来。弗兰切斯科·巴尔杜奇·佩格洛蒂（Francesco Balducci Pegolotti）是巴尔迪家族的服务者，同时也是一名作家。他在自己完成于14世纪上半叶的《商业指南》（*La Pratica della Mercatura*）中详细介绍了如何从地中海到达中国，以及如何与中国进行贸易。其中

[1]乔尔乔·瓦萨里. 意大利艺苑名人传·中世纪的反叛[M]. 刘耀春，译. 武汉：湖北美术出版社，2003：102.

包含了大量关于北京的信息，提到作者经土耳其斯坦到达北京的事迹，并列举了中国市场上生丝和各种丝绸的价格。①毋庸置疑，早在中世纪末期，中国与意大利之间就已经存在着密切的贸易关系。所以，这一时期的意大利画家拥有充分的接触中国绘画的条件。受巴尔迪家族之托，乔托于14世纪30年代前后为该礼拜堂绘制壁画。日本学者田中英道指出："乔托在绘制该礼拜堂的壁画时，在人物脸部特意描绘了东方式的眼睛，而该礼拜堂的壁画内容正是圣方济各在东方传教的故事。"②

乔托同时代的画家安布罗乔·洛伦采蒂（Ambrogio Lorenzetti）在锡耶纳市政厅的东墙上绘制了满载丝绸而归的商队。其中一幅壁画《好政府的寓言》的局部与南宋画家楼璹所绘《耕织图》在内容和构图上都十分相似，这两幅画的构图呈现出镜面似的相反状态。③艺术史家伯纳德·贝伦森（Bernard Berenson）在《一位锡耶纳派画家笔下的圣方济各传说》（*A Sienese painter of the Franciscan legend*）中提道：14世纪欧洲多数画家在表现宗教题材时过于物质化，忽略了神性。而中国画家则十分擅长在艺术中传达神性的力量。以萨塞塔（Stefano di Giovanni）为代表的锡耶纳画派画家运用了与中国绘画相似的表达方式。④由此可见，乔托并不是一个孤立的个案，而是在"蒙古和平"时期受东方文化影响的意大利画家代表。这些富有东方趣味的画作证明，当时社会上相对活跃的艺术家是有渠道、有能力接触东方文化的。

《司提反多联祭坛画》（图4）是乔托受枢机主教雅各布·司提反奈斯契（Jacopo Stefaneschi）委托，为梵蒂冈圣彼得大教堂主祭坛绘制的双面木板蛋彩画，创作时间是14世纪初。这件双联祭坛画正面底部缺失了两处，保存完好的部分绘有"圣斯特凡诺、圣路加、小雅各"。上部左端是"大雅各和圣保罗"，中间为"两位天使伴随宝座上的圣彼得""司提反奈斯契枢机主教伴随圣乔治""教皇献上经书"。该祭坛画

① 田中英道. 光は東方より：西洋美術に与えた中国·日本の影響［M］. 东京：河出书房新社，1986：15-38.

② 田中英道. 光は東方より：西洋美術に与えた中国·日本の影響［M］. 东京：河出书房新社，1986：15-38.

③ 李军. 丝绸之路上的跨文化文艺复兴：安布罗乔·洛伦采蒂《好政府的寓言》与楼璹《耕织图》再研究［J］. 饶宗颐国学院院刊，2017（4）：215.

④ Berenson, Bernard. A Sienese Painter of the Franciscan Legend. Part I［J］. Burlington Magazine, 1903（7）：3-35.

两位天使伴随宝座上的圣彼得
司提反奈斯契枢机主教伴随圣乔治
教皇献上经书

大雅各和圣保罗

圣安德烈和圣约翰

圣斯特凡诺、圣路加、小雅各

十七名天使及斯提反奈斯契枢机主教伴随宝座上的赐福基督

圣彼得殉难

圣保罗殉难

五使徒

五使徒

圣彼得、大雅各和两位天使伴随圣母子

图 4 《司提反多联祭坛画》（正面与背面），高 220 厘米，长 245 厘米，约 1320 年，梵蒂冈博物馆藏

的委托人枢机主教也出现在画面中,向圣彼得献上缩小版的《司提反多联祭坛画》(图5)。也正是主教手中的缩小版作品,让今人能对底部缺失的两个部分有一定的了解。上部右端是"圣安德烈和圣约翰"。该祭坛画的背面保存得相对完整,画面上部从左到右依次是"圣彼得殉难""十七名天使及司提反奈斯契枢机主教伴随宝座上的赐福基督""圣保罗殉难"。乔托在画面中多处运用对称构图,十分巧妙地保持了画面的和谐。祭坛画背面两侧的画面采用了叙事手法,把极富戏剧色彩的场景转化成生动的图像。这幅祭坛画是乔托晚年的作品,这时的乔托已经能够熟练地将东方元素融入宗教绘画,以此来进行艺术探索与改革。

图5 《司提反多联祭坛画》(正面局部)

据记载，这件祭坛画的委托与第一个大赦年（The first Jubilee Year）的装饰项目有着一定联系。①教皇下令，在大赦年间，前来罗马朝圣的基督徒的罪行可以被赦免。这本身就是一次面向全世界基督徒的盛典，蒙古人自然也包含其中，也的确有许多蒙古人赴罗马朝圣。②若《司提反多联祭坛画》的委托确实与大赦年有一定关联，联系这一背景，该祭坛画中的东方元素就可以得到解释。这就意味着，这些东方元素可能是针对大赦年盛典的"有意之举"。乔托在设计这件作品时，就想到了这幅祭坛画的未来参观者中可能会有来自东方的蒙古人，因此他才描绘出一个东方教会与西方教会相融合的基督教世界。中世纪末出现在西方绘画中的这些东方元素，为我们勾勒出一个在"蒙古和平"时期东西方交流的故事轮廓。我们可以从中窥见这些西方画家印象中的东方世界，以及他们将东方元素融合在其绘画中的意义。

三、圣迹的见证者：中世纪末在意大利的蒙古人

13至14世纪的意大利绘画中出现了大量蒙古人的形象。在宗教绘画中，蒙古人成为《圣经》中描述的圣人殉难、耶稣受难的见证者，也有单独以蒙古人为题材的绘画。《司提反多联祭坛画》背面左侧绘有"圣彼得殉难"。画面正中间被人群和上方天使包围的是被钉在十字架上的圣彼得，左侧人群中有一个头戴红金相间蒙古式高耸尖顶帽的蒙古人（图6），他骑着黑马，拉着缰绳的右手放在胸前，身体微微向前倾，好奇地望着殉难的圣彼得。为什么乔托要在画面之中置入一个来自遥远东方的蒙古人的形象？为什么对这个蒙古人的描绘如此精细？这其实与丝绸之路有关。

丝绸之路上的商品，受到较多关注的往往是丝绸、香料。但不可否认的是，在这条贸易之路上被当作商品进行交易的，还有来自各地的奴隶。随着丝绸之路贸易活动的日趋繁盛，14世纪中叶，大量奴隶被运往佛罗伦萨。这些奴隶中，除了数量最多的鞑靼人，还有俄国人、切尔克斯人、希腊人、摩尔人和埃塞俄比亚人等。在

① Gardner, Julian. The Stefaneschi Altarpiece: A Reconsideration [J]. Journal of the Warburg and Courtauld Institutes, 1974: 98.

② Dunlop, Anne. Artistic Contact between Italy and Mongol Eurasia: State of the Field [J]. 이화사학연구, 2018 (57): 1-2.

图 6 《司提反多联祭坛画》中的蒙古人形象

佛罗伦萨，无论是贵族还是商人，家中都有 2~3 个这样的奴隶，或许更多；公证人、小店铺老板的妻子至少有 1 个；甚至连牧师和修女都可能拥有奴隶。购买东方奴隶的风气很快蔓延至锡耶纳、卢卡等城市。这些奴隶的样貌也被清楚地记录下来："高颧骨，黄皮肤，黑色头发，上挑的黑色眼睛。"[①]这一切都说明，乔托绘画作品中的蒙古人形象具有历史真实性，并非凭空想象。

从另一个角度来看，罗马教廷一直怀有强烈的向东方传教的愿望，他们希望基督教也可以为东方世界所接受。早在 1245 年，罗马教皇英诺森四世（Innocent Ⅳ）就曾派方济各会修士柏朗嘉宾（Giovanni da Pian del Carpini）携书信出使蒙古，劝蒙古大汗悔过，并受洗成为基督教徒。当时，沿丝绸之路而来的基督教在东方已拥有众多信徒，其中不乏位高权重之人，如忽必烈的母亲克烈·唆鲁禾帖尼、伊利汗国

① ORIGO，IRIS. The Domestic Enemy：The Eastern Slaves in Tuscany in the Fourteenth and Fifteenth Centuries [J]. Speculum，1955（3）：321-325.

可汗旭烈兀的妻子脱古思可敦和大将怯的不花等。"在基督徒和穆斯林发生争执时，阿里不哥果断地选择了基督教徒。而旭烈兀攻陷报达城后大肆杀掠，唯独不杀基督徒。"①忽必烈在了解波罗一家来自离罗马不远的威尼斯之后，便请尼科洛·波罗（Niccolo Polo）和马飞奥·波罗（Maffeo Polo）二人充当大汗使臣，携带书信，要求教宗遣一百位通晓七艺之学的基督教徒东来。这些出现在西方绘画中的东方形象也可能是为了满足基督教的传教愿景，彰显基督教的传播范围之广、影响之深——就连那些居住在遥远东方的人都不远万里、跋山涉水前来见证这些圣迹显现、圣人殉道。

在西方绘画中，蒙古人多为士兵形象。当时，蒙古西征取得了巨大胜利。蒙古军队曾到达多瑙河流域，南下打败匈牙利，西到维也纳，北上发兵至波兰。当时的欧洲人一听到蒙古铁骑就闻风丧胆，认为蒙古人是来自地狱的使者。那么，为什么他们还要将"可怖"的蒙古人形象置于神圣的宗教绘画中呢？笔者推测一种原因可能是欧洲人在潜意识中对蒙古帝国强大武力的崇拜。这也就意味着，他们认为被前所未有的强大武力打败并不可耻。这也就解释了为什么欧洲人在描绘蒙古人的形象时，倾向于突出蒙古人高超的作战本领和先进的作战兵器，然而事实上蒙古军队西征时，在军事技术上根本没有任何压倒性的优势。另一种原因可能是在宗教绘画上描绘这些蒙古人，使他们出现在这些圣迹的"现场"，由此可以展现出基督教能够感化或者已经感化了这些有过残忍杀戮行为的蒙古士兵。

四、东方服饰元素之西方化：圣袍上的"胸背"

在乔托《司提反多联祭坛画》的画面当中，存在多处类似东方装饰纹样的元素——"胸背"。其中最明显的是"十七名天使及司提反奈斯契枢机主教伴随宝座上的赐福基督"中基督和"圣斯特凡诺、圣路加、小雅各"中圣斯特凡诺的服饰（图7，图8）。正在赐福的基督身着蓝色的圆领镶边圣袍，胸口处装饰着一块方形织物；同样地，圣斯特凡诺的胸口也有一块方形织物装饰。这种服饰纹样不仅出现在宗教

① 邹进. 蒙古历史拼图［M］. 北京：社会科学文献出版社，2019：22.

图 7　十七名天使及司提反奈斯契枢机主教伴随宝座上的赐福基督（局部）　　图 8　圣斯特凡诺、圣路加、小雅各（局部）①

绘画中，还出现在以蒙古人为主题的绘画中，如《考卡雷利抄本》（图 9）。《考卡雷利抄本》展现的是七宗罪的故事，其中一页描绘了一位坐在宴席间的蒙古可汗，此为七宗罪之一"贪食"的场景。该抄本还描绘了一位盘腿端坐的蒙古贵族，其外袍胸口的装饰与"胸背"十分相似。当时的艺术家可能认为这种装饰纹样与蒙古人有一定联系。《考卡雷利抄本》是在热那亚的考卡雷利家族的赞助下完成的，而热那亚，尤其是考卡雷利家族一直同蒙古人保持着密切的贸易关系。②另外，该抄本所展现的图案紧密排列的平面艺术风格，可能受到了与中国保持频繁艺术交流的伊利汗国的影响，画家也许看过来自伊利汗国的类似抄本。

①湖南省博物馆. 在最遥远的地方寻找故乡：13—16 世纪中国与意大利的跨文化交流[M]. 北京：商务印书馆，2018：172.

② Dunlop, Anne. Artistic Contact between Italy and Mongol Eurasia: State of the Field[J]. 이화사학연구, 2018（57）：9-10.

图 9 《考卡雷利抄本》（局部），1375—1400年，意大利佛罗伦萨巴杰罗国家博物馆藏

图 10 《事林广记》插图①，元代，湖南省图书馆藏

"胸背"出现于金代，在蒙元时期十分流行。这一装饰后为明朝社会所接受。明朝统治者融合唐武则天时期将袍纹与品级相联系以及蒙元时期用方形图案作为胸背装饰的方法，发明了区分官员等级的"胸背"，即后来的"补子"。蒙元时期的胸背多使用妆金工艺，长约30厘米，内容为龙、凤、麒麟、鹿或其他装饰性题材，并无等级象征意义，通常为金色。②在《事林广记》的插图中也出现了胸背这种装饰（图10），画面前方是坐在榻上的两人，左侧人物的衣服上有明显的方形胸背装饰。

西方画家也许看到了在欧洲活动的蒙古人身上的服饰，抑或是被意大利商人带回欧洲的蒙古人服饰、丝绸。那么，这些服饰或丝绸能在意大利造成多大影响呢？这些商品能够承载其所代表的文明吗？如果可以，那又有几分呢？西勒万·列维（Sylvain Lévi）指出："任何商品都会随同它而带来一种实用哲学和一种人生学说。"③这

① 湖南省博物馆. 在最遥远的地方寻找故乡：13—16世纪中国与意大利的跨文化交流［M］. 北京：商务印书馆，2018：169.
② 赵丰，沙舟，金琳. "丝绸之路与元代艺术"国际学术研讨会论点摘编［J］. 东方博物，2006（1）：108.
③ 安田朴. 中国文化西传欧洲史［M］. 耿昇，译. 北京：商务印书馆，2000：45.

些服饰、丝绸上的装饰图案展现的是与东方神话、宗教或习俗相关的艺术表现形式与内容，代表了东方世界的造型习惯与审美观念。也就是说，东方的艺术文化通过服饰、丝绸织物等商品影响了意大利的绘画艺术。而乔托作为紧随潮流的先驱者，其绘画中出现这些东方元素并不奇怪。笔者推测，乔托正是用基督教的绘画语言向中世纪末的欧洲讲述神秘的东方故事，完成东方元素的西方化。

五、遥远东方文字的故事：西方宗教绘画中的八思巴文

在中世纪末的西方绘画中，人物衣服的边饰、头顶的光晕或画面的边框开始大量使用一种精致且复杂的纹样。这种纹样像某种具有书写规则的文字，却又不是拉丁字母的样式。20世纪末期，日本学者田中英道将这种类似文字的纹样与八思巴文进行比较，指出该纹样与阿拉伯字母较为接近，但在外形上是方形的。①经田中氏考证，这种纹样是由元朝国师八思巴发明的蒙古新文字。在《司提反多联祭坛画》中也出现了与八思巴文类似的纹样，如祭坛画正面底部"圣斯特凡诺、圣路加、小雅各"中三位圣人头顶的光晕（图11）、背面"圣彼得、大雅各和两位天使伴随圣母子"中人物中间的竖形装饰等。这些纹样中的某些字形与八思巴文相似，相较于斯克罗维尼礼拜堂壁画中的纹样，在复杂程度与笔画方面有一定简化。笔者推测，乔托的画作也可能受到八思巴文的影响。

图11 圣斯特凡诺、圣路加、小雅各（局部）

①田中英道. 13、4世紀イタリア絵画の中の東洋文字：ジョットを中心に[J]. イタリア学会誌，1987（37）：102-143.

在当时的意大利，乔托是有机会接触到八思巴文的。首先，蒙古帝国流通的货币上刻有八思巴文，元朝的正式文书也广泛使用这种文字，如写给教皇和西欧诸国的书信等。本文之前已经提到，乔托常常为教堂和教皇服务，他很有可能接触过这一类书信。其次，忽必烈赐给尼科洛·波罗、马飞奥·波罗的金牌（图12）和马可·波罗的"海青牌"上也有八思巴文。马飞奥·波罗的遗嘱也提到了3块来自鞑靼汗王的金牌。持有这种金牌的商人、使者能畅通无阻地穿过丝绸之路。再次，田中英道认为，西方艺术家在接触流通于欧洲的亚洲丝织品的过程中，对八思巴文产生了好奇，从而开始模仿。同时，为扩大基督教在东方世界的影响，使传教活动更加顺利，欧洲一些学院开始教授东方语言，与乔托同时代的一些学者对东方语言也比较感兴趣。由此可以推测，乔托可能通过某种途径接触过八思巴文，并认为这种文字具有艺术改造价值，在对这种文字进行"再创造"之后，将其运用到自己的画作中。这种类似八思巴文的纹样在乔托的画作中反复出现，仅在斯克罗维尼礼拜堂壁画中，包含这种纹样的绘画场景就有十几个。

图12　八思巴文金牌[①]，元代，内蒙古大学民族博物馆藏

[①] 湖南省博物馆. 在最遥远的地方寻找故乡：13—16世纪中国与意大利的跨文化交流[M]. 北京：商务印书馆，2018：138.

在中世纪，自由选择创作主题对艺术家而言是一种"奢望"，社会接受程度最高的艺术创作题材是《圣经》中的经典事迹。不过，虽然主题选择是受到约束的，但是阐释方式是相对自由的。艺术家在创作时，可以通过不同的表现和表达方式，将自我个性与独特风格充分展现在作品之中。正如美国学者亚历山大·纳吉尔（Alexander Nagel）在《关于意大利艺术中伪文字的二十五个笔记》（*Twenty-Five Notes on Pseudoscript in Italian Art*）中所提到的："这种伪文字的艺术形式是画家创作实验的自由领域，不受赞助人和教会权威的监管。在那个年代，这是几个为数不多的、可以完全允许艺术家进行即兴创作的地方。"①

来自遥远东方的文字，经乔托提取、加工，最终融入其宗教绘画创作，转变为令人惊叹的画面。这种艺术加工，并不意味着乔托一定能读懂这种文字，也许他仅想表现自己对东方文化较为了解和熟悉，或为了丰富画面而采取这种装饰手段，或二者皆有。这种现象也许能够反映"蒙古和平"时期东方文化在西方的风靡程度，以及当时西方艺术家们对东方文字乃至东方文化的推崇，以至于在中世纪基督教统治的时代背景下，他们将这种带有异文化元素的纹样运用到宗教祭坛画中。

六、基督教艺术中的莲花形象

蒙古帝国在西征之时，对宗教信仰持十分宽松的态度。成吉思汗没有强迫被征服的民族选择蒙古人的信仰，而是允许各种宗教自由存在和发展。在当时的蒙古境内，多数民众信仰原始的萨满教。由于萨满教教义的特殊性，蒙古人能在信仰本族宗教的同时，包容其他宗教。也正是由于西征，世界上其他几大宗教得以在中国"集体亮相"。在这一时期，中国出现了十分独特的艺术图式。如元金刚杵双面雕石栏板（图13）中部的雕刻展现了一种十分复杂的文化组合：金刚杵是古代印度的兵器，后为佛教法器之一；金刚杵构成的十字架是基督教的标志；十字架中心是道家的阴阳鱼符号；金刚杵顶端接近圆形的图案是东方龙的形象。②这种图式的出现充分体现了

① Alexander Nagel. Twenty-Five Notes on Pseudoscript in Italian Art［J］. Anthropology and Aesthetics，2011（59）：229.

② 德阿·托隆. 蒙古人远征记［M］. 宝音布格历，译. 上海：上海社会科学院出版社，2003：190.

图 13　元金刚杵双面雕石栏板（中部细节），元代，北京石刻艺术博物馆藏

"蒙古和平"时期的宗教文化大融合。

　　景教是基督教的一个分支，唐代随传教士阿罗本来到中国。灭佛运动之时，景教遭到牵连，受到很大冲击，几乎销声匿迹。蒙古西征打通了欧亚交流之路。罗马教廷对蒙古军的强大早有耳闻，从 1245 年开始就向蒙古帝国派遣方济各会、多明我会的教士。于是，景教又开始流行，被称作"也里可温教"。"十字莲花"，即十字架与莲花的组合，是景教最富特色的图案之一，也是中国本土景教的代表符号。莲花本身具有浓郁的佛教意味，而十字架又是基督教的标志，这种融合反映了外来文化的中国化过程。如元代叶氏墓志碑（图 14），中部凸刻图案即莲花十字，图案下的阴刻是八思巴文，意为"叶氏墓志"；"十字莲花"上部的双重尖拱形体现了伊斯兰建筑的外形特征。①景教徒还曾试图将佛教系统融入基督教框架，将佛与天使做比较。②

　　①湖南省博物馆. 在最遥远的地方寻找故乡：13—16 世纪中国与意大利的跨文化交流 [M]. 北京：商务印书馆，2018：229-230.

　　② SCOTT, DAVID. Christian responses to Buddhism in pre-medieval times [J]. Numen. 1985 (Fasc. 1)：92.

图 14　叶氏墓志①，元代，长 45 厘米，宽 30 厘米，厚 7 厘米，泉州海外交通史博物馆藏

莲花不仅仅体现了基督教的"东方化"过程，这一具有典型东方文化特征的图案也出现在了西方宗教绘画中。威尼斯画派的保罗·韦内齐亚诺（Paolo Veneziano）、洛伦佐·韦内齐亚诺（Lorenzo Veneziano）和锡耶纳画派的安布罗吉奥·洛伦泽蒂均是文艺复兴前期最热衷于描绘莲花的画家。通过织物、瓷器等商品到达欧洲的莲花，经意大利画家之手融入其本土文化语境。《司提反多联祭坛画》正面中央的"两位天使伴随宝座上的圣彼得"，乔托在圣彼得宝座的顶部绘制了一朵花，这朵花与莲花的侧面十分相似（图 15）。该祭坛画正面中央的圣徒衣物上也出现了与莲花纹十分相似的纹样（图 16）。

① 湖南省博物馆. 在最遥远的地方寻找故乡：13—16 世纪中国与意大利的跨文化交流［M］. 北京：商务印书馆，2018：230.

图15 两位天使伴随宝座上的圣彼得（局部）

图16 《司提反多联祭坛画》（正面局部）

早在汉代，墓葬画像石和画像砖中就已经出现莲花纹样。魏晋时期，在佛教的影响下，莲花纹样开始盛行。敦煌莫高窟的覆斗形窟顶藻井中央图画、菩萨服饰及身后的背光等处，皆已出现莲花纹样。①进入宋代，莲花纹样已经发展得非常成熟。到了元代，从丝织品到青花瓷，都频频使用莲花纹样。深受蒙古贵族喜爱的纳石失（织金锦）上也印有莲花的印记。这些商品在蒙古帝国广阔的疆土上流通，又被商人、传教士带入欧洲。1295 年，教皇卜尼法斯八世（Boniface Ⅷ）的宝物清单中有一件来自东方的鞑靼织物，这件织物上绣着的金色叶饰就是莲花纹样。②而欧洲的莲花纹样，有可能直接来自中国，也有可能来自受中国艺术风格影响的中亚和西亚。

无论是景教的"十字莲花"纹样，还是西方祭坛画、织物中出现的"莲花"图案，都在一定程度上体现了不同文化之间的交流对本土文化的丰富与促进作用。

①刘珂艳. 元代纺织品纹样研究［D］. 上海：东华大学，2015：86.
②石榴. 文艺复兴时期意大利纺织品中的"石榴图案"研究［D］. 北京：中央美术学院，2018：132.

七、结语

"蒙古和平"时期丝绸之路上的东西方政治、经济与文化交流，既为意大利带来了物质上的财富，又带来了富有异国风情的艺术文化财富。乔托的绘画是东西方文化融合的载体。乔托对东方艺术元素的种种探索、改造和运用，体现了他对外来文化较高的接受度和将其"为我所用"的创造、融合能力。这种创造力也使乔托成为文艺复兴初期最重要的艺术家之一。《司提反多联祭坛画》中出现的蒙古人形象、"胸背"装饰、仿八思巴文纹样和莲花图式，体现了乔托对东方元素较为熟悉，在一定程度上也能反映当时的欧洲社会对东方文化的好奇甚至向往。《司提反多联祭坛画》中的东方元素并不是个例，而是在东西方文化、宗教、贸易交流十分兴盛的背景下意大利画家艺术创作的一个缩影。这就意味着，在当时的欧洲并非只有一个"乔托"在探索东方文化，而是有许许多多的"乔托"将来自东方的异文化元素与西方语境相融合，创造了中世纪末独特的艺术风格，为文艺复兴拉开了序幕。

蒙古汗国时期波斯细密画中的中国风

王超霞①

摘　要　细密画原为波斯贵族使用的装饰画。依据画面内容和绘画技法，可将细密画的发展流变划分为三个阶段。在不同阶段，细密画表现出不同的风格特征，其中又存在层层递进的关系。受丝绸之路东西方文化交流的影响，公元 13 世纪的细密画中出现了一些中国元素，形成了独特的画风。本文论述了细密画的分期和风格特征，主要探讨蒙古汗国时期中国风细密画出现的原因，从风格、构图和技法等视角对细密画和中国画进行对比研究，寻找其内在联系和规律，并阐释了细密画中所蕴含的中国元素的意义。

关键词　波斯；细密画；蒙古；中国；丝绸之路

作为波斯艺术的重要代表，细密画是一种小型的、图案化的、装饰性较强的绘画，主要应用于波斯古代书籍的插图与工艺品装饰，盛行于波斯宫廷贵族阶层。波斯细密画整体风格精美细致、神秘华丽，纹样涉及人物、动物、植物、风景等多种题材，内容主要为神话故事、民间传说和社会风俗。公元 13 世纪，受丝绸之路东西方文化交流的影响，波斯细密画中开始出现一些中国元素，如中国特有的装饰性图案、具有特殊意义的中国人物与背景、中国山水画的图式等。通过对中国元素的吸收与借鉴，蒙古汗国时期的波斯细密画迎来了繁荣发展，形成独特的艺术风格，成为世界美术史上的一朵奇葩。

一、波斯细密画的发展阶段

细密画的发展可分为以下三个阶段：

第一阶段为细密画的初始期（公元 3—13 世纪早期）。细密画起源于公元 3 世纪

①作者简介：王超霞，（1996—　），女，汉族，艺术硕士，毕业于陕西师范大学美术学院。

中叶，内容以宫廷生活和宗教为主，多以插画的形式出现在经典抄本中，可作为装饰画供宫廷贵族使用。到公元13世纪早期，受叙利亚艺术与古希腊瓶画的影响，细密画的底色多为红色或黄色，整体色彩艳丽，画面颜色丰富，具有较强的视觉冲击力；图案造型稚拙，呈现出几何化、平面化的特点。

第二阶段为细密画的繁荣期（公元13—16世纪中期）。伊利汗王朝时期，波斯与中国之间的贸易关系进一步加强。当时的宫廷贵族喜爱元朝青花瓷，而细密画画家多依附于宫廷，因此其画风深受中国元明时期传统工笔画的影响。在花草、树木、山川的描绘技法上，细密画画家借鉴了中国画白描的线条技法，他们绘制的荷花、牡丹、岩石、云彩等图案，既富有民族特色，又独具时代特征。在书画结合的形式上，波斯书法艺术与细密画的融合，也直接受到中国绘画构图与空间排布的影响。如波斯古代寓言故事集《卡里莱与笛木乃》、菲尔多西《列王纪》中的插图，画家巧妙地把细密画和工笔画两种绘画风格融为一体。其中《列王纪》现存30页，主要讲述波斯民族传说和波斯史上诸位帝王的故事。书中的细密画由"大不里士画派"的多位艺术家共同绘制，其画面十分有趣，且富有戏剧性，如武士、英雄与怪兽的搏斗，帝王的群体出游、狩猎等。画中的人物服饰带有蒙古族特征，人物表情富有个性，描绘细腻。① 此外，受中国敦煌艺术的影响，细密画中也出现了背光等佛教艺术装饰元素，如插图《穆圣登霄图》《穆罕默德升天》等。公元15—16世纪，细密画迎来真正的发展。波斯细密画成为流行画种，作为边饰图案，被广泛运用于《圣经》和祈祷书《古兰经》中。帖木儿王朝和萨法维王朝统治之下外乌浒河地方的绘画作品，其花卉、鸟兽的绘画方式，兼中国明代绘画的纯熟笔致和波斯画的典雅明快风格，进一步揭示了中国艺术与波斯艺术的融合。②

第三阶段是细密画的衰落期（公元16世纪末期及之后）。16世纪末期，萨法维王朝的阿巴斯大帝继位，迁都伊斯法罕。此后，细密画与中国绘画的关系逐渐疏远。细密画开始受到西方文艺复兴的影响，主题多为人与自然的亲密关系，同时出现了

① 孟昭毅. 中古波斯细密画与中国文化[J]. 江西师范大学学报（哲学社会科学版），2017，50（6）：53-59.

② 雷奈·格鲁塞. 近东与中东的文明[M]. 常任侠，袁音，译. 上海：上海人民美术出版社，1981：149.

人物肖像画。在技法上，细密画开始追求丰富的画面与细节表现，融入光影透视法，在某种程度上弱化了其以线造型、平面化的装饰特点。同时，随着王朝的衰落，细密画也逐渐失去了往日的辉煌。①

总而言之，在细密画的发展过程中，波斯艺术家注重从东西方绘画中汲取有益的形式、内容和技法，并将其与本土文化、宗教相结合。细密画虽然受到来自中国、欧洲等地区绘画艺术的影响，但并没有被这些艺术形式完全替代，而是兼收并蓄地形成了独特的艺术风格和画面形式，并一直延续至今。

二、蒙古汗国时期波斯细密画中的中国元素

1231年，蒙古人征服花剌子模王朝后，波斯地区先后被伊利汗王朝、贾拉伊尔王朝和帖木儿王朝统治。由于这三个王朝均由蒙古族所建立，故本文称这一时期为蒙古汗国时期，大约为公元13—16世纪后期。在这一部分，笔者尝试以蒙古汗国时期波斯细密画的代表作品为例，从风格、构图和技法等视角对细密画和中国画进行对比研究，寻找二者的内在联系及其表现。

（一）《出猎图》

《出猎图》是伊利汗王朝手抄本《动物寓言》中的一幅插图。《动物寓言》原是由伊本-巴赫蒂舒的阿拉伯原著翻译过来的抄本，也是合赞统治时期遗存的最早的波斯插图抄本。这部抄本保留了94幅细密画插图。这些插图在不同程度上融合了波斯与中国的绘画技法，并借鉴了中国的自然主义，反映了古代波斯人与动物的亲密情感。这些插图的山水背景渐趋空旷，使绘画空间具有更强的延展性，不受画面边框的约束。②

《出猎图》（图1）中的动植物结构和运笔、构图都具有中国画的特征，与中国元朝画家赵孟頫所作《浴马图》的局部（图2）十分相似。《浴马图》是14世纪初赵孟頫为元武宗绘制的绢本设色画，纵28.5厘米，横154厘米，现藏于故宫博物院。该

① 邹荃. 论波斯细密画的黄金时代 [D]. 北京：中国艺术研究院，2018：6.
② 王镛. 中外美术交流史 [M]. 北京：中国青年出版社，2013：96.

图描绘了9个马倌在溪水边为14匹骏马洗浴的场景。整个画面可分为3部分，分别为马倌带马入池、洗浴、出池的情景。人马线描工细劲健，马匹形象生动，骨肉停匀，活跃多姿，形态各异；强调书法用笔，多皴少染，体现了书法化的写意性。这两幅画在构图与技法上十分相似。在构图上，二者都讲究藏露：露地坡，不露天和远山；露树干，而将一部分树枝、树叶藏于画外。在技法上，二者皆依赖线条造型，将书法用笔融入绘画之中，地坡、石头和树干行笔凝重，并加以大面积渲染，色不掩笔，以凸显动植物的结构。通过比较可以看出，《出猎图》深受中国绘画影响，具有典型的中国绘画特征。二者的不同之处在于，《出猎图》线条工细，色彩富丽，与中国传统工笔重彩画的画法相似；而《浴马图》则是注重写意的文人画。在空间感的表现方面，《出猎图》并不重视展现立体空间，而倾向于将同时发生的事情展现在整个画面中；《浴马图》则有远近之分，在展现近景、中景、远景的同时，将不同时间发生的事情置于同一画面，包括马倌带马入池、洗浴、出池。《出猎图》没有阴影和透视；而《浴马图》则存在前后遮挡关系（如树木），画家仔细描绘了马在水中的倒影以及溪水与陆地的色彩变化，从中可窥见"浴马"这一事件的发展脉络。

图1 《动物寓言》中的《出猎图》，约1209年

图2 赵孟頫《浴马图》（局部），元代

由此可见，在诸多中国绘画中，偏重工笔的宫廷与民间绘画对波斯细密画的影响最大，而偏重写意的文人画对其影响却微乎其微。这是因为中国的文人画承载着中国传统文化的精神内涵，反映了较深层次的中国文化内在性格。而一般的文化艺

术交流往往是浅层的、表面化的。因此，一部分"外在美"很容易为其他文化所喜爱与接受，而深层次的东西往往不易或难以被察觉、理解和接受。①

（二）《波斯王子胡美与中国公主胡马云在花园相会》

《波斯王子胡美与中国公主胡马云在花园相会》（以下简称"《相会》"）是一幅具有中国绘画特征的细密画，现藏于法国巴黎装饰艺术博物馆。此画创作于帖木儿时代（约1440年），是宫廷画家吉亚斯·埃尔-丁·哈利勒为波斯诗人哈珠·克尔曼尼的叙事诗《胡美与胡马云》绘制的一幅小型细密画手写本插图。该细密画以虚构的人物爱情故事为主题，讲述的是波斯王子胡美在梦中遇到了中国公主胡马云，一见倾心，于是放弃王位，前往中国寻找这位公主。画面分为上下两部分：上半部分描绘山丘树木、花园栅栏，并以一轮明月表明故事发生的时间，为整个画面构图和故事情节服务；下半部分描绘了胡美与胡马云花园相会的情景。画面中共有4人，人物仪容、举止、风度、服饰刻画细腻，服饰用色体现了凹凸关系，画面上下两端的阿拉伯文字装饰借鉴了中国书画结合的独特艺术形式。《相会》完成的时期大致为中国明代。受工笔画的影响，画家采用勾线傅色的表现方法，通过色彩的深浅变化和用笔的浓淡粗细来表现山坡和树木的凹凸以及阴阳向背。从这种表现方法中，可明显看出中国水墨画对《相会》画面塑造的影响。同时，画面设色明艳，色调的和谐与冷暖色调的搭配区分拉开了前后的空间关系，营造出较强的视觉冲击力。整个画面不仅是一种寓写实性于装饰性的探索和尝试，也是画家对自然观察结果及自身感受的一种概括。整个画面没有光和阴影，而是普明大亮。这是由于细密画的本意就是通过绘画联通真主之眼，真主之眼本是全知全能、无所不见的，其追寻的是客观世界的本来面目。

（三）《穆圣登霄图》和《穆罕默德升天》

《穆圣登霄图》（图3）和《穆罕默德升天》（图4）这两幅细密画创作于细密画发展的鼎盛时期。这一时期，波斯文书法艺术与细密画相互融合，书画结合，色彩华丽，具有较强的视觉冲击力。细密画受到佛教艺术的影响，出现了敦煌壁画的艺

① 王镛. 中外美术交流史［M］. 北京：中国青年出版社，2013：99.

术特征。在佛教绘画中，佛的头部周围常常带有光环（图5）。受其影响，细密画中的伊斯兰教先知和使者头部周围也出现了火焰般的光圈。细密画中的衣纹褶皱、图案造型和画法也可在敦煌壁画中找到原型，其飞天、祥云的造型和画法也与敦煌壁画（图6，图7）较为相似。

《穆圣登霄图》于1436年创作于赫拉特（作者不详），现藏于巴黎国家图书馆。这幅画具有明显的中国敦煌艺术特点。画中穆圣的坐骑卜拉格的头部为头戴冠冕的女性，而为穆圣带路的大天使哲布勒伊来同样是头戴冠冕的女性。这两位女性的面部及周围的花饰具有明显的敦煌飞天的特征，而大天使哲布勒伊来的冠冕就是佛教艺术装饰。①《近东与中东的文明》亦指出："在法国国立图书馆所藏'穆罕默德启示录（Apocalypse of Muhammad）'中的插图上，那中国式的题材和伊朗式主题的结合，我们认为也同样的可喜；这书是1436年为沙·鲁克（Shah Rukh）所作，用察合台的突厥文和回纥字体抄写，并在赫拉特作的插画；在那纯如中国'芝云'式云端的天使和半人半马的'埃尔-布拉克（al-Burag）'，都是中国型的鲜艳的圆脸和斜睨的眼睛；反之'先知'和他的弟子们的脸型则实际是阿拉伯-波斯人的瘦长脸。整个结构给人一种具有热忱和神秘情感的奇妙印象。在此类作品中，帖木儿时代的中国-伊朗画派使我们联想到安哲里科修士（Fra Angelico）的天国幻象。在心灵纯洁者的天堂中，赫拉特派的天使是可以和那位费亚索勒（Fiesole）大师所画的天使并列。"②

当然，波斯细密画与中国工笔画也存在着不同之处。在用色方面，细密画使用的是矿物颜料，波斯画家甚至会用珍珠、蓝宝石粉作为颜料；中国绘画则多用植物颜料和矿物颜料。图3、图4色彩浓烈，整个画面都为颜色所覆盖，不留一点空隙。这是因为受到了西方绘画的影响。图5、图6虽在画面内容上与图3、图4有相似之处，但仍保留了中国画的留白习惯。与西方绘画不同的是，细密画没有透视，多采用将所有事物都展现在一幅画面中的平面效果。在用线方面，细密画因大多作为装饰使用，故线条复杂精细；中国工笔绘画绘制过程复杂，分勾线、分染、罩染等步骤，这些过程与细密画有着本质的区别。

① 穆宏燕. 从细密画看伊朗文化的顽强性［J］. 东疆学刊，2002（1）：101-107.
② 雷奈·格鲁塞. 近东与中东的文明［M］. 常任侠，袁音，译. 上海：上海人民美术出版社，1981：135.

图3　《穆圣登霄图》，1436年　　图4　《穆罕默德升天》，1556—1565年

图5　千手千眼观音（局部），敦煌第3窟北壁，元代　　图6　散花飞天（局部），敦煌第39窟，唐代

图 7　猎图，敦煌第 249 窟，西魏

三、蒙古汗国时期波斯细密画中出现中国元素的原因

　　中国与波斯的历史交往反映了古丝绸之路上的文明互动与交流。早在公元前 1000 年，中国与波斯地区就已有来往。公元前 119 年，张骞出使西域，开辟了"丝绸之路"，打通了东西方交流的通道。到唐代，中国与波斯的交往盛极一时，开始出现文化交流。至元明时期，宋时中断的丝绸之路被再次打通，东西方贸易迎来新局面。这一时期，中国与波斯交往之频繁前所未有。其中，中国的绘画、陶瓷制品等对波斯影响甚大，波斯细密画的画家纷纷从中国绘画或陶瓷图案中汲取营养，这使得中国的绘画元素开始出现在波斯细密画中。

　　在制度与文化上，元朝是一个特殊的朝代。公元 1276 年，蒙古人凭武力征服中原，结束了南北长期分裂的局面。在这片广阔的疆域上，生活着不同民族，这些民族有着不同的宗教信仰和风俗习惯，而大一统促进了各民族间的交流与融合。在元

初忽必烈时期，元朝政府曾两次召集人才，促成南人北上，也带来不同民族之间的冲突与交融。这既对汉文化传统造成了一定程度的冲击，又在客观上为其注入了新的生命力，多种文化并存的局面得以形成。另外，蒙古在公元13世纪中期建立了人类历史上前所未有的大帝国，推行较为完善的驿站制度，丝绸之路被重新打通。丝路交通的便利，使得东西方交流愈发频繁，使节、商人往来不绝，商业贸易十分活跃。一些源自中国的重要发明，如隋唐的火药和火器、北宋的指南针和雕版印刷术，都在元代经由丝绸之路向西传播，推动了西方社会的变革。而中国与中亚，特别是与波斯之间的交流更为密切。在当时中国的各大城市，中亚商人随处可见，伊斯兰教、基督教等外来宗教也有一定程度的传播。具有中国特色的绘画、陶瓷制品、纺织品等也伴随着商业贸易的兴盛出口到中亚、西亚，甚至欧洲、非洲等地。来自中国的各种商品在大不里士等波斯城市的市场上广为流通，这就为细密画画家接触、学习中国美术提供了机会。

总之，波斯细密画是一种融合了东西方艺术风格的绘画：充满活力的动物形象与富有中国特色的山水风景相结合，空间感强，色彩淡雅，线条流畅，部分云彩和波浪的表现形式采用中国的图案规范。①公元13—14世纪，蒙古人占领波斯并建立伊利汗王朝，细密画开始受到中国绘画的影响，孕育出新的风格。波斯画家不但借鉴了中国绘画中的树木、花卉、云彩以及服饰的用线，而且还吸收了中国水墨画清淡雅致的用色方法，使原有的纯色调看起来更加丰富、典雅。就连中国绘画背后的故事，甚至具有中国绘画特色的书法用笔，也在波斯细密画中有所体现。从这一时期的波斯细密画作品中，总能窥见中国绘画元素的"蛛丝马迹"。

四、结语

作为世界美术史上的一朵奇葩，波斯细密画是世界美术史的重要组成部分。波斯地处东西文明的中间地带，植根于此的细密画也积极地吸收东西方绘画艺术精华，兼收并蓄。这使得细密画在各个时期都呈现出不同特点，独具魅力，长久地保持着

①王季华. 东方的优雅：论中国绘画对波斯细密画的影响［J］. 美术研究，2010（2）：78-81.

旺盛的艺术生命力。本文将细密画的发展分成三个阶段。在每个阶段，细密画都会因受到外来绘画艺术的影响而呈现不同的特征。这些特征在内容、构图、意境和技法方面均有所体现。蒙古汗国时期，蒙古对波斯的入侵，客观上促进了中国与波斯地区的文化交流。因此，这一时期的中国绘画艺术对波斯细密画产生了巨大影响，使细密画取得了进一步的发展。可以说，细密画是丝绸之路文明与文化交流的产物。

从章怀太子墓《客使图》到中外交流

苏瑞歆[①]

摘　要　墓室壁画作为中国古代美术的主要形式之一，是研究中国古代美术史的重要史料。唐章怀太子墓是保存较为完好的唐墓之一，其甬道东西两壁的《客使图》壁画，是现存墓室壁画中少数能够反映丝绸之路中外交流情况的珍贵史料。关于《客使图》中的人物形象及其内涵，直到今天学界仍存在部分争议。本文以东西两壁《客使图》为研究对象，依据古代墓室壁画传统，结合唐代丝绸之路多民族交流史料，探讨两幅美术作品中所蕴含的内在价值。

关键词　章怀太子；《客使图》；唐墓壁画；中外交流

中国墓室壁画数量庞大，历史悠久，内容丰富，是美术史学界重要的研究对象和参考史料。先秦以来，人们一直保留着原始时期"灵魂不灭"的重生信仰，在丧葬活动中把现实生活中的片段重新组合加工，绘制墓室壁画，表达对先祖的追思，期盼亡灵可以继续享受尘世欢乐。唐代是我国封建社会经济文化发展的高峰，也是中外交流最为频繁的时期，越来越多的异族进入中原文化地域。自然而然地，他们也就成了中国内陆地区墓葬美术的题材之一。汪小洋教授在其主编的《中国丝绸之路上的墓室壁画·中部卷·陕西分卷》中对唐墓形制和图像做了详细分析，还发表了多篇与墓室壁画相关的研究论文，如《中国墓室壁画繁荣期讨论》《中国墓室壁画的当代意义讨论》等。郑春颖、王维坤等学者也对章怀太子墓壁画中的《客使图》做了深入考察，并撰写了大量文章，如《唐章怀太子墓"客使图"第二人身份再辨析》《丝路来使图为证 读唐章怀太子墓"西客使图"壁画》《唐章怀太子墓壁画"客使图"辨析》等。这些研究针对目前学界存疑的问题进行了客观、严谨的分析，其一丝不苟的学术态度值得后辈学习。本文在整理并参考大量前人学者对唐章怀太子墓壁画

[①] 作者简介：苏瑞歆，（1994—　），女，回族，美术学硕士，毕业于陕西师范大学美术学院。

《客使图》人物身份分析研究的基础上，结合古代中外交流相关文献史料，进一步讨论美术图像背后所反映的社会现实。

一、唐章怀太子墓中的《客使图》

20世纪70年代初，考古工作者开始发掘章怀太子李贤墓。章怀太子李贤是唐高宗李治和女皇武则天的第二子，文明元年（684年）被武则天流放至四川巴州（今巴中市），随即被逼自杀。垂拱元年（685年），武则天诏令恢复李贤雍王的爵位。唐中宗李显复位后，念及兄弟之情，于神龙二年（706年）追授李贤司徒一职，并将其灵柩迁回长安，以亲王之礼葬于乾陵。景云二年（711年），唐睿宗下旨，追封李贤为皇太子，谥号"章怀"，封其妻房氏为"太子妃"。次年（712年），房氏病故，与章怀太子合葬于今"章怀太子墓"。由于章怀太子身份特殊，在讨论其墓室壁画内容时，应将"中宗反正"的政治影响及李贤本人由"雍王"到"章怀太子"的身份转变纳入考量。在唐章怀太子墓墓道东西两壁上，各绘有一幅由六人组成的《客使图》，亦称《礼宾图》《迎宾图》。为叙述方便，下文称东壁《客使图》为"东客使图"（图1），称西壁《客使图》为"西客使图"（图2）。

这两幅《客使图》上着唐朝官服的三人，均可看作当时掌管朝祭礼仪的鸿胪寺官员。关于这一点，王仁波先生曾撰文，指出这三人"依据袍服颜色推断为四至五品官员"[1]；随后，王维坤教授指出"应是从三品和从四品上的官员"[2]。据《旧唐书·职官志》记载："鸿胪寺，卿一员，从三品。少卿二人，从四品上。卿之职，掌宾客及凶仪之事，领典客、司仪二署，以率其官属，供其职务。少卿为之贰。凡四方夷狄君长朝见者，辨其等位，以宾待之……凡皇帝、皇太子为五服之亲及大臣发哀临吊，则赞相焉。"结合李贤生前经历，笔者认为，唐中宗在复位后，很有可能是遵照武则天的遗愿令李贤以雍王的身份陪葬乾陵的。后来，唐睿宗又于景云二年追封李贤为章怀太子。"东客使图"正是描绘了鸿胪寺官员主持迁葬时"发哀临吊，则赞相焉"[3]的宏大场面。

[1] 王仁波, 何修龄, 单（日韦）. 陕西唐墓壁画之研究（下）[J]. 文博, 1984 (2): 44-55.
[2] 王维坤. 唐章怀太子墓壁画"东客使图"[J]. 大众考古, 2014 (12): 64-67.
[3] 王维坤. 唐章怀太子墓壁画"客使图"辨析[J]. 考古, 1996 (1): 65-74.

图 1　章怀太子墓甬道东壁《客使图》①

图 2　章怀太子墓甬道西壁《客使图》②

①陕西省博物馆,乾县文教局唐墓发掘组.唐章怀太子墓发掘简报[J].文物,1972(7):13-25+68-69.
②同上.

"东客使图"左起第四人，光头、浓眉、深目、高鼻、阔嘴、方脸，上身内着衬衣，外套翻领紫袍，腰系白带，脚穿黑靴，两手交叠置于胸前，呈洗耳恭听状。韩伟判定此人为"中亚等地使节"①；张鸿修认为此人是"罗马使者"②；王仁波等学者推测"可能是东罗马帝国的使节"③。笔者亦认为，此人可能为东罗马帝国的使者。据《旧唐书·西戎传》记载："拂菻国，一名大秦……风俗，男子剪发，披毡而右袒……俗皆髡而衣绣。""大秦"是古代中国对罗马帝国及近东地区的称呼。此人外貌符合大秦人的"剪发"习俗。大量史料表明，中国与大秦之间的交往可追溯到汉代。到唐代，大秦王多次遣使朝贡，与唐交好，两国关系也进入新的发展阶段。李贤迁葬时，两国关系正处于上升期，东罗马帝国是很有可能派遣使者参加唐朝的宫廷活动的。

"东客使图"左起第五人，学界多认为是"新罗使者"。这一观点的依据是此人的头饰与近年在文献中发现的古代朝鲜"折凤冠""骨苏冠""皮冠"等颇为相似，且服饰装扮也与记载大体吻合。《旧唐书·新罗传》记载："衣服，与高丽、百济略同，而朝服尚白。"新罗和大唐关系紧密。文武王时期，新罗与唐朝联手，于660年、668年相继灭百济和高句丽，于672年兼并百济故地熊津。但郑春颖认为此人是高丽使臣。④这样的观点分歧也证明了美术考古研究的价值和必要性。

"东客使图"的最后一人，目前学界认为可能是室韦或靺鞨人。此人头戴皮帽，圆脸、无胡须，上身着圆领灰大氅，下身着皮毛裤，脚穿黄皮靴，腰系黑带，双手拱于袖中。《新唐书·室韦传》记载："其畜无羊少马，有牛不用，有巨豕食之，韦其皮为服若席。"该描述与此人服饰较为吻合，据此推断此人为室韦人。但也有人认为此人是靺鞨人。《新唐书·靺鞨传》记载："其畜宜猪，富人至数百口，食其肉而衣其皮。"早在北魏时期，靺鞨就与中原王朝建立了朝贡往来的关系；到隋唐时期，交流进一步深入扩大，靺鞨出身的人甚至能够得到李唐王室的提拔和重用。李多祚就是其代表。《新唐书·李多祚传》记载："多祚，骁勇善射，以军功累迁右鹰扬大将军……以劳改右羽林大将军，遂领北门卫兵……中宗复位，封多祚辽阳郡王，食

① 韩伟. 陕西唐墓壁画 [J]. 人文杂志, 1982 (3): 107-109.
② 陕西历史博物馆. 唐墓壁画集锦 [M]. 西安: 陕西人民美术出版社. 1991: 25.
③ 王仁波, 何修龄, 单（日韦）. 陕西唐墓壁画之研究（下）[J]. 文博, 1984 (2): 44-55.
④ 郑春颖. 唐章怀太子墓"客使图"第二人身份再辨析 [J]. 历史教学, 2012 (1): 62-66.

实户八百。"甚至"帝祠太庙，特诏多祚与相王登舆夹侍。监察御史王觌谓多祚夷人，虽有功，不宜共舆辇。帝曰：'朕推以心腹，卿勿复言。'"由此可知，李多祚与唐中宗关系非同一般。因此，唐中宗为其兄李贤进行迁葬时，李多祚极有可能亲自出席仪式。另外，李贤迁葬正值两国关系"每岁不绝"的繁荣发展时期，"东客使图"中的第六人极有可能是一位靺鞨族酋长或使者，甚至就是李多祚本人。但也不能完全排除此人是室韦族使者的可能性。①

相较于存疑较多的"东客使图"，"西客使图"的人物身份较为明确。首先，可通过造型、质地不同的朝笏，推断图中右侧三人为唐鸿胪寺官员。此处存一疑，即文献所记载的冠服制度与壁画所绘人物服饰存在较大差异。据《旧唐书·舆服志》记载，上元元年（674 年）八月又制"五品服浅绯，并金带"。从此三人的所着服饰、服色来看，他们应是五品官员，不像从七品下或从八品下的官员。但鸿胪寺中并没有五品官员，这些文献记载显然与朝笏的使用等级存在矛盾。此三人究竟是五品官员，还是从七品下或从八品下的官员，依然存疑，有待今后进一步研究。一些学者认为，这三人可能是从七品下或从八品下的官员，三人的服饰、服色或可视作一种"愈礼"现象②。

"西客使图"的另外三人均为外族使臣。右起第四人，宽圆脸，高颧骨，披发于后，身穿圆领右衽窄袖黄袍，腰间束带，带上系一短刀，双手执笏，拱于胸前，脚穿黑色长靴。关于此人，王仁波等学者"推测可能是高昌使节"③。《新唐书·高昌传》记载高昌人"俗辫发垂后"；另据《〈通典〉西域文献要注》"高昌条"记载："其人面貌类高丽，辫发施之于背，女子头发辫而垂。"由此可见上述推测大抵正确。右起第五人，长脸大眼，高髻束于脑后，身穿圆领窄袖红色长袍，腰束带，脚穿黑长靴，袖手而立。学界认为，此人可能是吐蕃使者。首先，此人额部、面颊、鼻梁和下颚处均涂有朱色。据《新唐书·吐蕃传》记载，吐蕃人"衣率毡韦，以赭涂面为好"。其次，此人身上所着黑色长袍似吐蕃丧服。据《旧唐书·吐蕃传》记载："居父母丧，截发，青黛涂面，衣服皆黑。"此图描绘的可能是吐蕃使者参加李贤迁葬仪

① 王维坤. 唐章怀太子墓壁画"东客使图"[J]. 大众考古，2014（12）：64-67.
② 王维坤. 唐章怀太子墓壁画"客使图"辨析[J]. 考古，1996（1）：65-74.
③ 王仁波，何修龄，单（日韦）. 陕西唐墓壁画之研究（下）[J]. 文博，1984（2）：44-55.

式的真实场景。唐太宗的昭陵内建有吐蕃松赞干布的石造像,唐高宗和武则天的乾陵内建有吐蕃使夫论悉曩然和吐蕃大酋长赞婆的石刻像。神龙二年(706年)李贤迁葬之时的吐蕃赞普为器弩悉弄的儿子弃隶蹜赞。这很容易让人想起神龙元年(705年)唐中宗为器弩悉弄"举哀,废朝一日"的情景。时隔一年,唐中宗为其兄李贤迁葬,出于礼节上的考虑,弃隶蹜赞赞普也必定会遣使吊唁。图中第六人,身形高大,长脸、深目、高鼻,络腮胡,头戴卷沿尖顶毡帽,身穿大翻领窄袖绯色长袍,内着红衬衫,腰系白带,脚穿黑色长靴,手中执笏。学界认为此人为大食国使者。《旧唐书·西戎传》"大食国条"记载"其国男儿色黑多须,鼻大而长",《新唐书·西域传》"大食条"中也有"男子鼻高,黑而须"的记载。而图中的卷沿尖顶毡帽应是唐代诗人刘言史笔下的"蕃帽"。这种形状的"蕃帽"在许多出土的胡人俑上都可见到。大食国使者出现在章怀太子墓壁画中,从侧面反映了唐朝与大食倭马亚王朝之间的人员往来。1964年,位于西安市西郊的鱼化寨唐墓出土了三枚直径2厘米、厚0.1厘米大食倭马亚王朝金币。这些金币亦能反映唐朝与大食之间商业贸易和文化交流的盛况。

二、唐章怀太子墓《客使图》绘制背景

唐代是一个中外民族频繁沟通、交流的大融合时代。这一时期的造型艺术几乎无一不受外来文化的影响。无论是享誉世界的石窟寺造像,还是极具时代特色的精美工艺品唐三彩,都直观地为我们呈现了大唐王朝兼容并蓄、海纳百川的时代风貌。唐墓壁画更是因数量繁多、保存完好而具有较高的研究价值。章怀太子墓甬道两壁的这两幅《客使图》,颜色鲜艳,线条流畅,对人物服饰、相貌描绘生动,刻画鲜活。在唐代墓室壁画和各类明器俑中存在大量外族人物形象,那么王室贵族墓室画中的"外族使者"形象是否具有更为特殊的意义呢?

描绘唐初各族使者云集长安盛况的《王会图》(亦称《正会图》)和乾陵的蕃臣石像群是唐太宗推行"爱之如一"平等政策的真实写照。①当时社会稳定,经济繁荣,唐太宗在长安、洛阳等地为外族人员营建居所,供其长居,并允许其他国家、地区

① 王维坤.唐章怀太子墓壁画"客使图"辨析[J].考古,1996(1):65-74.

的商人在京贸易。这种宽容的政策使唐太宗赢得了当时各族人民的尊敬，前往长安的外族使者络绎不绝。据《大唐六典》记载，贞观二十二年（648年）"是时四夷大小君长争遣使入献见，道路不绝，每元正朝贺，常数百千人"。当时，"七千余蕃"均与大唐有着政治、经济、文化及商业贸易等方面的往来关系。唐张彦远《历代名画记》记载，唐太宗为了将"异国来朝"的盛况记录下来，留作永恒的纪念，"诏（阎）立本画《外国图》"。《新唐书·百官志》亦记载："凡蕃客至，鸿胪讯其国山川、风土，为图奏之，副上于职方；殊俗入朝者，图其容状、衣服以闻。"大量外族人员在华活动，一方面说明他们为"天朝上国"的繁华所吸引；另一方面，这种"万国来朝"的盛况也是唐朝统治阶层彰显大国地位、宣扬本国国威的途径。

唐中宗"反正"之后，试图恢复李唐威信，为蒙冤的兄长迁葬并抬高其地位。章怀太子墓壁画中出现的外国使者，可能从侧面体现了唐中宗也希望自己能够延续太宗时期多民族大交流大融合的辉煌。《客使图》反映的是"事死如事生"的灵魂世界，也可认为其是以"吊唁"之名，行"阐扬先帝徽烈"之实。对于其中是否含"吊唁"之目的，下文再叙。

两幅《客使图》中的人物，其面部、服饰、身体比例等均刻画得相当细腻、逼真，展示了画工高超的技艺。今天我们虽无法得知壁画人物的真实样貌，但通过相关史料可对其外形略知一二。另外，阎立本所绘《外国图》也具有一定的参考意义。

"考古图像的地下文物属性也确定了高规格壁画墓所具有的特别重要意义。"[1]由史料及大量美术遗迹可知，"万邦来朝"官方记录（文字、绘画形式）始于太宗朝。《客使图》的绘制必然出于政治目的，为的是留下图像记录，在藩属国中彰显大唐国威。其"胡风"也显示了当时在中外交流影响下贵族艺术的审美偏好。壁画题材逐渐由神灵转变为王公贵族生活，是唐代墓室壁画的一个突出特征。

《客使图》中来自四面八方的使者，经由丝绸之路来到大唐，怀着商业或军事目的出席李唐皇室的祭祀活动，以期与皇室建立联系。由此可见，唐代墓葬艺术深受中外民族交流的影响，其风格也日趋多样化。丝绸之路为中国传统绘画注入了新鲜血液。

[1] 汪小洋. 中国墓室壁画图像体系探究［J］. 民族艺术，2014（2）：38-44.

三、《客使图》能否看作"吊唁图"

自汉代起,官方"独尊儒术",利用察举孝廉制选拔人才,"孝子文化"开始盛行。这使得"事死如事生"的观念深入人心,大量墓室壁画便是证明。加之谶纬学说及"天人感应"学说的影响,"灵魂升天"的主旨一时成为中上层贵族美术的主要题材。到隋唐时期科举制度建立并逐渐完善,"孝子"不再是统治阶级选拔人才的唯一标准,但是厚葬习俗被保留下来,成为贵族彰显地位、身份的工具。隋唐两京地区的高级贵族墓葬就出土了众多器型华美、工艺精湛的明器,如唐三彩等。

根据唐章怀太子墓的发掘简报,除了壁画,该墓葬中还有许多工艺精美的随葬俑和其他雕塑作品。而在这些墓室壁画中,除了东、西《客使图》,还有《打马球图》《出行图》《仪仗图》《观蝉捕鸟图》等壁画,以及大量造型生动、独具特色的侍女图像。结合当时唐王室的文献记载,李贤生前并无政治实权,加之武则天对李氏皇族的打压,李贤生前不太可能亲自参加大型外邦来朝活动。因此,《客使图》不一定是墓主人生前的真实经历,而很有可能是唐中宗李显为了昭示国威,利用壁画再现其迁葬仪式的场景。《客使图》中,三名鸿胪寺官员走在前面,三名外族使节紧随其后,这样的构图似乎是有意按照"吊唁"仪式安排的。但由于史料有限,前文也提到部分学者对"西客使图"中鸿胪寺官员的品阶抱有疑问,类似服饰颜色这样的"笔误"能否看作绘画图像的情景再现作用已让位于图像背后的政治宣导作用还有待商榷。对绝大多数外族统治者而言,他们并不会真正关心李唐皇室的皇权更迭问题,无论是派遣使节还是参加祭祀,这些行为只能看作这些外族试图通过外交手段攀附当时国力强盛的大唐,以求得本邦的生存与发展。章怀太子墓壁画可能只是唐中宗借此表达"反正"的私人感情,故画工在绘制此图时,未必考量过此场景的真实性与逻辑性。

"东客使图"中外族使臣的姿势均为双手交叉叠在胸前,这明显是朝贡或觐见的姿势,而李贤的身份仅是"章怀太子",就算唐中宗为其正名,这样的手势能够出现在真正的祭祀典礼上吗?"西客使图"中三位鸿胪寺官员的身份虽与史料描述有所差异,但后面三位外族使者的外貌、衣着和所持朝笏均有文献可循。这些使者极有可能真正出现在了墓主人的祭祀仪式上。在描绘像章怀太子这种身份特殊的贵族的

葬礼时，《客使图》选择了外族使臣"朝拜"的场景，一方面是为了寄托对亡魂的追思，另一方面是为了让墓主人以"合法"的身份离开尘世，在另一个世界仍保留"正统皇室"的威严。章怀太子墓中的《打马球图》《出行图》《仪仗图》等壁画也同样采取了人物排列有序的构图方式，笔者认为其功能与《客使图》接近，亦类似两汉时期的《车马出行图》，这是一种护卫灵魂升天的方式，目的在于持续地维护墓主人在"地下世界"的尊贵地位。

综合来看，《客使图》并未完全抛弃中国传统墓葬壁画的绘制形式与技法，但相较于两汉魏晋时期的墓室壁画，《客使图》在技法和设色方面取得了明显的进步。以《客使图》为代表的章怀太子墓室壁画并未摆脱功利性。结合时代与政治背景，可以看出，中外交流日趋频繁，外邦使者频繁入唐，而唐王室也愿意借此彰显"万邦来朝"的气势，实现弘扬国威的政治目的。由于墓主人的特殊身份，唐中宗在为其构思墓室图画时难免带有私人感情。而作为美术史研究的参考资料，墓室壁画所保留下来的图像内容与文献记载也无法确保完全一致。故笔者认为，不必过分纠结画中人物的身份、品阶，而应重点探究画面背后的特殊时代背景，看到其中所隐藏的政治目的、思想感情、文化交流等，考察同时期美术图像与社会现象的关联。

四、结语

墓室壁画一直是中国美术史研究的重要资料。自两汉起，北方两京地区开始大量出现内容丰富、刻画生动的墓室彩绘壁画。相较于东部沿海地区，以长安、洛阳为代表的中西部地区作为汉唐时期的政治经济中心，汇集了众多技艺高超的画工。在地理位置上，长安更靠近西域及中亚地区，贵族群体多尚新猎奇，在日常生活中以"胡风"为"时髦"，故此地的艺术表现形式更容易受到外来艺术文化的影响。章怀太子墓中的《客使图》是目前已发现的王室墓室壁画中为数不多的直接展现外来使臣觐见的真实场景（不太可能是后人虚构）。整幅画面用笔设色古朴端庄，对人物五官与服饰的刻画细致入微，且画中的人物形象大多有文献可考，可视作唐代贵族墓室艺术的代表作之一。

中式花纹对暹罗时期佛寺建筑装饰的影响
——以公元 14—15 世纪为例

Pear Mattayatana（侯瑞珍）[①]

摘　要　公元 14 世纪，暹罗艺术开始受到中国元代青花瓷艺术的影响。至 15 世纪，随着海上丝绸之路交流的日趋频繁，中式花纹作为装饰元素被大量运用于暹罗地区的寺庙和佛塔建筑中，尤以素可泰、兰纳和阿瑜陀耶三大王朝最为典型。在素可泰时期，西春寺的石碑、墙壁、门楼和佛塔就已经开始运用中式花纹进行雕刻装饰；在兰纳时期，工匠把牡丹花纹作为大菩提寺的装饰，以此代表泰国梦塔提传说中的天堂花；在阿瑜陀耶时期，首都大城的拉嘉布拉那寺华人墓葬中出现了中式风格绘画和如意云纹，而陪都洛布里也出现了同样精致的中式花纹。工匠把中式绘画与纹样视作高贵的上层艺术和吉祥符号，并将其广泛运用于暹罗各类寺庙建筑的装饰之中。

关键词　中式花纹；暹罗；元青花瓷；寺庙；装饰

"暹罗"为泰国古名，始于公元 13 世纪，至 1939 年才改称"泰国"。公元 1293 年，暹罗素可泰王朝与中国元朝建立友好关系，其使者通过海上丝绸之路多次前往中国。随着元朝与暹罗之间经济文化交流的日趋频繁，大量景德镇青花瓷流入暹罗。这就使中式花纹在暹罗逐渐普及，并作为装饰元素对暹罗寺庙、佛塔等建筑的装饰艺术产生巨大影响。在暹罗，中式花纹最早见于素可泰王朝的西春寺（公元 14 世纪）。西春寺藏经阁内的石碑上刻着佛教本生故事，其间以牡丹纹作为装饰。同一时

[①] 作者简介：**Miss Pear Mattayatana**（侯瑞珍），（1988—　）女，陕西师范大学美术学院外籍博士生，研究方向：艺术文化史。

期，在叻丕、阿瑜陀耶、南奔、清迈也发现了牡丹纹样的青花瓷和寺庙装饰。陈刘玲认为，暹罗的青花瓷主要为元青花瓷，其根据是元代青花瓷上的牡丹纹样层次较密，且叶子比明青花瓷的要大（图1）。《中国青花瓷纹饰图典·花鸟卷（上册）》一书也指出："牡丹花纹饰是自元明至现代在青花瓷上常见的典型纹样。在瓷器上绘制牡丹普遍而丰富，因为它有着富贵、喜庆等祥瑞的寓意。然而各个时代，牡丹花和叶的画法，各有不同的时代风格，需要仔细辨识，元代牡丹层次繁密，明早期牡丹多一笔点画的写意，到了中期多为勾勒后填色，清代则出现了以工笔绘制者。"[1]此外，汪庆正《中国陶瓷研究》、汤兆基《瓷器上的国色天香》等也提到元青花瓷牡丹纹样的特征。公元14—15世纪，中式花纹作为装饰元素被大量运用于暹罗建筑，其中以素可泰、兰纳和阿瑜陀耶三大王朝的寺庙、佛塔建筑最为典型。

图1　元青花瓷，素可泰府兰坎亨国家博物馆藏

[1] 江苏省古陶瓷研究会.中国青花瓷纹饰图典·花鸟卷（上册）[M].南京：东南大学出版社，2008：13.

一、素可泰王朝（1257—1436）

中式花纹最早出现在素可泰王朝西春寺内的墙体石碑上。石碑共64块，每块厚度为20厘米，属于插梁式构架①，为佛殿左右侧墙的承重。石碑上刻有100幅本生故事图，如瑟鲁瓦尼故事（Serivavanija-Jataka）、波查查尼亚故事（Phochachaniya-Jataka）、玛哈塔拉故事（Matakabhatta-Jataka）、谷卡谷拉故事（Kakura-Jataka）（图2至图5）等。艺术学家以西春寺内的石刻大佛作为断代标准，判定这些石碑上的花纹出现于素可泰王朝。该石刻大佛脸呈鸭蛋形，发髻较小，头部散发火焰状光芒，为素可泰王朝利泰大帝②时代（Phra Maha Thammaracha I 或 PhoKhunLithai，14世纪）的文物。

图2 瑟鲁瓦尼故事（Serivavanija-Jataka）中的中式花纹

① 萨提·乐苏昆. 泰式花纹发展与特征[M]. 曼谷：古城出版社，2010：117.
② 萨提·乐苏昆. 泰式花纹发展与特征[M]. 曼谷：古城出版社，2010：28.

图 3　波查查尼亚故事（Phochachaniya-Jataka）中的中式花纹

图 4　玛哈塔拉故事（Matakabhatta-Jataka）中的中式花纹

图 5　谷卡谷拉故事（Kakura-Jataka）中的中式花纹

西春寺石碑上出现的中式纹样包括牡丹纹、莲花纹和卷草纹（图 3、图 5 灰圈部分），它们均是元青花瓷上常见的装饰纹样。素可泰工匠借鉴了中式花纹，将其装饰在西春寺的本生图像之间（图 5 白圈部分）。通过图 6、图 7 的对比，我们可以看出，西春寺牡丹纹的花瓣自然优美，与暹罗遗存的元青花瓷上的牡丹纹极其相似。由此可见，暹罗艺术受到了中国装饰艺术的直接影响。除了牡丹纹，石碑上的莲花纹也颇具中式意蕴。莲花纹的莲瓣繁密，层次分明，可大致分为尖头和圆头两种形态（图 8）。一些工匠也会同时用莲花纹与开光纹[1]、如意纹进行构图装饰，如西春寺石碑上的潘贾武故事（Panjawut-Jataka）（图 9）。这种手法也受到了元青花瓷（图 10、图 11）的影响。

[1] 古月. 中国传统纹样图鉴［M］. 北京：东方出版社，2010：121.

图 6 元青花瓷的中式花纹

图 7 西春寺的牡丹花纹

图 8 德瓦塔玛故事（Devadharma-Jataka）中的中式花纹

图 9　潘贾武故事（Panjawut-Jataka）中的中式花纹

图 10　元青花瓷，阿瑜陀耶府大城国家博物馆藏

图 11　元青花瓷，南奔府南奔博物馆藏（遗失）①

①巴里瓦·丹玛臂查格，哈瓦·乐里，克萨塔·笔西.陶瓷器在泰国出现[M].曼谷：噢宋萨巴出版社，1996：273.

在素可泰府，除了西春寺，中式牡丹花纹还出现在帕切图芬寺（Phra Chettuphon Temple）偏殿的门楣上。帕切图芬寺的牡丹花纹与西春寺的牡丹花纹有所不同，外有开光纹围绕，中间叠加多层圆圈（图12）。这种开光纹围绕、多层圆圈叠加的新图样，最终演变成暹罗传统的巴叉雅纹（Pra-Jam-Yam）（图13），是暹罗工匠对牡丹花纹的进一步发展和创新。帕切图芬寺牡丹花纹的具体雕刻时间可根据寺内的行走佛雕像进行断代。行走佛始见于14世纪后期[①]，晚于西春寺的建造时间。这可以证明素可泰工匠对中式牡丹花纹进行了加工创造，使其发展成具有暹罗风格的新牡丹花纹。

图12 帕切图芬寺（Phra Chettuphon Temple）的牡丹花纹

图13 巴叉雅纹（Pra-Jam-Yam）

①萨财·赛细哈，素可泰、甘烹碧、彭世洛的艺术史［M］. 曼谷：玛体村出版社，2013：69.

在搭碰统兰寺（Traphang Thong Lang Temple）和西斯外寺（Srisawai temple），中式牡丹花纹又有了进一步的新发展。萨财·赛细哈在其著作《素可泰、甘烹碧、彭世洛的艺术史》中写道：公元14世纪晚期，搭碰统兰寺的雕像受到斯里兰卡艺术风格的影响，工匠们对西春寺石碑上出现过的牡丹花纹做出了进一步改进。在西斯外寺佛塔的坂塔拦①处，雕刻着繁复的牡丹花纹（图14）。巴色·那那孔在《西春寺的雕刻石碑》中指出，西斯外寺整修于1392年，工匠们把牡丹花纹作为装饰元素雕刻在塔上。

图14　西斯外寺（Srisawai temple）的中式花纹

综上所述，在素可泰王朝，工匠们受到元青花瓷纹样的影响，将中式花纹融入暹罗寺庙建筑的装饰中。早期的融合以西春寺的中式纹样为代表，采用与元青花瓷牡丹花纹、莲花纹极为相似的纹样。在帕切图芬寺，工匠们创造了牡丹花纹的新模式，即开光纹或如意纹环绕、多层圆圈叠加的构图样式，使其演变成具有暹罗风格的巴叉雅纹。之后，暹罗工匠又在搭碰统兰寺和西斯外寺创造出具有繁复变化特征的牡丹花纹。

①"坂塔拦"是泰语音译，是一种受高棉艺术影响的佛塔建筑构件，位于佛塔每层立面主山墙之前的三角形小山墙。

二、兰纳王朝（1262—1775）

兰纳王朝位于泰国北部，与素可泰、阿瑜陀耶王朝存在于同一时代。兰纳王国与素可泰王国之间关系密切。[①]考古学家在南奔府、清迈府也发现了元青花瓷（图15），判定其年代为公元14世纪早期。兰纳王国的早期寺庙在建筑形制上受到缅甸地区蒲甘建筑的影响，在装饰纹样上受到中国艺术的影响，在佛像造型上受到素可泰艺术的影响。有代表性的兰纳早期建筑包括颂嚜秾寺（Phra That Song Pee Nong）、巴纱寺（Pa Sak Temple）和乌孟寺（Umong Temple）。

颂嚜秾寺建于14世纪中期，位于兰纳王国清莱府。寺内的颂嚜秾塔是其代表建筑。其塔体结构分为地基、中央和尖顶3部分。尖顶部分共有一主四副5个塔尖；尖

图15 （左）元青花瓷，清迈博物馆；（右）元青花瓷，南奔博物馆（已遗失）[②]

[①]萨财·赛细哈. 兰纳艺术史［M］. 曼谷：玛体村出版社，2013：10.
[②]巴里瓦·丹玛臂查格，哈瓦·乐里，克萨塔·笔西. 陶瓷器在泰国出现［M］. 曼谷：噢宋萨巴出版社，1996：74，273.

顶下部呈钟形，层层堆叠，向上汇聚成圆锥状（图16）。塔身中央部分的门柱上刻有早期的兰纳式花纹。兰纳式花纹是一种浮雕式的暹罗图案，如公元13—14世纪出现的噶巴上纹、噶巴下纹②和巴叉雅纹，这些纹样主要刻在佛塔中央部分的门柱上。在颂甓秾塔中央的门楣上，刻有中式牡丹花纹（图17）。此牡丹花纹的花瓣层次分明，与出现在早期兰纳王国的元青花瓷造型相似，据此可大致判定其年代与颂甓秾塔相近。这就证实了在公元14世纪早期，兰纳王朝与素可泰王朝一样，也受到了中国元代青花瓷纹样的影响。

图16　颂甓秾塔②

①噶巴上、噶巴下是泰语音译，是一种外观呈三角形的暹罗装饰图案，见图16。
②萨财·细哈. 泰国佛塔研究［D］. 泰国：艺术大学，2015：446.

图 17 （左）颂矕秾塔门楼，牡丹花纹现已脱落；（右）颂矕秾塔门楼的牡丹花纹①

在清莱府的巴纱寺也发现了受中式花纹影响的兰纳式花纹。巴纱寺内的巴纱塔是一主四副式的五尖顶塔，其中央为单层塔身。据巴纱塔上雕刻的兰纳典故记载，兰纳盛普国王（Saen Phu，1325—1334）建造了巴纱塔。其年代为公元 14 世纪②，之后又于公元 15 世纪对其进行了整修。巴纱塔的中式花纹是在整修之后雕刻上去的，因此与巴纱塔的始建年代不同。早期的兰纳式花纹是以浅浮雕的形式雕刻在塔上的。到公元 15 世纪，兰纳式花纹演变为高浮雕式的立体装饰，更加精致、繁复（图 18）。巴纱塔的门楼上不但刻有浅浮雕状的兰纳式牡丹花纹，而且门楼中央还刻着一尊行走佛的石像。这尊行走佛的脸形呈鸭蛋状，明显受到了素可泰艺术的影响，其年代为公元 15 世纪（图 19）。塔基上部的兰纳式牡丹花纹对中式牡丹花纹进行了改造：四周开光纹环绕，中央圆形纹样层叠，其间为立体精致的牡丹花瓣纹样。

①萨财·赛细哈. 泰国佛塔研究 [D]. 泰国：艺术大学，2015：448.
②萨财·赛细哈. 兰纳艺术史 [M]. 曼谷：玛体村出版社，2013：79.

图 18　兰纳式牡丹花纹对中式风格进行改良

图 19　受素可泰风格影响的行走佛脸形呈鸭蛋状①

①萨财·赛细哈. 泰国佛塔研究［M］. 曼谷：艺术大学出版社. 2015：456.

兰纳的乌孟寺位于清迈府，在寺窟壁画中发现了受中式风格影响的牡丹纹（图20）与凤鸟纹（图21），其绘制技法与兰纳时期元青花瓷的纹样画法相近。牡丹纹是利用油性颜料绘制在寺窟墙壁上的，其花瓣层次繁密，叶子大气深沉。而凤鸟纹呈黑色，双翅展开，栩栩如生。这是中式花纹在暹罗地区传播与发展的典型例证。据乌孟寺的记载，兰纳第六任国王吉那（Kuena）对乌孟寺进行了修葺，并开凿了乌孟寺窟。乌孟寺窟壁画很好地反映了乌孟寺特定时期的历史。吉那国王于公元1355—1385年执政[1]，与当时元青花瓷在兰纳王朝的传播处于同一时期[2]，因此乌孟寺窟的壁画作品也直接受到元青花瓷的影响。

图20 （左）元青花瓷的牡丹纹，（右）乌孟寺窟的牡丹纹

图21 （左）元青花瓷的凤鸟纹，（右）乌孟寺窟的凤鸟纹[3]

[1] 萨财·赛细哈. 泰国佛塔研究[M]. 曼谷：艺术大学出版社，2015：483.

[2] 巴里瓦·丹玛臂查格，哈瓦·乐里，克萨塔·笔西. 陶瓷器在泰国出现[M]. 曼谷：噢宋萨巴出版社，1996：74.

[3] 同上。

之后，兰纳王朝的提罗咖拉（Tilokaraj）国王即位（1441—1487）。①提罗咖拉国王为举办佛教两千周年庆典，声称要修建大菩提寺（Photharam MahaWihan Temple/Chet Yod Temple）②，用来安放神仙雕像，并以此作为天堂的神物。当神仙下凡时，传说中的梦塔提（Monthathip，天堂花）也会跟随神仙一同飘落人世。③当时的工匠便用象征天堂花——梦塔提的牡丹花纹来装饰墙面。这种牡丹花纹花瓣层次繁密，叶子大气深沉（图22），模仿的就是元青花瓷上的牡丹纹样。

图22 大菩提寺的牡丹花纹

① 萨财·赛细哈. 泰国佛塔研究［M］. 曼谷：艺术大学出版社，2015：431.
② 萨财·赛细哈. 泰国佛塔研究［M］. 曼谷：艺术大学出版社，2015：555.
③ 萨财·赛细哈. 泰国佛塔研究［M］. 曼谷：艺术大学出版社，2015：556.

萨财·赛细哈的《泰国佛塔研究》发现，公元 15 世纪，兰纳建筑的佛塔由原来的 1 条线脚尖形变成了 2 条线脚尖形，这是兰纳佛塔线脚的演变（图 23）。在兰纳佛塔的建造过程中，工匠们用噶巴上纹、噶巴下纹和巴叉雅纹来装饰门柱，用中式牡丹纹、曲线纹、如意纹来装饰墙面。考古学家根据这些花纹与 2 条线脚尖形来判定建筑的大致年代。如清迈府大菩提寺的谷帕甘禅塔（图 24）、般沙寺（Pan Sat Temple）（图 25）和帕塔南邦龙寺（Phra That Lampang Luang Temple）（图 26）等。在这些佛塔门楼和寺庙门口，都能发现明显的中式花纹装饰痕迹。

图 23　线脚尖形 2 条

图 24　清迈府大菩提寺谷帕甘禅塔的中式花纹

图 25　清迈府般沙寺的中式花纹

图 26　南邦府帕塔南邦龙寺的中式花纹

兰纳人大多信奉佛教，会主动出资修建佛教寺庙，鼓励佛教雕塑与绘画创作。从公元14世纪起，兰纳王朝开始受到元青花瓷中式花纹的影响。兰纳工匠将中式花纹广泛运用于佛教建筑的门楼、墙壁等。早期的工匠仅会直接照搬元青花瓷上的牡丹纹，之后他们开始进行尝试，并创作出代表梦塔提的本土化兰纳式牡丹花纹。

三、阿瑜陀耶王朝（1350—1767）

在明代，中国与阿瑜陀耶王朝有着较为频繁的贸易往来。考古学家发现，阿瑜陀耶艺术受到来自景德镇青花瓷艺术的影响（图10）。拉嘉布拉那寺（Ratchaburana Temple）位于阿瑜陀耶府，寺内埋葬着国王包若玛嘉拉二世（King Borommatrailokanat II）（公元15世纪），在墓葬的泰式壁画中也同样发现了中式花纹。①拉嘉布拉那寺的佛塔借鉴、模仿了高棉佛塔的设计风格，如塔内墓室第一、二层的壁画。壁画中的神仙图像不仅受到斯里兰卡绘画艺术的影响，而且对中式花纹中的元素加以组合运用。在墓室一层的西边与北边，工匠们描绘了天堂的神仙图像与如意云纹（图27）；在墓室的东边与南边，描绘了中式风格的官人、武神等形象，甚至还将汉字作为装饰元素。西里女·吕期温的《拉嘉布拉那寺里埋葬绘画研究》指出："武神和官人的服装都是中式绘画的风格，汉字以及书法的出现（图28）更是说明了壁画创作的工艺者可能是华人。"尽管画面中武神头部漫漶不清，但其胡须、红衣都清晰可见（图29），这些都属于典型的中式绘画风格。

在包若玛嘉拉二世时期，彭世洛府与素可泰府都是阿瑜陀耶王朝的陪都。包若玛嘉拉二世最初在彭世洛府建造王子寺。②公元1464年，包若玛嘉拉二世在初拉玛尼寺（Chulamanee Temple）出家后，为了像佛陀一样保存头发，建造了初拉玛尼塔。该塔的装饰受到中式花纹风格的影响，出现了被如意纹环绕的神仙和牡丹花（图30，图31）。

①西里女·吕期温. 拉嘉布拉那寺里埋葬绘画研究［M］. 曼谷：艺术大学出版社，2006：20.
②萨财·赛细哈. 泰国佛塔研究［M］. 曼谷：艺术大学出版社，2015：723.

图 27　拉嘉布拉那寺墓室壁画中的神仙图像及如意云纹

图 28　汉字书法

图 29　拉嘉布拉那寺的武神壁画

图 30　被如意纹环绕的神仙

图 31　被如意纹环绕的牡丹花

后来，在王朝的另一个陪都（公元 15 世纪）素可泰府，包若玛嘉拉二世建造了那帕雅寺（Nang Phaya Temple）。寺庙前方设佛正殿，中间为佛塔，其后为佛拜殿（图 32）。那帕雅寺的布局是典型的阿瑜陀耶寺庙风格。①佛正殿出现了与初拉玛尼塔相同的装饰组合。如意纹四面围合，构成一个整体，内部刻牡丹花纹，为更加精致的暹罗巴叉雅纹（图 33）。

①萨财·赛细哈. 泰国佛塔研究［M］. 曼谷：艺术大学出版社，2015：835.

图 32　佛正殿与佛拜殿②

图 33　如意纹四面围合，内部装饰牡丹花纹

从以上案例可以看出，阿瑜陀耶人非常喜爱中式风格花纹，并将其装饰于寺庙或墓葬。在当时，中式花纹象征着高贵与吉祥。阿瑜陀耶工匠对其进行进一步创新，设计出更加精致、繁复的巴叉雅装饰组合。

①萨提·乐苏昆. Art，Created from a researching into ruins reconstruction [M]. 曼谷：噢玛丽出版社，2011：31.

四、结语

综上所述，不论是素可泰王朝、兰纳王朝，还是阿瑜陀耶王朝，中式花纹都是从直接应用于绘画或壁画艺术，转向为建筑雕塑艺术服务的。公元14世纪，元青花瓷纹样开始影响暹罗艺术。素可泰与兰纳王朝的工匠们首次将中式花纹作为装饰雕刻在寺庙、佛塔之上，之后又设计出具有暹罗传统风格的新牡丹纹样。在阿瑜陀耶王朝，拉嘉布拉那寺的墓葬中出现了中式风格的绘画与如意云纹；而阿瑜陀耶王朝两大陪都的寺庙中也同样出现了精致的中式花纹。至15世纪，中式花纹更加广泛地在暹罗地区传播，工匠们对其进行了一定改造，并将其熟练运用于寺庙等建筑的装饰。他们不但对中式花纹的内涵与意义有所了解，而且因地制宜地创造出新的组合形式，并赋予其新的宗教内涵。其中，兰纳王国的工匠把牡丹花纹的雕塑装饰在大菩提寺中，代表梦塔提的天堂花；而阿瑜陀耶王国拉嘉布拉那寺中的华人墓葬中亦出现中式绘画与中式花纹。阿瑜陀耶人认为中式绘画与中式花纹是高贵吉祥的上层艺术，将其用作佛塔、寺庙等建筑的装饰。暹罗时期的三大王朝对中式花纹元素的借鉴、模仿和创新，不仅仅是中泰艺术交流的实证，更是海上丝绸之路文化交往的生动案例。

古丝绸之路上的汉代漆器文化传播

刘 阳①

摘 要 汉初是中国封建社会的上升期。汉帝国的强盛,有力推动了中华与诸藩之间的文化交流,而古丝绸之路就成了中国与外部世界沟通的主要通道。漆器艺术在走过春秋、战国、秦之后,在汉代迎来了中国古代髹漆技术发展史上的第二个繁荣期,各种漆器髹饰技术都有了较大的发展。从目前的考古资料来看,古丝绸之路沿线出土的汉代漆器在数量上虽不及中原地区,但从中依然能够窥见汉代漆器在古丝绸之路上的发展与演变脉络。部分境外城址出土的中国汉代漆器也揭示了其在古丝绸之路中西方文化交流中所承载的文化内涵。

关键词 古丝绸之路;汉代漆器;文化传播

19 世纪 70 年代德国地理学家费迪南·冯·李希霍芬在其《中国》一书中,将公元前 114 年到公元 127 年经中国西域连接中国与中亚阿姆河、锡尔河一带及印度的丝绸贸易通道称作"丝绸之路"。本文所说的"丝绸之路"即从汉代起连接东亚与中西亚的陆路通道总称,最远可达欧洲和北非。汉初是中国封建社会的上升期。汉代墓葬出土的大量精美漆器,反映了当时的手工业水平已达一定高度,也从侧面反映了在封建经济迅速发展的背景下,统治阶级"仓廪实, 蓄积有余"(应劭《风俗通义》)的社会情况。汉代漆器制作工艺精湛,器皿形态、装饰纹样精美。《盐铁论》记载,汉代漆器乃"养生送终之具也"②。时人对华美绚丽的漆器喜爱有加,不仅在生活中大量使用漆器,死后还要用大量漆器陪葬,以求逝者能在天国继续享受人世间的生活。直到东汉青瓷技术兴起之后,漆器开始走向衰落。漆器艺术在走过春秋、战

① 作者简介:刘阳,(1977—),男,汉族,山西财经大学新闻与艺术学院讲师;陕西师范大学美术学院 2019 级博士生,研究方向:艺术文化史。
② 王利器. 盐铁论校注 [M]. 北京:中华书局,2019.

国、秦之后，在汉代迎来了辉煌灿烂的发展巅峰。无论是实用价值，还是造型、色彩与纹饰，汉代漆器都堪称漆器造物艺术的典范。汉代漆艺能够充分反映这一时期中国造物艺术所蕴含的美学价值。在对外输出的过程中，汉代漆器充分展现了中国思想与艺术文化的独特魅力。通过目前已知的考古资料，我们可以看到，无论是造物器形的丰富程度，还是艺术语言的表达娴熟程度，抑或是髹饰技法的多样性，汉代漆器艺术都要比前代更为成熟。随着大汉国力的不断增强，以漆器为载体的文化外溢现象更加屡见不鲜。

一、古丝绸之路汉代漆器文化传播的契机与途径

汉代文献中有大量关于漆器的记载。《史记·货殖列传》记载："木器髹者千枚。"由此可见时人对漆器的喜爱，同时也反映了汉代漆器在日常生活中的广泛应用。这一时期漆器制造业利润丰厚，吸引了各行各业的人员加入。如东汉崔寔《政论》中提到的"农夫掇耒而雕镂"就是当时的真实写照。战国时代，中国的丝绸、漆器生产中心在楚国郢都（今湖北荆州），其产品远销阿尔泰山北麓巴泽雷克。[1]秦末的频繁战乱严重打击了传统手工业。到汉代，漆器的主要产地已转移至巴蜀地区（今四川）。其中，蜀郡、广汉郡都是当时重要的漆器产地。刻有蜀郡、广汉郡铭文的漆器不仅在四川大量出土，而且在汉代其他郡县也多有发现。甚至连古乐浪郡[2]（今朝鲜境内）以及蒙古国的诺音乌拉匈奴贵族墓[3]都出土了蜀郡、广汉郡工官漆器，可见汉代漆器数量之多，流通之广。《后汉书·西域传》曰："（大秦）与安息、天竺交市于海中，利有十倍。其王常欲通使于汉，而安息欲以汉缯彩与之交市，故遮阂不得自达。"[4]可以看到，安息（波斯）与天竺（印度）具备天然的地理位置优势，一度成为联通中国与欧洲的古丝绸之路"中转站"。大批产于中国的漆器作为市场交易品经由这两

[1] Sergei I. Rudenko et.al. (ed.). Frozen Tombs of Siberia: The Pazyryk Burials of Iron-Age Horsemen [M]. Berkeley and Los Angeles: University of California Press, 1970.

[2] 海原末治, 刘厚滋. 汉代漆器纪年铭文集录 [J]. 考古, 1937 (1): 161-183.

[3] Chistyakova A. N. 诺音乌拉墓地出土西汉耳杯 [J]. 北方民族考古·第三辑, 2016 (3): 27-30.

[4] 范晔. 后汉书 [M]. 郑州: 中州古籍出版社, 1996.

地进入欧洲市场,并受到当地民众的广泛喜爱。

目前已知的文献中鲜见古代西方关于漆艺的记载。从西线陆路来看,"丝绸之路经济文化交流最初是以粟特商人为媒介进行的"①。从传播学的角度来看,古丝绸之路是中国与世界文化交流的通道,古丝绸之路所创造的交流文明为汉代文化的扩散提供了必要的保障。文化交流总是伴随着商业贸易。"天下熙熙,皆为利来;天下攘攘,皆为利往"是对商业目的的最好阐述。汉代西域陆路通道与港口通商为漆器的对外贸易及以漆器为载体的文化传播提供了便利途径。从空间角度来看,汉代有欧亚陆上丝绸之路古道、海上丝绸之路航线以及东向通往日本、朝鲜半岛的三条与世界联通的贸易路线。西线的古丝绸之路陆上通道为汉代中国与中西亚甚至欧洲诸国进行交流的主要通道,南线海上丝绸之路为与东南亚地区进行沟通交流的主要通道,而东线则为与朝鲜半岛和日本进行交流的主要通道。

二、古丝绸之路汉代漆器文化传播的中国之美

在传播学视域,古丝绸之路是汉代中国联通外部世界、与各国进行交流的主要途径。其开通为强大的汉帝国提供了良好的对外交流通道。古丝绸之路的历史可以看作中国与世界的文化交流史。在古丝绸之路上,汉代漆器以其造物之美造就文化交流中的中国之美,建立起文化互通的桥梁。

(一)西传欧亚

汉代漆器主要经由陆上丝绸之路进入西域诸国。公元前 138 年,汉武帝派张骞出使西域,欲与大月氏结盟共击匈奴;公元前 119 年,汉武帝再遣张骞出使西域,张骞及其随从先后至大宛、康居、大月氏等地。张骞两次出使西域,虽未达成预定的战略目标,但一方面将先进的中原文化带到西域,另一方面也将西域文化带到了中原地区,西域特有的物产如葡萄、石榴、苜蓿等也在中原逐渐推广开来。汉帝国与西域各国的西线交流通道至此被打通,这就是我们今天所说的"丝绸之路"。汉代漆

① 林海村. 汉代丝绸之路上的粟特人 [J]. 北方民族考古·第三辑, 2016 (3): 193-206.

器也随着这条通道被带到西域诸国,并经由一些中亚、西亚国家抵达遥远的欧洲。《史记·大宛列传》记载:"自大宛以西至安息,国虽颇异言,然大同俗,相知言……其地皆无丝漆,不知铸钱器。"①这段记载表明,当时大宛以西的安息并没有种植漆树,更没有漆器生产,发挥的应只是货物中转站的作用。

楼兰古城孤台墓地"墓内出土漆器7件……出土的彩绘漆器盖(MB1:3)上围绕的四蒂流云纹饰,在满城汉墓一号墓Ⅰ、Ⅱ型彩绘陶盘中已经出现。棕地彩绘漆杯(MB1:5)上满绘云纹和草叶纹,这种纹饰是两汉时期的流行纹饰"②。营盘遗址在古丝绸之路上所处的地理位置非常重要。此处出土的漆器为木胎,工艺以素髹为主,其中少量彩绘漆器大多以黑漆通髹作地。漆器形态主要包括奁、粉盒等,纺杆上绘有三角形、圆点以及叶瓣、彩带等装饰。汉时在河西设驿置,《后汉书·西域传》载:"列邮置于要害之路。驰命走驿,不绝于时月……临西海以望大秦、拒玉门、阳关者四万余里,靡不周尽焉。"这说明驿置是一个专门系统。此处出土的遗物有"竹木漆器、草编器、皮革和丝绸制品、毛麻织品等,共6000余件。漆木器主要有耳杯、盘、筷子、匕、勺等。"③在尼雅遗址,"斯坦因和他的同伴们到处做了细致的调查。房屋全是木结构的,房梁上雕刻着使人一望而知其受希腊文化影响的浮雕。从住宅的垃圾堆里还发现能让人追索古代居住者生活情况的漆器破片、毛毡制品、绢、小麦等等"④。1938年,法国调查队发现了大夏、贵霜王朝时期的都城,并在王宫内的一间密室中发现了"希腊的石膏雕像、叙利亚的青铜器、罗马的玻璃器、印度的象牙雕刻,还有中国的漆器,是汉代的漆器……由于漆器的清理非常难,又没有经验,只清理出漆器的残片……根据残片上观察到的花纹分析,器物是汉代的漆盘"⑤。"在克里米亚半岛塞瓦斯托波尔以北50千米发现一处公元1世纪贵妇人墓,随葬品有来自古埃及的圣甲虫形状宝石、来自意大利和法国的古罗马陶罐以及一堆中国漆盒残片。后来在日本住友财团的赞助下历时三年修复了这个西汉漆盒。显然,这个

① 班固. 汉书[M]. 北京:中华书局,1964:3032.
② 新疆楼兰考古队. 楼兰城郊古墓群发掘简报[J]. 文物,1988(7):23-39.
③ 何双全. 甘肃敦煌汉代悬泉置遗址发掘简报[J]. 文物,2000(5):4-20.
④ 前岛信次. 丝绸之路的99个谜[M]. 胡德芬,译. 天津:天津人民出社,1981:56.
⑤ 樋口隆康. 出土中国文物的西域遗迹[J]. 考古,1992(12):1134-1138.

汉代漆盒是通过'欧亚草原之路'来到克里米亚。"①这也是目前欧亚大陆最西端的关于汉代漆器的重大发现。

上述遗址出土的漆器，有力地证明了汉代漆器已经沿古丝绸之路传至欧亚大陆沿线各国，并在古丝绸之路的诸多货物贸易中占有一定份额。汉代漆器为西域带去的不仅仅是来自中原王朝的昂贵、精美的生活用品，同时也将中原文化寓于其中，散播于丝绸之路沿线各国广阔的土地。

（二）东渡日本、朝鲜半岛

大批刻有汉代铭文的漆器在乐浪郡古墓葬出土。1924年出土于王盱墓的永平十二年（公元69年）铭文漆盘和建武二十一年（公元45年）铭文漆杯在工艺与图案方面都显示出极高的艺术水准。漆盘背面还刻有汉字铭文"永平十二年蜀郡西工夹纻行三丸治千二百卢氏作宜子孙牢"②。这些汉代漆器告诉我们，当时由蜀郡工官生产的夹纻胎漆器已在乐浪郡广为流传。1933年在朝鲜王光墓和彩箧冢出土的人物彩绘漆箧，因其精美的孝子题材人物彩绘而闻名于世。此处出土的漆器不只是数量多，其中刻有铭文的更是多达57件。这些铭文不仅清楚地注明这些漆器的产地为汉朝的蜀郡和广汉郡，而且注明了漆工姓名。这一时期，乐浪郡开始引进漆树，并积极学习漆器的制作技法与工艺，由此可见汉代漆器文化对朝鲜半岛乐浪郡地区的影响和当地民众对汉漆器的喜爱。1971年，湖南近郊的马王堆汉墓遗址出土了大量漆器随葬品③，其中部分漆器与古乐浪地区出土的漆器均采用了"卷素胎"与"钿器"结合的制作方法④。从目前已知的资料来看，"钿器"为汉朝独创的漆器制作技术。时至今日，仍有很多日韩漆器采用的是"卷素胎""钿器"制法（尤其是在日本）。这充分表明汉代漆器与朝鲜半岛及日本漆器的历史渊源。中国的秦汉时期正值日本的弥生时代（约公元前300年—公元300年）。这一时期，朝鲜半岛成为汉代漆艺东传的

① 林海村.汉代丝绸之路上的粟特人[J].北方民族考古·第三辑,科学出版社,2016(3):193-206.
② 中国大百科全书出版社编辑部.中国大百科全书（考古卷）[M].北京：中国大百科全书出版社，1994：268.
③《考古》编辑部.关于长沙马王堆一号汉墓的座谈纪要[J].考古，1972（5）：37-42.
④ 湖南省博物馆,中国科学院考古研究所.长沙马王堆二、三号汉墓发掘简报[J].文物,1974（7）：39-48.

桥梁。

（三）海上传播

《汉书·地理志》载："自日南障塞、徐闻、合浦船行可五月，有都元国。又船行可四月，有邑卢没国……所至国皆禀食为藕，蛮夷贾船，转送致之……黄支之南，有已程不国，汉之译使，自此还矣。"①由上述记载可知，早在汉代，中国就与南海及东南亚诸国建立了贸易关系，中外贸易往来频繁。南越合浦港是当时重要的贸易港口之一。汉武帝时期，国家征集楼船，汇于合浦，为东西贸易提供交易场所。西汉南越王墓②曾出土象牙、象牙器、银器、玻璃器及玛瑙、水晶、玻璃等饰物，部分器物的原材料产地不是中国，部分材料与中国所产的同种材料也不甚相同，部分饰品制作工艺与中国传统制作工艺也存在差异。据此推测，汉代广州与海外的通商贸易最晚在南越王国时期就已经存在。尽管漆器不是海上丝绸之路的主要商品，但还是凭借其优美、华丽的造型以及独特的美学价值走出国门，作为外贸产品之一进入百越、安南、身毒、暹罗等国，成为文化传播的重要载体之一。海上丝绸之路不仅是汉代漆器贸易之路，还是漆器文化交流之路。

三、古丝绸之路汉代漆器文化传播的互动影响

汉代是中国古代史上中外交流的第一个高峰期。汉武帝时期，汉帝国国力达到巅峰，反击匈奴，平定南越，张骞两次出使西域，在朝鲜半岛设四郡……这些都为汉帝国的对外经济文化交流奠定了重要基础。而丝绸之路的开辟更是让中华文明走向世界，同时世界文明也能进入中国。中国的丝绸、瓷器、漆器、茶叶等商品被大量运往国外，受到西域诸国的普遍欢迎。在交流互动的过程中，域外的奇珍异宝以及宗教文化也进入中国，为中国封建社会经济文化的发展不断注入新的活力。

汉帝国在击败匈奴之后，与贵霜、安息（波斯）、大秦（罗马帝国）并列成为亚欧大陆四大帝国。早期国与国之间的交流并不是生产者之间的直接交流，而更多的

① 班固. 汉书 [M]. 北京：中华书局，1964：1671.
② 广州象岗汉墓发掘队. 西汉南越王墓发掘初步报告 [J]. 考古，1984（3）：222-230.

是商人与商人之间的交流，或者说商品与商品之间的交易。在汉代漆器的交易过程中，中国的造型艺术、美学思想以及其中所承载的文化和价值观念也会对周边国家产生影响。汉代漆器所承载的不仅仅是华夏文明造物之美，更使汉代社会所独有的造物视觉语汇逐渐成为世界性艺术语言。外邦在使用中国漆器的同时，也在共享着中国的审美价值观。这种造物之美所带来的地域之间的精神文化交流正是文化传播的精髓所在。这也是汉代漆器文化对人类社会的伟大贡献。文化传播的过程，也是一个与其他文明不断交融的过程。中华文明早已走过五千年历史，展现出强大的生命力，这与中华文化的创造力与包容力密不可分。

四、结语

在人类文明的发展历程中，文化往往通过人口迁徙和商品流通两种方式进行传播。而充满神秘色彩的古丝绸之路就是千年以来中外交流的最好见证者。往来于中国与外邦的货物商品包括丝绸、茶叶、瓷器、漆器等。青铜时代早已远去，而陶瓷时代尚未到来，漆器文化在汉代走向巅峰。通过对外贸易，汉代漆器充分展现了其生产规模之大与制作工艺之高。汉代漆器文化的传播反映了中国与世界美学思想形态的沟通。由漆器在汉代社会生活中的独特地位可以看出，汉代漆器借助古丝绸之路开启了世界对漆艺文化的全新理解。汉代漆艺造物与外部世界的交融最终形成异域文化生活的一部分。

［本文为 2019 年度山西省艺术科学规划课题《山西髹漆艺术历史与发展研究》（2019G07）阶段性成果］

第三章　丝绸之路与绘画艺术

在丝绸之路的绘画艺术交流中，源自西方的古希腊艺术、犍陀罗艺术、马图拉艺术和萨尔纳特艺术等艺术形式不断沿着丝绸之路进入中国西域与中原地区，不仅带来了新的绘制技巧，而且丰富了东方绘画艺术的表达样式。

从阿旃陀石窟壁画到克孜尔千佛洞壁画，再到敦煌莫高窟壁画，无论是集乾闼婆、紧那罗形象于一身的飞天神祇，还是西方梵相的佛陀罗汉，一幅幅斑驳陆离的佛国壁画，为我们展示了天竺遗法的东渐嬗变。从魏晋南北朝至隋唐，开放自信的本土画家广征博引、融会贯通，主动吸收天竺遗法的优点，并将其融入华夏绘画。其中，富有立体感的"凹凸晕染"法和充满湿润感的"曹衣出水"法分表代表着敷色与线描两种外来技法的本土化，成功融入中国传统绘画的技法表现之中，具有深远的艺术影响。

随着佛教教义思想的广泛传播，佛教神祇图像系统亦逐渐与中原本土的皇室贵族、文人士大夫和民间信仰文化相融合，逐渐被本土阶层所认可、接纳与推崇，完成世俗化的符号演变，被打上华夏文化艺术的烙印，成为影响中国文化艺术发展的重要源流之一。

唐代敦煌壁画中的飞天造型

包荣荣①

摘 要 唐朝是中国历史上一个伟大的朝代，全盛时期的唐朝在经济、文化、政治、外交等方面都取得了非凡的成就。西汉张骞出使西域，开辟丝绸之路，这一壮举在促进经济贸易的同时，也加速了宗教文化的传播。进入繁盛的唐代之后，统治者打通了西北丝绸之路，进一步深化了中国与西域诸国的经贸往来，也促进了技术交流与宗教文化的传播。唐代的敦煌莫高窟壁画就是这一时期佛教文化传播的优秀成果之一。壁画中翩然舞动的飞天神秘唯美，身姿飘逸灵动，或手持乐器，或撒下花瓣，令人赏心悦目。现如今敦煌飞天已成为佛教艺术的标志和中国文化的经典符号。挖掘唐代敦煌壁画中飞天造型的审美形式，以传统孕育当下，以经典启迪创新，书写其当代意义。

关键词 敦煌莫高窟；飞天；造型特征；审美形式；当代意义

唐代敦煌莫高窟壁画中的飞天在造型上较其他朝代更富艺术特色，无论是在线条、色彩，还是在服饰、人物形象等方面，都具有鲜明的特征。研究这一时期的飞天造型，分析此种风格、形式形成的原因，有助于我们进一步了解"飞天"这一佛教文化符号的审美规律和艺术价值。

目前，研究敦煌壁画的著作和文献非常多，而研究敦煌飞天的相对较少。影响较大的有段文杰的《飞天——乾闼婆与紧那罗——再谈敦煌飞天》，赵声良的《飞天新论》；已发表的论文有李京浩、毕家义、杜锋合著的《论敦煌飞天壁画的艺术魅力与精神内涵》，何利兵的《探析敦煌壁画中飞天的发展演变》等。

① 作者简介：包荣荣，（1992—　），女，回族，美术学硕士，毕业于陕西师范大学美术学院。

一、飞天的文化渊源

飞天是佛教艺术中佛陀的天部神祇,即佛经中的乾闼婆与紧那罗。据唐代慧琳《音义》解释:"真陀罗,古作紧那罗,音乐天也。有微妙音响,能作歌舞。男则马首人身,能歌;女则端正,能舞。次此天女,多与乾闼婆为妻也。"常书鸿在《敦煌飞天》一文中指出:"飞天在印度梵音叫乾闼婆,又名香音神,是佛教图像中众神之一。"[①]季羡林在《敦煌学大辞典》中把飞天定义为"乾闼婆与紧那罗"。[②]但也有不同的观点。谭树桐认为飞天是佛教诸天,他根据佛经及南朝画像砖等考古证据,指出"广义的飞天,包括飞行无碍的诸天神,如侍从护法、歌舞散花、供养礼赞佛、菩萨的天龙八部、帝释梵天等;狭义的飞天,则是乾闼婆和紧那罗"。

从上述几位学者的论述中可以得知,飞天这一形象随佛教自印度传到西域,再进入我国中原地区。随着佛教理论、艺术审美的发展,乾闼婆和紧那罗的造型逐渐合二为一,男女不分,职能也混为一体:乾闼婆亦演奏乐器,载歌载舞;紧那罗亦冲出天宫,飞入云霄。他们化为后世的敦煌飞天,其形象也在壁画艺术中保存下来。

二、唐代敦煌壁画中飞天的造型分析

唐代是中国历史上一个非常伟大的朝代。其鼎盛时期的疆域西至中亚的里海与咸海;北越外兴安岭、贝加尔湖;东起库页岛、朝鲜半岛;南到越南。唐代的大一统不仅带来了经济的繁荣与物质的丰裕,还带来了更加开放的社会风气。唐代繁荣的对外经贸活动使中外各民族的经济、文化交流不断深入,在丝绸等商品不断被胡商运往西域、中亚等地的过程中,宗教文化也得以在中原地区广泛传播,形成兼容并蓄的社会文化风气和多元的宗教思想。在唐代,飞天艺术创作进入高峰期,相较于之前的飞天艺术,其造型在构图、动态、线条、色彩、服饰等方面都呈现出更加鲜明的特点。

① 常书鸿,李承仙. 敦煌飞天 [M]. 北京:中国旅游出版社,1980.
② 季羡林. 敦煌学大辞典 [M]. 上海:上海辞书出版社,1998.

（一）唐代敦煌壁画中飞天的构图特征

在观察唐代敦煌壁画中的飞天时，我们不难发现，壁画布局是经过深思熟虑的，并且在飞天的布局上有非常明显的规律。飞天是佛教的天部神祇，主要职责是在佛祖说法布道时散花奏乐、烘托气氛。他们往往被安排在佛祖、菩萨或其他神仙的上方，在画面中呈现的构图形式主要有对称式构图、连续性构图、群体性构图和零散式构图等。

1. 对称式构图

唐代敦煌壁画中的飞天较之前画面布局更加宏大，画面内容更加丰富。飞天数量明显增多，且创作者对其进行了有序安排，例如在构图时按照壁画的中轴线左右对称，或在造型上相互呼应。这种对称布局能给观者一种稳定和谐、静谧庄重的感觉，并且可以起到烘托画面主体的作用。盛唐时期的敦煌莫高窟 320 窟南壁的散花飞天（图 1）、四身飞天相对着盘旋于阿弥陀佛的宝盖上方，前后顾盼，扬手散花嬉戏，富有生趣，同时给人一种充满秩序的美感。

这种简明的对称式构图，将灵动的飞天有规律地安排在相应位置。其大小相近，动作几乎相同，环绕或半包围主体物，使主体物更加突出。

2. 连续性构图

唐代的繁荣离不开开明的政治环境和高度开放的文化氛围。尤其是在盛唐时期，继西汉张骞开辟丝绸之路后，唐重修玉门关，开放沿途各种关隘，打通天山北路的丝绸之路分线，并打通至中亚的西线。这一时期，往来于丝绸之路的除了商人，还有传播宗教文化的僧人。他们不但带来了佛教文化，还带来了壁画绘制技术。

在洞窟和佛龛的上方，可以明显看到有很多类似阿拉伯风格图案的纹饰。无论是植物、动物，还是人物，都以一种高度秩序感的方式排列，如"二方连续""四方连续"等。飞天的绘制也运用了这种方式，如初唐时期第 329 窟的藻井（图 2）。可以看出，该图为四边形构图，以中央的圆形图案为中心铺开，四周呈放射状，四周的图案是连续性的。最外圈为小佛坐像，紧密排列；向内一圈为飞天，体态轻盈，凌空翱翔，三人一组，共四组，首尾相连。这种连续性构图能使观者形成特定的视觉

图 1　莫高窟 320 窟南壁（盛唐）散花飞天① 　　　图 2　莫高窟 329 窟（初唐）藻井

中心，感受画面的完整性。

3. 零散式构图

除了以上两种较为规整的构图方式，创作者还运用了另一种令人赞叹的构图方式——零散式构图。这种看似无意而为的构图，其实也是创作者精心安排的结果。他们一般先绘制主体人物（物品），然后根据画面整体效果绘制飞天，使得画面更加完整饱满。这时，飞天成了他们笔下用来点缀画面的"工具"，尽管飞天的身形所占画面较多，但创作者能运用其娴熟的绘画技巧，灵活、恰当地绘制出飞天的形象。例如，初唐时期的第 329 窟西壁龛顶的乘象入胎中的飞天（图 3），创作者在完成乘骑大象的佛祖和神仙后，在其上方绘制了大量的飞天，轻盈、飘逸的彩带衬托出飞天的优美身姿，鲜艳的色彩与佛祖的衣物及骑乘大象的装饰物颜色相互呼应。飞天或前或后，各自腾飞，烘托出欢愉、热烈的气氛，不规则的布局安排也使画面显得生动有趣，充满活力。

①敦煌研究院. 敦煌石窟全集：飞天画卷 [M]. 香港：商务印书馆（香港）有限公司，2002.

（二）唐代敦煌壁画中飞天的动态分析

唐代飞天与之前相比，从脸型上看，飞天的脸更加丰腴圆润，尤其是"长眉入鬓"，为当时世俗女子的典型妆容。从体态上看，飞天身形更加丰满，手部动作更加多样，上身有了胸部的简单表现，更加具有世俗化的女性特征。从姿态上看，飞天的身姿更加柔婉，从十六国北凉时期西域式刻板的呆坐"U"形，到隋朝逐渐飘逸、腾飞的"V"形、"L"形，再演变为突出女性特征的"S"形，并在此基础上创造出上升、下降、俯冲、盘旋等动感十足的新姿态。例如初唐时期329窟东壁门说法图之俯冲飞天中的飞天形象（图4），其上身裸露，两臂向前伸展，头朝下做俯冲状，飘带依身体环绕，四周布满祥云。这一姿势类似现代人游泳的姿势，生动有趣，充满想象力。

图3　莫高窟329窟西壁龛顶（初唐）乘象入胎

图 4　莫高窟 329 窟东壁门（初唐）说法图之俯冲飞天

（三）唐代敦煌壁画中飞天的线条特点

线条是中国绘画造型的基础。从南北朝开始，线条就已经成为描绘飞天形象的重要造型手段。唐代画家吴道子被称为"白画高手"，素有"吴带当风"的美誉，而唐代敦煌壁画中的飞天，其用线技法也达到了很高水平。从北凉时期断断续续的线条到唐代流畅、绵延的线条，从之前不讲究粗细的线条到现在轻重顿挫、劲秀飘逸的线条，说明经过多年的积累，创作者逐渐掌握了娴熟的用线技巧，对绘画的规律也了然于胸。例如初唐时期 329 窟西壁龛顶壁画"夜半逾城"中的飞天（图 5），创作者运用劲秀飘逸的线勾画出飞天灵动的姿态。从飞卷、飘曳的飘带和长裙中，我们可以窥到创作者线描功力之深厚以及对人物、事物观察之细致。

由此可见，无论是飘带、装饰、图案，还是人物造型，在用线上都能做到粗细有别且婉转流畅。这是创作者根据物象的形态造型巧妙运用线条的结果。

图 5　莫高窟 329 窟西壁龛顶（局部）（初唐）夜半逾城

（四）唐代敦煌壁画中飞天的色彩特点

大唐国力强盛，经济文化发展迅速，社会风气从整体上看较为开放，无论是贵族还是普通人民，其衣饰较以往更加丰富多彩，尤其是仕女的妆容和服饰对唐代敦煌壁画中飞天的色彩造型有很大影响。且在唐代，矿物质颜料的制作工艺趋于完善，赋色技法也发展得更为成熟，层层叠加的画法使画面立体感进一步增强。通过平涂罩染与深入分染相结合的手法，飞天的色彩更加艳丽、沉稳。例如，中唐 158 窟壁画"宝珠飞天"的色彩（图 6）富贵艳丽、明亮清晰，绿色和黄色搭配，和谐典雅，衬托出飞天飘逸灵动的姿态。

（五）唐代敦煌壁画中飞天的服饰特征

对比唐朝以前的飞天服饰，从最初的十六国北凉到北魏，飞天的服饰大多都以西域装束为主，上身裸露，下身裹一布巾，头上和身上无其他装饰物，整体比较简单、稚拙。从隋朝开始，飞天逐渐摆脱西域式形象，趋于中原化，其服饰也更加接近中原人。至唐代，飞天的服饰更趋于女性化，除了身披薄纱、腰裹长裙之外，头、胳膊等处还有装饰物。例如，盛唐莫高窟 320 窟中的飞天（图 7），身着柔软、轻薄、华美的帔巾，赭红色的长裙上有装饰性花朵，包脚，手腕上也戴着装饰品。这一时期的飞天造型与唐代画家张萱、周昉笔下的仕女形象存在某些共通之处，长裙上的纹饰非常清晰，薄纱轻柔的质感更加真实。

图6 莫高窟158窟（中唐）宝珠飞天

图7 莫高窟320窟（盛唐）飞天

三、唐代敦煌壁画飞天的现当代意义

（一）唐代敦煌壁画飞天图式对现代绘画创作的启发

经过上千年的历史演变，唐代敦煌壁画中的飞天已成为人们心中神秘、浪漫、典雅的女神。她们不仅仅是墙壁上的一幅幅画像，更是象征着吉祥如意的艺术文化符号。

尽管飞天形象诞生的时代距离我们现如今的生活非常遥远，但是我们仍然可以感受到这种艺术形象鲜活的生命力。在现代绘画创作中，我们可以从其造型方法中学到很多东西，如其对称性、连续性的构图，沉稳而又鲜艳的色彩。又如，赋色时不应被原有色所束缚，要发散思维，根据画面的实际情况选择色彩，活用壁画所特有的岩石或砂质质感，强化以意造型的艺术观念，运用线条的虚实变化与律动感，创造更加生动有趣的画面。如当代插画师叶露盈创作的绘本《洛神赋》就明显借鉴了飞天的造型特点。画中女性面部圆润，五官端庄，曲眉秀眼，神情柔婉，其灵动飘逸的身体、衣裙、飘带，传统青绿、赭红的设色，连续性构图以及仿壁画的复古质感，能使观者很容易就联想到敦煌壁画中的飞天形象。

(二)唐代敦煌壁画飞天的审美特征在现当代的传承与发展

当代美学家王建疆先生曾说:"敦煌壁画艺术作为中华传统文化的现代生成,其艺术的启迪是不朽和广博的。"探究、发掘唐代敦煌壁画飞天的造型特征,梳理飞天图式的时代演变及形式特点,总结其审美特征,在当代利用新的艺术媒介和表现形式,传承和发展传统文化。飞天形象极富装饰性,在今天仍然大受欢迎,人们可以从中提取、借鉴各种元素,结合现代产品的用途,开发适合当代人使用的产品,最大限度地实现其艺术价值。

四、结语

综上所述,唐代敦煌壁画中的飞天在构图、动态、线条、色彩、服饰方面均表现出与众不同的特点,它的形象是当时社会与审美需求发展变化的结果。唐代经济文化繁荣,政治开明,社会风气开放,女性地位较高,这些都使得唐代敦煌壁画中的飞天形象更加具有中原化、世俗化、女性化特征,更贴近现实生活。敦煌飞天宛如当时的宫廷女性,或楚楚动人,或雍容华贵,工笔勾勒,重彩平涂,色彩鲜艳明亮,线条劲秀飘逸,这种独特的艺术特征具有高度的美学价值。

虽然飞天在经变画中往往处于陪衬的地位,但是其以意造型、浪漫、充满活力的艺术形象深受大众的喜爱。在新时代积极发掘先辈留给我们的璀璨艺术文化,继承和发扬其艺术特色、造型特征和工艺手法,使其焕发新的生命力,是我们义不容辞的责任。

克孜尔千佛洞壁画的形成

冯艳芳[1]

摘 要 龟兹是丝绸之路开辟后中国通往西域的最后一站,也是外来佛教文化传入中国的第一站。一言以蔽之,龟兹是中外文化交流的重要枢纽,造就了新疆克孜尔千佛洞壁画一体多元的特征。外来文化进入古龟兹国后逐渐本土化,由最初印度、伊朗等地区的外来风格转变为具有龟兹本土特色的风格,之后又融入中原汉民族艺术元素。本文以克孜尔千佛洞壁画形象研究为主线,探究其形成脉络,从中审视当代丝绸之路的现实意义。丝路文化是当代中国面向世界、坚定文化自信的重要源泉。"一带一路"倡议推动当代世界各民族经济、文化、艺术等方面的全面交流与发展。

关键词 克孜尔千佛洞壁画;形成脉络;丝绸之路;本土化

克孜尔千佛洞又称克孜尔石窟,位于新疆维吾尔自治区阿克苏地区拜城县克孜尔乡的一个断崖上。龟兹古国为丝路重镇,在一千多年的历史进程中,保存了中国最早的大型石窟群以及洞窟壁画、彩绘、泥塑。《隋书·龟兹》记载:"龟兹国,汉时旧国,都白山之南百七十里,东去焉耆九百里,南去于阗千四百里,西去疏勒千五百里,西北去突厥牙六百余里,东南去瓜洲三千一百里。"由此可见,龟兹是古代连接东西方的重要枢纽。龟兹民众信仰小乘佛教,后在鸠摩罗什的影响下,于公元4世纪中叶接受了大乘佛教。克孜尔千佛洞壁画就是在这漫长的信仰过程中形成的。克孜尔千佛洞始建于东汉末年,至唐宋逐渐衰落。在这个漫长的历史进程中,石窟被不断地开凿,其壁画风格也在不断地演变。《诗心舞魂:中国飞天艺术》指出:"克孜尔石窟开凿于东汉后期的有4窟,魏晋时期有12窟,南北朝至隋代有30窟,唐宋

[1] 作者简介:冯艳芳,(1996—),女,汉族,美术学硕士,毕业于陕西师范大学美术学院,现任西安市先锋小学美术教师。研究方向:西方现当代油画理论与创作。

时25窟。"①根据现存壁画图像与资料研究，克孜尔千佛洞壁画的艺术风格由最初的印度、伊朗等地区的外来风格逐渐转变为具有本民族特色的风格，后又吸收中原地区汉民族的艺术审美元素。故克孜尔千佛洞壁画艺术的多元性是中原地区石窟无法比拟的。东汉末年至唐宋，丝绸之路时断时通，克孜尔千佛洞壁画也随之经历了辉煌与衰落。

一、古印度佛教艺术造型的影响

公元500年前后，克孜尔千佛洞壁画主要受印度佛教艺术风格的影响。其中，犍陀罗艺术对克孜尔千佛洞的早期壁画有重要影响。古代印度是佛教文化的发源地，中国与印度在地理位置上距离较近，这为佛教传入中国奠定了基础，而作为丝绸之路交通要冲的龟兹更是深受佛教文化的影响。克孜尔千佛洞壁画记录了印度风格佛教艺术逐渐中国化的过程，反映了佛教思想在不同地区、不同时代的诠释和意义。针对佛像异化的问题，李琼在《佛像从异化走向本土文化——论佛像艺术从希腊化走向印度化》中谈道："佛像从外在表现上更趋近于人性、更生动形象，表现出其完整体系化世界观的逐步确立和形成，实现了艺术的现实世界和宗教的彼岸世界之间矛盾的最小化，以及神性与人性的妥协与折中。"②古印度为最早的影响国，龟兹在传承古印度佛教艺术造型的基础上，开始建立属于本民族的本土佛教系统。

（一）犍陀罗艺术形象再现

犍陀罗艺术是对克孜尔千佛洞壁画影响最早也最大的佛教艺术之一，其题材与叙事方式对克孜尔千佛洞壁画的演变具有重要作用。犍陀罗位于今天的巴基斯坦白沙瓦与阿富汗东部一带，月氏人在犍陀罗地区建立贵霜王朝，此处便形成了一个佛教文化艺术中心。犍陀罗艺术深受希腊艺术的影响。公元前4世纪，马其顿国王亚历山大通过武力征服印度西北部；公元前1世纪，月氏族南下，占据印度西北地区，

①龚云表.诗心舞魂：中国飞天艺术[M].上海：上海书店出版社，2004：30.
②李琼.佛像从异化走向本土文化：论佛像艺术从希腊化走向印度化[J].美术大观，2015（3）：89.

建立贵霜王朝，定都犍陀罗。犍陀罗成为希腊文化与印度文化的交汇地，诞生了全新的"希腊式佛教艺术风格"。僧众为了弘法，从印度西北地区出发，到达丝路北道的交通重镇龟兹，犍陀罗艺术也随之进入此地。

　　犍陀罗艺术的影响在克孜尔千佛洞壁画的乐器上有所体现。琵琶是最早传入龟兹的古印度乐器（由此可以看出龟兹很早就与古印度存在交往关系①）。克孜尔第 8 窟壁画中的乐器——五弦琵琶的形制就受到早期犍陀罗浮雕艺术的影响。犍陀罗艺术中的琵琶出现于公元 1—2 世纪，为四弦琵琶（图 1），与印度其他佛教艺术中心的五弦琵琶相比，出现时间更早。克孜尔千佛洞壁画中出现的五弦琵琶（图 2）与犍陀罗艺术中的四弦琵琶的形制基本一致。

图 1　犍陀罗乐舞浮雕，罗马东方艺术民俗博物馆藏，公元 1—2 世纪

图 2　五弦琵琶（局部），克孜尔第 8 窟

①王建林，朱英荣. 龟兹佛教艺术史［M］. 上海：上海文化出版社，2013：67-68.

克孜尔千佛洞壁画中再现苦行像。在传播早期，佛教主张的不是偶像崇拜，而是苦修，推崇痛苦说、解脱说等。犍陀罗的"释迦牟尼苦行像"（图3）与克孜尔第76窟壁画"魔女诱惑"（图4）中释迦牟尼的形象较为相似：眼窝深陷，胸部骨痕突出，全身筋脉凸显，腰腹部凹陷；人物瘦骨嶙峋，极像出土的木乃伊。由此可见，早期印度佛教艺术对克孜尔千佛洞壁画有着不小的影响。

图3　释迦牟尼苦行像，犍陀罗艺术，2—3世纪　　图4　魔女诱惑（局部），克孜尔第76窟

（二）秣菟罗艺术的影响

秣菟罗艺术又称马图拉艺术。秣菟罗是古印度中部地区的一个国家，是贵霜王朝的另一个佛教艺术中心。秣菟罗艺术与犍陀罗佛教艺术在风格上有很大差异——犍陀罗艺术主要受希腊艺术的影响，而秣菟罗艺术则富有印度本土宗教的特色。例如，当时古印度中部的马图拉地区气候湿热，此处的民众喜欢穿薄透长衫，身体半裸，让衣服紧贴肌肤，如同刚刚从水中出来一般。这种民俗就直接体现在秣菟罗艺术当中。北齐画家曹仲达所创"曹衣出水"画法就很可能受到秣菟罗佛教造像艺术的影响。在用线上，秣菟罗佛像与克孜尔千佛洞壁画线纹均呈"U"字形，线与线之

间呈平行走势，线条紧贴腿部形体结构，突出服饰的轻薄、贴身感。二者的不同之处在于：与秣菟罗佛像相比，克孜尔千佛洞壁画的佛像造型为清晰的椭圆形制，大腿凹下部位有密集的线条，而凸起部位几乎没有任何装饰，线与线之间距离较远，这与秣菟罗佛像腿部线条均而密的风格形成鲜明对照。

秣菟罗艺术继承了印度本土的审美理念，无论男女，其人体形象都显得健壮、质朴，这一特点在女性佛像身上体现得尤为明显。药叉女像是印度本土审美风格的代表，这一形象在古印度的出现时间要早于佛教。药叉女像突出刻画了女性的生理特征（图5），乳房、臀部浑圆硕大，四肢健壮，形体呈三曲式"S"形，整体所呈现的是奔放、质朴之美。这些特征在克孜尔千佛洞第83窟（图6）、第206窟壁画中也有所体现。

图5 药叉女，马图拉政府博物馆藏，1世纪或2世纪　　图6 舞伎，克孜尔第83窟

（三）阿旃陀壁画面部造型影响

笈多王朝统治时期（公元5—6世纪）是古印度佛教发展的鼎盛时期，艺术家创造了丰富多彩的佛教石窟壁画艺术。这一时期的佛教艺术以阿旃陀艺术为代表，其突出特点是印度化。克孜尔千佛洞壁画注重对阿旃陀壁画本生故事题材的继承与发展。阿旃陀壁画中的本生故事题材多样，克孜尔千佛洞壁画对其做了选择性取舍，将"舍身求善"类的本生故事作为壁画的主要内容，其中心思想为"舍"，如"割肉贸鸽""舍身饲虎"等。

在人物鼻部造型上，克孜尔壁画与阿旃陀壁画基本一致：采用凹凸法表现亮部与暗部，无视光源；鼻梁长而笔直，鼻翼部略显"近大远小"的透视感。阿旃陀壁画人物的面部特征还有：头朝侧面，微低；眼微闭，呈俯视状；面带微笑。克孜尔壁画的人物基本继承了这些特点。不同的是，克孜尔壁画注重人物的眼神交流。人物眼珠朝上，呈平视或仰视状，这是为了表现说法过程中人物的专注状态。在凹凸法的使用上，阿旃陀壁画倾向于大面积的渲染，以营造真人即视感；克孜尔壁画则多用线条勾勒人物结构与形体，仅在局部使用晕染，明暗分明，不加过渡。这也是克孜尔千佛洞壁画不同于阿旃陀壁画的显著特征。在色彩表现上，阿旃陀艺术独具特色，画面以暖色调为主，从视觉观感的角度弘扬宗教精神；克孜尔千佛洞壁画则将色彩气氛调至最低，多为单纯的勾勒与填色，画师以高超的技法精准、细致地记录佛教故事，传播佛教文化。由此可见，龟兹人民很好地处理了外来文化与本土文化之间的矛盾与冲突。针对佛教异化问题，李琼认为这种矛盾"一方面通过佛教艺术让佛教思想得到具体的形象体现，另一方面佛教艺术又在某种程度上改变了佛教的抽象与绝对禁忌的观念，使人性得到了一定的恢复"①。

二、波斯文化的影响

波斯风格对克孜尔千佛洞壁画也有着较大影响。公元226年，波斯人建立萨珊

①李琼.佛像从异化走向本土文化：论佛像艺术从希腊化走向印度化[J].美术大观，2015（3）：89.

帝国。在此前后，波斯与龟兹有过几次大型接触。波斯需要中国的丝织品与技术，很多商人经由丝绸之路往来于中国与波斯，而龟兹作为中转站与货物集散地，自然有机会大量接触波斯文化。①这种优势极大地丰富了龟兹佛教艺术的文化内涵。据考察，公元600—650年，波斯艺术对克孜尔千佛洞壁画产生了重要影响，从中可窥见古代东方文明相互交融对后世文明交流的启发。

联珠纹与吉祥鸟图案的结合是波斯艺术中最常见的纹饰之一。在波斯宗教中，吉祥鸟被视作神鸟，为吉祥之神。萨珊时期贵族使用的器具上就经常出现这种纹饰。舞蹈纹银碗（图7）的碗底边缘为联珠纹，中心是一只长尾吉祥鸟；串联起来的桃形图案将碗身分为四个区域。克孜尔千佛洞第60窟的壁画上也出现了联珠纹与吉祥鸟图案（图8）。其不同之处在于鸟的整体造型有所简化，颈部装饰着项链、飘带，嘴里衔着华丽的饰品。此外，联珠纹也单独出现在服饰上。

图7　舞蹈纹银碗②，德黑兰国立考古美术馆藏，7—8世纪

图8　联珠纹，克孜尔第60窟，俄罗斯圣彼得堡艾尔米塔什博物馆藏

①王健林，朱英荣. 龟兹佛教艺术史［M］. 上海：上海文化出版社，2013：73.
②欧文. 伊斯兰世界的艺术［M］. 刘运同，译. 桂林：广西师范大学出版社，2005：89.

菱形几何纹样最早出现于波斯艺术中。如波斯的水滴纹青铜钵（图9）的时代为公元前15世纪至公元前7世纪。青铜钵外壁除钵口处有一圈水滴纹样的装饰外，其余部分都被浮雕式的菱形纹样所覆盖。从克孜尔千佛洞壁画中的菱形几何纹样（图10）可看出其深受波斯艺术风格的影响。菱形故事画是克孜尔千佛洞壁画的一大特色，主要为因缘故事与本生故事。龟兹艺术家采用菱形几何纹样构图，每格绘制一则故事。这种形式使有限的洞窟空间得到了充分利用，也使外来的因缘和本生故事在克孜尔千佛洞获得了本土文化特色，体现了龟兹人民强大的艺术创造力。

图9　水滴纹青铜钵[①]，德黑兰考古博物馆藏　　图10　菱形几何纹样

三、龟兹地域风格的融入

克孜尔千佛洞壁画虽然受到了各种外来艺术文化的影响，但其风格的定型离不开龟兹人民伟大的创造力。龟兹居民构成复杂，从人种上看，有东方的蒙古利亚人种，也有西方的欧罗巴人种；从民族上看，有羌、塞、月氏、乌孙、汉等民族。不同人种、不同民族的居民在此长期居住生活，相互融合，被视作龟兹民族。[②]龟兹民

[①] 欧文. 伊斯兰世界的艺术 [M]. 刘运同，译. 桂林：广西师范大学出版社，2005：21.
[②] 彭杰. 新疆龟兹石窟壁画中的多元文化研究 [D]. 乌鲁木齐：新疆大学，2003.

族自身的宗教信仰及其与外来佛教文化的长期交流、融合，深刻影响了克孜尔千佛洞壁画，使其既具备多种风格，又保留着本土特色。

（一）供养人服饰

供养人题材来源于印度佛教文化。克孜尔千佛洞壁画中出现的供养人一般是具有龟兹民族典型特征的世俗人物形象，如当地的国王、贵族或平民。这与其他国家佛教艺术中的供养人形象存在明显区别，显示出其独特的地域风格。从整体上看，龟兹服饰类似中原服饰，具有干练、质朴、装饰性强的特征。例如，克孜尔千佛洞第8窟壁画中的供养人服装为开襟长外衣，其袖口、腰部、开衫处、裙脚边都装饰着不同颜色的镶边，衣面纹饰精美（图11）。这反映了龟兹人民的独特审美。

图11　龟兹供养人（局部），克孜尔第8窟南甬道外壁供养人像，柏林国家博物馆藏

（二）龟兹生活

考古研究证明，早在七八千年以前的新石器时代，龟兹地区就已有人类居住；两千多年前，龟兹已经作为一个国家存在。①龟兹人的主要生产生活方式除了农耕畜牧，还有狩猎、手工业及商业，这种稳定的社会生活方式为龟兹文明的繁荣发展奠定了基础。当地的农耕生活也被记录到了克孜尔千佛洞壁画中。例如第175窟的农耕场景，农民主要以宽斧板形的锄头和牛为耕作工具。这是古代龟兹人民劳动场景的真实写照。

克孜尔千佛洞壁画还刻画了大量商贾及贸易场景，生动再现了丝绸之路上的贸易盛况。壁画中的商人多为粟特人，身边有驮着包袱的驴。第14窟壁画"马璧龙王救商客"就展现了商人在行商路上与各种困难做斗争的情景，再现了丝路贸易的艰辛。

克孜尔千佛洞壁画还描绘了龟兹人民的狩猎生活与手工业生产场景。第17窟的白象王本生和第38窟的锯陀兽本生展现的就是狩猎与屠宰猎物的场景。陶器是龟兹人民的主要生活用品之一，第175窟左甬道壁画再现了龟兹人民制陶的场景。

综上所述，克孜尔千佛洞壁画生动地勾勒出古代龟兹劳动人民的生产生活场景，在传播佛教文化的同时，也透露着创作者热爱生活、热爱人民的情怀。

四、中原汉文化的影响

公元7—8世纪，克孜尔千佛洞壁画主要受中原地区绘画艺术的影响。根据《辞海》"丝绸之路"词条，丝绸之路早在公元前2世纪就已经存在，这说明龟兹与中原地区在当时已经存在往来关系。到西汉，龟兹已经成为我国不可分割的一部分。②公元648年，唐朝将龟兹纳入统治；公元658年，设安西都护府于龟兹。安西都护府负责管理西域的一切军政事务，推行唐朝政令。这一时期，佛像在龟兹逐渐世俗化，外来佛教文化与本土文化高度融合，龟兹艺术逐渐走上具有地域特色的民族化道路。

①王健林，朱英荣. 龟兹佛教艺术史［M］. 上海：上海文化出版社，2013：7.
②王健林，朱英荣. 龟兹佛教艺术史［M］. 上海：上海文化出版社，2013：65-66.

克孜尔千佛洞壁画在技法上深受汉民族绘画的影响。唐代盛行青绿山水画，石青、石绿等矿物颜料是画家表现自然的重要画材。克孜尔千佛洞现存壁画中，有很多仍保留着鲜艳的色彩，如赭石、石青、石绿等。这说明古代龟兹地区可用的矿物颜料十分丰富（图12）。同时，克孜尔千佛洞壁画注重以线造型，用勾线手法表现人物的形体与神态。具体步骤为先用黑线勾勒形体，后在局部晕色、填色；或只用线条勾勒。这与中原传统绘画中的线描造型艺术相似。此处以克孜尔千佛洞壁画中的飞天形象为例。飞天艺术形象在中国古代经历了一个漫长的演变过程。从东汉时期传入西域的第一批佛教飞天开始，克孜尔千佛洞壁画中的飞天形象就在不断变化，从早期较多接受外来艺术的影响，逐渐转变为本地区、本民族风格，到后来又逐渐融入中原地区传统艺术文化。[①]完成于唐代的克孜尔第76窟壁画"舞链飞天"，画面分为16个窄面扇形，每个扇形内均绘有一从天而降的飞天，用线流畅、均匀，富有抒情色彩。这种画法与流行于中原的"春蚕吐丝""铁线描"等人物画技法相似，注重通过线条展现人物的动态与精神面貌。

克孜尔千佛洞壁画人物形象也受到唐朝宫廷艺术风格的影响。在印度佛教文化中，佛与菩萨均为男性形象；佛教进入中国后，至唐代，佛与菩萨的形象都有了女性化特征。佛像女性化的主要原因在于佛教思想的时代性转变。由于佛教与本土道教的融合以及佛与菩萨本身的性质，佛像女性化成为趋势。但也存在另一种说法。张育英在《中西宗教与艺术》中谈道："民族化和世俗化的佛雕形象，不仅面孔变成中国人，而且还出现佛雕像的男相女性化倾向……这与唐代仕女画的兴盛有关。"[②]唐代仕女画是中原地区人物画走向成熟的重要标志之一。绘画中女性形象的增加，使得佛像女性化具备了条件，因此笔者认为这种观点存在一定的合理性。另外，山水画在唐代成为独立画种，山水形象也日趋多样化。克孜尔千佛洞第77窟主室券顶的伎乐图（图13），其突出特点为自然氛围浓烈，强调山水元素，图中出现连绵的山川、形态不一的树木和各种鸟兽。不过，虽然佛教艺术世俗化趋势明显，但其中的山水元素仍处于从属位置，壁画仍保留着魏晋时期"人大于山"的鲜明特点。

[①] 龚云表. 诗心舞魂：中国飞天艺术[M]. 上海：上海书店出版社，2004：28.
[②] 张育英. 中西宗教与艺术[M]. 南京：南京大学出版社，2003：183-184.

图 12　供养人，克孜尔第 184 窟，美国弗利尔美术馆藏

图 13　伎乐图（局部），克孜尔第 77 窟主室券顶

五、结语

　　丝绸之路成就了克孜尔千佛洞壁画延续至今的辉煌，而克孜尔千佛洞壁画也正是一部丝绸之路佛教艺术文化交融史。克孜尔千佛洞壁画所体现的传统艺术文化，是当代中国面向世界展现文化自信的重要源泉。20 世纪初，徐悲鸿痛感"中国画学之颓败，至今日已极矣"；如今，中国绘画艺术早已摆脱颓势，重焕光彩，成为世界艺术文化不可或缺的组成部分。克孜尔千佛洞壁画承载了中国传统艺术的魅力，在展现中国古代艺术辉煌成就的同时，更凸显了古丝绸之路的历史价值。研究克孜尔千佛洞壁画形成脉络的现实意义就是在探讨丝绸之路的现实意义。在今天，"一带一路"倡议使古丝绸之路重新回到大众视野，而作为丝路艺术杰出代表的克孜尔千佛洞壁画也一直在向世界彰显着中华民族的文化风采。

（本文于 2021 年 1 月被《新教育》第 2 期收录）

敦煌壁画（北朝至唐代）与中原传统山水画中树的对比

李天水[①]

摘　要　敦煌莫高窟位于丝绸之路的中心。敦煌地区自古以来与中原关系密切。在不同时期，敦煌莫高窟壁画与中原传统山水画在树木表现上呈现出不同的时代特征；而在同一时期，二者在树木表现上又具有一些相关的图式化特征。本文重点分析北朝至唐代敦煌莫高窟壁画和中原传统山水画的树木表现技法、造型、设色等，通过比较研究，探讨二者之间的关联。

关键词　丝绸之路；敦煌壁画；山水画；树；技法

同中原传统山水画一样，敦煌壁画中的树木形象也经历了一个从无到有、从稚拙到复杂、从品种单一到种类繁多、从抽象到写实的过程。纵向来看，敦煌壁画与中原传统山水画在树木表现方面呈现出不同的特征。而在同时代的横向对比中可发现，敦煌壁画与中原传统山水画在树木造型、树叶描绘等方面呈现出相同的艺术手法。王伯敏先生在《敦煌壁画山水研究》中认为敦煌壁画中的树木有三种样式，并指出"莫高窟壁画的树，有渊源于汉代的，也多有同时代的中原绘画的影子"[②]。赵声良先生认为莫高窟壁画中的树木形象有两个渊源，即"龟兹风格"[③]和"中原风格"[④]。本文将对北朝至唐代同一时期敦煌莫高窟壁画与中原传统山水画中的树木表现手法进行比较分析，从而探究二者之间的关联。

① 作者简介：李天水，（1997—　），男，汉族，艺术硕士，毕业于陕西师范大学美术学院，现任职于菏泽学院。
② 王伯敏. 敦煌壁画山水研究 [M]. 浙江：浙江人民美术出版社，2000：52.
③ 赵声良. 敦煌壁画风景研究 [M]. 北京：中华书局，2005：36.
④ 赵声良. 敦煌壁画风景研究 [M]. 北京：中华书局，2005：39.

一、早期敦煌壁画与顾恺之《洛神赋图》

（一）早期敦煌壁画中的树木形象

1. 北魏时期

早期敦煌壁画中的山水元素出现在北魏、西魏、北周时期。北魏时期，敦煌壁画中的树木形象还显得较为稚拙，形态多为类似藤蔓、水草的植物，枝干较细，富有韧性和动感，具有图案化的特征。从莫高窟 257 窟西壁的九色鹿本生（图 1）、260 窟西壁的胁侍菩萨（图 2）、263 窟的供养菩萨（图 3）等壁画中可明显看出北魏敦煌壁画中的树木形象类似草本植物。

图 1　九色鹿本生（局部），莫高窟 257 窟，北魏

图 2　胁侍菩萨（局部），莫高窟 260 窟，北魏

图 3　供养菩萨，莫高窟 263 窟，北魏

2. 西魏时期

西魏时期，敦煌莫高窟中有 11 个洞窟出现了树木形象。以 285 窟"五百强盗成佛因缘"为例，此图中的树木种类较北魏时期明显增多，绘有柳、桐、松等。此外，树木的表现手法也发生了变化。众多树木不仅能起到装点画面、营造意境的作用，而且能用于分割画面空间和烘托故事氛围。图中，五位沙弥在虔诚地听取佛祖讲法，左边的柳树一是起到了分割画面的作用，二是其枝条随风飘扬，指向五位沙弥，具有一定的主题指向作用。画中的柳树具有较强的写实性。而城墙之下的梧桐树，树干用双线勾出，染赭色，树梢有"个"字形的树叶。画面上方的山上绘有远处的树木，融为一体，呈帽状。同时期的 249 窟也出现了相似的远树形象。

3. 北周时期

北周时期的洞窟有 14 个，其中 7 个洞窟的壁画上出现了树木元素。第 428 窟壁画"萨埵太子本生"（图 4）中出现了 6 种树木样式。画中的树木树干皆由赭色单勾，树干出枝符合植物的生长规律；树叶用汁绿色罩染，装饰感与概括性极强。

图 4　萨埵太子本生，莫高窟 428 窟，北周

纵观早期敦煌莫高窟壁画中树木形象的发展与演变，我们可得出以下结论：北魏时期，树木形象较少，且多类似草本植物。关于这一类植物形象，赵声良先生认为"这可能是以克孜尔石窟为代表的古代龟兹地区的特色"①"这种龟兹风格的植物仅仅出现在北魏时期"②。到了西魏时期，壁画中的树木种类逐渐增多，虽然人与树木的比例略显不协调，但是画师们仍然遵循了"近大远小"的透视原则——近处的树木高大且刻画细致，远处的树木低矮且刻画粗略，这标志着画面透视关系已初步形成。进入北周，树木表现更为细致生动，并且开始注意人与树、树与山之间的透视与比例关系。

（二）早期敦煌壁画与《洛神赋图》中的树木对比分析

《洛神赋图》虽为宋摹本，但从长卷的各个部分来看，此作品还是比较符合张彦远对顾恺之"紧劲连绵，循环超忽，调格逸易，风趋电疾，意存笔先，画尽意在，所以全神气也"③艺术风格的评价。画中的树木样式亦如《历代名画记》所载"列植之状，则若伸臂布指"④。因此，本文将早期敦煌壁画中的树木样式与早期中原传统绘画《洛神赋图》进行比较，探讨两者之间的联系。

①赵声良. 敦煌壁画风景研究［M］. 北京：中华书局，2005：37.
②同上.
③张彦远. 历代名画记［M］. 北京：人民美术出版社，2004：23.
④张彦远. 历代名画记［M］. 北京：人民美术出版社，2004：16.

1. 偏写实风格的树木

早期敦煌壁画与《洛神赋图》中的树木都存在两种风格。第一种是偏写实风格的树木。西魏时期莫高窟第 285 窟壁画"五百强盗成佛因缘"上就有较为写实的树木（图5）。以柳树为例，壁画中的柳树树干用赭色绘制，柳条出枝随意率性，柳叶用"人"字图形概括。《洛神赋图》刚开卷的两株柳树也具有写实的风格特点（图6）。其树干为双勾，线条由粗到细，过渡自然；出枝也较符合实际情况，树枝与树枝之间存在前后遮挡的关系；柳条用一两根线条简要概括；柳叶亦采用对生样式，用双勾画出。二者相比，《洛神赋图》中的柳树刻画得更加细致，而敦煌壁画中的柳枝随风飘动，更加富有动感。从树木形态、树叶点染等角度看，早期敦煌壁画中的写实性树木带有较强的装饰性。

图5 五百强盗成佛因缘（局部），莫高窟285窟，西魏

图6 《洛神赋图》（局部）

2. 偏写意风格的树木

第二种是偏写意风格的树木。在西魏、北周时期的敦煌壁画中，写意风格的树木较为多见，其中又以扇状树木最为常见。西魏敦煌285窟"五百强盗成佛因缘"（图7）、北周428窟壁画中都出现了这种树木。《洛神赋图》（图8）中也有很多类似

的扇状树木。其树干采用赭石双勾，扇状叶上绘有双叶脉，叶脉之间用淡墨渲染。这种树木样式也出现在了南京西善桥出土的"竹林七贤与荣启期"砖画中（图9）。由此可见，敦煌壁画中偏写意风格的树木也与中原绘画较为相似，但与中原绘画相比，刻画较为粗略、随意，符号化、图案化特点突出。

图7　五百强盗成佛因缘（局部），莫高窟285窟，西魏

图8　《洛神赋图》（局部）

图9　竹林七贤与荣启期（局部），南朝宋，现藏于南京博物院

综上所述，早期敦煌壁画与中原传统绘画在树木形状上虽较为相似，但从刻画技法来看，早期敦煌壁画的树木表现技法不如中原传统绘画细腻、丰富。这也说明早期中原与敦煌地区的绘画表现形式与技法发展并不是同步进行的。

二、隋代敦煌壁画与展子虔《游春图》

（一）隋代敦煌壁画中的树木形象

隋代莫高窟新增70余窟。相较于前代，与山水景物相关的内容进一步增加。敦煌莫高窟277窟、280窟、302窟、303窟、419窟的壁画中均出现较多树木形象。

敦煌莫高窟第302窟窟顶人字披中的"佛本生及睒子本生图"（东披）、"萨埵饲虎与福田经变"（西披）两幅故事图，依然采用了北周时期的长轴式构图。"佛本生及睒子本生图"（图10）出现了13种不同类型的树木，有柳树、松树等，枝干细韧

图10　佛本生及睒子本生图，莫高窟302窟，隋代

而叶丰茂。树干画法基本与前代相同,为赭色单勾;树叶则直接用色笔画出。值得注意的是,该作品中的树木明显高于人,上层壁画左端的树木不仅比人高,而且比房屋高,人物站在房屋前。这表明此时画师已经开始注重画面诸物体的真实比例与位置关系。

303窟窟顶人字披故事画"法华经变·普门品"(东披)与"法华经变·观音普门品"(西披)(图11,图12)中出现了大量树木,种类较302窟更多(如柳树),对树木的刻画及排布更加随意,树木与人物、房屋建筑的比例关系较为得当。

图11 法华经变·普门品(局部),莫高窟303窟,隋代

图12 法华经变·观音普门品(局部),莫高窟303窟,隋代

419窟的窟壁上绘有"须达拏本生与萨埵本生"与"法华经变与萨埵本生"两幅故事画，背景设色均为深色。画师先用绿色、蓝色或白色直接画出叶子的形状，再用白色勾画叶子轮廓。在"法华经变与萨埵本生"（图13）中出现了采用双线勾手法的树木，画师先用蓝线勾出树干，再用白线复勾。在这两幅画中，树木的颜色在深色背景的衬托下显得十分突出，叶子排列错落有致，较302窟、303窟的树木刻画更具秩序化特征。

图13 法华经变与萨埵本生，莫高窟419窟，隋代

（二）隋代敦煌壁画与《游春图》中的树木对比分析

隋代是中国传统山水画继续发展并自成体系的时期。这一时期的敦煌壁画是否受到中原山水画的影响？在此将对隋代敦煌壁画与"唐画之祖"展子虔的《游春图》进行对比研究。

《游春图》中共有8种树木，其刻画手法较早期中原山水画有了不小的进步。通过对比可以发现，《游春图》中的树木形象与隋代敦煌壁画存在一些相似之处。

1. 桃树

《游春图》中桃树形象最多（图14）。而莫高窟303窟壁画"法华经变·普门品"中也多次出现造型极为相似的树木（图15）。"法华经变·普门品"中的树木为赭红色，从下到上，一笔成型。《游春图》中的桃树则由细线勾出。为表现树木枝干质感，画家用笔顿挫分明，树节明显。两幅画中的树木都已经具备真树的特点，枝干之间有明显的遮挡关系，其造型都突出了树木真实的生长姿态。

图 14 《游春图》（局部）

图 15 法华经变·普门品（局部），莫高窟 303 窟，隋代

2. 点子树

在隋代敦煌壁画中，出现了类似《游春图》中的"介字点"树木（图 16）。280 窟的"涅槃图"（图 17）和 420 窟的"飞龙和羽人"（图 18）中的树叶就是用"介"字点或"个"字点直接绘制的。这种树叶绘制方法与《游春图》中介字树的画法极为相似。且《游春图》中介字树先勾后染的手法与 280 窟"涅槃图"中树木先染后勾的手法一脉相承。

图 16 《游春图》（局部）

图 17 涅槃图（局部），莫高窟 280 窟，隋代

图 18　飞龙和羽人（局部），莫高窟 420 窟，隋代

3. 松树

在《游春图》中，庭院两侧绘有 6 棵松树。这些松树的松针刻画细致，整体较前代更加生动形象。在隋代敦煌壁画中也能找到类似的处理手法。如 276 窟的"胁侍菩萨"，相较于前代，松树的整体造型和处理手法更加概括化，画师在树杈上用细劲的线条画出一组组松针。通过松针的造型与排布，可以看出隋代中原绘画与敦煌壁画之间的呼应关系。

隋代敦煌壁画的主要内容为菩萨、佛祖的传道，树木仍属配景，主要作用是营造佛经故事的意境。而在中原，"圣人含道映物，贤者澄怀味象。至于山水，质有而趣灵"，文人士大夫对山水意趣的重视，直接促成了山水画的自成体系。《游春图》中的诸景都是画面的重要组成部分，并非完全为衬托人物而存在。在隋代，中原山水画对敦煌壁画产生了一定影响，这也是隋代敦煌壁画树木类型、风格与中原绘画基本一致的原因。但是，在景物处理手法方面，敦煌壁画与中原绘画仍存在不同之处。

三、唐代敦煌壁画与李昭道《明皇幸蜀图》

（一）唐代敦煌壁画中的树木形象

唐代既是中原传统山水画的大发展时期，又是敦煌壁画的大繁荣时期。相较于前代，唐代敦煌壁画的绘画风格发生了巨大的改变。人物与景物之间的关系处理更加合理，树木绘制手法更为多样，刻画更为细致、臻丽。这些特点在初唐、盛唐时期最为明显。

1. 初唐时期的敦煌壁画

敦煌莫高窟共有 27 个初唐洞窟，其中绘有树木的洞窟就有 11 个之多。209 窟"人物故事"图中的树木造型相似，应为同种树木；树干用赭色直接画出，较前代更粗，符合树干的真实特征；树叶则直接用黑色染出。321 窟的"宝雨经变"（图 19）画面恢宏壮丽，透视感明显，树木种类繁多，既有常见的树木形象，又有新的远山树木表现形式，为初唐时期山水题材壁画精品。

图 19　宝雨经变，莫高窟 321 窟，初唐

2. 盛唐时期的敦煌壁画

盛唐时期的壁画为唐代敦煌壁画之典范。据统计，建于盛唐时期的洞窟约有40个，其中79窟、103窟、172窟、217窟、320窟等洞窟绘有树木。79窟"屏风画"（图20）中的两棵参天大树绘制得十分精细，树叶处理错落有致，整体姿态不甚相同，与中原山水画中的树木极为相似。为避免雷同与重复，画师在绘制这两棵大树的树叶时，分别使用了不同的描绘技法。172窟"阁楼飞天"图中房前房后的两棵树也是如此。房前的树主要用色彩来表现介字点树叶，树叶上能看出叶脉痕迹，整体描绘得十分写实；房后的树叶面较大，叶脉清晰，类似真实的植物叶片。217窟南壁"法华经变之化城喻品"一图共出现了8种树，可通过树叶的画法来区分，其中仅夹叶树就有5种画法。

图20　屏风画（局部），莫高窟79窟，盛唐

（二）唐代敦煌壁画与《明皇幸蜀图》的树木对比分析

唐代不仅是敦煌壁画的辉煌时期，也是中原山水画的发展与演变期。从敦煌壁画中可明显看到中原山水画的影响。本文以李昭道的《明皇幸蜀图》为唐代中原传统山水画代表，将其与唐代敦煌壁画进行对比，分析二者树木形象的异同。

1. 秃叶树

《明皇幸蜀图》中共有 6 种树木，数量最多的是秃叶树（图 21）。这种秃叶树在盛唐 217 窟"法华经变之化城喻品"中随处可见（图 22）。《明皇幸蜀图》中还出现了秃叶树的根部，但这些细节在敦煌壁画中是见不到的。在敦煌壁画中，这种类型的树往往较为低矮，刻画也较为粗糙。

图 21 《明皇幸蜀图》秃叶树

图 22 法华经变之化城喻品，莫高窟 217 窟，盛唐

2. 远树

《明皇幸蜀图》中的远树形象已不再是《游春图》中的伞帽状。画家用细密的横线仔细刻画出每一棵树的树叶。从整体来看，该作品中的远山、树木排布错落有致，已经初步具备宋代山水画的部分特征（图 23）。这种远树在唐代敦煌壁画中经常出

图23 《明皇幸蜀图》远树

图24 商人遇盗（局部），莫高窟45窟，盛唐

现，如盛唐莫高窟217窟南壁"化城喻品与信解品""八王子礼佛"和45窟南壁"商人遇盗"（图24）中都出现了类似的远树描绘手法。画家先用颜色罩染远山，画出穿插的树枝，再用细密的黑点表现树叶，刻画较《明皇幸蜀图》更加细致。

3. 夹叶树

在《明皇幸蜀图》中，夹叶树共有6种类型，其中4种均可以在敦煌壁画中找到相似的描绘方式。如《明皇幸蜀图》中桥左侧的树（图25），画家描绘了俯仰转折的叶片及其不同角度的透视，并勾画出叶脉。这一类树木在敦煌壁画中也是很常见的。晚唐莫高窟第9窟"维摩诘与舍利佛"中的唯一一棵树（图26），晚唐莫高窟第17窟"近事女"背景中的大树等，都与上述《明皇幸蜀图》中的夹叶树相类似。不同的是，壁画中的树叶明显较为粗略，叶子虽有不同形态，

图25 《明皇幸蜀图》夹叶树

图 26　维摩诘与舍利佛（局部），莫高窟 9 窟，晚唐

但都趋于平面，既没有透视关系，又没有叶脉等细节的刻画。中唐榆林 25 窟 "弥勒经变之翅头末城"，盛唐 45 窟北壁 "十六观" "未生怨"，盛唐 217 窟南壁 "信解品" "化城喻品"，晚唐 54 窟中均出现了与《明皇幸蜀图》夹叶树极其相似的树木。

由上述对比可知，唐代敦煌壁画与中原传统山水画之间存在紧密的联系。唐代传统山水画中出现了一些树木新样式、刻画新手法，与其相同或类似的样式、手法在同时期的敦煌壁画中也可以找到。然而，就刻画细节而言，敦煌壁画显然稍逊一筹。例如，在《明皇幸蜀图》中，画家使用双勾加渲染法刻画树干，使其富有立体感，而敦煌壁画中的树木仍然较为平面化、装饰化。

四、从唐代敦煌莫高窟壁画看中原传统水墨山水画

（一）唐代水墨山水画的文字记载

唐代山水画有两大体系——青绿体系和水墨体系。张彦远《历代名画记》记载吴道子曾创作过纯水墨山水画。"吴道玄者，天付劲豪，幼抱神奥，往往于佛寺画壁，纵以怪石崩滩，若可扪酌，又于蜀道写貌山水。"[①]荆浩在《笔法记》中也提道："夫

[①] 张彦远. 历代名画记 [M]. 北京：人民美术出版社，2004：16.

随类赋彩，自古有能，如水晕墨章，兴我唐代。"①王维作为南宗文人水墨山水画之祖，在其《画学秘诀》中开宗明义地指出："夫画道之中，水墨最为上。"②张彦远对其山水画有如下评价："破墨山水，笔迹劲爽。""破墨"即水墨，最早见于萧绎的《山水松石格》："或难合于破墨，体向异于丹青。"③尽管很多文献都有关于唐代水墨山水画的记载，却没有一幅唐代水墨山水画流传下来。

（二）唐代敦煌壁画中的水墨山水

从唐代敦煌壁画中可窥见唐代水墨山水画的面貌。如盛唐33窟南壁"嫁娶图"（图27）和中唐112窟"报恩经变之鹿母夫人故事"（图28），画面上部的远山明显是用水墨绘制的，可看出水墨的浓淡变化。"报恩经变之鹿母夫人故事"画面左下方低头喝水的动物也用水墨绘制的，动物腹部的淡墨过渡自然。该壁画设色的浓艳度有所降低。初唐323窟壁画多用纯水墨技法来表现远山，说明在这一时期水墨晕染技法已基本成熟。通过比较分析可以看出，唐代敦煌壁画中的水墨山水与文献所记载的画面效果基本一致。这就很好地说明了唐代敦煌壁画与中原水墨山水画之间的联系。

图27 嫁娶图，莫高窟33窟，盛唐

①于安澜. 画论丛刊［M］. 北京：人民美术出版社，1989：9.
②于安澜. 画论丛刊［M］. 北京：人民美术出版社，1989：4.
③于安澜. 画论丛刊［M］. 北京：人民美术出版社，1989：2.

图 28　报恩经变之鹿母夫人故事，莫高窟 112 窟，中唐

五、结语

通过对比不同时代敦煌壁画与中原传统山水画中树木的特点，可以看出敦煌壁画与中原传统山水画有着密切的联系，并持续不断地受其影响。在某一时期，敦煌壁画中的树木呈现新样式掺杂旧样式的特点。随着时代的变化，树木样式与绘制手法也在不断发生改变。隋唐时期的敦煌壁画就是很好的例子。这一阶段中原传统山水画不断取得新发展，而这些变化会反映在同时期的敦煌壁画中。这体现了敦煌壁画对中原传统山水画新样式、新技法的不断吸收与融合。

从地理位置来看，长安长期作为中原帝国的首都，同时也是丝绸之路的起点，与敦煌往来密切。中原传统山水画的新风格、新样式通过丝绸之路进入敦煌地区。但我们也不能否认佛教文化对敦煌美术的影响。佛经中有大量关于树木的描述，佛教圣树的形象大量出现在敦煌壁画中。敦煌壁画中的树木形象不仅仅受中原传统绘画的影响，同时也深受佛教美术的影响。

综上所述，敦煌壁画中丰富多彩的树木形象就像中原传统山水画的一面镜子，能够反映中原传统山水画的时代特色。敦煌壁画是中原文化、西域文化与佛教文化相互融合的结果。

唐代敦煌壁画中的香炉图案风格

刘 洁①

摘 要 敦煌美术是中国乃至世界美术史上的一颗熠熠生辉的明珠。敦煌壁画内容丰富、纹样精美，有着极高的历史价值与文化价值。唐代是敦煌美术的繁荣期，在大量经变画中，香炉可谓数量最多的器物形象。本文以唐代敦煌壁画中的香炉图案为研究对象，探究其形成背景与象征意义，根据其形式美分析唐代香炉图案的艺术特征与风格特征，同时分析其在当代设计中的创新运用，探讨当代装饰纹样的设计方法。总体来看，唐代敦煌壁画中的香炉图案在题材、内容、形式、风格等方面具有强烈的时代与宗教特征，反映了当时注重写实、刻画严谨的绘画风格，更寄寓着时人对吉祥幸福的美好愿望，一定程度上反映了唐朝恢宏的盛世气象。

关键词 敦煌壁画；唐代；香炉图案；艺术风格

一、唐代香炉图案概述

（一）形成背景

历代王朝都逃不过一定的发展规律。一个朝代倘若政治开明，其经济文化就会发展迅速；反之则发展缓慢甚至停滞。唐朝国力强盛，是中国封建社会发展的鼎盛时期，这一点在经济、文化上都有所体现。唐代香炉图案的发展更是离不开当时经济、政治等因素的影响。敦煌是东西文化的交融点。敦煌壁画题材广泛，融合了中原、西域及中西亚地区各民族的艺术文化风格，可视作东西方艺术之集大成者。唐代香炉图案的形成背景有以下几个方面：

①作者简介：刘洁，（1998— ），女，汉族，美术学（油画）硕士，毕业于陕西师范大学美术学院，现任西安市高新区第六初级中学美术教师。

1. 政治稳定，政策开明

唐代稳定的政治环境和兼容并蓄的文化氛围为香炉装饰图案的多样风格创造了条件。丝绸之路的兴盛，促进了中外艺术文化交流；外来宗教的传入，加速了宗教艺术风格的融合，推动了艺术文化的发展。在这种社会背景下，唐代器物突破了实用性限制，人们开始注重器物之美，这使得器物装饰风格趋于多元化。这种认知的改变也使香炉图案的表现形式愈发丰富，使之具有了开放性和民族性的双重特征。

2. 贸易发达，物质丰富

唐代经济发展对香炉图案表现形式的影响，主要体现在对外贸易中的财富积累和发达的金银业两个方面。丝绸之路为贸易经济注入活力，加之唐朝以包容、接纳的态度，吸引周边及更远地区的商人到中国进行贸易活动。频繁的贸易活动带来了优厚的物质条件，保证了金银器的原材料供应，推动了香炉制作工艺的发展。

3. 技术支撑，工艺娴熟

唐代技术的发展对香炉的制作工艺有很大影响，主要体现在金银器制作工艺上。《唐六典》载："工巧业作之子弟，一人工匠后，不得别入诸色。"《新唐书》载："细镂之工，教以四年。"此为金银器匠人从业要求。法门寺地宫衣物帐碑刻有"金筐宝细真珠装""银金花钑作""真金钑作"[1]等字样，这是对当时金银器物工艺的记录。民间流传着镀金、镀银等制作工艺，成本低，焊接技术较高，所制器具外形美观，纹路整齐细腻。

4. 佛教影响

敦煌佛教文化的发展过程是一个有所选择、有所创造的历史进程。《中国宗教通史》认为："由于中国固有的传统文化根基深厚并且富于包容精神，其结果是吸收外来文化和同化外来文化同时并存，外来文化的进入丰富了中国文化，却不丧失中国文化特有的本色。"[2]换言之，在中国本土文化与佛教文化相互作用，逐渐形成具有

[1] 陕西历史博物馆, 等. 花舞大唐春：何家村遗宝精粹 [M]. 北京：文物出版社，2003：24.
[2] 楚启恩. 中国壁画史 [M]. 北京：北京工艺美术出版社，2000.

本土特色的佛教文化传统。这种佛教审美风格对香炉图案艺术风格的发展方向有着深刻影响。

(二) 起源探究

中国的香炉文化可追溯到春秋战国时代，流行于唐宋时期，是每个时代社会文化生活的缩影。香炉原型为燎炉（图1），可用于生火取暖。至西汉，丝绸之路开通，外来香料进入中原地区，香器有了新的发展。唐代是中国封建社会发展的鼎盛时期，对外贸易高度繁荣，香料大量进入中国并在国内普及。香炉本为宗教用品，其尺寸虽小，却在宗教活动中起着重要作用，是宗教、祭祀活动中不可或缺的供具。

图1　青铜燎炉，春秋战国，中国国家博物馆藏

二、唐代敦煌壁画中香炉图案装饰纹样的风格特征

敦煌唐代壁画中的香炉，有的位于主佛莲花座之前，有的位于案桌之上，有的位于供养人行列之中，还有的位于菩萨手中，小巧轻便，用来燃香供养佛陀。唐代敦煌壁画中的香炉图案装饰纹样有着独特的内容形式与装饰特征。

(一) 分类

唐代佛教盛行，香炉运用广泛，可以说，香炉是历史发展的重要见证者，其装饰纹样也是我国工艺美术体系的重要组成部分，能够较为真实地反映当时人们的物质生活，对于研究古人的思想情感和社会审美意识具有较大意义。历朝历代的工匠画师在敦煌壁画中留下了时代的足迹，敦煌壁画中的香炉图案也呈现出多元化的装饰风格。

敦煌壁画中香炉图案风格的变化趋势与初唐、盛唐、中唐、晚唐我国传统装饰艺术风格的变化趋势是一致的。由于外来宗教、文化的传入，香炉图案深受影响，其装饰风格也发生了巨大变化。敦煌装饰纹样一般可分为几何纹样和自然纹样两大类；而根据内容与题材的不同，又可分为动物纹、植物纹、人物纹、景物纹等。这些纹样大多由象形图案构成，简洁明了又形象生动。几何纹样始于原始社会，但由于体裁和内容的限制，并未大量出现在香炉图案中。敦煌壁画中的香炉纹样以自然纹样为主，植物纹、动物纹和龙凤纹较多，建筑纹、人物纹较少。这些纹样记录着当时的历史事件及其中所蕴含的社会意识、宗教信仰。

1. 植物纹

植物纹从南北朝开始广为流传，其数量逐渐超过传统的动物纹。到唐代，装饰纹样多为植物纹与动植物相结合的形式。常见的植物纹有忍冬纹、莲花纹、瑞草纹、葡萄纹等，形式有团花纹、折枝纹、缠枝纹等。

鎏金卧龟莲花纹五足银熏炉（图2）上的忍冬纹是较为常见的唐代香炉装饰纹样。忍冬花瓣长垂，颜色多为黄白两色。忍冬因耐寒、冬季不凋零而得名。忍冬纹装饰具有卷曲化、寓意化的特点，象征着人们对生命的探求与崇拜。忍冬纹也是植物纹的代表，植物纹出现后随即被大量使用。

另一种常见的植物纹为葡萄纹。由于唐代边防和军事政策有所调整，中原文化与外来文化的融合速度加快，中东地区的葡萄纹迅速在中原流传开来，并被大量运用到器物和织物当中。学者对唐代的葡萄鸟纹铜镜进行了研究，认为葡萄枝叶与飞鸟的结合原为波斯地区的装饰形式，这一形式在进入唐朝后逐渐演变为本土风格。

莲花纹在唐代的发展与忍冬纹相似，二者都受到佛教的影响，都是佛教艺术大量使用的装饰图案。

团花纹由联珠纹演变而来，从萨珊帝国经丝绸之路传入中原。联珠纹由多个环形排列的圆珠组成，象征着火和太阳，反映了萨珊人民的宗教审美观念。在开放包容的社会风气的影响下，联珠纹也在不断本土

图2　鎏金卧龟莲花纹五足银熏炉，唐代，法门寺博物馆藏

化。在题材上,龙凤鸳鸯等中原装饰题材代替了骏马、骆驼等西域风格的装饰形象。在形式上,简化了闭合的环形联珠纹形式,但外轮廓还是圆形。到唐中期,逐渐形成了具有中原审美风格和吉祥寓意的团花纹。

2. 动物纹

动物纹多出现在南北朝以前。到了唐代,装饰纹样多为植物纹或动植物纹相结合的形式,敦煌壁画香炉纹饰中具有代表性动物纹有凤纹、狮纹、龟纹、雀鸟纹等。

凤有着"百鸟之王"的美誉,是中国最具代表性的动物形象之一,其寓意为吉祥、和谐、如意。唐代的凤纹一般用于女性装饰,其形象一般为飞舞展翅的姿态,也称舞凤纹。双凤纹也较为常见。鎏金双凤纹五足朵带银炉台是鎏金卧龟莲花纹五足银熏炉(图2)的底座,炉台平面有长尾双凤翱翔其中。

狮纹在香炉纹饰中也较为常见。在佛教观念中,狮子是佛陀释迦牟尼的化身。同时,狮子还是皇权的象征和镇宅神兽。唐代,狮纹在民间广为流传,很多香炉被制成狮形,表达了民众对吉祥、繁荣、平安的祈求。如敦煌壁画中长柄香炉的柄梢就是狮子形象(图3)。

图 3　铜狮尾形长柄香炉①

鹊尾炉是长柄香炉中最早出现的一种。长柄香炉源于西亚,在汉代传入中国。到了唐代,长柄香炉被广泛使用于行香仪式。莫高窟第 285 窟首次出现了长柄香炉图案,其造型从隋代到唐初经历了由简到繁的变化,逐渐趋于完善,体现了其在佛教文化中的重要地位。如莫高窟第 220 窟北壁的乐舞图,左右两组乐队后分别有二身供养菩萨手持长柄香炉(图4);第 329 窟的供养人菩萨行列中,也有一身菩萨手持长柄香炉(图5);初唐第 220 窟甬道南壁壁画中的菩萨手持长柄香炉(图6);中唐第 158 窟绘有一身手持长柄香炉的飞天(图7)。由此可见香炉与佛教关系之密切。

①魏洁,张加其,陈方圆. 论唐代香炉的纹饰特征及成因 [J]. 艺术设计研究. 2015 (4): 75-81.

图 4　莫高窟第 220 窟北壁乐舞图①　　图 5　莫高窟第 329 窟的供养人菩萨②

图 6　初唐莫高窟第 220 窟甬道南壁菩萨　　图 7　中唐莫高窟第 158 窟飞天

①王明珠. 定西地区博物馆藏长柄香炉：兼谈敦煌壁画的长柄香炉[J]. 敦煌研究. 2001（1）：28-33，186-201.

②同上。

3. 抽象纹

中国自古就有求仙得道的思想。云纹代表着仙境，因此在中国的形成时间较早。汉代云纹主要为迎合神仙思想；而到了唐代，云纹已演变成吉祥如意的象征。唐代云纹开始演化出独立的形象，称朵云纹（图8）。朵云纹多为片状，云头似如意，尾端较长，其样式具有一定规律，其形态接近花枝叶片，显得优美、典雅。朵云纹多用于主图点缀或边缘装饰，还可直接作为香炉出烟孔的设计形式。如唐代的忍冬纹银熏炉（图9），炉盖呈半球状，通身刻朵云纹；炉身有六组朵云纹出烟孔。

如意纹多用于佛教用具，有心形、灵芝形等形状，可制作成如意柄，亦可制成如意形装饰，用于连接炉身与炉柄。如唐如意银柄香炉（图10）为平折沿炉身，深腹喇叭形圈足，足底有一周折沿，其长柄为如意造型；再如青铜狮镇柄香炉（图11），长柄与炉体连接处的饰物为灵芝如意形长柄。香炉中常见的如意纹为三瓣卷云式造型。

唐代敦煌壁画中的香炉纹饰一方面继承了青铜器、金银器纹饰及石刻、绘画等中国传统艺术形式的风格特点；另一方面深受外来艺术风格影响。常见的构图形式主要有散点构图和满地构图两大类，纹样构图也不外乎这两种，但在实际运用过程

图8 朵云纹样式图 ①　　图9 忍冬纹银熏炉，唐代，陕西历史博物馆藏

①魏洁, 张加其, 陈方圆. 论唐代香炉的纹饰特征及成因[J]. 艺术设计研究, 2015 (4): 75-81.

图10 如意银柄香炉，唐代，法门寺地宫藏

图11 青铜狮镇柄香炉，8世纪，东京国立博物馆藏

中必须依型而定，灵活确定纹饰部位，调整纹饰布局，以求最佳视觉效果。敦煌壁画中的香炉纹饰疏密有致，多采用散点式构图法，注重装饰效果。

（二）形式美

敦煌壁画蕴藏着中华五千年的文化积累，同时也是佛教艺术的宝库。进入唐代以后，敦煌壁画迎来了繁荣期。不论是早在青铜器时代就出现的莲花纹、雷云纹、回纹、漩涡纹、几何纹、饕餮纹等纹样，还是朱雀、玄武、青龙、白虎四大神兽的形象，均可在敦煌壁画的香炉图案中寻到。从敦煌壁画香炉图案的规律性中，可发现其内在的形式美。敦煌壁画香炉纹饰的形式美主要体现在以下三个方面。

1. 写实与变化之美

自文字出现以来，人类就意识到了写实与变化之间存在平衡与统一。很多象形文字，如云、风、雨、虎、鹿、龙、凤等，就可以看作一种由写实到变化的形式美的图案。香炉图案亦如此。它并不是真实的写生，而是将真实的香炉加工为处于似与不似之间的平面艺术形式。例如，法门寺地宫出土的唐代鎏金带盖莲花银单足香炉采用唐代最盛行的金银器制造工艺，由炉盖、炉身、内炉（又称香盂，用于倾倒炉灰）三部分组成。其造型源于莲花，每个部位也都有莲花纹饰。盖面高隆，呈半球形，有立沿与炉身扣合，盖顶宝珠钮为捉手；下为仰莲瓣，有四朵如意卧云，云头与花瓣处镂空，为出烟口；内炉环底，宽平沿外卷，扣于外炉沿上；炉身下有卷莲叶高圈足，足面錾刻叶脉。诸如此类莲花、卧云、卷叶等写实纹样，对炉体造型的装饰具有十分重要的作用，使其充满富于变化的意象审美。

2. 对称与统一之美

对称与统一是图案设计应遵循的规律之一。方与圆是图案常见的格式，有了格式，图案的形式和韵律便有了美感。敦煌壁画中的很多香炉图案能让人感受到对称与统一的装饰效果。如唐代莫高窟第 217 窟北壁的莲花香炉（图 12）位于中部九品弥陀莲花座前的平台内，外有一朵复瓣大莲花。香炉外形为一大花盘，通体绛红，被莲花托举着，上有青绿叠晕的莲花穿插其中；香炉边缘装饰着双环环套，炉盖顶端描绘着摩尼宝珠与莲花；香炉两侧装饰着珠宝、莲花、蓓蕾、花茎。这一香炉图案左右对称，形象高雅圣洁、丰满端庄、色调醒目但不突兀，为对称与统一形式美之典范。

3. 疏与密之美

疏与密本为两个相反的概念，一个简练，一个繁复。敦煌壁画多用以少衬多、以疏衬密的表现手法，如在藻井中心处安排一朵大莲花，周围以繁密的植物纹样作为装饰。安西榆林窟盛唐第 25 窟的香炉图案（图 13）位于南壁东侧弥勒净土变佛座前

图 12　莫高窟第 217 窟北壁莲花香炉[1]　　图 13　安西榆林窟第 25 窟香炉[2]

[1] 欧阳琳. 敦煌图案解析 [M]. 兰州：甘肃文化出版社，2007：45-46.
[2] 欧阳琳. 敦煌图案解析 [M]. 兰州：甘肃文化出版社，2007：67-68.

的香案上。香炉通体赭红，上为黑色线描，穿插着白线，部分为暗褐色叠晕，色彩厚重、沉静。香炉顶端有一小孔，一缕烟云从孔口飘出，烟云上端为卷云纹。香炉整体呈"士"字形；侧沿呈椭圆形，上面绘有排布紧密的莲花纹和珠串纹；中间为炉盖，无纹饰；炉腰内收，亦无纹饰，而底座绘有卷云纹和联珠纹。这种疏密分明、以密衬疏的组合能够造成视觉反差，从而凸显烟云之缥缈。

（三）唐代装饰风格对敦煌壁画香炉图案的影响

贞观十四年（640年），唐太宗平定高昌，丝绸之路被重新打通，中原与西域交流日趋频繁，新的装饰纹样也随之传入中国。初唐的敦煌图案仍保留着隋代遗风。盛唐是敦煌壁画的鼎盛时期，壁画色彩更加丰富，线条更加细腻，各种纹样臻于完善，纹样组合更加多元化。中唐时期，敦煌石窟的装饰图案与盛唐相比，在风格上有了明显差异，呈现出弃繁从简、变浓郁为淡雅的新面貌。晚唐的石窟造像风格与形式并未有明显改变，敦煌图案也仅保留了之前的旧纹样，并无太多创新，构图也逐渐程式化、简易化。

唐代流行富丽、大气的艺术风格，这种审美倾向使唐代的装饰图案往往呈现丰满、圆润的特征。唐人钟情于花草纹饰，创造出宝相花纹、团花纹、卷草纹等纹饰。这些都对唐代敦煌壁画中的香炉图案产生了深刻影响，造就其构图活泼、疏密自由的风格。

三、唐代敦煌壁画香炉图案所反映的社会文化现象

从艺术角度看，唐代敦煌壁画中的香炉图案灵活运用各种装饰元素，具有独特的形式之美。图案文化与人的活动之间存在一定关联。敦煌壁画不仅仅是佛教文化的产物，更是反映中国古代社会生活及思想观念的一面镜子。唐代敦煌壁画描绘了众多生活化元素，而香炉图案就是其中之一，在某种程度上能够映射出一些当时的社会文化现象。

（一）外来艺术风格流行

唐代是敦煌艺术最繁荣、最辉煌的时期。丝绸之路的畅通使得中原与西域的交

流日趋频繁。来自异域的装饰图案及艺术风格对敦煌壁画产生了深远影响，其香炉图案中也出现了外来纹样。如盛唐莫高窟第113窟南壁"观无量寿经变"图，香炉位于菩萨座前的香案上，为赭红色，表面绘有大小珠宝纹和葡萄纹（图14）。葡萄纹源于地中海沿岸，最早出现于希腊彩陶之上，后经西亚传入西域，出土于新疆维吾尔自治区尼雅遗迹的东汉毛织物上就有葡萄纹。[1]由此可见，外来风格的流行深刻影响了敦煌壁画，其香炉图案具有中西亚地区的艺术特色。

图14　莫高窟盛唐第113窟南壁香炉[2]

（二）宗教心理

敦煌现存的480个洞窟中，有212个是在唐代修建的。敦煌佛教壁画中祥和的佛国世界，对民众的生活生产和思想观念都产生了深远影响，使更多的人开始信奉佛教。弥勒、释迦牟尼、维摩诘、文殊等神佛形象被大量运用于壁画，而案前的香炉作为宗教器物，此类图案被描绘得更多。这反映了一般民众的佛教信仰，也是一种精神情感投射的外在表现。总体而言，唐代香炉图案背后蕴藏着深厚的历史文化积淀，具有鲜明而又独特的艺术风格，诠释着中华优秀传统文化的魅力。对当代绘画者而言，敦煌壁画中香炉独特的造型语言体现了历史审美与时代审美的一致性，能

[1]关有惠. 敦煌装饰图案［M］. 上海：华东师范大学出版社，2016：122.
[2]欧阳琳. 敦煌图案解析［M］. 第2版. 兰州：甘肃文化出版社，2007.10：45-46.

给当代绘画创作以莫大的借鉴与启发。艺术并不是孤立的，而是作为一种人文缩影，反映整个时代物质与精神文化的发展脉络和形式风格。唐代敦煌壁画中的香炉图案可视作一种信仰媒介和情感符号，代表了时人对佛教的推崇和对佛教教义的理解。

四、唐代敦煌壁画中的香炉图案所体现的文化传承与创新

王琥教授在其《设计史鉴》中对"设计思想"有如下解释：广义上包括有关设计全过程的全部想法和思考；狭义仅包含思想范围内"要解决某问题"的前期过程中产生的具体"设计"与"计划"。①由此可见设计思想的重要性。唐代敦煌壁画中的香炉图案设计体现了中国传统造物设计观念，即从自然观、人际观与造物观出发。此三者是设计思想的基础，决定器物设计的动机、方法和效果。通过前面的分析，我们已经了解唐代敦煌壁画中的香炉图案纹饰的艺术特征，但要想在现当代对传统纹饰图案进行传承与创新，并将其艺术精神发扬光大，就必须认真思考当下图案设计所面临的问题，充分考虑当今社会的审美文化观念，从诸多角度重新审视敦煌香炉装饰艺术，探寻更好的创新方式。

（一）机遇和挑战

当代图案设计所面临的主要问题有装饰单调、实用性不强、效果不突出等。在当今社会，由于现代主义思潮的兴起，除了实用性、便捷性，很多商品也要求具备观赏性。香炉这一传统用品虽逐渐淡出现代人的视野，但在很多寺庙和家庭中仍可见到其身影。中国是有着数千年历史文化传承的文明古国，深厚的文化积淀使我们更加珍惜属于中国人自己的优秀传统文化，对其进行传承、创新是我们义不容辞的责任。

1. 文化研究基础

在中国古代，壁画绘制与香炉制作均属于手工艺，往往要依靠口传心授。虽有大量经验总结，却缺乏完整、系统的理论支撑。而现如今，我们有大量考古与研究

①王琥. 设计史鉴 中国传统设计思想基础 思想篇［M］. 南京：江苏美术出版社，2010：186.

成果可以直接拿来参考，可从新的历史高度对其进行有选择的继承与创新。

2. 丰富多变的元素

当代建筑技术突飞猛进，装饰元素多样，可供传统装饰艺术发挥的平台也更为多元。虽然香炉在制作结构与工艺方面与古代有很大差异，但在今天仍具有实用及装饰美化功能。我们要以更积极的态度适应这种差异与变化，从敦煌壁画香炉造型与纹样中寻找传统与现代相通的审美规律，利用新材料，积极开发实用功能，满足更多装饰需求。

3. 材料与工艺技术的进步

材料与工艺是实现装饰效果的前提。中国古代装饰艺术博大精深，包容性强，木雕、漆画、陶艺、镂空等工艺都在香炉装饰中有所体现。天然的材料，经优秀工匠之手，就成了精美的香炉。就是这些拥有精湛手艺和工匠精神的匠人，成就了中国古代装饰艺术的辉煌。对原有传统材料工艺的继承和对现代新材料与工艺手法的创新运用，都将为香炉装饰风格提供更多的发展可能性，使其焕发新的光彩。

（二）创新思路

1. 形式语言的创新

为适应时代审美需求，首先应对外在形式语言进行创新。在原有香炉装饰艺术形式的基础上，提炼符号元素，并对其进行组合重构，以创造新的风格形态和表现语言。如将敦煌壁画的元素、题材提炼为符号语言，再用玻璃、金属、灯光、电子音像等现代材料或手段进行重塑。

2. 应用方式的创新

就创作本身而言，香炉装饰的全新表现语言，就是对其应用方式的外延进行拓展，打开新思路。在前文中我们已经探讨过香炉图案的应用规律，将焦点置于对形式美的探索，对当代装饰设计而言，更具指导意义。我们可以灵活地将香炉图案纹样运用于建筑、绘画、雕塑，以及文创、电子产品等更为广阔的领域，综合提炼多种形式，打破其载体的局限。例如，艺术设计家常沙娜将中国传统图案纹样与创新

工程的需要相结合，探索出既能满足时代需求又能彰显传统文化特色的艺术风格。她将敦煌元素运用到建筑及室内设计领域，完成了人民大会堂外立面和宴会厅顶灯的设计，并先后参与了北京展览馆、首都剧场和民族文化宫等新建筑的装潢设计。

3. 精神内涵的创新

传统装饰艺术精神内涵的创新也是当下的重要课题。从敦煌壁画装饰风格中提炼出彰显时代特征、符合当代审美的装饰题材与元素，创造出现代人喜闻乐见的表现形式。在当前中国传统文化重新受到重视并大受欢迎的时代背景下，人们逐渐将目光转向作为装饰艺术重要组成部分的民间手工艺。将香炉图案纹样运用到编织、泥塑、剪纸、灯彩等民间手工艺中，突出装饰的原创性和自发性，展现当代人文精神与价值理念，为丝绸之路视域中的传统装饰艺术注入新的活力。

五、结语

唐朝在政治、经济、文化高度发展的同时，对外交流也愈加频繁。外来文化与中国本土文化的融合造就了具有"唐代特色"的香炉图案装饰风格，而佛教文化的影响也使香炉装饰风格更加复杂多变。唐朝建立之后，直至贞观十四年（640年）平定高昌，丝绸之路才真正畅通，中原与西域的交往日趋增多，新的装饰纹样不断被运用到敦煌绘画中。平定高昌之后，初唐的纹样图案仍然保持着隋代遗风。盛唐是敦煌石窟的鼎盛时期，其纹样更加丰富，色彩更加富丽，图案更加精美，纹样组合发展到一个新的高峰，呈现出大气磅礴的特征，如藻井井心为莲花，周边用卷草纹等纹样装饰。中唐时期，吐蕃占领敦煌，这时的敦煌石窟装饰图案与盛唐相比，在风格上有了明显差异，呈现弃繁从简、变浓郁为淡雅秀丽的新面貌。晚唐，张议潮率领归义军从吐蕃手中收复河西失地。不过，政权变更对敦煌石窟造像并没有造成太大影响。晚唐的敦煌图案继承了中唐的风格，但只是延续了旧纹样，其构图逐渐程式化、简易化，是在继承传统的基础上所进行的改良。

总体而言，唐代敦煌壁画中的香炉图案形式多元，具有独特的艺术风格与表现技法，以及鲜明的时代特征和传承关系。从香炉图案的内容与分类可以看出敦煌壁画艺术风格的变化规律和特点，真实反映了当时的社会现状和人们的宗教信仰。唐

代敦煌壁画中的香炉图案不仅反映了现实生活中香器制造与装饰工艺的发展，更是人们精神生活追求的象征。这些香炉图案在造型和表现方式上寄寓了当时人们的思想与情感，能与现代艺术之间产生共鸣。虽然我们生活在当代，但植根于中华民族历史土壤的文化纽带不会切断。时至今日，中华优秀传统文化仍然在为当代艺术创作提供着源源不断的灵感和素材。在当今强调"个性"的时代，我们更应注重在中华优秀传统文化中提炼文化符号，并对其进行多种形式的解构与组合、提炼与创造，积极探索传统装饰艺术的精神内涵。

陕西彬县大佛寺石窟博物馆馆藏水陆画图像释读

张玉娜[①]

摘　要　彬县大佛寺石窟博物馆中藏有水陆画 40 轴，皆根据《天地冥阳水陆仪文》绘制而成。其上所有图像均可按照《天地冥阳水陆仪文》祈请的神祇进行分组。本文根据此仪文对水陆画的代表图像做出必要的梳理和释读。

关键词　彬县大佛寺；水陆画；水陆法会；《天地冥阳水陆仪文》

彬县大佛寺石窟博物馆位于陕西省彬州市城西，系国家级重点文物保护单位。其馆藏水陆画均为明清时期的卷轴画，共计 40 轴。彬县大佛寺石窟博物馆馆藏水陆画所依据的修斋仪轨应是《天地冥阳水陆仪文》，因为此仪文基本可与该馆馆藏水陆画图像相对应。据戴晓云考证，《天地冥阳水陆仪文》是北水陆修斋仪轨。[②]那么，彬县大佛寺石窟博物馆馆藏水陆画应是北水陆的图像系统。这些水陆画的来源和绘者尚未摸清，有待进一步调查与考证。本文根据此仪文对彬县大佛寺石窟博物馆馆藏水陆画（后文简称"大佛寺水陆画"）的代表图像做出必要的释读和梳理。

一、水陆画和水陆法会

水陆画，又称"水陆帧子"，是古代寺庙举行水陆法会时，在水陆道场中悬挂并供奉的一种宗教人物画。为满足当时社会民众祈福禳灾的信仰需求，原以佛教主尊为主题的水陆画增加了道教及各类民俗信仰的内容，儒释道三教人物皆有，并以朝拜主尊、罗列诸神为组合方式，借鉴历代朝会图，形成一套属于自己的完整模

[①] 作者简介：张玉娜，（1995—　），女，汉族，美术学硕士，毕业于陕西师范大学美术学院，现任职于西安市未央区长乐第二小学。

[②] 戴晓云. 佛教水陆画研究［M］. 北京：中国社会科学出版社，2009：38.

式。①水陆法会是一种为超度亡灵、斋济水陆一切鬼神的佛事，最初与印度施饿鬼食法会有关。这种法会传入中国后，与本土的丧葬礼仪、民俗信仰以及道教仪轨相结合，逐渐发展完备，最终成为一种成熟的大型佛教超度仪式。可以说，水陆法会是中国化的佛教艺术，其本质是追荐亡灵。戴晓云在其《佛教水陆画研究》中指出，历史上的水陆法会分为南水陆和北水陆两类。②

依据现有资料，水陆画分上、中、下三堂。上堂水陆画中祈请的是地位最高的诸佛、诸菩萨、诸天帝，以及天神、天仙等神众，一般悬挂在水陆道场的正坛，或者大雄宝殿和寺庙主殿；中堂水陆画祈请的是地位较低的天王、明王、天龙八部护法神、七曜、十二黄道、二十八宿星君、五岳大帝、江河四渎、四海龙王、灶神后土、门神城隍、十殿阎王等，悬挂在大殿门前和外廊；下堂水陆画为一切往古法界人伦等众、一切受苦有情众，悬挂在外廊或配殿。上堂水陆画像和中堂水陆画像属于超度者的范畴，而下堂水陆画像属于被超度者范畴。悬挂于上堂和中堂的水陆画像，象征着恭请画上的神灵，通过供奉、礼赞、诵经等法事活动，祈求上堂和中堂的神灵对下堂的亡灵孤鬼进行超度，让这些亡灵孤鬼早日脱离苦海，往生极乐世界。

二、大佛寺水陆画的艺术价值

大佛寺水陆画共计 40 轴，以四尺纸质绢画为主，均为明清时期的卷轴画。卷轴画这种装帧样式功能性较强，既便于携带，又利于展陈。通过举办水陆法会，这些水陆画不时被悬挂出来供人们观摩、欣赏，客观上起到了传播艺术形象、教化民众的作用。相较于宗教义理的刻板乏味，这种大众化的宗教人物画更容易打动大众的心。

①苏金成. 水陆法会与水陆画的发展及图像分析［J］. 中国国家博物馆馆刊，2015（10）：105.
②明末智旭《灵峰宗论·水陆大斋疏》记载："至有宋咸淳年间，有谓金山越王疏旨专为平昔仕宣报效君亲，未见平等修供之意。挽志磐法师，绩成新仪六卷，绘像二十六轴。自宋至明，又历五百余岁，云栖大师，依此仪稍事改削，行之古杭……盖由磐公较定后，行于四明，世称南水陆。而金山旧仪，被宋元以来，世谛住持，附会添杂，但事热闹，用供流俗仕女耳目，世称北水陆。"戴晓云依据这则史料得出水陆有南北之分的结论。

作为宗教美术，大佛寺水陆画融汇了儒、释、道三教的义理，具有直观的艺术形象和高超的艺术表现形式。大佛寺水陆画的表现技法为工笔重彩，其勾线和设色都极为考究。在造型表现方面，画中人物形象饱满，线条遒劲流畅，富有节奏感。在色彩表现方面，整体设色鲜明华贵，颇具唐朝绘画富丽堂皇的韵味。大佛寺水陆画所使用的颜料主要有矿物颜料和金属颜料，如石青、石绿、云母、赭石、金箔、朱砂等，都具有不易褪色的性质。在位置经营方面，每幅画作都严格遵循一定的章法规矩，人物布局错落有致，章法富有变化。这些水陆画是中国工笔人物画的珍宝，延续了传统工笔重彩的艺术传统，堪称宗教艺术珍品。

大佛寺水陆画的创作者都是民间画工。他们拥有高超的绘画技艺和丰富的想象力，传承了中国传统工笔人物画的卓越技法。他们以水陆画艺术作为视觉表现媒介，其画作不但反映了明清社会的真实面貌，而且展现了传统艺术的不朽价值和人文情怀，为后世留下宝贵的宗教图像资料。大佛寺水陆画的源头可以追溯到魏晋时期的著名画家曹不兴，但实际受唐宋以来道释人物画家吴道子、阎立本等人的影响更为深远。唐宋时期遗留下来的美术作品极少，一般情况下难得一见。而水陆画的传承和延续依靠的是民间画工师徒的世代相传，以及粉本画稿资料的不断传承。水陆画较多地继承了唐宋释道人物画的成就、传统与技法风韵。可以说，大佛寺水陆画与唐宋释道人物画一脉相承，在技法与风格上，都是唐宋释道人物画的延续和发展，是工笔重彩画的重要组成部分。大佛寺水陆画为研究中国传统工笔人物画的发展提供了宝贵的实物资料，在中国美术史上占有重要地位。

三、大佛寺水陆画图像释读

笔者对照《天地冥阳水陆仪文》，对彬县大佛寺石窟博物馆馆藏代表水陆卷轴画中的神祇进行分组释读。

（一）正位神祇类

弥勒佛、胁侍菩萨（图1）：绘有三尊像。

最上部的这尊佛像右腿曲起，左脚下垂，左手捏一布袋，双耳垂肩，满面笑容，袒胸露腹。根据这尊佛像的面部表情、动作姿态及手中所持之物，可以判定这尊佛

像就是"笑口弥勒佛"。弥勒佛的形象源于"布袋和尚"的传说。相传此人经常手持锡杖，杖上挂一布袋，在市镇乡村游化行乞，乞得之物就装在布袋中，因此时人称之为"布袋和尚"。[①]据说他为人不拘小节，衣着随便，总是一副喜笑颜开的模样。弥勒佛就是根据这一形象塑造的。

下方绘有两尊菩萨像，一左一右，为弥勒佛的胁侍菩萨。左边的菩萨低眉垂目，双手持一朵盛开的莲花，坐于莲台之上，双脚呈跣足状，左脚在后，右脚在前。右边的菩萨与左边的菩萨相互呼应，右手持瓶状宝物，左手作说法印，坐于莲台之上，双脚亦呈跣足状，右脚在前，左脚在后。

地藏王菩萨（图2）：这尊像呈出家僧形之相。右手持锡杖，左手持一形似药钵的信物，坐于莲台之上。莲台下有一神兽，是其坐骑，通身白色，鬃毛与尾巴为金

图1　弥勒佛、胁侍菩萨[②]　　　图2　地藏王菩萨

[①] 业露华. 中国佛教图像解说[M]. 上海：上海书店出版社，1995.
[②] 本文所用图片均由李松教授拍摄。

色。据《地藏菩萨仪轨》《地藏菩萨十轮经》记载，地藏菩萨在无佛的"五浊恶世"中济度众生，为了使众生深信因果，尊敬三宝（即佛、法、僧），所以尽显出家之僧相。从这尊像的外貌特征及手中所持之物来看，此尊像为地藏王菩萨。

十八罗汉（图3）：共绘有十四个人物，分为四组。

最上部第一人为出家僧之相，面容慈祥，双手持书卷，面朝东，项有背光。此尊者右侧有一人，着红色衣服，面露喜色，似要做拜见状。此人要比其他罗汉小一些。

第二组人物从左往右有三人。第一位罗汉与第二位童子两人面朝前方，其中左边的罗汉手持锡杖，他旁边的童子手持如意；第二位罗汉面朝西方，头戴帽，双耳垂肩，身披红色袈裟，项有背光，左手搭在右手上，右手持一串佛珠。

第三组人物从左往右有四位。第一位罗汉面朝西方，黑面，身披红色外袍；第二位罗汉头朝右微偏，低眉垂目，身披蓝色袈裟；第三位罗汉面朝前方，手中持一拂尘，项有背光，身披绿色袈裟；最右边的罗汉面朝西方，身披褐色袈裟，项有背光，左手持一叶状宝物，右手作说法印。

最下面的一组人物从左到右共有四位。第一位罗汉面朝东，身披紫色袈裟，项有背光，左手持一锡杖，右手抚摸一神兽。神兽张嘴龇牙，双目为金色。第二位面朝西南方，红面，呈罗汉之相，身披红色外袍，双手做接抱状。其脚下有一着蓝色衣裳的小童子，低头垂视地面。第四位穿红色衣裳，手持笏板做跪拜状。最右侧还有一红头蓝面的人形怪物，为蹲姿，双手举过头顶，似托着一盘宝珠。

守幡使者（图4）：水陆法会首日，要在大雄宝殿前立起"修建法界圣凡普度大斋胜会功德宝幡"，以此作为水陆法会的标志。此图共绘有四位人物。

左上榜题书"菩提树神守幡使者"。画面左上为菩提树神，双手持珊瑚站立，有绿色头光。画面左下为守幡使者，为武士形象，双手持兵器站立，足蹬云头靴。菩提树神，即守护菩提树的天女。画面中央为一经幡。经幡立于下方白色台基内，用绳索固定。经幡正前方的供桌上摆放着香烛、香炉、供品和鲜花。

右上榜题书"坚牢地神金刚坐神"。画面右上为坚牢地神，与左上的菩提树神相对应。此尊神像双手合十站立，衣带飞扬。"坚牢地神"意为此神如同大地一般坚厚牢固，亦称"地天"，其职责是保护大地上的植物免遭自然灾害。画面右下为金刚坐神，竖发黑面，头部饰火焰纹，双手合十，横杵于腕上，跣足站立。金刚坐神和护幡使者属于佛教的护法诸天系统，在这里主要履行护法职责。

图 3　十八罗汉（之一）　　　图 4　守幡使者

上述神祇均可在《天地冥阳水陆仪文》中找到与之对应的神灵。他们会对苦死亡灵等众进行超度，属于超度者的范畴。在水陆法会中，这些水陆画会被悬挂在上堂，一般为水陆道场的正坛，或者大雄宝殿和寺庙主殿。

（二）天仙类

年月日时四值使者（图 5）：功曹本是人间的官吏名称，四值功曹是天界的值班神仙。画面分为上、中、下三部分，以青山绿水、五彩祥云为背景，绘"天、地、人"三界，均被祥云所环绕。地界功曹骑白马，手举功劳簿奔向人间功曹；人间功曹牵马而立，正向天界功曹递送功劳簿；天界功曹骑白马，将功劳簿交给已在天庭门口等候的童子。中层是年月日时四值使者，四位使者精神焕发，相对立于云雾中。下层绘有城隍、土地，各有一童子相随，画面最下有一山神跪地，旁有一虎。

七宿星君、十二宫辰、三官大帝、四圣真君（图 6）：这幅水陆画也分为上、中、

图5 年月日时四值使者　　图6 七宿星君、十二宫辰、三官大帝、四圣真君

下三层，整幅画中共有三十二人。

下层共有九人。左边为一童子举着榜题，上面写着"三官大帝"。旁边三人分别着黄色、蓝色、黑色衣服，头戴珠冠，面朝东方，手持笏板，做赴会状。右边有五人：一童子举着"四圣真君"的榜题；旁边有四人，做赴会状，前面两人皆为红面，头发竖起，双手合十，后两人皆为白面，左面的人左手持剑，右面的人双手合十，直视前方。

中层共有七人。从左往右依次为举榜题的童子和手持笏板的十二宫辰，共有六位，皆做赴会状。

上层共有十六人。左边和右边的童子举着"七宿星君"的榜题，十六人皆做赴会状，面朝东方。

上述神祇在《天地冥阳水陆仪文》中都可以找到与之对应的神灵。天仙类神祇也属于超度者范畴。在举行水陆法会时，这些水陆画被悬挂在中堂，一般为大殿门前和外廊。

（三）下界神祇类

东方青色龙王、南方赤色龙王、西方白色龙王、北方黑色龙王和水府神（图7）：属于下界神祇系统，整幅画面分为上、中、下三层，共有三十四人。

下层共十四人，皆做赴会状。有的双手合十，有的手持笏板，武将装扮的人则手持兵器。除举榜题的两个童子外，其他人皆面朝西方。最左有一童子举着榜题，榜题上的文字已经漫漶不清。但从右边童子所举榜题上"东大海龙王"的字样来看，左边榜题上的文字可能是与之对应的龙王。

中层共八人，姿态各异。中层的榜题上写有"水府□神"的字样，第三个字已模糊不清，无法辨识。地祇神和水府神都属于下界神祇。

上层共十二人。上层的榜题已经漫漶不清，但根据下层榜题所对应的龙王形象，上层也有相似的龙王形象，很有可能是其他龙王。上层人物与下层人物的形象较为相似。

上述神祇属于下界神祇系统，地位较低。在进行水陆法会时，描绘着这类神祇的水陆画亦被悬挂在中堂，属于超度者范畴。

（四）冥殿十王类

地府十司官、地府十王君、地府十八狱主（图8）：图中所绘为《天地冥阳水陆仪文》中祈请的"冥殿十王"中的神祇。整幅画面分为上、中、下三部分，共有三十八位人物。

上层的人物分为两组，每组分别有七人。左边的榜题已经漫漶不清，右边的榜题上写有"地府十司官"。两组人物除举榜题的童子外，皆手持笏板，身体朝向西方，做赴会状。中层共有六人。右边的童子举着"地府十王君"的榜题。从左到右第三人手中的所持之物已漫漶不清，其余皆手持笏板，做赴会状。下层共有十八人。左边的榜题已经漫漶不清，右边的榜题上为"地府十八狱主"。

上述神祇在《天地冥阳水陆仪文》中都可以找到对应的名号，属于超度者的范畴，往往被绘制在中堂的水陆画上。在进行法会时，此类水陆画一般被悬挂在大殿门前和外廊。

图 7　龙王和水府神　　图 8　地府十司官、地府十
　　　　　　　　　　　　　王君、地府十八狱主

（五）往古人伦类

往古忠臣烈士（图 9）、诸员太尉、嘉贤大帝、土府太岁诸神、五方五土龙王：属于"往古人伦"图像系统，整幅画面分为上、中、下三部分。

上层共有十三人，分为两组。左边有六人，榜题为"往古忠臣烈士"；右边有七人，榜题为"诸员太尉"。整组人物身体皆朝西方，做赴会状。中间有六人，右起第一人是举榜题的童子，榜题是"嘉贤大帝"，六人皆做赴会状。嘉贤大帝属于"往古人伦"里的一切往古圣德明君等众。值得注意的是，下层左右榜题分别为"五方五土龙王""土府太岁诸神"。这两组神祇应属于下界神祇中的神灵，和往古人伦等众出现在同一画面中。这意味着当时的水陆画对上堂、中堂、下堂的区分已不是很严格。

图 9　往古忠臣烈士　　　　　图 10　孤魂

（六）孤魂类

严寒冻馁、酷暑炎热、时值刀兵、路遇强人、大腹臭毛、依草附木（图 10）：属于"孤魂"的图像系统。

整幅画面从上到下分为三层。第一层描绘的是严寒冻馁苦死生灵无主孤魂等众；第二层是酷暑炎热、时值刀兵、路遇强人苦死生灵无主孤魂等众；第三层是大腹臭毛、依草附木苦死生灵无主孤魂等众。

"往古人伦"和"孤魂"属于被超度者的范畴，被绘于下堂水陆画，悬挂在外廊和配殿。

四、结语

彬县大佛寺石窟博物馆馆藏水陆画属于北水陆的图像系统，与北水陆修斋仪轨

《天地冥阳水陆仪文》存在图像上的对应关系。本文对大佛寺水陆画的代表图像进行了归类，根据仪文对正位神祇类、天仙类、下界神祇类、冥殿十王类、往古人伦类、孤魂类六类水陆画做出梳理和释读，并对每一类水陆画神祇图像的等级、作用和功能进行了分析。作为宗教美术，大佛寺水陆画融汇儒、释、道三教义理，具有直观的艺术形象和高超的艺术表现技巧。无论是在技法上还是在风格上，大佛寺水陆画与唐宋释道人物画一脉相承，是其延续和发展，是工笔重彩画的重要组成部分。大佛寺水陆画是极为重要的宗教艺术珍品，它为研究中国传统工笔人物画的发展提供了宝贵的实物资料，在中国美术史上占有重要地位。

洛川民俗博物馆馆藏水陆画图像的世俗化

周亦婷[①]

摘 要 经由丝绸之路这条贸易和文化交流之路，佛教由印度传入中国。从进入中国的那一刻起，佛教就开始了其中国化进程。而佛教人物画也经历了从魏晋南北朝到明清近1700年的历史，最终成为民族化、世俗化的产物。具有佛教人物画代表性质的水陆画，就是一个很好的研究宗教美术和佛教图像演变的例证。通过对洛川民俗博物馆馆藏清代水陆画的研究，可以窥见陕西地区佛教人物图像的本土化演变轨迹。

关键字 洛川民俗博物馆；水陆画；演变；世俗化

一、丝绸之路与佛教东传

丝绸之路是古代中国与亚洲、欧洲、非洲进行经贸往来的通路，更是中华文化与世界文化进行沟通交流的有力平台。这里的世界文化包含宗教文化。作为重要的文化交流通道，"丝绸之路"这一名称在德国地理学家李希霍芬于1877年所写的《中国》一书中被首次提出。陆上丝绸之路和海上丝绸之路一直以来都是学术界关注的重点。陆上丝绸之路正式开通于西汉，但在此之前，这条通道上就已存在民间交流。佛教传入中国的具体路线有若干条，其中较有代表性的是从古印度出发，一直向东，途经中亚，进入敦煌，再经河西走廊传入中原汉地；另一条被普遍认可的路线是经由丝绸之路从犍陀罗地区传入中国。在佛教传入中国的过程中，一些中亚国家，如安息、大月氏等，都发挥了促进作用。丝路重镇于阗（今新疆和田）的佛教，是直

[①] 作者简介：周亦婷，（1997— ），女，汉族，美术学硕士，毕业于陕西师范大学美术学院，现任职于江苏省盐城市康居路初级中学。

接从迦湿弥罗（今克什米尔西南段）传入的，可视作域外佛教传入中国的滥觞。结合考古新发现和文献记载可知，公元2—7世纪，大乘佛典的传入与于阗地区有着密切关联。除此之外，许多学者认为，海上丝绸之路也可能是佛教传入中国的路线之一。汉武帝时期，汉朝不断开拓边疆，对与周边国家的交流也比较关注，主动在岭南开辟了海上丝绸之路。现关于海上丝绸之路最早的正史记载，是东汉班固撰《汉书》卷二十八《地理志》。①经由海上丝路传入中国后，佛教在岭南地区有所发展，一开始以交州为活动中心，到魏晋时期转移到广州，最后发展到全国。梁启超先生认为，佛教最早是经海路传入中国的。另外，除了海陆丝绸之路，佛教传入还有四川盆地、云南、西藏等不同路线。其中起传播媒介作用的大多是中外商人和境外僧侣。自进入中华大地以来，佛教在中国已有两千余年的发展传播史，其间与中华本土文化不断进行碰撞和融合，逐渐形成具有中国本土特色的宗教与文化形态。而后又通过丝绸之路，中国化的佛教逐渐传播到世界各地。

二、佛教人物画世俗化发展背景

佛教世俗化的原因有很多，如佛门核心僧伽体制的变革和政府倡导的诸宗融合政策等。为民众提供宗教服务，满足他们的宗教精神需求，应是包括佛教在内的一切宗教创立的根本宗旨。没有世俗化，佛教就很难获得更多的民众信仰，从而有所发展，其神圣性也难以持久。佛教在中国的民族化大致经历了自魏晋至隋代的近400年，而其世俗化则经历了魏晋南北朝、隋唐、五代、宋元明清近1700年的历史。魏晋南北朝时期，中国佛教人物画开始风靡，其形象、题材、内容、表现方式等均带有明显的西域风格。这一时期还出现了两大佛教画样式——"曹家样"和"张家样"。这些样式较为盛行，具有西域佛像的特点，既反映了佛教人物画的外来影响，又反映了佛教样式的世俗化演变。到了唐代，较具代表性的人物画样式是吴道子所创的"吴家样"。它是一种新兴的、更为成熟的佛教人物画样式，对外来佛教人物画形象进行了改良，使之发展为更加纯粹的中国本土佛教人物画样式。唐代还有周昉所创的"周家样"，其特点集中表现在佛教的世俗化倾向上。包括唐代敦煌壁画，可以从

①刘正刚，王嫚丽. 汉唐海上丝绸之路与佛教传播[J]. 韶关学院学报，2016（3）：1.

中看出，许多画面上穿插着现实生活情节。那些曾高高在上的神灵，在画师的笔下获得了一种世俗的亲近感。五代绘画艺术在唐代基础上有了新发展，可看作进一步的世俗化。到宋代，受禅宗的影响，佛教人物画更加趋于世俗化，许多佛教人物形象就是根据现实人物形象创作的。到元代，从事佛教人物画创作的大多为民间画工，他们的创作不可能完全回避世俗生活，因此所绘的佛像也必然带有世俗气息。明代佛教人物画也大多由民间画工创作。徐沁在《明画录》中指出："古人以画名家者，率由道释始。"这说明当时民间需求量很大的是道释人物画。

三、佛教与水陆法会

法会是佛教仪式之一，又称佛事、斋会、法事，是为佛教说法、供佛、拜忏等活动举行一种宗教集会。古代印度就经常举办这样的集会。水陆法会是一种重要的佛教活动，常在寺庙举办，又称水陆道场、水陆会、水陆无遮斋、水陆功德等。可以看出，无论名称怎样变化，都离不开"水陆"二字。关于水陆法会的起源，在洛川民俗博物馆馆藏水陆画中，就有一幅图文并茂的《梁武帝听法图》（图1）。此画上部着黄袍、有帝王相者为梁武帝，右侧坐着的人是宝志禅师，他正为梁武帝讲经说法；下部文字为"大雄氏水陆缘起"，介绍水陆道场的起源、经过及供养对象、目的等。水陆法会源于古代印度。有学者认为，水陆法会最初与无遮大会有关，也有人认为与施饿鬼食法会有关。[①]据佛经记载，释迦牟尼弟子阿难，一夜梦到恶鬼向其乞食，阿难遂设水陆道场，施食救度所有饿鬼。[②]水陆法会传入中国后，与中国本土的祭祀礼仪、民俗信仰等结合，逐渐发展成一种本土化佛教仪式。宋代以后，水陆法会的全称为"法界圣凡水陆普度大斋胜会"或"天地冥阳无遮均利道场"，是最为隆重的佛教本土化活动之一。中国佛教水陆道场始于何时，尚未发现正史记载。对水陆法会的中国起源问题，学界还存在争议。部分学者认为源自梁武帝，而周叔迦先生否认水陆法会起源于梁武帝时期，而是由于梁武帝的《梁皇忏》与唐代密教的冥

① 戴晓云. 佛教水陆画研究［M］. 北京：中国社会科学出版社，2009：13-14.
② 王朝闻. 中国美术史. 清代卷［M］. 济南：齐鲁出版社，明天出版社，2000：186.

道无遮大斋相融合而发展起来的,水陆法会的兴盛和仪文创撰的时间应是宋代。① 目前学界也多认同这一观点。可以确定的是,水陆法会在我国的出现时间早于晚唐,因为到晚唐水陆法会已有一定规模。到北宋,水陆法会逐渐定型;而到明清时期,水陆法会已受到朝野上下的普遍欢迎。

四、水陆法会与水陆画

水陆画是信众在寺院举行水陆法会时,悬挂于四周墙壁上的宗教绘画,是水陆法会不可缺少的圣物之一,也是中国本土佛教世俗化的一种重要表现。在没有开凿大型石窟风气的长江流域,水陆画最主要的功能就是宣讲佛法、传播佛教教义。到了明清时期,水陆画的内容与题材较之以往更加丰富。② 早期有关水陆画的图像和文字记载大多缺失。从苏轼的《水陆法像赞》十六首来看,早期的水陆画基本上都是佛教绘画。中国绘画史上有确切记载的水陆画画家有两位,即黄休复《益州名画录》中提到的张本南和郭若虚《图画见闻志》中提到的蜀郡晋平人杜弘义。据史料记载,中国佛教绘画的创始人是北朝的曹仲达,张彦远在《历代名画记》中有所提及。但郭若虚在《图画见闻志》中则引用《广画新集》的说法,认为中国佛教绘画的创始人是曹不兴。虽然如今无法确认谁的记载符合史实,但佛教绘画的兴起与繁盛,无疑为水陆画的出现提供了佛像绘画技艺与实物资料准备。水陆画大多采用工笔重彩画法,其人物形象设计有较为固定的模式。佛、菩萨、明王像都严格按照仪轨,诸天、护法也都有固定画法。水陆画的制作有粉本,且世代相传,历代画师也会在此基础上不断创新。民间画家在颜料选择(如矿物、金属原料)等方面做出了大胆探索和创新。水陆画的表现形式包括水陆卷轴、水陆壁画、水陆浮雕、水陆版画和水陆纸板画,现存水陆画主要有卷轴和壁画两种形式。水陆卷轴画一般纵高 2~2.4 米,横宽 1~1.2 米,卷轴材料通常有绢、纸、布等。水陆画既有多幅像,又有单幅像。多幅像是将神佛人物像按规定仪轨有序地绘于同一幅画卷中,而单幅像则只绘制一人。水陆壁画多绘于殿堂四壁,与空间融为一体,其内容多翻制于水陆卷轴画。水

① 戴晓云. 水陆法会起源和发展再考 [J]. 敦煌吐鲁番研究,2015(1):479-480.
② 胡彬彬,吴灿,将新杰. 丹青教化 [M]. 湖南:湖南大学出版社,2013:7.

陆画的构图形式，主要有拱卫式和平行式。随着儒释道三教对水陆画的影响逐渐加深，其内容逐渐丰富，到宋代基本定型，多由六组神祇组成：第一组"正位神祇"，第二组"天仙"，第三组"下界神祇"，第四组"冥殿十王"，第五组"往古人伦"，第六组"孤魂"。水陆画分为上、中、下堂三部分。上堂、中堂水陆画像描绘的是超度者，下堂水陆画像描绘的是被超度者。水陆画悬挂于法会内坛。在佛殿上描绘或悬挂某一位神佛的画像，就相当于请到了此神佛；而描绘或悬挂某一人物的画像，就相当于召来此人的亡灵。借供奉、礼赞、忏悔等一系列法事活动，祈求上堂的佛、菩萨、声闻、缘觉，超度下堂的亡灵孤鬼早日脱离地狱，转世人间。这就是水陆画在水陆法会中的功用。①如前所述，学界普遍认为水陆画的起源为唐代以后。到唐末，水陆画在佛教主尊的基础上，增加了道教及其他民间图像。宋初，宋太祖、宋太宗致力于建醮，使水陆画图像更加丰富多样。南宋、元、明以来，南北水陆的差别逐渐显现。《天地冥阳水陆仪文》就是北水陆的修斋仪轨，长时间、广范围地流行于北方，现存北方明清水陆画就是北水陆法会图。但南北水陆的划分是以长江作为标准的，而并非如今中国南方和北方的概念。元明之时，水陆道场悬挂的水陆画数量也基本确定下来。现今流传下来的大多为明清时期的水陆画。根据资料，水陆画兴起于四川地区，接着沿长江而下，覆盖整个长江流域，继而影响全国。

五、陕西地区水陆画研究现状

现如今，学界关于水陆画的研究有了相当大的进展，具体表现为大量期刊、会议论文的公开发表，以及大量硕士、博士学位论文的发表。

西安市考古研究所珍藏的两幅元代水陆画为陕西现存最古老的水陆画。陕西地区水陆画的相关研究成果，主要有呼延胜的硕士论文《陕西现存世的几套水陆画的调查及初步研究》②。该研究通过对陕西地区水陆画基本情况的田野调查和对陕西地区八处水陆画原址的考察，分析了陕西地区水陆画图像系统的形成原因，反映了佛教在传入中国之后所经历的本土化、世俗化演变趋势，从中可看出中华文化对外来

① 汪小洋. 中国佛教美术本土化研究[M]. 上海：上海大学出版社，2010：201.
② 呼延胜. 陕西现存世的几套水陆画的调查及初步研究[D]. 西安：西安美术学院，2007.

文化的吸收与包容。其博士论文《陕北土地上的水陆画艺术》①则以个例分析为主，揭示了陕北寺庙水陆壁画的历史文化价值，是对陕北地区水陆画较为全面、详细的研究。关于陕西洛川县水陆画的研究，则有负安志、左正的《洛川县兴平寺水陆道场画》②。该研究在介绍陕西省洛川县兴平寺62幅水陆画的基础上，从阶级的角度对其进行分析。段双印、段志凌的《三教合一与诸神共和的艺术表现：洛川民俗博物馆藏"水陆画"赏析》③主要对水陆画内容与题材做了较为系统的艺术分析与研究。这些成果对水陆画研究具有重要的参考价值。

通过水陆画的图像演变，了解佛教艺术世俗化的过程，是非常有意义的。笔者所掌握的陕西地区水陆画研究资料中，还没有对某地区水陆画世俗化发展历程的集中研究。陕西作为陆上丝绸之路起点的所在地，与佛教的关系非常密切，佛教图像的世俗化演变在此也表现得更加突出。

六、洛川民俗博物馆馆藏水陆画概况

（一）馆藏作品由来

洛川民俗博物馆馆藏水陆画原存于陕西省延安市洛川县土基乡铁炉村兴平寺。据民国《洛川县志·宗教祠祀志》记载："寺内藏有清康熙年间绢画神像二十四幅，精致绝伦。"但兴平寺实藏62幅水陆画。呼延胜认为县志记载可能有误，而且这62幅水陆画很可能不是这堂画的全部，部分作品因流离辗转已经遗失。兴平寺建于1637年，为里人王见乐所建，后毁于一场火灾，幸而寺中水陆画被僧人抢救，得以留存于世。中华人民共和国成立前，这些水陆画藏于洛川县民众教育馆，曾于1943年在西安展出，后为县文化馆所藏。1985年洛川民俗博物馆建成后，这批水陆画被转移到此并保存至今。

①呼延胜.陕北土地上的水陆画艺术[D].西安：西安美术学院，2012.
②负安志，左正.洛川县兴平寺水陆道场画[J].文博，1991（3）：17-21.
③段双印，段志凌.三教合一与诸神共和的艺术表现：洛川民俗博物馆藏"水陆画"赏析[J].收藏界，2002（4）：17-19.

(二)区位因素

陕西地区是西周礼乐文化和宋明理学的起源地。这两种文化都对中国佛教的发展与演变产生过重要影响。五代以前,西安长期是中国的政治、经济、文化中心,同时也是陆上丝绸之路的起点,是中原同西域及中西亚乃至非洲、欧洲交流的便利通道。丝绸之路的打通,使得中西文化交流更加广泛,也使得陕西地区的文化具有地域性和超地域性的双重特征。当时,中外高僧云集长安,研究经典,翻译佛经,创宗立派。中国汉传佛教八大宗派,除了天台宗和禅宗,其余六宗的祖庭都在今西安一带。从某种意义上讲,西安乃至陕西堪称佛教的"第二故乡"。而延安位于陕北黄土高原南部,历史文物甚多。自春秋战国以来,延安地区一直是军事要地,多种多样的文化、各种身份的人汇聚于此,形成多元而丰富的文化面貌,为后人留下灿烂的历史文化遗产。延安地处西北,自古以来各种自然灾害频发,旱灾是主要灾害,洪涝、冰雹灾害的发生频率也相当高,因此佛教举办法会的次数也应较多。洛川县位于陕西省延安市南部,"地接关铺,风承周秦,境邻洛渭,俗融戎狄",拥有独特的地理位置和文化习俗。

(三)年代分析

根据段双印、段志凌的研究,洛川民俗博物馆馆藏水陆画的绘制工作由洛川县兴平寺性朗法师主持,民间画师花费数十年时间精心绘制,于清康熙三十年(1691年)正月完成。元明清时期,佛教美术象征体系已经定型,以程式化形象为主。到清代,佛教传入中国已逾千年,历代相因,百姓崇信,统治阶级令其与儒道并垂,反复强调儒释道三教一致。清代诸帝也大多崇信佛教,护持佛法。[①]五代以后,随着西北地区战乱的持续和政治中心的东移,长安逐渐丧失政治中心的地位,多数佛寺也相继遭到毁坏或废弃。到了明清时期,长安地区的佛教呈现复兴趋势,其表现是修复、新建了一批佛寺。佛教在清代,以康熙、雍正、乾隆三朝为盛。到嘉庆二十五年(1820年),西安府有38座寺院,关中地区有83座,陕北有29座,陕南有25座。从明清时期开始,水陆法会受到朝野上下的普遍欢迎。清道光年间,清僧仪润依祩

①任宜敏. 中国佛教史. 清代 [M]. 北京: 人民出版社, 2015: 2-4.

宏之意，详述水陆法会作法规制，撰成《法界圣凡水陆普度大斋胜会仪轨会本》六卷，成为流传至今的水陆法会仪式通用手册。①明清时期，水陆道场悬挂的水陆画数量也基本确定下来，幅数依法事规模而定，作品多由民间道释画手绘制。现今保存下来的水陆画大多为明清时期的作品。戴晓云认为，明代的水陆法会图基本完全按照仪轨绘制，到了清代则变得随意许多。这从侧面反映出作为佛教仪式的水陆法会到后期逐渐走入民间、贴近世俗的现实。②

（四）布局安排

洛川民俗博物馆馆藏水陆画属于水陆卷轴画，从图上可看出许多折痕，说明曾被多次折叠携带。在馆藏的62幅水陆画中，多幅像55幅，单幅像7幅；道释人物画49幅，各种世俗人物画9幅，反映当时社会生活的画4幅。水陆画发展到宋代基本定型，多由六组神祇组成：第一组"正位神祇"，包括佛、菩萨、明王等；第二组"天仙"，包括日月星辰、五方五岳等；第三组"下界神祇"，包括五道将军、城隍土地等；第四组"冥殿十王"，为地狱冥府信仰的绘画；第五组"往古人伦"；第六组为"孤魂"，为已经死去而留在地狱无法超生的亡灵。根据以上图像题材，洛川民俗博物馆馆藏水陆画亦可分为六组：第一组为第1—29幅和第62幅（弥勒佛）；第二组为第30—52幅；第三组为第45—52幅；第四组为第53、54幅；第五组为第55、56、57幅；第六组为第58、59、60、61幅。

水陆画分为上堂、中堂、下堂三类。上堂和中堂水陆画像为超度者，下堂水陆画像为被超度者。其中，上堂水陆画的描绘对象地位最高，为诸佛、诸菩萨、诸天神等，悬挂于寺庙的大雄宝殿或主殿。中堂水陆画主要描绘天王、明王、天龙八部护法神、二十八宿星君、四海龙王、门神阎王等，地位次于上堂水陆画，悬挂在大殿门前和外廊。下堂水陆画的描绘对象为忠臣烈士、阵亡将士、三贞九烈、三教九流，以及各行各业、因各种灾难而屈死的亡灵孤鬼等被超度者，悬挂在外廊或配殿。③在洛川民俗博物馆馆藏水陆画中，属于上堂的有：第2幅，大悲观音；第3幅，毗卢舍那佛；第

① 汪小洋. 中国佛教美术本土化研究［M］. 上海：上海大学出版社，2010：195.

② 戴晓云. 佛教水陆画研究［M］. 北京：中国社会科学出版社，1996：157.

③ 赵军平，杨小军. "图像学"视野下的水陆画及其文化价值［J］. 中国美术，2016，（4）：105.

4幅，释迦牟尼佛；第5幅，十方一切诸佛（一）；第6幅，十方一切诸佛（二）；第7幅，立佛（一）；第8幅，立佛（二）；第9幅，十二园觉菩萨（一）；第10幅，十二园觉菩萨（二）；第11幅，十地菩萨（一）；第12幅，十地菩萨（二）；第13幅，文殊菩萨；第14幅，普贤菩萨。属于中堂的有：第15幅，宾头卢尊者；第16幅，十八罗汉（一）；第17幅，十八罗汉（二）；第18幅，十八罗汉（三）；第19幅，十八罗汉（四）；第20幅，十大明王（一）；第21幅，十大明王（二）；第22幅，天龙八部诸天众（一）；第23幅，大自在天诸神众（二）；第24幅，阿修罗诸天众（三）；第25幅，韦陀诸天众（四）；第26幅，韦陀天尊；第27幅，天龙八部、诸天乐仪、关公二郎；第28幅，婆罗门仙众、十类大仙；第29幅，紫府帝君；第30幅，五岳大帝；第31幅，五方五帝；第32幅，初禅天众、玉皇大帝、二禅天众；第33幅，天妃三禅天众、天妃圣母、四空天众；第34幅，天仙七宿、十二宫辰、二十八宿；第35幅，天宫星君、七宿星君；第36幅，东斗星君、南斗星君；第37幅，西斗、北斗、中斗星君；第38幅，诸天列烈曜众；第39幅，五曜星君、嘉贤大帝、三官大帝、四圣真君；第40幅，四值功曹（第41幅为宝幡，作为大会标识）；第42幅，监斋护戒；第43幅，诸员太尉、守斋护戒、三阴间城隍；第44幅，土地真君；第45幅，赵公元帅；第46幅，五瘟使者、五岳大帝、天曹大帝；第47幅，四渎孔子、五水龙王、东大海龙王；第48幅，五方司雨龙王、水府雷神、水府乐义；第50幅，五湖大神、诸庙天候、天仙五谷；第51幅，管诸仙诸王、大小耗神、家宅六神；第52幅，王子王孙、四值功曹、水居飞天；第53幅，地府六司、地府十王、十八地狱；第54幅，地府六司、地府十王、十八地狱、地府六曹。属于下堂的有：第55幅，婆塞婆姨、比丘比尼、孝子贤孙、九流诸子百家；第56幅，泗州宝志公、忠臣烈士、士农工商众；第57幅，修罗六道四生；第58幅，房倒屋塌、树折崖摧、冤仇抱恨、自省自缢、兵戈荡灭；第59幅，青烟饿鬼、冤家债主、虎咬蛇伤、车撵马踏、山精石怪、一切鬼众、投河落井；第60幅，客死他乡、监牢禁狱、毒药身死、俟草负木、饿鬼伤亡、八热八寒地狱；第61幅，旷野大将、目连救母、秦将白起。其中，第一幅和最后一幅是清康熙三十年（1691年）韩城县儒学训导李日实和董沐所撰的"创绘天地冥阳水陆神和圆满功德文序""大雄氏水陆缘起"（图1）和"建造水陆施财信士姓名到以后会首"（图2）。

图1　梁武帝听法图，清康熙三十年　　　图2　弥勒佛图，清康熙三十年

七、佛教水陆画图像的世俗化体现

（一）整体艺术风格

洛川民俗博物馆馆藏的 62 幅作品均是由民间画师花费数十年时间精心绘制的。从照片中可以看出石青、石绿、银珠、章丹等矿物颜料的颜色，这些颜色至今仍鲜亮如故。画面构图饱满严谨，用笔刚劲有力，线条细腻流畅，所绘众多宗教神祇和世俗人物的形象也令人叹为观止，散发着浓厚的民间美术气息。关于绘画题材，因画中出现了很多儒教历史人物、道教神祇及民间崇拜的神祇，这些形象不仅榜题名

称相同，而且在画面上的装束都一样，故很多人认为这些水陆画为三教题材，但它们实际上为佛教题材。这些神祇在长期的历史发展过程中，已逐渐转变为佛教神祇。佛教在唐末深入民间的世俗生活以后，很多影响力较大的道教和民间信仰神祇都被纳入佛教，被佛教徒们供养起来。①这些形象的融合是佛教图像本土化的体现，展现在我们面前的 62 幅水陆画作品也是佛教形象世俗化的结果。

（二）外来佛教图像世俗化

在洛川民俗博物馆馆藏水陆画中，一些宗教形象早在古印度时期就有所描述，在佛教传入中国后，这些形象逐渐被中国文化所影响，最终完成了本土化。此处以夜叉形象为例进行说明。

在洛川民俗博物馆馆藏水陆画中，有一幅名为《阿修罗诸天众（之三）》（图 3）。画面左下方为鬼子母罗刹诸神众，其身后为鬼王驮小儿，正中间两头四臂的为阿修罗，阿修罗左上方穿王服的老翁为诃利帝南，旁边的女神为坚牢地神。其中，鬼子母和鬼王驮小儿的形象就来源于印度的夜叉。

夜叉为梵语音译，又称药叉、阅叉、夜乞叉，传入中国后被汉语词汇吸收，并衍生出新的含义。夜叉原为印度神话中一种半人半神的存在，是婆罗门教的小神灵。古印度民间的夜叉信仰起源很早。夜叉有男女之分：男性夜叉为守护大地、山林和宝藏的神灵；女性夜叉为树神和水神，代表万物繁衍生息的源泉。也正因为如此，夜叉在印度民间受到供奉。在汉译佛教文献中，夜叉均以护法神的身份出现。最早出现"夜叉"的汉译佛教文献是三国时期吴国支谦翻译的《撰集百缘经》。夜叉的概念随佛教传入中国后，遂与中国的鬼神观念相融合。现如今"夜叉"在很多人的观念里代表"鬼"，如将凶恶的妇女称为"母夜叉"。李翎先生的《水陆画中的鬼子母图像》②一文指出，西魏时期的夜叉（图 4）反映了早期的夜叉相貌，其形象源于印度的侏儒夜叉，这种夜叉身材矮小，肚子滚圆。同时此文还展示了唐代的夜叉形象，此时的夜叉只是画得更大些，身上暴起可怕的肌肉，但仍然保留了人的结构（图 5）。

① 戴晓云. 佛教水陆画研究 [M]. 北京：中国社会科学出版社，2009，102-108.
② 李翎. 水陆画中的鬼子母图像 [J]. 吐鲁番学研究，2017（2）：87-88.

图3　阿修罗诸天众(之三),清康熙三十年

图4　敦煌288窟西魏壁画中的夜叉

图5　敦煌159窟局部,夜叉像

　　早在佛教传入中国初期,夜叉出身的鬼子母就随着相关佛教经典和艺术形象一起传入。但是,鬼子母的形象在传入中国后被丑化,在佛典中最初被视作恶鬼,变成《揭钵图》中一个被佛降服的负面形象。夏广兴、鲍静怡在《汉传佛教中的鬼子母形象衍变考述》①一文中指出,夜叉形象在唐代有所转变。唐义净译《根本说一切有部毗那耶杂事》第三十一卷用很大篇幅详细介绍了鬼子母的眷属与身世。鬼子母出生于药叉家族,是一名药叉女。在古印度,女性药叉的形象多为裸体、丰乳、细

① 夏广兴,鲍静怡.汉传佛教中的鬼子母形象衍变考述[J].兰州大学学报(社会科学版),2017(9):52-58.

腰、肥臀，十分唯美，反映了极强的生殖崇拜信仰。唐代密教密法仪轨将鬼子母的形象描述为美艳慈爱的贵妇，并使这种形象有了一个较为具体的操作标准。但在宋金之后，中国的一般民众和画工仍将鬼子母视作地狱恶鬼，而不是印度神话中半人半神的夜叉。直到明清，水陆画中的鬼子母才得以作为"天"的角色，而不是"鬼"出现在供奉系统中。从图6可以看出，鬼子母为美丽端庄的保护神形象，面相丰腴，双手合十于胸前，头戴饰品，身着鲜艳飘逸的仙者服饰。鬼子母的形象已完全为百姓所接受，其职责与送子观音相似，即繁育子嗣。

综上所述，鬼子母在中国经历了一个由"恶贯满盈"的鬼母转变成护佑孩童的神祇的过程，其形象也逐渐变得丰满、可亲，成为世俗化的产物。这一过程体现了民间对宗教人物形象强大的改造作用。

鬼子母身后为鬼王驮小儿（图6右），这一形象被学者称为"蝙蝠翅人形"。现藏于大英博物馆、绘制于晚唐的敦煌绢画《行道天王图》中有一蝙蝠翅人形的图像，是目前公认的最早的蝙蝠翅人形图像（图7）。其形象为怒目竖发，上身赤裸，下着

图6　阿修罗诸天众（之三）（局部），清康熙三十年

短裤，身体肌肉感明显。在宋代朱玉的《揭钵图》中，蝙蝠翅人形就以鬼子母夜叉众的身份出现，其形象特征与《行道天王图》中的蝙蝠翅人形较为相似。到了元代，人们开始普遍运用这种形象，视其为鬼子母的随从夜叉鬼。随后，画师将其作为驮小儿鬼怪绘制在水陆画上。李翎先生在《水陆画中的鬼子母图像》①一文中指出，山西稷山青龙寺三界诸神中的元代鬼子母与小儿形象皆为人形，没有翅膀。而明成化年间的版画《水陆道场神鬼图像》中的诃利帝母众，似乎可看作从人向鹰过渡的中间形态。其形象为下身着短裤，赤脚。脚已不是人脚，而是类似蹼的爪。这种类似猛禽的鬼怪形象在其传播过程中，不断地被画工临摹、改造，最后变为带翅膀的形象。

李翎先生认为，蝙蝠翅人形借鉴了道教的雷神形象。在洛川民俗博物馆馆藏水陆画《司雨龙王、水府雷神、水府乐义》中，画面中间一排右二（图8）为雷神形

图7 《行道天王图》

图8 《司雨龙王、水府雷神、水府乐义》（局部），清康熙三十年

① 李翎. 水陆画中的鬼子母图像 [J]. 吐鲁番学研究，2017（2）：87-88.

象,肤色为蓝绿结合,红发朝上,背有双翅,脚有利爪,与鬼王驮小儿的夜叉形象较为相似(图6)。也有学者认为,蝙蝠翅人形图像借鉴了畏兽的形象。孔令伟将畏兽的形象特征描述为:兽面人身,肩生羽翼,长尾,后腿悬浮两条羽翎(或兽尾),三爪两趾,抓踏如狂。畏兽出现的时间早于晚唐,其形象与《行道天王图》中的蝙蝠翅人形图像类似。此为蝙蝠翅人形借鉴畏兽形象的依据。关于夜叉的蝙蝠翅特征,目前仍没有一个确定的说法。其中一个原因可能是蝙蝠翅膀这一元素在佛教美术中被视作"恶"的形象代表。中国民众对夜叉的印象多为丑陋邪恶的害人鬼怪,历代画师在创作夜叉形象时,可能会受到大众观念的影响。总的来说,鬼王驮小儿的夜叉形象经过不断的中国化、世俗化,形成固定的图像,最终被明清水陆画采用,出现在佛教仪式图画中。

(三)中外结合佛教图像世俗化

洛川民俗博物馆馆藏水陆画中有两幅图,其名称和画面几乎相同,分别是《地府六司、地府十王、地府十八狱主地府六曹》(图9)和《地府六司、地府十王、地府十八狱主裴府六曹》(图10)。前一幅画中的人物集体朝右,后一幅画中的人物集体朝左,两幅画的中间均为地狱十王形象。地狱信仰及地狱神祇一开始并非佛教所有,而是佛教传入中国后,大量吸收中国本土文化,才形成本土化的佛教地狱说。[1]阎罗王源于古印度,在印度佛教文化中,地位并不显赫。现在对阎罗王的研究多集中于其进入中国之后的演变,而关于古印度阎罗王的研究较少,其形象也较为模糊。在古印度《摩诃婆罗多》等史诗中,阎罗王穿着血红衣服,头戴王冠,骑水牛,一手持棍棒,一手执索,是为死者灵魂带来苦难的恐怖之神,也是地狱的管理者。关于阎罗王的来源,存在夜摩神、毗沙神、地藏王、魔王波旬等多种观点。大多数学者,如范军、赵杏根等人,认可毗沙说。佛教文化传入中国后,阎罗王与泰山府君、阴王、人鬼等中国本土神祇形象相融合,逐渐产生了本土化的阎王形象。唐代出现了包括阎王在内的十王信仰。到唐末,十殿阎王出现,分别为:第一殿秦广王(蒋子文),第二殿楚江王(厉温),第三殿宋帝王(余懃),第四殿仵官王(吕岱),

[1] 戴晓云. 佛教水陆画研究[M]. 北京:中国社会科学出版社,2009:123.

第五殿阎罗王（包拯），第六殿卞城王（毕元宾），第七殿泰山王（董和），第八殿都市王（黄中庸），第九殿平等王（陆游），第十殿转轮王（薛）。地狱十王图像所依据的文本源自佛教《十王经》，但此经被公认为晚唐的伪经。

从上述两幅图中可以看出，十殿阎王的形象在面相、服饰、手持器物等方面已完全中国化，而且有了对应的现实人物原型。例如，图 10 位于画面中央的人物形象有别于其他阎王，头戴垂帘冠，服饰以黑色调为主，肤色为黑褐色，神情也比其他阎王坚定有神。根据佛经对十殿阎王的描述，此人应为第五殿阎罗王（包拯）。在中国民间传说中，包拯是公正、铁面无私的化身，死后成为阎罗王，继续审理阴间的案件。有人则认为他"日断人间，夜判阴间"，即白天在人间审案，晚上作为阎罗王在阴间断案。人死后，其灵魂下到阴间，接受阎罗王的审判。如果确实受人陷害，阎罗王会将此人送回阳间；如果的确有罪，则被送入地狱受罚。相传阎罗王本在第一

图 9 《地府六司、地府十王、地府十八狱主地府六曹》

图 10 《地府六司、地府十王、地府十八狱主裴府六曹》

殿，后因同情罪人，进入叫唤地狱，为掌管人间地狱众生灵寿命生死的鬼王，半神半鬼。又如，第一殿秦广王是东汉末年的秣陵尉蒋子文。蒋子文本名蒋歆，字子文，三国广陵（今扬州）人。蒋子文品行不端，却认为自己骨相清奇，死后将成神。后在一次抓捕任务中殉职。传说蒋子文死后多次显灵，孙权为他立庙，封他为钟山之神，并将钟山改名为蒋山，才使都城"灾厉止息"，老百姓也越发笃信蒋子文的神灵。相传秦广王专司人间生死，统管吉凶。

综上所述，阎罗王由一人变为十人，其地位更高，造型也更多。十殿阎王信仰的出现以及历史上的真实人物化身十殿阎王，可以看作佛教本土化、世俗化的结果。带有中国世俗色彩的佛教图像，与古印度佛教图像一起，正式成为佛教水陆法会的仪式用图。

（四）本土佛教图像世俗化

古代印度对文殊菩萨的信仰，自 5 世纪起已有，但最早的文殊菩萨造像源于中国，具体时间地点目前尚未知晓。洛川民俗博物馆馆藏水陆画《文殊菩萨》（图 11）中的文殊菩萨形象，一反"男身女相"的常规，采用了中年男子的形象：卷发披于脑后，三绺长鬓飘于胸前，背靠青松，手持节杖，侧身坐于青狮之上；面容清秀，双目下视，若有所思，整体形象为一位精通佛典、辩才深思的学者。其坐骑青狮伏地而卧，双目圆睁，体现出一种动态之美。整个画面给人一种沉稳宁静之感。按照佛教经典的一般说法，很多菩萨为"善男子"出身。《悲华经》载："有转轮圣王，名无净念。王有千子，第一王子名不眴，即观世音菩萨；第二王子名尼摩，即大势至菩萨；第三王子名王象，即文殊菩萨；第八子名泯图，即普贤菩萨。"[1]可见在古印度菩萨为男相，且多为王子或上流社会的美男子。又因印度女性地位低下，故菩萨皆为男性。菩萨进入中国后，由于中国传统文化讲究阴阳平衡，加之对母性的崇拜心理和儒道思想的影响，其形象逐渐女性化。其中观音菩萨最具代表性。隋代是观音菩萨女性化的重要时期，其形象完成了五官、体型、体态的过渡和基本定型，后历经唐、五代、宋，一直延续到元代，在不断地世俗化。[2]文殊菩萨像在传播过程中

[1] 马书田. 中国佛教菩萨罗汉大典［M］. 北京：华文出版社，2003，103.
[2] 汪小洋. 中国佛教美术本土化研究［M］. 上海：上海大学出版社，2010：97.

也出现了女性化形象，如在敦煌藏经洞发现的绢画骑狮文殊、骑象普贤，就是典型的唐代女子像。有学者认为，唐代是文殊菩萨形象向女性化过渡的关键时期，因为当时出现了其"非男非女"的中性形象。唐代以后，文殊菩萨的女性化形象也在不断演变，整体趋势是完全女性化的造像增多。但为何洛川民俗博物馆馆藏水陆画中的文殊菩萨为男性形象呢？笔者推测，这可能反映了文殊菩萨形象转变的不彻底性，且与民众的思想观念密不可分。文殊为"因智慧而生慈悲念"，文殊菩萨代表着无上的智慧，其坐骑狮子又是威武、睿智的象征。文殊信仰代表了众生精神的解脱和智慧的开导，对普通百姓而言实用性不强，主要受到上层社会统治阶级和士大夫的青睐。在普通百姓心里，观音菩萨大慈大悲、救苦救难，反映了平等无私的广大悲愿。广大民众相信，当遇到困难、遭受苦痛时，只要能至诚称念观世音菩萨，就能获得救赎。对民众而言，观音菩萨更像自己的母亲，因此其造像的女性化更彻底一些。

关于骑狮文殊的造型，松原三郎的《中国佛教雕刻史研究》中收录了隋代金铜骑狮文殊菩萨像，这可能是目前已知骑狮文殊造像的最早作品。唐代是文殊信仰的高峰。初唐的文殊造像大多未摆脱西域造像风格，其形象往往为深色肌肤，穿戴西域饰品。盛唐时期，文殊形象开始汉化，出现了昆仑奴形象的驯狮者和前来参拜的善财童子。到中晚唐，文殊菩萨的肤色变白，有些用淡褐色加以晕染，服饰装束已完全中原化。狮子百兽之王的地位已为佛经所认可，而文殊菩萨在佛教中的地位很高，以狮子作为文殊菩萨的坐骑，象征着至高无上的威严。骑狮文殊的造像，一开始为双狮卧于尊像两侧，之后变为菩萨站狮像，后来又出现菩萨坐狮像，最后出现文殊骑狮像，这是一个自然转变的过程。

洛川民俗博物馆馆藏《文殊菩萨》中的骑狮文殊与《普贤菩萨》中的骑象普贤（图12）为一种对称配置。图中的普贤菩萨亦为男性，螺旋长发垂肩，手捧经卷，双腿盘起，目不斜视，神情专注。坐骑白象神态安稳，目光坚定。因佛教典籍的影响，文殊、普贤图像对称，此构图早在北朝佛教美术中就已出现。骑象普贤与骑狮文殊的配置图像出现于初唐，但构图形式还没有一定规律；直到晚唐，这一配置的模式和题材才固定下来。文殊、普贤造像形象由男到女的不彻底性，以及其骑狮、骑象的造型，反映了中国佛教美术的世俗化演变历程。造像工匠和画师长期与百姓共同生活，理解百姓的审美情趣和审美需求，他们笔下的菩萨形象也充满世俗色彩。

在洛川民俗博物馆馆藏水陆画中，还有五幅罗汉图：《宾头卢尊者》（图13），《十

八罗汉（一）》（图14），《十八罗汉（二）》（图15），《十八罗汉（三）》（图16），《十八罗汉（四）》（图17）。罗汉信仰来源于印度，佛经是罗汉信仰形成及转变最初的媒介，但印度没有绘制罗汉画的传统。罗汉图像是随着罗汉信仰在中国的传播而形成的。据考证，东晋戴逵的罗汉画可能是中国最早的罗汉画。大村西崖的《罗汉图像考》最早关注罗汉图像的风格演变。在北朝的石窟壁画上，罗汉形象为光头无发，衣着简单，为佛的侍从。隋唐时期，罗汉形象逐渐发生变化，多为修行中历经磨难的苦行僧形象，身体枯瘦，面貌丑陋，皮肤多皱。晚唐时期，十六罗汉成为绘画流行主题。到了宋代，体现文人画思想观念与审美趣味的绘画风格流行，十六罗汉变为十八罗汉，多出的两位为降龙罗汉和伏虎罗汉。洛川民俗博物馆馆藏的两幅水陆画分别绘有伏虎罗汉（图15）和降龙罗汉（图16）。虎为最威猛的野兽之一，古人崇拜老虎，视虎为神灵之物；而龙是中国的图腾，为封建帝王的象征，规格最高，蕴含吉祥、雄伟之意。降龙、伏虎两位罗汉的出现，充分体现了佛教文化与中国本土信仰的融合。

图11 《文殊菩萨》，清康熙三十年

图12 《普贤菩萨》，清康熙三十年

图13 《宾头卢尊者》，清康熙三十年

宋代画师在前人创作的基础上对罗汉画进行再创造，一幅多位的样式也于此时开始流行。明代吴彬的罗汉画影响极大。到了清代，由于康熙皇帝对罗汉画的推崇，罗汉信仰在清中晚期得到进一步的普及。民间的罗汉画创作更加自由、随意，画家们可不受约束地按照自己的想法、运用熟练的笔墨技艺进行创作。从洛川民俗博物馆的这四幅清代罗汉画可得知，民间画师根据现实生活中的各种僧侣形象，发挥想象力，绘制出造型各异的罗汉。图 13 中只有一位罗汉，为十八罗汉之首，在罗汉题材的水陆画中为单独绘像。图 14 中有五位罗汉，其中老态龙钟、手持竹杖、长眉缠耳的为长眉罗汉。画中除了罗汉，还有青松红梅、峭石绿荫，显得生趣盎然。图 15 以青山绿水为背景，绘有四位罗汉。其中，持禅杖、抚猛虎的为伏虎罗汉，右上一俗装侍者臂挂竹笠，左下一胡装侍者手托山石。画中远处有危崖峻峰，近处有婆娑修竹，上中部的罗汉手持宝瓶，瓶中散出缕缕仙气。整幅画显得安逸雅致。图 16 中有四位罗汉。穿红色袈裟的罗汉双目炯炯有神，身姿威武，双肩高耸，胸毛森森，手

图 14 《十八罗汉（一）》，清康熙三十年

图 15 《十八罗汉（二）》，清康熙三十年

图16 《十八罗汉（三）》，清康熙三十年

图17 《十八罗汉（四）》，清康熙三十年

持紫金钵，似乎在降服右下角张牙舞爪的龙，为降龙罗汉。右上角有两位农夫和一只青羊，为画面平添了一丝世俗生活的情趣。图17中有五位罗汉，均脚踏祥云，仿佛游跃于波涛汹涌的大海之上，有动静结合之感。其中一位持杖者高鼻深目，为域外僧人的打扮。图中还有不同年龄、身份的男女侍从和手托珊瑚宝瓶的夜叉。画中色彩以青、绿、赭、红为主，夹杂着黄色等用于装饰的纯色，整个画面色彩鲜明，又透出一丝淡雅。这四幅罗汉画都具有浓郁的本土色彩。事实上，佛经里既未提及十八罗汉，又无罗汉降龙、伏虎事迹的记载。十八罗汉于唐末出现，宋代以后开始流行，其形象是佛教美术世俗化的重要产物。

八、结语

作为清代水陆画的代表，洛川民俗博物馆馆藏水陆画是中国佛教美术世俗化最后一个阶段的样本，也是我国古代民间信仰和社会生活的完美写照。佛教美术在中国的世俗化演变经历了从魏晋南北朝到明清一千多年的历史。早期佛教神祇的形象

基本上都带有印度或西域色彩；到了清代，世俗化的佛教形象日臻成熟，越来越多地出现在佛教水陆法会上。从洛川民俗博物馆馆藏的 62 幅清代水陆画中可以看出，不论是夜叉、阎罗王，还是文殊菩萨、普贤菩萨，抑或是十八罗汉，这些神祇形象逐渐拉近了佛教与世人的距离，具备了世俗化的审美情趣和社会表达。由于水陆画的造像师、画师大都出身民间，他们更加关注百姓的现实生活，其创作也趋于迎合世人的心理与习俗。因此，这些水陆画具有世俗化的时代感和民族气息，这也表明佛教在中国发展的后期逐渐与中国传统文化相融合。水陆画的世俗化是佛教文化在丝路传播与完善过程中不可避免的本土化结果。洛川民俗博物馆馆藏水陆画不仅是佛教仪式和水陆法会的重要研究资料，而且是丝路视域下陕西地区佛教文化的艺术宝藏。

文人符号：罗汉背负山水屏图像研究

左润东[①]

摘　要　集中出现于南宋的罗汉背负山水屏风形象，既非佛教本身所规定的图像创作样式，又非完全的本土文化符号，而是佛教的罗汉信仰在中国本土文化的影响下逐渐发生异化，在获得全新象征意义的同时与传统符号相结合，是两种不同文化相融合的适应性产物。本文将南宋屏风形象的转变与罗汉信仰的发展两个课题相结合，通过分析背负屏风罗汉形象形成过程中的符号认知因素，总结社会文化意识发展背景下图形符号的意义。

关键词　符号；山水屏风；罗汉；异化融合

背负屏风中的人物形象，自先秦起就已存在，多为统治阶级或文人士大夫的形象，而以罗汉为主题的作品在历史上少有记载，属于较为小众的创作题材，且多集中于南宋。需要说明的是，宿白、金维诺等学者对此已有研究。当前学界将背屏佛像定义为一种佛像雕刻的形制，佛的背光进一步扩大而成为"类屏风"的造型，是用于礼拜、纪念或发愿的具有宗教信仰属性的雕刻作品，与造像碑具有很大相似性，但与本文所探讨的背负山水屏罗汉像并非同一主题。目前针对罗汉背后置山水屏风成因的相关研究论述较少。现有研究多与其他出现家具形象的画作研究一样，着重家具组合，仅将山水屏风视作传统家具的形制之一，分析其背后的文化因素。美术史家巫鸿先生《重屏：中国绘画中的媒材与再现》一书问世以来，其将屏风视作传统绘画载体的观点颇受学者关注。美术史不再局限于以传统图像学为基本手段的研究方式，避免将过多精力耗费于人的精神层面，而是从"物"的角度看待艺术发展的可能性，这是一种文化发展自律与他律的融合。李溪先生《内外之间：屏风意义

[①] 左润东，（1996— ），男，汉族，美术学硕士，毕业于陕西师范大学美术学院。

的唐宋转型》在巫鸿先生的基础上，着重从屏风"物的历史"角度，结合古今注释及屏风案例，以唐宋时期社会思潮的转变为分水岭，详尽阐释了观赏方式转变下"屏风符号"象征性的演变。

一、屏风的象征意义

（一）屏风的在场象征性

东汉许慎《说文解字》载："屏，蔽也。"屏风本身就是拥有遮挡功能的家具。在社会环境中，器物在满足使用需求的同时，必然会被赋予相应的社会意义。在意义史的研究中，人们更多地关注屏风的所指意义，而在一定程度上忽略了其本身的实际功能（仅满足一定的屏蔽意义即可），促使屏风本身不断地进行在场的符号化。如西汉桓宽《盐铁论·散不足》"一屏风就万人之功"所言，屏风在先秦时期的制作成本十分高昂，在生产力水平较为低下的时代，能制作此物并作为私有物使用，象征着对生产资料的占有，即政治权力。而一个人的权势几乎不可能是当事者通过自身所感即可完成的情感倾向，需要主体与更多第三方观者的参与，才能共同完成这种精神价值的传递。正如加拿大语言人类学学者马塞尔·达内西所说："它（图形）将一种想象体验明喻化。它（图形）试图用具体的词语描绘出抽象、虚构的心理世界。"[①]权力这一抽象概念，需要像屏风一般能满足特定展示需求的象征物。《礼记·明堂位》载"昔者周公朝诸侯于明堂之位，天子负斧依（黼依），南乡而立"，将这种"斧纹"[②]屏风作为君主于特定公众礼仪活动场合所必需的陈设背景，借助屏风的边界，形成特定的环境，用来烘托屏风前皇帝的威严与权势。巫鸿先生指出："屏风把抽象的空间转换成了具体的地点。地点因此是可以被界定、掌控和获取的，它是一个政治性的概念。"[③]在这一环境下，屏风本身的遮蔽、遮挡作用被不断弱化，成为通过

[①] 马塞尔·达内西. 香烟、高跟鞋及其他有趣的东西：符号学导论[M]. 成都：四川教育出版社，2012：84.

[②] 郑玄注《礼记》载"斧谓之黼，其绣白黑采，以绛帛为质"，故斧依（黼依）即绘有斧形图案的屏风样式。

[③] 巫鸿. 重屏：中国绘画中的媒材与再现[M]. 上海：上海人民出版社，2017：3.

改变一定的空间属性以衬托使用者主体性的器物。这种手法本身与佛教中佛身后的背光有着相同作用——利用具有特殊意义的象征物，突出场上主体给第三方观者视觉和心理上的威压之感。在佛教所规定的佛像形制中，头光与身光是"佛性修为"大小的体现：功德高的佛与菩萨头光和身光兼有，仅有头光的次之，然后是两者皆无的。正是因为这种表现手段和目的之间具有相似性，具有跨文化意义的元素转移才有了可比性，为两个不同文化环境中不相关的符号替换提供了可能性，也为罗汉背负屏风形象的形成提供了异化相融的可能性（如图1、图2对比所示）。

　　屏风在延续观者所赋予的特定象征意义和展示价值的同时，仍在很长一段时间内作为主要的图像承载媒介，传递所在场合的精神意义。晚唐张彦远《历代名画记》载："则董伯仁、展子虔……阎立本、吴道玄，屏风一片，值金二万，次者售一万五千。自隋前多画屏风，未知有画幛，故以屏风为准也。"[①]此处直接以屏风的价值作为衡量画家功力的标准，可见画屏在当时的地位。相较于其他媒介，屏风有其独特的优势。宋以前的绘画创作，更多是为发挥"明劝诫，著升沉"这一教化功用，如汉朝就有光武帝因频频观看屏风上的仕女而被宋弘指责"未见好德如好色者也"的典故。而同样具有长期展示功能的墙绘、画像砖、画像石等，这些媒材作为建筑框架的一部分，一旦建造完成就很难移动，其空间位置固定不变。此类建筑用图像媒材对空间的划分具有整体性，无法单独针对某个空间，自然无法体现屏风前所立之人的主体性，进而体现一定的等级观念。相较于其他可移动的家具，屏风拥有相对较大的平面可用于展示图像，被视作最佳的展现主体精神观念与象征符号的场面载体。

（二）屏风的符号象征性

　　屏风在器物层面上体现在场意义的同时，仍需图形符号来衬托主体的意义。继先秦时期的黻黼纹后，唐代用龙凤图案来象征皇帝至高无上的地位，出现了特定形制的"凤扆""龙屏"。后世则直接用龙的符号来关联皇帝。从明世宗朱厚熜坐像（图1）可看出，皇帝背负龙水屏风就是明朝皇帝肖像画的创作程式。汉代以后，生产力的发展使屏风的制作成本不断下降，屏风自身很难再作为权力符号而存在，更多的是屏风承载的图形符号所展现的抽象的精神观念，进而赋予屏风"符号载体"的特

[①] 张彦远. 历代名画记［M］. 北京：人民美术出版社，1964: 31.

图1 佚名《明世宗坐像》，台北故宫博物院藏

图2 龙门石窟卢舍那大佛，唐咸亨三年（672年）

性，让其承载特定的情感。"负屏"这一形象逐渐可用于烘托所有的使用主体，其领域概念得以继承。使用者往往借助屏风所具备的传统绘画载体与器物摆放功能，将自身形象或自身精神世界的写照传递给第三方观者。唐代以后，屏风已大量见于各个社会阶层，文人群体和市民阶级也愿意借助屏风，向别人展示自身的情趣、志向和精神品质。值得注意的是，用符号代表主体的法力，同样也是宗教宣传的常用手段，如龙门石窟奉先寺卢舍那大佛（图2）的头光、身光运用诸天形象及火炎纹路，象征佛法与经文所述的佛国景象。这说明，世俗与宗教两种文化在屏风的符号象征意义上亦有相通之处。

1. 文人的山水

由唐到宋，随着科举制度的发展完善，文人群体开始逐渐逼近政治核心，掌握文化话语权。宋代以文治天下，社会风尚的转变让统治阶级也愈发地具有文人气质，上行下效，进一步推动文人艺术的发展。以此为分水岭，社会集体意识的引领者、主导者逐渐由贵族阶层转向文人阶层。符号所蕴含的意义是由社会中的人共同确立的，他们推动着传统符号象征意义的革新。而文人群体本身并不是一个边界十分明晰的阶层，而是一个脱离实体的象征性符号，是一种自我身份认同。这种认同需要的是第三方对自身的评价，以及自身行为向心目中所谓"文人"应有的行为活动靠拢，需

借助诸多象征符号的聚合来传递"文人"内在的价值观念。这促成了那些能体现文人行为特征与精神特质的"文人器物""文人行为"的流行,从而促进各类"文人符号"的发展。

宋以后的儒学继承了魏晋时期的发展,进一步接纳了佛道两家的世界观。文人群体逐渐摒弃魏晋时期消极避世的观念,在坚持"修齐治平"这一儒家人生理想的同时,继承了寄情山水、"仁者乐山,智者乐水"的价值追求与"卧游"的关照姿态。更多的文人开始置身于"林泉"之中,追求天地山川与生命的共鸣,关注自我与宇宙万物的合一。这种以儒学为主、以佛道为辅的合流理念突破了"小隐隐于野,大隐隐于市"的精神追求,造就了中唐之后以白居易等人为代表的文人集团"中隐"[①]价值观的流行。受到多方的综合影响,缺乏"现实人"属性的自然景观成为最能体现"中隐"价值观的图像。这些图像为文人画创作的主题,是文人寄托闲情逸致、挥洒笔墨情趣的载体,自然不会与政务相关联。山水屏风愈发成为文人身在朝堂、志在山泉的志趣象征符号。文人阶层的这种喜好使宋以后山水画的创作水平和创作热情均到达巅峰,这又进一步强化了山水屏风的展示功能。

2. "程式化"的文人符号

符号化的山水屏风在文人群体的积极倡导下,成为文人活动中不可或缺的环境组成。主体人物背负山水屏的形象大量出现在宋以后的画作中,以至于屏风的符号作用进一步摆脱实体存在的价值,更广泛地以"画中画"的形式实现其象征意义。这种文人符号的"程式化"有以下两种体现方式:一种如南唐画家王齐翰的《堪书图》(图3,亦称《掏耳图》)。图中绘有一人,其背后大面积的三折山水屏所展现的"文人气息",使此人的整体样态显得更加悠然自得、不拘小节。若脱离山水屏对"文人器物"环境的塑造作用,此人的动作、神情或许仍可体现出不受礼教拘束之感,却难以"传神"地彰显文人气质。这种表现手法与顾恺之为裴楷颊上添加三毫,以及将谢鲲画入岩石之间,借环境烘托人物以传神的传统有异曲同工之妙。另一种如南宋赵伯啸的《风檐展卷图》(图4)。画家为凉亭中卧于榻上的文人身后添置一叠山水

[①] 引自白居易《中隐》:"大隐住朝市,小隐入丘樊。丘樊太冷落,朝市太嚣喧。不如作中隐,隐在留司官……唯此中隐士,致身吉且安。穷通与丰约,正在四者间。"

图3　王齐翰《堪书图》，五代，南京大学藏

屏，既似文人"卧游"世界的外显，又似周围真实景象的融合，体现了生命在真实与虚幻间的转换，更把"天地与我并生"的雅致情趣描画得淋漓尽致。

宋代商品经济发展迅速，市民阶层经济实力大增，文娱享乐之风盛行，这使得大量不具备"文人素养"的群体广泛参与艺术创作。加上文人士大夫所主导的文化话语体系的影响，体现"文人"身份的"文人行为"和"文人器物"，由文人集团的"顾影自怜"转变成一种为社会群体所共同提倡的"文人化"审美，成为集体意识的一部分，大量市民主动或被动地使用此类符号来改造自己的生存环境。在"我是文人"这一审美价值追求中，"我"是象征对象，"文人"是象征载体。人们对象征载体的印象，通过"是"这一描述，与"我"联系起来，进而得出"我"的形象与"文人"的某种形象重合的结论。这为并不具备相应文化修养的群体提供了另一种隐喻的可能性，因为"文人"这一抽象符号已经在社会普遍意识下，延伸出诸如"观画，书写，抚琴"等具体的符号形式，从而在符号的象征应用中，简化中间的推理环节，直接得出结论，即"我使用了文人符号（背屏、观画、书写、抚琴等），我就是文人"。符号象征过程的简化，使得属于市民阶层的民间画家所创作的画不再像传统文人画一般内敛含蓄，他们对符号的运用更加直白，甚至近乎"拼接"。这种普及化、集体化的潜意识，让"文人符号"成为属于整个社会的文化符号，进而形成具有地

图4 赵伯啸《风檐展卷图》，南宋，台北故宫博物院藏

图5 陆信忠《十六罗汉图·迦理迦尊者》，南宋，波士顿美术博物馆藏

域特色的文化形象，在面对外来文化元素时，会对其进行更符合自身"口味"的改造，进一步推动佛教图像的本土化发展。以南宋宁波民间画家陆信忠的《十王图》《十六罗汉图》（图5）为例，图中出现了大量宗教人物形象与本土文人形象，二者共绘于一图。民间画家对宗教与本土元素的灵活融合与运用，体现出当时宗教人物形象不断剥离宗教信仰、向本土人格化发展的趋势。各类符号的象征意义也不断拓展其固有的使用场景，更加灵活地反映象征所指的概念。

二、罗汉信仰的异化与融合

罗汉，为阿罗汉的简称，在中国本土又有尊者、应真等称谓。在佛教传入中国之初，就已有罗汉图像的表现，多为佛弟子或佛背后象征佛国辉煌的"五百罗汉"形象，属于佛的衬托。作为宗教人物，罗汉本来就是主观的人以抽象的精神世界为依据创造的具体符号，包含着人类内心世界的各种观念与理想，难以描述的情感可借助"神话"向世人传达。人类观赏意识的发展自然会带动"神话形象"的演变。

在佛教造像规章中，罗汉并无严格的法相限制，形象设定为高僧，信众在面对罗汉时，不会感到因神人差距过大而产生的强大的神性威压。对信众而言，罗汉因不再遥不可及而更具亲和力。在塑造罗汉形象时，创作者能够以自身的理解进行充满世俗气息的创作，其中不乏直接表现当时高僧形象的作品，这使得罗汉形象在传播过程中更加受到信众或其他民众的喜爱而非膜拜。这就是罗汉形象不断演变与创新的理论基础，相较于佛、菩萨等形象严格的形制规定，罗汉更富人情味，其创作形式也更加丰富多样。对罗汉的单独崇拜始于唐玄奘法师所译《大阿罗汉难提蜜多罗所说法住记》，此经专门记载了十六罗汉的姓名及眷属，使之前"无名无姓"的罗汉有了可供念诵的名号，从而使其变成具体的礼拜对象。这样，拜十六罗汉得以迅速普及。在佛教教义中，罗汉为留在人间普度众生且不入轮回的贤者，是六根清净的智者，也是向世人传递佛教教义的使徒。罗汉为普度众生而不入轮回、留在人世本身就是一种恪尽职守的表现，与儒家"为生民立命"的家国奉献观"同质异构"，二者有着理想追求上的同一性。罗汉的"应供"属性与儒生致仕后所追求的"青史留名""立德立功立言"相合，投射着个人的私愿。罗汉"杀贼无生"，这种清心寡欲又与中晚唐文人的"中隐"追求相契合，乐于表现寄托于宇宙万物的自在、超脱情趣，体现着内心秉性的共鸣。在小乘佛教中，罗汉为人间修佛者所能达到的最高果位，是众多信徒向往、追求的目标，有可触及性。值得注意的是，汉代以后，中国本土儒士开始对"居士"这一身份产生自我认同感。"居士"最早见于《礼记·玉藻》"居士锦带"。到魏晋时期，居士成为世俗修道、修佛者的自比，亦有半仕半隐的含义。而罗汉因其职责而获得的身份特征，更类似修佛者因具备佛性而获得神格，是人进一步发展的结果，进而使儒家传统文化背景下的文人身份与外来佛教文化背景下的罗汉身份有了形象构成特征的相似性。这种相似性让文人有了明确而具体的修行方向。因此，罗汉的身份更容易为文人群体所接纳、推崇，文人化的罗汉题材作品也随之大量出现，与前文所述的屏风、背光一样，可关联性成为不同文化符号相互联系的基础。

早期罗汉与文人符号的融合，体现在与魏晋隐士形象的相互关联上。这种关联是对以树石象征隐士传统的继承，直接将罗汉置于隐士所在的自然之中，利用自然风光来展现罗汉游离于尘世之外，与世俗社会相脱离的特点。如赵孟頫《红衣罗汉图》（图6）中绘有一身着红衣、粗眉高鼻、面容奇古的"野逸相"罗汉，盘腿坐于

图6　赵孟頫《红衣罗汉图》，元代，辽宁省博物馆藏

图7　南京西善桥出土《竹林七贤与荣启期》砖画（局部），南朝，南京博物院藏

青石之上，背后的树木与盘于其上的藤蔓虬结交错，透露出一种古朴的世外气息。这种作画形式源自魏晋隐士的形象表现。南京西善桥出土的《竹林七贤与荣启期》砖画（图7），利用树木来分割画面，描绘了归隐的自然环境，人物盘腿坐于树下的造型及构图与《红衣罗汉图》极为相似。由此可见，在文人心目中，高贤隐士与罗汉的形象已经相互关联。又如李公麟《十八罗汉图册》（图8，图9，图10），将佛国与自然山水的边界打破，使二者相交融。罗汉周围的山水，是禅宗所谓"看山是山"还是"看山不是山"，是真实世界的自然山川还是因功德圆满而充实的内心世界的外显，亦幻亦实，模糊了现实世界与精神世界的边界。这种朦胧感更能凸显罗汉与文人两种身份认同的同化。如图8，溪涧前方有一身形魁梧的"野逸相"罗

图8 《十八罗汉图册》（其一）李公麟（传），北宋，美国弗利尔—塞克勒美术馆藏

图9 《十八罗汉图册》（其二）

图10 《十八罗汉图册》（其三）

汉，右侧有两位相对较矮、身着儒衫的儒士在拱手施礼。此画遵循"主大从小，尊大卑小"的创作原则，通过儒生施礼的动作，体现了对罗汉的尊崇。这种态度并非面对帝王或佛祖时的下跪叩首，更像面对先贤大哲时自然流露的尊敬和谦卑。

　　在两种身份认同的融合过程中，罗汉与文人身份定义的边界也逐渐变得模糊不清。罗汉形象的表现手段也不再停留在对山水环境的利用上，而开始直接利用成熟的文人符号。这使得二者身份的同一化趋向更加明显。在"文人雅集"的创作母题中，直接利用文人身份认同者的"雅集"活动，让"文人器物符号"集中体现于"文人行为符号"之中，使二者共同构成对空间属性的定义，赋予空间活动主体以精神意义上的认同感。如南宋佚名《写经罗汉图》（图11）中，一罗汉在桌案前用毛笔撰写经文。毛笔这一物品能够充分彰显文人气质，写经罗汉背后的山水屏风与画面顶端的云纹共同体现了真实空间与虚幻空间相交错，是"外师造化"与"中得心源"所共同构建的世界之间的交流。罗汉身处世俗的庭院建筑空间之中，这种表现方式大幅弱化了罗汉的宗教身份。而画面右侧露出半身的沙弥看起来像伴读书童，整个场景更似一世俗文人的日常生活描绘。这种罗汉表现方式与同时期刘松年《十八学士图》（图12）中"文人雅集"母题的表现手法直接相关，在空间营造与主体活动上更是如出一辙。这种符号形象的错位体现了画家对"文人身份"的自我认同。罗汉的

图 11 佚名《写经罗汉图》，南宋，私人藏　　图 12 刘松年《十八学士图》（局部），南宋，台北故宫博物院藏

文人化反映了自我向往的指涉，是当时社会集体审美意识投射的结果。

　　随着图形元素的符号化发展，对环境因素和行为定义的使用也愈发直白。如前文所述，在诸多"文人行为符号"中，背负山水屏风能借助图案反映主体心性，展现主体的精神世界。刘松年在其《背屏罗汉图》（图 13）中提升了山水屏风的地位，画面中作为"物"的屏风与主体人物罗汉，二者的重要程度相当。这种表现形式与五代周文矩《重屏会棋图》（图 14）类似。《重屏会棋图》描绘了南唐中主李璟与其弟"会棋"的情景，人物背后立一绘有山水人物屏风图案的巨幅重屏，无论是屏风尺幅，还是图像繁密程度，均突破了传统绘画主体与环境的主次关系，体现了作为"物"的屏风对这一绘画空间的定性，而不像《韩熙载夜宴图》之类的传统绘画，屏风仅作为划分空间的工具而存在。

　　与早期通过头光、身光衬托佛像的主体价值相同，利用背后的符号，能使人在精神层次上的形象更加物质化、直观化。将山水屏风置于罗汉身后，体现出对文人化精神世界的向往，是对佛教罗汉形象的异化解读。掌握审美话语权的文人集团推崇罗汉，而大众对文人的推崇又使其对文人活动竞相模仿，但难以把握其中的精神价值追求，复杂的象征意义被简化为直接的符号关联。更广大的市民群体投身于"文

人式"的罗汉创作,"对罗汉的推崇"这一行为本身,就如同《十八学士图》中"观画""书写""抚琴"等动作一般,被定义为文人符号。市民阶层在运用各种符号元素进行艺术创作时,关注的往往是符号意义是否符合创作整体理念,而不是自身性情的隐喻。这种"符号化"现象致使南宋出现了大量假借陆信忠之名但风格不甚统一的绘画作品。美国波士顿美术博物馆馆藏陆信忠《十六罗汉图》将十六罗汉描绘成为文人高士的形象,用近乎拼凑的手法,"罗列"出罗汉周围世俗化的生活环境,为宗教人物增添了许多人间气息。至此,罗汉崇拜已不再是单纯的宗教信仰,而成为更加普遍的文化现象。这种世俗化更多地体现在市民阶层对文人所认可的形象的模仿上。如"背负屏风"就作为"文人行为符号"之一出现在陆信忠《十六罗汉图·迦理迦尊者》(图5)中:身着绿袍的罗汉居中高坐,

图 13 刘松年《背屏罗汉图》,南宋,台北故宫博物院藏

图 14 周文矩《重屏会棋图》,五代,故宫博物院藏

身材高大，两侧各胁侍两僧人和两儒生，与传统佛教艺术中两侧胁侍弟子的菩萨、天王形象，以及儒道释三教合流的形象均不相同。画面前方的两位儒士身形较小，动作与右侧僧人相同，双掌合十做礼拜状，如佛家弟子一般立于罗汉身侧，人物之间仿佛存在森严的等级关系。此图与同样存在身形大小差异的《十八罗汉图册》（图8）在人物关系的表现方面已存在较大差异：《十八罗汉图册》中的三人对视，更多表现的是一种敬仰之意；而《迦理迦尊者》中"不合情理"的现象更像世人对罗汉崇拜的直观理解，或类似宗教化程式的表达，与文人罗汉崇拜的精神内核已不尽相同。背负山水屏的形象塑造不仅出现在陆信忠的罗汉图上，还出现在其《地藏十王图》的11幅画像中。如图15，画面情节更为丰富，在山水屏的衬托下，阎罗大王一改阴森

图15　陆信忠《地藏十王图·阎罗大王》，南宋，日本永源寺藏

冷峻的传统形象，化作现世文人士大夫的面貌，相较于罗汉，文人化表现更加直白。对没有较高宗教素养和文人素质的普通民众来说，这种脱离宗教章程和精神触动、几近拼凑地运用现实生活形象来表现信仰人物的形式更具市井化气息，因贴近民众的生活环境和认知水平而更容易被理解和接受，反映了外来文化本土化、大众化的适应性、融合性发展。

三、结语

"非文人"形象的人物主体背负屏风这一行为安排，反映的是民众主动向由文人群体主导的集体文化意识形态靠拢，根据自身的直观理解对宗教人物进行艺术化再现，这是外来文化向本土世俗文化演变的必经过程。大众艺术脱胎于民间，对文人元素符号的理解多浮于表面，民间艺人的广泛参与使罗汉画兴盛一时，但也因对各种文化因素内在精神的把握不足和理解失当，导致在当时的语境下，罗汉这一外来元素与本土屏风元素的直接融合显得有些"不伦不类"，故不为文人士大夫阶层所喜，相关记载与评论也较为少见。但不可否认的是，若深入探究这种绘画现象出现的原因，不难看出，主动剥离艺术符号本身所具有的宗教附着因素，以大众化、世俗化的社会集体审美意识审视宗教元素与文人符号，并将这些符号的主要象征意义直接运用于艺术创作。这种浅近、直观、质朴的符号运用手法，更加彰显生命的真诚。

（本文收录于《艺术教育》2021年第4期）

凹凸画法在唐代敦煌莫高窟壁画花鸟图像上的运用

陈 红[①]

摘 要 佛教由印度传入中国,随之而来的佛教艺术也深刻影响了西域及中原地区的美术风格。以"凹凸画法"为代表的外来绘画体系,对中国本土的绘画观念造成了巨大冲击,对敦煌莫高窟壁画产生了深远影响。与此同时,花鸟图像也处在不断的演变之中,敦煌莫高窟壁画可视作其典型。本文主要阐述唐代敦煌莫高窟壁画与凹凸画法的历史渊源,分析唐代不同时期凹凸画法在敦煌莫高窟壁画花鸟图像中的实际运用。

关键词 唐代;凹凸画法;敦煌莫高窟壁画;花鸟图像

一、历史背景

唐王朝实行开放政策,大量吸收外来优秀文化,进一步打通了东西方交流渠道,胡商、外国使节和僧人不仅带来了具有其地域、民族特色的商品货物,音乐、美术、宗教等外来文化也跟随他们进入中原地区。外来文化的东渐,在一定程度上为当时中原地区的社会生活带来了一些变化,并为当时的中国绘画提供了更多题材,鞍马画的兴盛也滥觞于此。唐朝优越的经济条件,以及相较于以往更加频繁的文化交流,使运用于绘画的颜料种类更加丰富,从而使这一时期涌现出众多优秀的绘画作品,为唐代明艳、富丽的画风提供了可能。除了为中国绘画带来更为丰富的题材和矿物质颜料外,文化交流还为古老的中国带来了佛教文化。其中,佛教美术直观地反映了人们对美与善的向往,其绘画、雕刻、造像无不包含瑰丽的意象,以典雅、庄穆与

[①]作者简介:陈红,(1996—),女,汉族,艺术硕士,毕业于陕西师范大学美术学院,现任职于成都市天府新区华阳实验小学。

灵妙，使佛理智慧变得具体可感。早在东汉，佛教就已传入中国；隋朝二帝对佛教采取支持态度；至唐初，佛教在中国已有相当程度的发展，佛教文化成为中国传统文化的重要组成部分。佛教艺术融入了中国文化特有的风采与气度，逐渐实现本土化。

佛教的传入不仅为中国带来了佛经教义，还引入了诸多衍生视觉形象。无论是前往天竺的求法僧，还是来到华夏的异域僧人，都曾将写经、画像或单尊造像带入中国。这些"舶来品"为中国画家、工匠提供了造像蓝本。这一过程从魏晋到唐代，延续了数百年。而中国艺术也借此改变了之前土生土长的发展模式，第一次如此大规模地受到外来美术形态的冲击与影响。凹凸画法就是其中之一。不仅如此，佛教思想对唐代的绘画理论和思想也产生了一定影响。唐代书画家张璪提出"外师造化，中得心源"的绘画理论，其中"外师造化"与道家所提倡的自然宇宙观相契合，"中得心源"则是佛家"心性"论的体现。王维在其《山水论》中，主张将禅宗的"自性论""意境说"融入山水画创作当中，提倡创作时应遵循禅宗"澄心观照"的审美原则，使画面具有含蓄深邃的意蕴、平淡自然的风格和虚静空灵的意境。

二、敦煌莫高窟壁画与"凹凸法"的历史渊源

（一）敦煌莫高窟壁画

"壁画艺术伴随着人类文明的发展，具有十分悠久的历史，它是人类追求美的理想、表现精神世界的独特艺术形式。"①中国的壁画艺术最早可追溯到原始社会的人类在洞窟中留下的各种图形，其内容多与生活、巫术活动有关。早在汉代，人们就开始在墙上作画，如汉武帝命人绘诸神像、汉宣帝命人绘功臣像于甘泉宫。魏晋时期，壁画艺术继续发展，到隋唐时期，宗教题材的壁画创作达到高峰，敦煌莫高窟壁画艺术亦繁盛一时。这些壁画体现的并非某种单一文化，而是在中外文化的碰撞中取得发展、走向成熟的，呈现出多元化的艺术特点和丰富多彩、包罗万象的艺术内涵，在一定程度上突破了时间和空间的限制，在艺术表现上显得自由而随性。王

① 张延刚. 壁画艺术与环境［M］. 合肥：安徽美术出版社，2003：1.

子云先生曾在其著作《从长安到雅典：中外美术考古游记》中明确指出："敦煌莫高窟现存之雕塑、壁画，为时代背景之不同，其作风亦显然划分为魏、唐两个时期。魏为北方之鲜卑族，继晋末纷扰之世，人民感受痛苦，厌乱思静，故其绘画题材多描写释迦舍身等悲惨故事，用笔设色则雄健沉毅，其造型格式因直接间接受印度、波斯以及罗马、希腊之诸多影响，遂形成所谓'犍陀罗'样式，此于魏塑像之体躯姿态及衣褶等尤为显著。至其整个艺术之作风倾向，则系以东方装饰之趣味，间以西方写实之技巧，而另成一种风格，此即为中国初期之佛教艺术。其内容与形式均足以代表东西文化交流之特点。唐代文化备极发达，对外来艺术影响，吸收融化，优越之民族形式，随处显露，此在敦煌现有之佛教艺术中，充分表现出莫高窟中之唐塑像，已不复如魏塑像之趋于西方化而呈现东方之风格；壁画亦由浓厚之渲染而变为流利之线描，色彩则富丽轻快，画面结构复杂紧凑，随处呈现出歌舞升平之灿烂境界。题材方面，因当时东西僧徒往来频繁，经典翻译亦多，故多采取佛经变相故事，惟其作风终未失东方固有民族艺术之面目。"①

（二）"凹凸法"

汉字"凹""凸"是分别表示周围高中间低、周围低中间高的象形文字。"凹凸"一词在南朝梁武帝时期就已开始使用，形容绘画作品所呈现的立体效果。"凹凸法"的传入对中国本土的绘画观念产生了巨大冲击。"凹凸法"在传播过程中不断进行自我演变，为中国本土人物画以及其他艺术门类的发展注入了新鲜血液。唐代史学家许嵩在其所撰六朝史料集《建康实录》卷十七"高祖武皇帝"中记载，张僧繇在一乘寺门上用天竺遗法绘制凹凸花，"远望眼晕如凹凸，就视即平"，时人称其为"凹凸寺"。②唐人朱景玄在其所撰画录史《唐朝名画录》的"神品下七人"中记载，尉迟乙僧在大慈恩寺塔前绘"凹凸花面，中间千手眼大悲"。③北宋画家米芾在《画史》中用"方圆凹凸，装色如新"描述吴道子的卷轴画。④

① 王子云. 从长安到雅典：中外美术考古游记［M］. 长沙：岳麓书社，2005：98-99.
② 许嵩. 建康实录［M］. 北京：中华书局，2015：686.
③ 朱景玄. 唐朝名画录［M］. 成都：四川美术出版社，1985：9.
④ 米芾. 画史［M］. 北京：中华书局，1985：10.

1933 年，向达先生在《唐代长安与西域文明》的《西域传来之画派与乐舞》一文中指出，南北朝和隋唐时期，运用外来技法使画面呈现立体效果的绘画创作，统称凹凸画派，而这种绘画技法称"凹凸法"。①该文还指出"凹凸法"在北朝与隋唐时期的区别：北朝壁画以叠染为主，通过颜色深浅，使画面呈现凹凸效果；隋唐时期则逐渐发展为通过颜色浓淡呈现凹凸效果的晕染方式。实际上，后者是唐代画家在继承北朝凹凸技法的基础上对其进行改进而产生的绘画技法。《敦煌学大辞典》对"凹凸法"的解释是"壁画敷彩技法"，又名天竺遗法，别称明暗法，被"广泛用以表现'势若脱壁'的人物立体效果"。②

综上所述，"凹凸法"的含义可概括为：第一，这是一种外来的壁画敷彩技法；第二，主要用于人物画绘制；第三，实现方式为叠染和晕染；第四，唐代"凹凸法"的晕染方式是在北朝叠染方式的基础上发展而来的。

（三）敦煌莫高窟壁画中"凹凸法"的来源

敦煌莫高窟壁画的绘画技法有两类主要来源：一是来自西域的叠晕法，二是源于汉晋的传统晕染手法。两者相结合，产生新的晕染方式，并应用于敦煌莫高窟壁画的艺术表现之中。关于中国画的凹凸技法，黄苗子先生认为：这种画法也许是从希腊传入大月氏、再由大月氏传到印度和中国的所谓犍陀罗风格。③"凹凸"一词最早可见于唐代史学家许嵩《建康实录》十七卷所载的一乘寺事迹："寺门遍画凹凸花，代称张僧繇手迹。其花乃天竺遗法，朱及青绿所成，远望眼晕如凹凸，就视即平，世咸异之，乃名凹凸寺。"④此外，根据唐代朱景玄《唐朝名画录》、米芾《画史》中记述的吴道子《二天王图》等相关史学资料，可知凹凸法来自印度，同时又与古希腊艺术有着千丝万缕的联系。在中国画的发展历程中，画家们在继承中原绘画线描技法丰富的表现力的同时，积极运用西域的晕染法，突出所绘物体的立体感和真实感，最终创造出一种具有本土民族特色的全新绘画风格。

①向达. 唐代长安与西域文明［M］北京：商务印书馆，2015：52-73.
②李其琼. 敦煌学大辞典［M］. 上海：上海辞书出版社，1998：223.
③黄苗子. 吴道子事辑［M］. 北京：中华书局，1991：47.
④许嵩. 建康实录［M］. 北京：中华书局，2015：686.

（四）敦煌莫高窟壁画中的凹凸法

在绘制佛教壁画人物时，通常先以朱砂遍染全身，再用深色、重色表现低凹之处，用鲜艳明丽的浅色表现凸起之处，最后用白粉提染人物的鼻梁。这种外来的晕染方法伴随着佛教文化的北传东渐，经由西域传入敦煌，逐渐为本土壁画所吸收。从北凉起，敦煌壁画开始引入这种凹凸技法，追求画面的凹凸效果和立体感。尽管敦煌艺术家对明暗和阴影的处理过于公式化，但毫无疑问他们对这种绘画技法是极其赞赏的。唐代文学家认为，用凹凸技法绘制的图像看起来的确具有一定的景深或突出部分，这种真实而又带有幻觉的风格起源于印度的凹凸画。在敦煌272窟窟顶四周环绕藻井的圆形建筑内绘有天宫伎乐，砌砖式码堆的天宫栏墙上也有运用凹凸透视画法绘制的图案。敦煌249窟和28窟对这一技法又有所发展。画家对凹凸形式的强烈偏好表现在对舞者脸庞、鼻子和眼睛的刻画上，他们用较为醒目的白色颜料精心绘制这些部位，自由地运用笔触展现人物面部和躯干的明暗与阴影。在绘画过程中，画家们似乎在尝试将这种表现明暗、阴影的技法与拥有非凡表现力的中国传统绘画技法结合起来，以描绘出富有立体感的人体。在西魏（公元6世纪）敦煌288窟的药叉壁画中，充满异域色彩的明暗、阴影画法逐渐转变成中式绘画技法。可以说，"敦煌壁画提供了5世纪以来（到11世纪）西域'明暗法'风格，即文献上所谓'凹凸法'，以及这种画法最后变成中国本土绘画笔墨风格的一个可确定时代的连续记录"①。凹凸法最终完成了本土化转变。

三、凹凸法在唐代敦煌莫高窟壁画花鸟图像上的运用

（一）凹凸法在初唐敦煌莫高窟壁画花鸟图像上的运用

学界普遍认为，花鸟画独立分科于初唐，此后得到发展和广泛运用。初唐敦煌莫高窟壁画中出现了许多花鸟图像，但此时的花鸟图像在画面中往往仅起装饰和点缀作用，很少作为独立题材而存在。如壁画中与人物互动或点缀画面的禽鸟、昆虫

①方闻，申云艳.敦煌的凹凸画[J].故宫博物院院刊，2007（3）：6-15.

及各类花卉,其作用往往是装饰画面或展示现实生活。从此时花鸟图像的表现形式和技法中可看出一种发展趋势,即花鸟图像在壁画中的地位逐渐提升,这是花鸟画独立与成熟的开始。

初唐敦煌莫高窟第 322 窟主室东壁壁画(图 1)上侧的竹子(图 2),画家采用先勾线后着色的手法。淡淡的线条和浓重的绿色显示出叶子的厚重感,可从中隐约窥见"没骨法""凹凸法"的痕迹。画家先用淡墨将竹干和竹叶勾勒一遍,然后用灰绿色层层罩染,在重要部位用灰绿色进行深浅晕染,以增强竹叶的厚重与浓密感,使之呈现出一些凹凸渐变效果,并突出竹叶的前后关系。修竹挺拔,枝叶丰茂,给人以赏心悦目之感。同期第 220 窟西壁的牡丹花,画家在花瓣之间留出一定空隙,以表现不同花瓣的区别,增强花朵的体积感和立体感。在设色上可以看出,画家用由深到浅的晕染方式处理花瓣,用色系相同、深浅不同的红色来表现花朵朝向及位置关系,同时用淡淡的赭墨色细心勾勒出花瓣的线条,使之富有变化。这些画面处理

图 1 莫高窟第 322 窟主室东壁壁画

图 2　莫高窟第 322 窟主室东壁壁画（局部）

和物体塑造的手法，使画中植物既显得明净大方，又有一种高雅脱俗的质感，在后来的花鸟画中也大量使用。如敦煌莫高窟第 285 窟南壁西魏的"五百强盗"、第 231 窟中唐的"报恩经变"、第 9 窟盛唐的"得度图"、第 61 窟五代的"维摩诘经变"、第 217 窟南壁盛唐的"法华经变"和"观无量寿经变"等壁画中就绘有不同形态的竹子，绘制手法都较为相似。

（二）凹凸法在盛唐敦煌莫高窟壁画花鸟图像上的运用

此处以莫高窟第 172 窟北壁壁画"观无量寿经变"中的花鸟局部为例，对盛唐时期凹凸法在敦煌莫高窟壁画花鸟图像上的运用进行探讨。图 3 为壁画"观无量寿经变"，为画面中心。图中的楼台上，左右两方各站着一只仙鹤，左侧的仙鹤悠然站立，尾羽舒展；右侧仙鹤展开翅膀，呈欲高飞之态。在设色上，画家先用浓烈的白色通染仙鹤全身；再敷以淡赤褐色，突出其身体结构和形态特征，在整体上增强了仙鹤的质感和立体感；最后用鲜艳明亮的朱红色对仙鹤的长喙进行着色，用墨色点出眼睛。这样的设色方式和绘画技巧在之后的花鸟画中被大量使用，由此可见唐代画家对绘画对象真实感和生动性的追求。

图 3　莫高窟第 172 窟北壁壁画 "观无量寿经变"

再看图 4 中盛开于荷塘的荷花及与之相伴的荷叶。相较于仙鹤的写实感和生动造型，荷花及荷叶在整体上仍未摆脱图案式风格，造型也略显生硬。画家先用厚重的石绿晕染荷叶正面，背面则用褐灰色进行晕染；然后以淡墨勾茎，表现叶片的翻转关系，使之更加生动。荷花有明显的渐染法痕迹。花瓣顶端用浓重的朱红着色，再将其慢慢往下晕染开，最后用白色染至花瓣底部。这种具体表现色彩浓淡和明暗的晕染方法，使荷花更富变化，具有很强的立体感，生动形象。

莫高窟第 197 窟西壁北侧的壁画图像为 "树间千佛"（图 5）。优雅柔美的 "树" 仿佛一缕轻烟，将长者身着袈裟飞升的意境表现得非常准确。画家先用一种红色的矿物质颜料为树干上好底色，再选用同色系颜色对不同位置的花朵和花瓣进行分染、罩染，使画面整体富有层次感，凸显一定变化。在色彩的选择上，花卉和树叶同样使用了厚重鲜亮的矿物色，红绿搭配使花叶颜色产生强烈对比，在视觉上给人以强烈冲击。由此可见，画家尝试通过这种色彩搭配和染色方法，使花卉从整体上呈现一种真实感。

图 4　莫高窟第 172 窟北壁壁画"观无量寿经变"（局部）　　图 5　莫高窟第 197 窟西壁北侧壁画

（三）凹凸法在晚唐敦煌莫高窟壁画花鸟图像上的运用

此处以敦煌莫高窟第 17 窟藏经室北壁壁画中的近侍女、比丘尼供养人像（图 6）为例，对晚唐凹凸法在敦煌莫高窟壁画花鸟图像上的运用进行说明。壁画左侧描绘了一棵姿态优美的菩提树，树枝上挂着一个白色挎袋，菩提树左侧站着一位执杖的近侍女，树的左上有一对绶带鸟。这位近侍女身穿圆领长衫，头上绾着双髻，腰间束着腰带，左手持白巾，右手执杖，眉目清秀，姿态端庄。但此人眉头轻锁，面无表情，可以看出画家想要塑造一个谨言慎行、小心翼翼的婢女形象。壁画右侧也是一棵菩提树，树枝上悬挂着净水瓶，菩提树右侧有一位身着袈裟的比丘尼，手持团扇侍立于菩提树下，团扇上装饰着双凤图案，树的右上同样有一对绶带鸟。

图 6　莫高窟第 17 窟藏经室北壁供养人像

图 7　供养人像（局部）

从图 7 可看出，菩提树的叶子被错落有致地安排在树冠上。画家运用先勾勒、后平涂的方法，通过两种深浅不同的颜色区分树叶的正背面，明暗不同的色彩与柔和的线条相呼应，使树冠有明显的视觉变化。除此之外，部分树叶前后遮挡、疏密有致，强化了画面的层次感和空间感。刻画菩提树树干时，则用错落有致的线条勾勒，并详细描画出树干细节，这较初唐单一的先勾勒轮廓再着色的绘画方式有了明显进步。接着在树干细节处施以淡墨，墨色浓淡变化丰富，极富层次感和立体感。树叶、树干的明暗搭配，使画面显得层次丰富、空间感较强，整体效果相当生动。

玄奘口述、辩机撰文的《大唐西域记》载："菩提树者，即毕钵罗之树也。昔佛在世，高数百尺，屡经残伐，犹高四五丈。佛坐其下，成等正觉，因而谓之菩提树焉。"[①] "菩提"意为觉悟、智慧，指人豁然开悟、顿悟真理。在敦煌莫高窟第 329 窟初唐"说法图"、第 276 窟隋代"维摩诘经变""文殊"、第 419 窟窟顶东披"汲水图"、第 217 窟西龛顶初唐"顶礼佛陀图"等壁画中，都有对菩提树的描绘。

四、结论

凹凸法作为外来的绘画技法，随着佛教的东传，为西域及中原地区的美术风格带来了不小的影响。本文通过对敦煌莫高窟壁画中的花鸟图像进行研究，探寻凹凸法在唐代的实际运用及演变。凹凸法对中国本土的绘画观念产生了较大冲击，为中国画艺术的发展注入了新鲜血液。其所特有的立体感与层次感丰富了中国画的表现技法，最终与中国本土艺术技法融合，催生出一种具有中国本土艺术特色的创新艺术风格。

（本文收录于《时代教育》2020 年 9 月第 15 期）

① 玄奘. 大唐西域记 [M]. 董志翘，译注. 北京：中华书局，2012.

第四章　丝绸之路与雕塑艺术

公元前 334 年马其顿国王亚历山大开启东征之旅，将亚欧大陆的小亚细亚、埃及、西亚、中亚、印度等地纳入其版图，开创了希腊化时代，促进了东西方艺术文化的交流。古希腊的写实风格逐渐沁入东方，影响了亚洲诸多国家的艺术发展。至贵霜王朝，迦腻色伽一世推崇佛教，开创了犍陀罗艺术时代。犍陀罗艺术将古希腊的崇高典雅与古印度的慈悲神圣融为一体，堪称佛教造像艺术的典范，对中国西域、中原等地的佛教造像产生了很大影响。另一个对中国佛教造像艺术影响深远的是笈多王朝艺术。无论是马图拉式的湿身佛像，还是萨尔纳特的裸身佛像，都在海陆丝绸之路的艺术文化交流活动中输入中国。在云冈、莫高、龙门等石窟造像中，从袒肩斜披到通肩裹披，再到褒衣博带；从深目高鼻到丰硕圆润，再到秀骨清像，历史的演变与规律可以从中管窥一二。此外，胡俑骆驼、凤首胡瓶、兽首来通等器物雕刻艺术，也都与石窟造像一样接受了中华文明本土化和民族化的洗礼，成为中国雕塑艺术不可磨灭的历史印记。

云冈石窟的西域艺术特点

李 娜[①]

摘 要 云冈石窟的佛教造像艺术是在鲜卑文化的基础上,受到古印度、古希腊雕塑传统的影响而逐渐定型的。平城作为北魏王朝的都城,是丝绸之路文化艺术传播的重要交通枢纽。在北魏皇室具名经营的历史背景下,平城迅速成为东西方文化交融的圣地。此时的文化交流最鲜明的特征就是鲜卑族在汉化过程中与西域传统文化不断碰撞、不断交融。本文从云冈石窟开凿的历史背景出发,对云冈造像艺术中的西域人物特征进行分析,探讨丝路文化传播中云冈石窟所体现出的西域艺术特点。

关键词 云冈石窟;鲜卑文化;佛像造像;西域艺术

一、云冈石窟开凿的历史背景和佛教造像缘由

云冈石窟位于山西大同城西约 16 公里外的武州山南麓、武州川北岸,东西绵延约 1 公里。石窟分东、中、西三区,现存主要洞窟 45 个,附属洞窟 209 个,龛窟 1100 多个,大小造像 59000 多尊。

云冈石窟始建于北魏。在魏晋南北朝 300 多年间,战乱不断,政权更迭频繁,为民众带来深重的苦难,人民迫切希望在水深火热之中求得精神解脱。北朝的第一个王朝是兴起于塞北高原的北魏,统治者为拓跋鲜卑,由鲜卑族的拓跋珪建立。在北魏统治者的大力提倡下,佛教为当时的政治环境所吸纳,成为北魏的"国教"。鲜卑族拓跋政权加强对佛教的利用,将其视作巩固政权、束缚民众思想的工具,佛教也因依托皇权而得以迅速发展。

[①] 作者简介:李娜,(1993—),女,汉族,美术学硕士,毕业于陕西师范大学美术学院,研究方向:美术史论。

北魏建立之初对移民进行了大规模的迁徙，组建北魏政权、建设都城平城（今山西大同）都是这一政策的成果。太祖拓跋珪皇始年间，修建寺塔、开凿石窟和造像运动在各地大规模展开，由此可见北魏的佛教带有浓烈的政治色彩。①北魏由"五胡"之一的鲜卑建立。建国伊始，鲜卑人并不信仰佛教。北魏开国皇帝拓跋珪曾派出使者寻访隐居于泰山的竺僧朗，后又委派河北赵郡的高僧法果统领全国僧徒事务，制造皇帝拓跋珪为当朝如来的舆论。公元440年，太武帝拓跋焘改年号为"太平真君"，意为带来太平盛世的君主。汉族出身的崔浩为太武帝亲信，与道士寇谦之勾结，以建设汉族理想社会为目标，奉太武帝为"北方泰平真君"。最初对佛教表示理解的太武帝迅速向道教倾斜，遂发布废佛令。②这是中国佛教史上首次大规模弹压佛教的事件。召令非常严格，命令活埋全部僧人，焚烧所有佛塔、佛像和佛教经典。不久后，崔浩和寇谦之先后去世，而太武帝及太子也被人暗杀。人们认为，这是佛教所宣传的因果报应显现，佛教繁荣与王权巩固关系密切。于是，王权与佛教逐渐实现一体化。文成帝拓跋濬即位之初，北魏开始雕凿石佛造像。因佛像面孔及足部有黑色石块斑点，与文成帝的某些身体特征相吻合，故被视为其化身。之后，文成帝颁布诏令，要求在平城五级大寺内为太祖拓跋珪之后的五位皇帝造五躯一丈六尺的释迦大像。

北魏佛教空前发展的盛况，是由迁徙移民的文化移植政策带来的。自文成帝复佛起，到孝文帝时期，佛教在北魏呈蒸蒸日上的发展态势。这一时期的平城佛教及其造像具有两个特征：一是国家控制佛教集团；二是以五尊大佛的形象展现北魏历代皇帝的雄姿，体现政教合一。③

二、云冈石窟第7、8窟的艺术特点分析

（一）建筑形制的艺术特点

早期开凿的云冈石窟造像为第16到20窟，规模宏大，石窟平面为马蹄形布局，

①范鸿武.试论云冈石窟佛教艺术的鲜卑族文化特色[J].数位时尚（新视觉艺术），2013（3）：17-19.

②张焯."褒衣博带"与云冈石窟[C]//2005年云冈国际学术研讨会论文集（研究卷）.北京：文物出版社，2005：173-176.

③宿白.云冈石窟分期试论[J].考古学报，1978（1）.

穹隆顶，门上开明窗。据考证，窟内造像形态可能源于印度的草庐居住形象，窟内佛教造像主要为三世佛，三世即过去、现在与未来。本尊形体高大，占据窟内大部分空间，佛像方圆饱满，隆鼻薄唇，眼大眉长，后有华丽的项光与身光，法相庄严。公元 450—494 年（即太和十八年孝文帝迁都洛阳之前）是云冈石窟造像的繁荣期，这一时期连续开凿大规模造像洞体 10 余窟，且出现了双窟。无论是在石窟形制还是在建筑形制上，这一时期的石窟都发生了较大变化。

云冈第 7、8 窟是在北魏孝文帝即位初期开凿的，为云冈石窟第二期工程中最早的双窟。石窟平面整体呈长方形，洞窟前后室的壁面分层排布，壁上绘有大面积的佛传和本生故事，并刻有佛龛与佛雕。后室北壁主像为三世佛，窟内主要佛教造像有维摩诘菩萨、文殊菩萨、交脚弥勒，以及较多供养天行列等。第 7 窟为清代所修，第 8 窟于 1992 年、1993 年仿第 7 窟所修。虽然这两窟风化严重，但在整个云冈石窟中起着承上启下的作用，其殿堂穹顶开创了云冈石窟双窟结构的先河（图 1）。双窟雕刻造型与北魏当时的政治形势密切相关。北魏冯太后与孝文帝长期共同执政，并称"二圣"（图 2），对二期云冈石窟的雕刻手法影响较大。第 7 窟的佛像穹顶设计综合运用了多种中国古代建筑艺术形式，用传统佛像题材中的莲花与飞天造型装饰藻井顶部，六个棋盘状方格居中分布（图 3）。这与当时北魏宫殿的装饰遥相呼应，具有鲜明的政治色彩。第 8 窟内部形制与第 7 窟相似。

图 1　云冈石窟第 7、8 窟外景，孝文帝初期

图 2　云冈石窟第 7 窟的释迦、多宝二佛并坐

图3　云冈石窟第7窟穹顶的平棋样式

（二）北朝中西方文化交流的印记

此处以第8窟"护法天神"为例，探讨北朝中西方文化交流的印记。清修第8窟明窗上曾置长方形木牌，上有"佛籁洞"三字，故云冈第8窟又称"佛籁洞"。第8窟中最引人注目的是洞窟两侧的护法天神。第8窟拱门东侧的浮雕图像为印度笈多王朝造像中的摩醯首罗天（汉译大自在天）像（图4），三头八臂，左右两头分别位于主头的左右两侧，左侧最上方的手持圆形月轮（或日轮），中间二手所持物不明，左侧下方的手叉腰；右侧最上方的手亦持圆形月轮（或日轮），下方的手持弓，再下方的手所持物不明，右前方的手持葡萄；坐骑为卧牛。第8窟拱门西侧的浮雕图像为五头六臂的鸠摩罗天像（图5），左侧最上方的手持圆形日月轮，中间的手所持物不明，左下手扶腰；右侧最上方的手持圆形日月轮，中间的手持一把张开的弓，下方的手抬起，上面站着一只类似鸡的动物；坐骑为金翅鸟。值得注意的是，第7、8窟的护法天神均面容慈祥、面带微笑。这些图像所反映的文化观念均由西域传入中国。在印度教婆罗门思想中，头代表智慧，臂代表力量。而"六道"分别为天道、人道、阿修罗道、畜生道、饿鬼道、地狱道。两位护法天神下方的夜叉，即阿修罗道中的众生。

1955年罗忒子等人在其《北朝石窟艺术》一书中，沿用水野清一和长广敏雄关于云冈石窟考察的观点，认为第7窟入口甬道处的护法神为湿婆天和毗湿奴天，其实就是今人所称的摩醯首罗天和鸠摩罗天。由这种称呼的转变可以看出佛教造像在中国的本土化走向。摩醯首罗天是宇宙八大守护神之一。在新疆和田丹丹乌里克唐代佛寺发现的木版画上，他被描绘成有三个头的神灵，中间的额头上有第三只眼，象征着他至高无上、深远莫测的智慧。左侧为微笑的女性面孔，代表湿婆的配偶帕尔瓦蒂，展现的是她的活力；右侧为愤懑的面孔，展现的是他残暴的一面；上举的双手握着日轮和月轮，下侧左手所持物可能为石榴，右手所持为金刚杵，坐骑为两头牛。此处木版画中湿婆所持为石榴，而在云冈石窟第8窟拱门东侧的浮雕图像中，湿婆握的是葡萄。葡萄这种水果是汉武帝时期张骞出使西域时引入中国的。北朝首都所在地山西又是传统的葡萄种植区。由此也可以看出护法天神经由印度传入中国后逐渐本土化的过程。

　　云冈石窟第8窟的护法天神摩醯首罗天和鸠摩罗天均为多头多臂，神像下都有与之相对应的骑乘动物形象。①有学者认为，这种造型可能来源于古代中亚、印度等地的多臂神。笈多王朝是中世纪印度的黄金时代，此时大乘佛教兴起，统治者推崇佛教，大力推行兴都教。兴都教的前身婆罗门教所信仰的诸神，如毗湿奴、湿婆、梵天三大主神，均为多头多臂的形象。第8窟摩醯首罗天和鸠摩罗天两位护法天神的手中所持为圆形日轮与月轮、张开的弓、葡萄等。毗湿奴是印度教地位最高的神，其职责与湿婆不同，掌管与维护宇宙的秩序。毗湿奴住在最高天，乘金翅鸟，其"四臂"持圆轮、法螺贝、棍棒、弓等物，性格温和，为虔诚的信徒施予恩惠。这些特征均与第8窟的护法天神类似。

　　这两位护法天神形象的渊源，也可能与印度秣菟罗的突迦天女有关。突迦天女的雕像形象为六臂，其中两只手高举日月轮，整体造型十分优美。这也可能是云冈石窟护法天神手持日月轮的来源之一。另外，鸠摩罗天骑乘金翅鸟的造型，与现藏于巴基斯坦白沙瓦博物馆的鸠摩罗天神像也较为相似。

①陈清香.云冈石窟多臂护法神探源：从第8窟摩醯首罗天与鸠摩罗天谈起[C]//2005年云冈国际学术研讨会论文集（研究卷）.北京：文物出版社，2005：286-300.

图4　云冈石窟第8窟拱门东侧造像摩醯首罗天　　图5　云冈石窟第8窟拱门西侧造像鸠摩罗天

三、云冈石窟造像中的西域人物特征分析

云冈石窟是由北魏皇室主持开凿的大型洞窟群，其一期、二期造像中，有许多特征鲜明的西域人物形象。《魏书·释老志》记载："太安初，有师子国胡沙门邪奢遗多、浮陀难提等五人，奉佛像三，到京都。皆云，备历西域诸国，见佛影迹及肉髻，外国诸王相承，咸遣工匠，摹写其容，莫能及难提所造者，去十余步，视之炳然。"[①]这说明，参与云冈造像的不仅有中国本土的匠师和僧人，还有一定数量的国外匠师。在中外优秀艺术文化交流的大背景下，云冈石窟人物造像也具有明显的西域特征。

①魏收.魏书［M］.北京：中华书局，1974：3037.

（一）早期石窟的造像特色

昙曜五窟开凿于公元 460—465 年，是云冈石窟的第一期工程，开凿时间最早，也是气势最为宏大的石窟群。五大石窟的中央均刻有巨大的主佛如来，象征北魏的五代皇帝。五尊主佛面部方圆丰满，隆鼻薄唇，眼大眉长，面带微笑，大耳垂肩，整体形象十分生动。身着袒右式或通肩式袈裟，衣纹贴体，阳线刻、阴线刻技法相互交融，佛教整体的造像特征和雕刻技法都带有浓郁的印度教笈多艺术造像雕刻风格。云冈十八窟的弟子群像雕刻整体采用立体切面技法，将西域人的深目高鼻等外观特征体现得淋漓尽致。东面北壁的抱瓶供养人则与印度少女造型类似。这些造像与印度笈多造像风格有很多相似之处。笈多佛教造像艺术在继承贵霜时代犍陀罗与马图拉雕刻艺术传统的基础上，追求古典主义的平和与和谐，强调造像的力度、动态和生命。从整体上看，笈多佛教造像的整体特征为面相饱满、鼻梁笔直、下唇宽厚、体态匀称、神情庄重典雅、袈裟紧贴身躯、衣纹明显。由此可见云冈石窟早期窟群的佛像对古印度雕刻艺术的吸收和运用，同时也体现了中国文人的精神气度和审美理想。在强有力的造型美法则和笈多佛教造像的影响下，北魏云冈石窟体现出新的创造活力。

（二）二期石窟的造像特色

北魏中期，云冈二期造像工程正在如火如荼地进行。孝文帝在改革之后更加笃信佛教，对开窟造像工程也更加重视与支持。在一期昙曜五窟的基础上，二期工程的佛教造像从设计到实际雕刻都进入了新阶段。

二期洞窟改变了一期穹隆顶式的形制，大多有前室和后室，平面多为方形殿堂式、支提式、塔庙式布局，主要洞窟为第 1、2 双窟，第 5、6 双窟，第 7、8 双窟，第 9、10 双窟，第 11、12、13 三窟，以及未按原计划完成的第 3 窟。洞窟四壁和塔柱四周为分层排布的佛像、窟门、明窗、窟顶，以及平棋、飞天等浮雕装饰。佛教造像一般安排在洞窟后壁或塔柱正面的大龛内，其规模不似昙曜五窟那般宏大。佛像服饰也由外来的偏袒右肩式透体薄衣变为本土宽大的冕服式风格，佛像的神情也变得亲切可人、慈祥和悦。整体而论，二期造像题材丰富多彩，其中较为重要的浮雕造像，如七佛、供养天、护法神王、本生和佛传故事等，都大量出现在窟壁上。特别是第 6 窟的浮雕讲述了释迦牟尼从出生到成佛的故事，是目前已知较早的用连环

画形式展现佛教故事的作品，其雕刻技艺娴熟，线条优美，内容丰富，令人叹为观止，堪称云冈石窟之乔楚。

四、云冈石窟所体现的中西方文化交流

此处以云冈石窟第 9、10 窟中的希腊柱式为例来探讨。第 9、10 窟为一组双窟，其建筑形式为具有典型中原特色的佛殿堂式结构。窟外建筑以木制为主，两侧为高塔设计，高塔与木制殿堂交相呼应，结构严谨，设计巧妙，充分体现了中国传统文化的深厚底蕴。

第 9 窟分前后两室，前室门拱两柱为八角形，室壁上刻有佛龛、乐伎、舞伎，造像生动，具有很强动感。窟内立有两个直通窟顶、由象承托的希腊式廊柱（图 6）。进入云冈石窟，会经过一条礼佛大道，大道两旁有 13 对计 26 根希腊式神柱（图 7），

图 6　云冈石窟第 9 窟的希腊式廊柱　　图 7　礼佛大道旁的象托神柱

高度为 8.7 米，材料为黄沙岩，上雕刻千佛，反映了波斯、印度艺术文化的传入和中西方文化的碰撞和融合。犍陀罗造型艺术，从佛教造像到建筑式样，都受到由亚历山大东征而带来的希腊风格的影响，这种希腊风格又随佛教传入中国。第 9 窟大厅的大象承托式希腊神柱为爱奥尼亚柱式、柯林斯柱头，上有佛龛。柯林斯柱头上面的植物纹样为忍冬纹，是希腊非常重视的装饰母题，中国很多莲花、卷草纹样也深受其影响。

第 9 窟墙上一侧刻有交脚弥勒菩萨（图 8），全身塑像为石头包泥彩绘，身披印度式袈裟，头戴莲花帽，脚下有一对狮子。狮子是西汉时期汉武帝打通河西走廊后，派张骞出使西域，外国人通过丝绸之路进献给汉朝的，中国本土并没有狮子。墙另一侧的佛像服饰为通肩式袈裟，表明了印度服饰的进一步中国化。洞窟顶端有一组天使和若干飞天形象。关于天使和飞天，起先仅为文献记载，并没有具体形象。后随着希腊化风格的广泛传播，天使开始有了固定形象。在西域文化中，天使往往上身裸露，身后两侧有翅膀，而云冈石窟中的天使即使没有翅膀也能同飞天一起飞翔，这也体现了佛教的中国化。第 9 窟的三世佛均为包泥彩绘。第 10 窟与第 9 窟形制类

图 8　云冈石窟第 9 窟的交脚弥勒造像，北魏孝文帝时期

似，不同之处在于洞窟上端的须弥山雕刻。须弥山为三千大千世界的中心、西方极乐世界。第 10 窟窟内亦为三世佛，两侧有护法天神，但没有坐骑。需要注意的是，窟内雕刻为北魏，而彩绘则是清代完成的。

五、结语

综上所述，由北魏皇室具名开凿的云冈石窟造像是中国艺术史上独一无二的宝贵财富，具有极高的历史文化价值。在多民族文化交融的背景下，从云冈石窟造像中不仅可以窥到北魏鲜卑民族的文化底蕴，而且可以看出西域文化对中国佛教造像艺术人物面貌、服饰、建筑形制的不同影响，以及在丝绸之路艺术文化交流中，佛教艺术在中国的传承与发展和佛教造像系统的中国化改造。北魏的优秀匠师通过借鉴、吸收、融合、创新西域文化，创造了云冈石窟所特有的造像艺术风格，促进了中国石窟艺术的发展，在中国艺术史上留下了浓墨重彩的一笔。

丝绸之路影响下的唐三彩造型艺术

李娜娜[①]

摘　要　丝绸之路是东西文化交流的纽带。中国的丝绸、茶叶、瓷器、铁器、金银器等货物西输中亚、欧洲,而西域的佛教则向东传入中国、日本、朝鲜半岛。唐三彩作为唐代工艺品的代表,直观、形象、生动地为世人展示了唐代社会生活的多彩画面,也是丝绸之路艺术交流最重要的历史见证之一。唐三彩造型生动优美,釉色绚丽多彩,承载着数千年来中华民族的智慧和文明,广受国内外艺术界的追捧。唐三彩艺术的高度发展,体现了唐代陶瓷工艺之成熟,与唐代中外文化的频繁交流、自由开放的社会风气密切相关。本文通过研究唐三彩人物、动物和生活器皿三大造型,探析丝绸之路艺术文化交流对工艺器物造型产生的重要影响。

关键词　丝绸之路;唐三彩;造型

唐太宗李世民用一句"秦川雄帝宅,函谷壮皇居"道出大唐帝国宏伟壮阔之气势。在浩如烟海的唐诗中,我们能够领略到大唐盛世的恢宏气度。文字给予我们思维的想象,图像则能让我们直观感受到唐朝生活的方方面面。精美绝伦的唐三彩就是唐代社会文化生活忠实可靠的造型记录。要想领略唐代社会的气象万千和丝路文化的交流融合,唐三彩可以说是最好的媒介,因为它是"最直观、最形象、最生动、最丰富的唐代社会生活画面"[①]。在唐代,唐三彩艺术受到外来文化的显著影响,充分体现了当时民族融合与对外交流的盛况,令人感慨与惊叹。

[①] 作者简介:李娜娜,(1996—　　),女,汉族,美术学硕士,毕业于陕西师范大学美术学院。
[②] 陈逸民,陈莺. 中国唐三彩收藏和鉴赏[M]. 上海:上海大学出版社,2007:1.

一、丝绸之路与唐三彩的历史文化渊源

丝绸之路是古代中国认识外部世界的窗口。通过丝绸之路,中国也向世界展示了博大精深、源远流长的中华文明。丝绸之路最早可追溯到西汉张骞出使西域。公元前138年,张骞带着昂贵、精美的中原货物前往西域,这是中原王朝与西域最早的官方往来。从此以后,各国经由丝路贸易往来,互通有无。东西文明在丝路上交汇,各个民族在丝路上交融。这条东西文明交流之路以长安为东方起点,沿渭水经黄土高原,穿越河西走廊,直至敦煌;又于敦煌分南北两路,南出阳关入新疆,西至阿富汗、伊朗;北出玉门关入新疆,直至中亚、伊朗。

唐代国力强盛,经济繁荣,富足的生活使统治阶级不断追求奢侈生活,唐三彩正是在这种社会背景下产生的。唐三彩大多作为皇室贵族的明器,有一部分作为日常用品或陈设品,也不乏宗教用品及唐代对外交好的货物及收藏的礼品。[1]这些精美的唐三彩多出土于长安、洛阳、扬州等地。1905—1909年,清政府在河南洛阳修建陇海铁路时,意外发现了一批唐代墓葬,此处出土了数量惊人的唐三彩。令人惋惜的是,当时很多人因唐三彩是陪葬品而对其避而远之,使不少精美的唐三彩流失海外。之后,唐三彩引起王国维、罗振玉等著名学者的注意,他们给予这些陪葬品以欣赏和赞美,人们开始将唐三彩视作珍宝。国外考古发掘资料显示,朝鲜和日本发现了大量唐三彩陶器,俄罗斯萨马拉、伊朗内沙布尔、埃及开罗南郊的福斯塔特等地也发现了唐三彩的器物或陶片。很多国家在引入唐三彩陶器后,模仿其风格,烧制类似的陶器,如伊朗的"波斯三彩"、朝鲜的"新罗三彩"和日本的"奈良三彩"等。[2]

二、丝绸之路文化交流对唐三彩造型的影响

唐代流行的多彩釉陶色彩斑斓,器型多样。唐三彩常用釉色有黄、蓝、赭、白、绿等多种。施于陶器之上的"釉陶"色泽明亮,且不易沾染污渍。因釉彩色主要

[1] 焦小平. 唐三彩[M]. 长春:吉林文史出版社,2010:120.
[2] 陈逸民,陈莺. 中国唐三彩收藏和鉴赏[M]. 上海:上海大学出版社,2007:4-6.

有三色，故得名"唐三彩"。唐三彩的造型更是五花八门：有骆驼、马、猴、兔、狮子等动物形态，有生动的人物造型，还有壶、瓶、盆、杯等生活器皿。唐三彩艺术与丝绸之路之间存在着千丝万缕的联系。鲁迅先生有言："汉唐虽然也有边患，但魄力究竟雄大……凡取用外来事物的时候，就如将彼俘来一样，自由驱使，绝不介怀。"①丝绸之路为唐三彩提供了各种各样的新鲜素材，而重见天日的唐三彩也充分体现了丝绸之路往日的繁华与大唐盛世的恢宏气象。笔者将从唐三彩的三大造型，即人物造型、动物造型、生活器皿造型出发，阐述丝绸之路对唐三彩造型所产生的重要影响。

杜甫《寓目》诗云："羌女轻烽燧，胡儿制骆驼。自伤迟暮眼，丧乱饱经过。"此诗道出安史之乱后的满目疮痍，但仍充满对和平的希望。西域人是经营丝绸之路的高手，他们穿梭于大街小巷、戈壁荒漠。在这战乱纷飞的年代，杜甫仍然希望能看到来自西域的驼队行走在大唐的国土上，这个在盛唐极其普通的场景，使诗人看到了和平的希望。"胡儿制骆驼"是一种常见的唐三彩造型，也是唐代社会生活的真实写照。如唐三彩胡人驯驼俑（图1）生动再现了胡人往来于丝绸之路的驯驼场景。该作品中的骆驼可能已疲惫不堪，跪倒在地上想要休息，驼首高昂，张大嘴巴嘶鸣；而牵驼人可能急于运送货物，抬手驯唤骆驼，催促其继续赶路。这不禁让人联想到盛唐往来于中原与西域的使者——他们承载着各国人民的希望，踏上这条中外文化交流之路，不畏艰辛，为人类贸易与文化交流做出了巨大贡献。

（一）人物造型

唐三彩中的人物造型多姿多彩，文臣、武将、侍女、艺妓、胡商等不计其数，且形神兼备，具有很高的艺术价值。②唐三彩制作工艺精良，不仅能通过服饰、姿态、发型等展现不同人物的外貌、身份特征，还能将其面部表情刻画得惟妙惟肖，体现不同气质。大量胡人俑的发掘，也体现出丝绸之路对唐三彩造型的深刻影响。正是丝绸之路的开通，使中外文化获得碰撞、交融的机会，使本为政治中心的长安成为国际大都市，出现"遍地胡人"的社会现象。据史书记载，当时在中国交流学习、从

①陈根远，等．陕西文史研究丛书［M］．西安：三秦出版社，2001：103．
②张怀林．彩陶·唐三彩［M］．北京：北京工艺美术出版社，2012：51．

事商贸活动的域外民族有 300 多个,因此唐三彩中的胡人形象相当多。他们深目高鼻,有的面带髭髯,有的编发无须。很多文吏俑、侍从俑、牵马牵驼人俑形象都受到胡人形象的影响。这些正是唐代对外文化交流的真实写照,体现了丝绸之路上的文明互动对唐三彩人物造型的重要影响。

1. 胡商俑

现存出土胡人俑中,胡商俑的数量令人叹为观止。图 2 的胡商俑出土于洛阳唐墓,其形象是一个奔波在丝路上的外国商客。他面容严肃,深目高鼻,蓄浓密的络腮胡,头戴尖帽,脊背弯曲,显然是被沉重的货物压弯了腰。可以看出,此人是一个小商客,只能用自己的身躯代替运货的骆驼马匹。透过这件作品,我们仿佛能看到漫长丝路上客商蹒跚的背影,听到他急促的喘息声。这个经商胡人俑的造型不仅体现了丝路文化对唐三彩的影响,而且体现了唐代匠人卓越的观察和塑造能力,不论是人物的服装打扮,还是面部细节,都刻画得非常传神。

图 1　胡人驯驼俑[①]　　　　　图 2　胡商俑[②],唐,洛阳博物馆藏

[①]陈逸民,陈莺. 中国唐三彩收藏和鉴赏[M]. 上海:上海大学出版社,2007:78.
[②]同上,第 79 页。

2. 乐俑

唐代是我国古代社会文化高度发展的时期，不论是诗词歌赋，还是百工技术，都有很高的欣赏价值，在国内外都颇受欢迎。西方乐器文化通过丝绸之路来到中原地区，与中国传统乐舞文化相融合，成为唐代宫廷乐舞文化不可或缺的一部分（图3）。唐代诗人李颀在《听安万善吹觱篥歌》中写道："南山截竹为觱篥，此乐本自龟兹出。流传汉地曲转奇，凉州胡人为我吹。"此处的"觱篥"即筚篥，并非本土乐器，而是来自西域龟兹。通过丝绸之路，大量西域乐器流入中原，不仅使大唐乐舞文化更加多姿多彩，还体现了中华文化海纳百川的气度。

图3　胡人伎乐俑[①]，唐，陕西历史博物馆藏

随丝路自西域传入中原的乐器不仅有筚篥，还有曲项琵琶、羯鼓等。琵琶女俑（图4）也是中外文化融合的真实写照。曲项琵琶又称"批把"，汉代刘熙在《释名·释乐器》中指出"批把本出于胡中，马上所鼓也"[②]，可见曲项琵琶是由西域引进的乐器。而中国最早只有直项琵琶。图中女俑所持琵琶即来自波斯的曲项琵琶。盛唐时期，琵琶在贵族乐舞表演中已经是非常重要的乐器了。

[①] 陈逸民，陈莺. 中国唐三彩收藏和鉴赏[M]. 上海：上海大学出版社，2007：67.
[②] 陈逸民，陈莺. 中国唐三彩收藏和鉴赏[M]. 上海：上海大学出版社，2007：80.

3. 天王俑

佛教最早是在东汉传入中原地区的，一开始传播范围非常有限。隋唐时期，佛教在中国传播速度更快，传播范围更广。天王俑是唐代新出现的俑类，是佛教传播的产物，是借鉴佛教天王像的体貌特征而塑造的有镇墓辟邪作用的随葬品。[①]唐三彩中的天王俑形象一般头戴高盔，身着盔甲，肩饰兽头，吊腿，脚穿战靴，威风凛凛，面相威严，充满正义之感。

如陕西西安中堡村唐墓出土的三彩天王俑（图5），身着盔甲，头戴高耸金盔，上立一展金翅鸟；怒目圆睁，张嘴怒吼；左手叉腰，右手握拳，气势逼人。天王脚下

图4　琵琶女俑[②]，唐，故宫博物院藏　　图5　三彩天王俑[③]，唐，陕西历史博物馆藏　　图6　三彩骑马女俑[④]，唐，陕西历史博物馆藏

[①]阎存良. 古陶珍宝唐三彩[M]. 天津：百花文艺出版社，2005：106.
[②]陈逸民，陈莺. 中国唐三彩收藏和鉴赏[M]. 上海：上海大学出版社，2007：81.
[③]阎存良. 唐三彩[M]. 天津：百花文艺出版社，2005：94.
[④]同上，第106页.

的小鬼肥硕强健，似有挣扎坐起之势，无奈与天王相比毫无还手之力。此唐三彩将高大威猛的天王与矮小丑陋的小鬼做对比，突出了天王正义凛然的形象。

4. 妇女着胡服俑

女俑在出土的唐三彩中也占有相当大的比重。这些女俑形象与唐代妇女的地位存在密切联系。中国古代社会长期男尊女卑，妇女地位低下，但到了唐代，妇女地位有了显著提高，显示了唐代自由开放的民风。"唐代的妇女们盛行胡装，也喜好男装，她们可以骑马出行，体现唐代妇女的独特审美个性。"①唐代妇女着胡服的形象多见于唐墓壁画及陶俑，一般为全身着胡服的形象。这种中原典型装束与胡服结合的着装也是唐代贵族女性展现自我的一种形式。

例如，三彩骑马女俑（图 6）出土于陕西乾县唐永泰公主墓。该女俑头戴胡帽，身着窄袖紧身大翻领胡服，双手紧握缰绳，凝视前方，英姿飒爽。所骑骏马肥硕健壮，与唐代审美习惯相符。该女俑以绿、赭、白三色为主，人物、动物刻画鲜活生动，给人以圆润、厚实之感。中国古人早在战国时期就已开始着胡服，而唐代妇女尤其喜欢着胡服，成为一时之风。此类骑马胡服女俑正是唐代胡风盛行的真实写照。

（二）动物造型

动物与人类的生存发展密切相关。早在原始社会，就出现了动物形象的器物。在唐三彩中，动物俑种类繁多，千姿百态，栩栩如生。

1. 骆驼俑

在动物造型唐三彩中，最有代表性的当数骆驼俑。骆驼耐饥耐渴，每次饮足水后，可数日不喝水，擅长在炎热干燥的沙漠地区活动，且性格温顺。这使它们成为沙漠中最好的交通工具，有"沙漠之舟"之美誉。唐三彩中的骆驼造型有双峰驼及单峰驼。陕西西安中堡村唐墓出土的三彩载物驼（图 7）为双峰驼。骆驼仰天长啸，意气风发，驼背载囊，四肢直立，驼毛的颜色、质感相当逼真。骆驼背上驮着长途

①阎存良. 唐三彩［M］. 天津：百花文艺出版社，2005：78.

旅行的必需品和装有丝绸等货物的兽形驮囊,这反映了牵驼人想要利用兽面来吓走路上的野兽和恶人。这些骆驼造型的唐三彩记录了丝绸之路上穿梭于沙漠、戈壁、绿洲间的商旅使者的真实情况,寄托着中外人民对道路畅通、旅途平安的期望。也有单峰驼造型的唐三彩。如1970年出土于陕西咸阳唐契苾明墓的三彩单峰骆驼(图8),张口嘶鸣,身体消瘦,挺拔直立,四肢修长,额头、背部披满长毛,颈上下、前腿处亦垂长毛。峰顶施乳白、淡黄色釉,颈部、腹部及臀部两侧施乳白色釉,其他处均为赭、棕色。驼俑体形较小,体态雄健,造型独特。由于单峰驼造型的唐三彩极为少见,故非常珍贵。

2. 狮俑

随着佛教的广泛传播,出现了许多佛教神话故事,其中许多菩萨的坐骑就是狮子。狮子并非中国原产,而是经由丝绸之路由中亚传入中国的野兽。早在汉代,西域一些国家就开始向中原王朝进贡狮子,到唐代依然不止。李肇《国史补》载:"开元末,西

图7 三彩载物驼[①],唐,陕西历史博物馆藏　　图8 三彩单峰骆驼[②],唐,咸阳博物院藏

[①] 陈逸民,陈莺. 中国唐三彩收藏与鉴赏[M]. 上海:上海大学出版社,2007:59.
[②] 同上,第63页。

图9 三彩铅釉狮俑①，唐，大英博物馆藏

国献狮子。"在传统观念中，狮子是一种威猛的动物，很多庙宇、宫殿门前都塑有狮子雕像。但唐三彩狮俑少了些许威猛，多了一丝温顺。如三彩铅釉狮俑（图9），狮首后转，左后腿上抬，伸向嘴边，仿佛在嬉戏。狮子整体形象憨态可掬、顽皮可爱。这些狮俑从侧面反映出佛教在中国的广泛传播。

（三）生活器皿

生活器皿是社会生活的一面镜子。唐三彩中也不乏生活气息浓郁的器物。这些唐三彩工艺精湛，能够突出器物的主要特征，富有情趣而又不失气势。唐代工匠将胡瓶、龙首杯等西域生活器皿的独特造型运用于唐三彩的关键结构，使作品不仅极富表现力，而且拥有异域情调。

凤首壶，又称凤头壶，因壶口为凤凰首而得名。盛唐时期，丝绸之路不断延伸扩展，中西文化交流日益密切。凤首壶最早是一种来自西域的贡品，即"胡瓶"。这种胡瓶为中原人所喜爱，工匠们便模仿其制作了很多类似的壶器，其中还融入不少中原地区的文化元素，如龙、凤等传统纹样。现藏于陕西历史博物馆的三彩凤首壶（图10），壶把手为如意形；壶身厚重而结实，腹部饱满，呈椭圆形；壶首为凤首状，

① 张怀林. 彩陶·唐三彩[M]. 北京：北京工艺美术出版社，2012：70.

图10 三彩凤首壶①，唐，陕西历史博物馆藏

图11 波斯装饰纹样

口中衔一宝珠，尖嘴明目。腹部纹样为宝相花纹样，周围为相互对称的缠枝花苞。整个壶身装饰均以浮雕表现，颜色以黄、绿、赭为主。此三彩凤首壶腹部的宝相花纹样与波斯的装饰图案（图11）较为相似。另一件藏于上海博物馆的凤首壶，其腹部的鸟衔花草纹样在波斯装饰中也能找到类似图案。此外，国外多地也发现了类似凤首壶的器皿，可见这种优美造型、绚丽多姿的凤首壶受到世界各地民众的喜爱。三彩凤首壶的装饰图案受到西域装饰风格的影响，这也是由丝绸之路上的中西文化交流所带来的。

这种影响同样体现在三彩盘上。三彩盘也是较为常见的生活器皿造型唐三彩，其中受到西域直接影响的是装饰着宝相花纹的三彩盘。如唐墓出土的三彩盘（图12）、现藏于日本东京的三彩宝相花三足盘（图13）、唐三彩莲花纹三足盘（图14），这三件三彩盘正中央的装饰纹样受到波斯宝相纹饰的影响，色泽典雅，造型端庄华丽，当属唐三彩生活器皿中的极品。

①阎存良.唐三彩[M].天津：百花文艺出版社，2005：143.

图 12　三彩盘　　　　　图 13　宝相花三足盘　　　　图 14　莲花纹三足盘①

三、结语

综上所述，唐三彩中出现了诸多外来器物造型和装饰纹样，反映了丝绸之路文化交流对唐三彩造型艺术产生的重要影响。不论是形神兼备的人物造型，还是生动活泼的动物造型，抑或是精美绝伦的生活器皿，无不受西域艺术文化的影响。丝绸之路让我们重新认识了唐三彩及其所展现的大唐盛世。中外文明在丝绸之路上交流融汇，唐代的艺术家和工匠受到西域文化艺术的启发与影响，在吸收优秀外来文化的基础上，对唐三彩的造型、样式加以改造和创新，设计、制造出这些精美绝伦的艺术佳作，淋漓尽致地展现了唐代乐观、自信、开放、包容的时代精神。唐三彩是世界陶艺史上一道别致的风景，其独特而又多变的造型、绚丽多彩的釉色蜚声国内外，为全世界人民所喜爱。其艺术价值堪与古希腊、古罗马的雕塑相媲美，是中国古代工艺史上一座难以逾越的艺术高峰。

①图 12、图 13、图 14 来源：阎存良. 唐三彩［M］. 天津：百花文艺出版社，2005：23.

西域元素对隋唐陶瓷艺术的影响

高甜甜[①]

摘　要　陶瓷是隋唐重要的手工艺品之一,也是一种重要的生活用品,其装饰艺术反映了中西文化交流的影响。隋唐社会的开放与包容,使丝绸之路经贸与文化交流呈现出一派繁荣。丝绸之路不仅仅是单纯的商业贸易通道,更是中外文化艺术交流的重要通道。西域手工制品大量流入中原地区,推动了当时烧造工艺的进一步发展和陶瓷装饰艺术的变革。通过对西域手工制品的借鉴和西域艺术装饰元素的吸收,隋唐陶瓷装饰艺术取得了极大发展,出现了新的艺术风格,对中国陶瓷装饰艺术的传承与发展产生了积极影响。

关键词　隋唐;陶瓷装饰;丝绸之路;艺术交流

隋唐社会的开放与包容,使丝绸之路上的贸易和交流呈现出一派繁荣。作为中外陆上交通要道,丝绸之路连接着古代中国和西域诸国,在中外艺术文化交流方面有着举足轻重的地位。这条通道始于西汉,发展于南北朝,繁盛于隋唐。丝绸之路不仅是一条重要的商业贸易通道,而且是一条涵盖政治、军事、文化艺术等多方面综合因素的交流要道。隋唐统治者对中西经济文化交流互通持积极态度,因此这一时期也是丝绸之路的高度繁荣期。在这条连接东西方的重要通路上,沿线各国商业贸易活动频繁,文化艺术交流活跃,各地文化也呈现出不同程度的融合趋势。这种趋势在陶瓷工艺上主要体现为当时中西亚地区不同风格的手工制品进入中国,促进了中国陶瓷装饰艺术的发展。

陶瓷作为隋唐重要的手工艺品之一,其装饰艺术反映了中西文化交流的影响。隋唐陶瓷装饰工艺借鉴了外来手工艺品的技法与风格,呈现出新的艺术风格。"窑口

[①]作者简介:高甜甜,(1995—　),女,汉族,设计学硕士,毕业于陕西师范大学美术学院。

众多"作为隋唐陶瓷发展的重要标志,体现了陶瓷装饰工艺技法在这一时期得到新的发展。

一、隋唐陶瓷装饰艺术的发展

隋唐陶瓷装饰艺术是在吸收并继承前代的基础上取得进一步发展的。我国的陶瓷烧造源远流长。早期青瓷主要模仿青铜器,多作为随葬明器。经过战国、秦汉到南北朝的发展,陶瓷制造发生了明显变化,主要体现在陶瓷类型逐渐增多,窑口数量有所增加。从隋唐开始,陶瓷器逐渐取代很多漆器和金属器物,成为人们日常生活中的重要器物,陶瓷装饰艺术也随之出现新的变化,取得发展与进步。在隋代,随着北方陶瓷生产的逐渐兴起,打破了南方陶瓷业较为发达的格局,为唐代陶瓷"南青北白"格局的形成奠定了基础,使我国的陶瓷生产呈现南北共同繁荣的局面。尤其是唐人对陶瓷装饰有多方面的追求,因此唐代的陶瓷装饰题材更加丰富,技法更加多样。前期重视立体效果,常采用堆贴、捏塑手法,风格偏华丽,充满异国情调;后期更喜爱平面效果,绘画、刻线较多。

(一) 工艺的进步

精良的制作是成就陶瓷艺术的基础。只有对瓷土进行精细粉碎、淘洗,胎体才能细腻密致;只有把控好火焰和釉料,才能得到期望的釉色。当时工匠主要利用匣钵[①](图1,图2)烧制,可以隔绝明火,阻挡窑炉中的烟灰、窑渣,使瓷器釉色洁净均匀,表面光润平滑。此时匣钵已成为常规的工艺手段,可使陶瓷装饰艺术效果得以完美呈现。例如,因青瓷而闻名的越窑,不仅大量采用匣钵烧制工艺,还在匣钵表面施加釉层,出土于浙江省慈溪市后司岙窑址的唐代施釉匣钵能够证实这一点。出土于法门寺地宫的秘色瓷亦为此处烧制,其釉色或青或黄,均净温润。封窑技术的进步使多数瓷器的烧成温度达1300℃,瓷器质量也因此大大提高。

① 窑具之一。在陶瓷器烧制过程中,为防止气体或有害物质污损、破坏坯体和釉面,将陶瓷器和坯体置于由耐火材料制成的容器中焙烧,这种容器即匣钵,亦称匣子。

图 1　匣钵装烧示意图

图 2　越窑瓷质钵形匣钵和匣钵盖，晚唐五代，浙江省慈溪市桥头镇上林湖后司岙窑址出土，浙江省文物考古研究所藏

（二）胎装饰的完善

胎装饰又称"胎上装饰"，指用刻、划、剔、堆、贴、镂、雕、塑等手法在陶瓷器上刻画、雕琢纹饰。工艺方面，均用硬质工具在胎体上完成制作，且大多在上釉前进行，只有少数做于上釉之后。胎装饰器物多为单色透明釉，这样能更好地突出胎体上的纹饰，使之具有立体效果。特别是在光线照射下，聚釉处釉层深浅不一，更加凸显层次丰富的视觉效果。隋唐时期，陶瓷的质量得到全面提升，胎质更加纯净细腻，纹饰内容也更加丰富，如广东省博物馆馆藏唐长沙窑褐绿釉贴塑壶（图3）。

（三）纹饰题材的拓宽

隋唐时期出现了鹦鹉纹、鸾鸟纹、团花纹、联珠纹等陶瓷装饰纹样。唐代长沙窑制造的器物上甚至出现了花鸟画和书法文字的图案装饰。其中，书法文字装饰技法与彩绘相同，或为少量诗句，或为文字与彩绘图案相结合。诗词文学与书画开始作为装饰元素出现在陶瓷器物上，对之后的陶瓷装饰产生了积极影响。

（四）釉色和釉下彩绘的进步

隋唐时期，单色釉的发展最为迅速，如白瓷工艺的进步。作为唐代白瓷的代表，河北内丘一带的邢窑所产白瓷分为粗、细两种。粗白瓷施化妆土，釉色灰白或乳白，通常施釉不满。细白瓷器形规整周正，胎质细腻，胎色大多洁白，釉质细腻透明，釉色纯白，类似清初的白瓷，施满釉，部分器物还带有印花、刻花。此外，唐代湖南

地区的长沙窑曾以含铜、铁的矿物为颜料，烧制成釉下彩瓷器，这对此后我国的陶瓷装饰工艺产生了深远影响。

二、丝绸之路对隋唐陶瓷装饰艺术的影响

相较于金银器，陶瓷制造成本较低，适合大批量生产。在造型纹饰装饰方面，陶瓷开始有意模仿贵重器物，特别是金银器类制品。隋唐的金银器受到外来文化影响，其造型与装饰带有胡风器物的特点。

（一）丝路交流对隋唐陶瓷造型的影响

1. 凤首壶

隋唐陶瓷装饰对外来器物的学习，体现在对器型的借鉴上，凤首壶即典型例证。凤首壶的样式风格既带有胡瓶的特征，又体现中国传统瓷器的特色，是中国化的胡瓶。现存闻名于世的凤首壶，当数现藏于故宫博物院的唐青釉凤首龙柄壶[①]（图4）。此凤首壶胎体厚重，造型挺拔，釉色青绿均匀；壶口、颈部和底座均饰有一圈联珠纹，腹部装饰为一圈萨珊徽章纹样。值得注意的是，凤首壶的整体造型为典型的胡瓶样式，而凤首、龙柄等局部装饰时刻彰显着中国气派。

图3　长沙窑褐绿釉贴塑壶，唐，广东省博物馆藏

图4　唐青釉凤首龙柄壶[②]，故宫博物院藏

[①] 范勃. 成器之道：艺术创作中的模仿、融合与创造：以中国古代三个时段的陶瓷造型为例[D]. 北京：中央美术学院，2014.

[②] 尚刚. 中国工艺美术史新编[M]. 北京：高等教育出版社，2015：4.

2. 高足杯

高足杯亦称马上杯、把杯，上为碗形，下有高柄，外观美丽，携带方便，是较有代表性的陶瓷器物。隋唐陶瓷高足杯釉色多为青白，也有其他色。这一时期的高足杯中出现了较多外来元素，整体造型几乎直接"照搬"外来高足杯。

3. 来通杯

丝绸之路的凿通，使得大量西域的器用珍玩进入中国，受到中国贵族阶层的欢迎。胡风、胡舞、胡物自上而下流行于中原地区。来通杯是典型的西亚文化器物，公元5世纪前后，这一饮酒工具随来华胡商传入中国，并流行开来。来通杯的底部造型多为牛、羊、狮、豹等动物头部的写实形象，被刻画得惟妙惟肖。南北朝及隋唐时期，金属制来通杯逐渐被陶瓷器所取代。这是胡风华化的结果，也是欧亚大陆文明交融的历史见证。

青瓷牛首杯（图5），为兽角造型，圆口；杯底牛首为缰绳束缚状，造型写实；杯身饰卷草纹、团花纹等，整体制作精良。该瓷器的整体造型模仿来通杯，器身上带有中国风的装饰纹样，是西方来通杯与中国角杯的结合。到了唐代，这类器物数量更多，尤其是三彩器。

4. 皮囊壶

皮囊壶为皮革制品，原为游牧民族装酒水的器具，在唐代出现了其他材质的仿制品，有金银器，也有陶瓷制品，且因造型像马镫，故又称马镫形壶。1996年河北省故城县出土的唐代白瓷皮囊壶（图6），为凤首型器盖，饼足，用捏塑手法塑造而成；凤首的眼睛点染黑彩，起到画龙点睛的作用，使整个器物活灵活现；腹部模仿皮囊壶，缝合针脚线的地方使用的是刻划技法，效果逼真写实；侧面采用贴花手法来表现皮囊壶上的图案与铆钉；壶壁前后和上部贴塑对称的鞍鞯图案。

一般而言，陶瓷器物并不适合长途运输，然而皮囊壶造型的陶瓷器物却大量出现在中原地区。这不仅反映了陶瓷装饰的发展，而且体现了西域器物文化已被中原地区所接受。

图 5　青瓷牛首杯，南朝至隋

图 6　唐代白瓷皮囊壶，1996 年河北省故城县出土，河北省衡水市文物管理处藏

5. 扁壶

　　扁壶多为圆口或椭圆口，主要用于装水或装酒；器体扁平，两侧肩部一般有对称的可穿绳悬挂的穿耳，带有厚实的假圈足。陶制扁壶早在新石器时期就已出现。隋唐时期的扁壶，从造型特征和纹样来看，带有明显的外来文化特征。例如，现藏于大唐西市博物馆的彩绘人物戏狮纹釉陶扁壶（图 7），被认为是唐代器物。这件扁壶为椭圆口，壶身上有一周联珠纹，中间饰胡人戏双狮图，两面模印相同图案。图中胡人赤裸上身，双手上举，两侧各蹲一狮子，狮子圆目、张口，双耳向后舒展，给人以既威武又可爱之感。狮子原产于西亚、中亚地区，驯狮文化随中西交流进入中原地区。

图 7　唐彩绘人物戏狮纹釉陶扁壶，大唐西市博物馆藏

（二）丝路交流对隋唐陶瓷纹饰的影响

丝路文化艺术交流对隋唐时期的陶瓷纹饰影响深远，外来纹饰深受时人喜爱。当由西域传入的葡萄、石榴开始在中国培植，鹦鹉、狮子等动物逐渐为人们所认识、接受时，它们就成了陶瓷装饰艺术常用的题材和形象。隋唐时期，带有西域风格特征的陶瓷装饰图案纹饰有葡萄、鹦鹉、狮子、胡人、忍冬纹、联珠纹等。例如，摩羯纹最早在印度艺术作品中流行，后随佛教传入中国，继而在中原地区流行开来，被广泛运用于陶瓷器物装饰。塔形罐、带流净瓶、莲花烛台等器物的大量出现，反映了唐代越来越多的佛教元素逐渐渗透到日用品和工艺品中，对陶瓷艺术产生深刻影响。

随着伊斯兰教的兴起，伊斯兰纹饰形成并逐渐流行开来。这种纹饰以波状曲线为主要特征。同佛教纹饰一样，伊斯兰纹饰也对唐代陶瓷器的纹饰产生了重要影响。

另外，唐代陶瓷装饰纹样的构图呈现模仿金银器特征的趋势，如常用于金银器的团花图案也出现在陶瓷器物上。

唐代陶瓷器具有工艺、材质、成本等制作优势，匠人、艺术家在学习、吸收外来手工艺品、金银器造型纹样与风格特征的基础上，从实际需求出发对其进行本土化改造，极大地丰富并发展了隋唐陶瓷装饰艺术。

三、丝绸之路对隋唐陶瓷装饰艺术发展的意义

丝绸之路的贸易交流对隋唐文化艺术的发展产生了积极影响，加速了中国各民族的融合。隋唐因丝绸之路而极富开放性与包容性，外来文化艺术的影响也在此时到达巅峰，逐渐深入中原地区民众生活的各个层面。这一时期中原地区的陶瓷艺术也深受丝路题材、异域元素的影响，这对中国陶瓷装饰艺术的发展具有重要意义。隋唐陶瓷制品装饰中的胡人与骆驼，形态各异，栩栩如生。他们或牵马而立，或坐在驼上吹奏乐器，这些形象带有浓郁的异域风情，再现了丝绸之路往日的繁荣景象。隋唐时期佛教十分兴盛，与佛教有关的器物制品亦随丝路交流而进入中原地区。佛教的流行使人们对宗教类陶瓷器物的需求大增，这就带动了中原地区宗教陶瓷装饰艺术的发展。

隋唐时期乐器类型的陶瓷装饰也得到了发展。例如，羯鼓是当时由西域传入中原的最为流行的乐器。羯鼓以木质为主，为中空结构，中间细两端粗，两端蒙有兽

皮，以便演奏。唐代宫廷流行羯鼓击打表演，羯鼓自然而然地成了当时的流行元素之一，进而出现了以这种打击乐器为装饰的陶瓷制品。在陕西耀州窑发现的黑釉羯鼓瓷器标本，说明西域乐器元素早在唐代就已为中原所接受，并作为一种装饰符号增强了陶瓷艺术的表现力。

隋唐时期也是中国外销瓷的兴盛时期，大量中国陶瓷制品通过"海上丝绸之路"进入沿线国家、地区。这些销往外国的陶瓷制品不仅反映了中国装饰风格的特征，而且带有异域装饰元素。隋唐陶瓷装饰艺术主动借鉴、学习外来装饰造型，将外来元素与中国风格相结合，并应用于陶瓷制品生产，再作为丝路商品对外输出。这说明当时的陶瓷装饰艺术已经意识到不同地域的文化艺术差异，并愿意主动迎合国外市场，进而打开外销瓷器的销路。这开创了我国商品主动适应其他地区文化与审美需求的先河。

文化每时每刻都伴随着人类的迁徙、征战、探索、交流而相互影响、相互交融，这使得世界各大文明不再孤立发展，而是你中有我、我中有你。隋唐陶瓷装饰艺术作为一项重要的艺术门类，无论在器型、纹饰还是在材料、工艺方面，都反映了不同民族相互交流的历史事实。唐人对外来文化的包容性是超乎想象的，正是如此他们才能创作出如此大量的具有西域和佛教艺术特色的陶瓷制品。

四、结语

综上所述，隋唐时期的陶瓷器物无论从造型上还是从装饰艺术上都体现出外来文化因素的影响，这可看作丝绸之路上不同文明之间互动的结果。在器物造型和装饰元素方面，隋唐陶瓷装饰艺术并非原封不动地简单照搬，而是在外来器物传入后，将其与中国传统文化元素相融合。从整体来看，这经历了由模仿到融合再到创新的发展过程，最终形成具有中国风格与造型特点的装饰艺术。这也为当代艺术应如何吸收外来文化的优点提供了借鉴思路。对外来艺术的借鉴，绝不是要丢掉自己的艺术风格特点，抑或是改变、淡化自己的民族个性，而是要在批判性吸收的基础上，更进一步地发展属于中华民族自己的文化艺术风格，为弘扬中华民族优秀艺术文化而服务。这也是中华民族艺术文化至今还葆有旺盛生命力的重要原因。

唐宋耀州窑瓷器纹饰中的外来因素

李 花[①]

摘 要 公元前138年,张骞出使西域,开辟了通往西方世界的"丝绸之路"。作为古代中国与西域诸国之间相互交流的重要渠道,丝绸之路在中西文化交流中起到了重要作用。丝绸之路的开辟使中国的瓷器、丝绸、茶叶、绣彩、金锦等商品和文化传入中亚、西亚,甚至欧洲地区;同时中亚、西亚、南亚地区的文化也通过丝绸之路传入中国。唐朝经济、文化高度繁荣,加之丝绸之路经济、文化的频繁交流,为中西文化相互交融创造了有利条件。在此背景下,耀州窑瓷器在装饰工艺上借鉴外来艺术文化,呈现出新的艺术风格。

关键词 耀州窑;瓷器;纹饰;外来因素

一、耀州窑概况

耀州窑位于今陕西省铜川市黄堡镇,唐宋时辖于耀州,故名耀州窑。耀州窑是中国传统制瓷中心、"宋代六大窑系"之一,产于此处的瓷器被视作中国古代北方青瓷的代表。

耀州窑有着悠久的烧造历史,从唐代开始就是中国烧造陶瓷品种最多的窑口之一。耀瓷品类丰富、造型多样、釉色丰富,主要有黑釉、白釉、青釉、黄褐、花釉、茶叶末釉、白釉绿彩、褐彩、素胎黑花、黑釉剔花填白彩等高温釉瓷和唐三彩低温釉陶。器物造型多为生活器皿,如釜、盏托、杯、碗、盆、罐等。装饰手法主要有

[①]作者简介:李花,(1995—),女,汉族,艺术硕士,毕业于陕西师范大学美术学院,现任厦门市海沧区北附学校教师。

划花、印花、贴花等。到了五代，耀州窑将重点转移到青瓷烧造上，其工艺、艺术达到较高水准，进入陶瓷烧制史上的成熟期，出现了釉色淡雅、质量较好的天青瓷。此时的耀州窑青瓷可与越窑青瓷媲美。器物造型多为餐具、茶具、酒具，装饰手法多样，其中以剔花、刻花最具特色。到了宋代，中国的瓷器烧造业进入鼎盛时期。耀州窑制瓷品种更为丰富，所制瓷器上贡朝廷，远销海外，成为北方青瓷的代表。这一时期，耀州窑不仅继承了前代精湛的制瓷技艺，而且在工艺方面取得了突破，独创极富艺术魅力的青瓷刻花和印花装饰工艺。到了元代，由于民族压迫、阶级矛盾等一系列问题，耀州窑逐渐衰落。到了明代，由于景德镇陶瓷业的迅速崛起等诸多原因，耀州窑黄堡窑厂最终停烧。

二、外来因素对唐宋耀州窑瓷器纹饰的影响

丝绸之路的开辟使大量外域艺术文化、宗教文化进入中国，对中国陶瓷装饰艺术产生了极大影响，这些影响在耀州瓷的装饰纹样中也表现得较为明显，如摩羯、飞天、狮子、葡萄、石榴、棕榈、西番、莲花、卷草纹等。耀州窑工匠并非简单照搬，而是对外来文化元素加以改造创新，将其与中国传统文化元素相结合，创造出具有中国传统艺术文化特色的装饰纹样。

（一）异域文化的影响

汉武帝曾两次指派张骞出使西域。张骞领三百多人马，携大量物资，前往西域诸国，打通了通往西方世界的丝绸之路。丝绸之路为中西方文化交流提供了有利条件，外域文化也借此路传入中原地区。很多从外域传来的装饰题材对当时的耀瓷纹样产生了一定影响，如葡萄纹、石榴纹等瓜果纹样被广泛运用于耀瓷装饰。后随着印度文化的传入，耀瓷上出现了之前从未有过的动物、人物纹样，如摩羯纹、飞天纹等。

葡萄、石榴等都是张骞出使时从西亚带回来的水果，后在国内大量种植。葡萄果实累累，石榴一果千子，这种意象与中国传统文化中的凤凰、婴孩等图像的寓意相吻合，由此工匠们创作了"凤凰衔石榴""婴戏葡萄"（图1）等纹样，表达了生生不息、子孙满堂、团圆兴旺、多福多寿的美好愿望。耀瓷为外域文化元素赋予中国

图 1　婴戏葡萄纹

韵味，很快为广大民众所接受、喜爱。

摩羯，又称摩羯鱼，源于印度神话，是一种长鼻利齿、凸眼长嘴、鱼身鱼尾的凶猛动物，被视作河水之精、生命之本。摩羯纹（图2）大约出现在公元前3世纪，到公元1世纪一直流行于印度。在印度古代艺术中，摩羯常做张口吞食状，印度文献中也有摩羯残害生命的说法。摩羯这一形象后被佛教吸收，并随佛教传入中国。在中国，摩羯纹最早见于宋代耀瓷，其形象虽保留了长鼻、鱼身鱼尾、体形肥大等特征，但头部有角，体有足，已接近中国传统文化中的龙和鱼。在图案布局上，采用中国传统图案"喜相逢"的构图骨式。这一时期还出现了摩羯与婴戏图案（图3），

图 2　摩羯纹①

图 3　婴戏摩羯纹，耀州窑青釉刻花青瓷碗，北宋，李家明私人收藏

①图1、图2来源：马璿. 宋代耀州青瓷装饰纹样研究［D］. 西安：陕西科技大学，2014.

这种凶猛动物的形象在中国逐渐转变为祥瑞之兽。摩羯纹常装饰于耀瓷盘碗的内底部，或在碗心莲池中盘旋，寓意镇灾辟邪。摩羯纹有时作为主要纹饰出现，有时则作为辅助纹饰，与其他与水有关的形象组合在一起，如鸳鸯、海螺、莲荷等。摩羯纹作为瓷器纹饰，目前仅见于耀州窑遗址出土的青瓷。

飞天，梵名"乾闼婆"，意译"天乐神"，是随佛教从印度进入中国的装饰题材（图4）。飞天出自佛经，是欢乐吉祥的象征。飞天面目秀丽，身着裙装飘带，不生羽毛和翅膀，背后没有圆光。艺术作品中的飞天均取空中起舞的姿势，衣带轻盈飘逸，四周环绕彩云。飞天大多手持进献给佛的物品，如莲花、牵牛花等折枝花，或笙管乐器。飞天纹样大多采用"喜相逢"构图布局，往往成对出现。目前已知的瓷器装饰中，飞天形象仅见于耀州窑瓷器。耀瓷上的飞天纹饰看起来就像传统的天女散花图，成为中国装饰图案中的经典纹样（图5）。匠人们还把飞天纹样与中国本土传统纹饰组合在一起，如牵牛花、鸡冠花等传统植物纹样，创造出具有中国传统文化特色的装饰纹样。

图4　飞天纹饰[①]　　　　　图5　青釉印花飞天纹碗，北宋，山东博物馆藏

[①]杜文. 耀州窑佛教文化题材陶瓷赏论（下篇）[J]. 收藏界，2005（10）：78-80.

(二) 佛教的影响

从北魏到唐宋，中国的陶瓷艺术一直深受佛教文化的影响。佛教在汉代传入中国，到唐代逐渐兴盛，本土化程度越来越高，逐渐成为中国文化不可或缺的组成部分。佛教元素也通过各种途径渗透到耀瓷生产中。耀州窑工匠将佛教艺术元素引入瓷器制作，大量使用佛教艺术的常用装饰题材，如莲花、忍冬、菩萨、力士等，烧造出大量体现佛教文化的器物，丰富了耀瓷的装饰纹样，对耀瓷装饰艺术产生较大影响。其中，莲花纹样在耀瓷装饰中最为常见。

唐宋时期，耀州窑工匠常用覆、仰莲纹来装饰器物。他们运用刻花、贴塑的技法，将莲纹装饰在不同的色釉瓷器上。宋人周敦颐盛赞莲花"出淤泥而不染，濯清涟而不妖"，这种对莲花意象的推崇使莲花纹运用得更加广泛。北宋末年，耀州瓷纹饰大量使用莲蓬、莲花、莲叶形象，造型丰富，包括折枝莲花、莲叶、一把莲（图6）、双把莲、三把莲、莲花牡丹等。莲花纹还与其他有吉祥寓意的植物、动物、人物形象相结合，如莲花水波纹（图7）、双鸭戏莲纹、婴戏莲纹等。这些莲花纹饰中，一把莲、双把莲、三把莲多饰于印花小碗碗心，缠枝莲、折枝莲、仰莲、覆莲纹多饰于瓶、盒外腹及碗、盘、盆等器物的底部和内腹部。

图6　一把莲　　　　　　　　图7　莲花水波纹[①]

[①]图6、图7来源：马璿. 宋代耀州青瓷装饰纹样研究 [D]. 西安：陕西科技大学，2014.

在植物题材中，忍冬纹（图8）是一种广为流传的外来纹饰，是宋代耀瓷的主要草木纹饰之一，于东汉末年通过丝绸之路随佛教进入中国。忍冬纹在中国的发展几乎是与佛教在中国的流行与发展同步进行的。"忍冬"就是我们常说的金银花、金银藤，又称卷草，这种植物花瓣较长且有垂须，花冠呈白色，凋落前变为黄色，故名金银花，又因能安然度过冬天而不枯萎，得名忍冬。忍冬不仅耐寒，而且耐旱、耐涝，生命力顽强。正因如此，忍冬纹被赋予了特殊寓意，并大量运用于佛教纹饰，象征灵魂不灭、轮回永生。忍冬纹的主要表现形式为叶状植物纹样，进入中国后，经过中原文化的改造，衍生出许多变体及组合纹样。忍冬纹主要用于各种器物的边饰，以及青瓷洗、青瓷盆的内腹、宽沿部。

图8　忍冬纹①

图9　西番莲纹②

①何倩. 宋代耀州瓷纹饰主题与人文观念［J］. 文物鉴定与鉴赏，2014（12）：66-73.
②张红燕. 宋代耀州窑莲纹与西番莲纹造型研究［J］. 美术教育研究，2019（13）：38-39.

西番莲，别名转心莲、时计草，西番莲科土生藤本植物，多栽培于欧洲，故名西番莲，作为观赏植物于明清时期被引入国内，后广泛种植，是宋代中外贸易与文化交流的产物。花中央有条状体副冠，叶多深裂，枝成蔓。西番莲纹样是一种佛教装饰，其花形与莲花较为相似，但又有不同之处，纹样造型无花蕊，以柱状花冠为中心，花头整体左右对称，正面盛开。西番莲纹样（图9）适合装饰在平式体造型的碗、洗（图10）、盏上。

图 10 青釉印花西番莲纹洗，宋，山东博物馆藏

除以上几种植物外，耀州瓷还大量以人物题材作为装饰。如佛教中解脱境界现身说法、汉传佛教的代表人物维摩诘，还有众多西域人物形象，如力士、供养人、化生人、僧人等。到宋代，中国本土佛教继续发展，佛教纹饰在耀瓷中体现得更为明显，运用也更加广泛。

唐宋耀瓷装饰纹样中，体现佛教文化的动物纹有象纹、狮纹等。象是佛教元素之一，是佛与菩萨的坐骑，在中国古代出现较早，常作为吉祥纹样饰于陶瓷器上。受佛教文化的影响，在中国传统装饰纹样中，象也被视作瑞兽，有"太平有象"的吉祥寓意。在宋代耀瓷装饰纹样中，象纹比较少见，多用贴塑工艺来表现，如青瓷双系刻花瓶上的贴花象纹装饰。狮子在汉代由西域传入中国，被视作祥瑞之兽。《潜研堂类书》称狮子为百兽之王，可镇百兽，是吉祥、勇猛的象征，因此古人对狮子十

分喜爱，并心存敬畏。在中国佛教文化中，狮子也是菩萨的坐骑之一，其形象在传统装饰艺术中被广泛应用。五代时期，狮纹就已经作为装饰出现在耀瓷上。唐代耀州窑产狮子形熏瓶。到了宋代，耀州窑烧造出大量青釉狮子莲台灯和瓷塑狮子玩具。在宋代耀瓷装饰纹样中，奔狮纹样（如图 11 中的奔狮卷草纹）较为多见，常装饰于青瓷罐外腹中部，或环绕、排列于罐腹，绕罐身一周，图案生动有趣，富有韵味。

综上所述，佛教在中国的广泛传播，对耀瓷装饰题材的扩展产生了重要影响，使得工匠们热衷于将佛教纹饰运用于瓷器装饰。这种佛教文化色彩在很多唐宋耀瓷上都有着不同程度的体现。佛教进入中国后逐渐本土化，在民间广泛传播，民众对佛教的接受程度较高，这在一定程度上刺激了民间对耀瓷的需求，推动了耀州瓷器烧制业的发展。耀瓷纹饰广泛吸收佛教文化中的诸多题材和元素，使自身的表现形式、内容更加丰富多样，对中国传统工艺美术和装饰文化也产生深远影响。

图 11　奔狮卷草纹[①]

①马璐. 宋代耀州青瓷装饰纹样研究［D］. 西安：陕西科技大学，2014.

三、外来因素对唐宋耀州窑本土纹样的影响

丝绸之路的开辟促进了中西方文化交流，西域、印度文化传入我国。源自印度的佛教途经西域传入中国，随后逐渐在中原大地上传播开来。佛教文化不仅带来了许多与中国传统艺术风格截然不同的纹样，而且对很多中国本土纹样也产生了一定影响。例如，婴戏纹是中国传统吉祥图案之一，有连生贵子、多子多孙的寓意，其造型写实而又生动自然，画面天真烂漫，内容贴近民间生活，广受民众喜爱。婴孩题材的纹饰可分为以下几类：一是婴孩与植物纹样的组合，如婴戏牡丹纹、婴戏葡萄纹、婴戏莲花纹（图12）、三婴荡枝纹（图13）等；二是婴孩与动物纹样的组合，如婴骑鱼纹、婴孩驯鹿纹、五婴戏犬纹（图14）等；三是婴孩与同伴玩耍的纹样。婴戏纹主要运用于碗、盘、瓶、缸、盒、枕头等器物装饰，主要装饰工艺有印花、彩绘、划花等。

唐宋时期，佛教文化与思想逐渐本土化、平民化，传播并渗透到社会生活的各个层面，融入百姓的日常生活。佛教文化对婴戏纹的影响主要体现在瓷器装饰题材上。如莲花是佛门圣花，佛教中有许多与莲花有关的传说，且佛教中的莲花也与生

图12　婴戏莲花纹　　　　　　　图13　三婴荡枝纹[①]

①图12、图13来源：赵春燕. 试论耀州窑陶瓷装饰纹样的民俗风格[D]. 西安：西安美术学院，2008.

图 14　五婴戏犬纹①

子相关联；同时莲花代表人清廉、高洁的品行。婴孩与莲花的组合也正好切合民众多子多孙、儿孙满堂的愿望。故婴孩与莲花的纹样组合也随着佛教在中国的传播与兴盛，在瓷器中被广泛运用。耀瓷装饰中还常常出现诸如牡丹化生、莲荷化生、鱼化生、海螺化生一类的化生类婴孩纹饰。这类纹饰的婴孩图案丰富多样：有的手持莲花，在莲花池玩耍；有的赤身系肚兜，手挽飘带；有的骑在海螺上。这些纹饰中的宗教韵味基本已消失殆尽，更多反映的是民众多子多孙、平安吉祥的愿望和对美好生活的追求，以及时代独特的审美特征，在我国陶瓷装饰史上呈现出别具一格的风貌。

四、结语

唐宋两朝是中国古代社会、经济、文化极大发展的时代，加之丝绸之路的频繁交流，为中西方文化相互学习与融合创造了有利条件。在这样的时代背景下，耀瓷的装饰纹样受到许多外来因素的影响，变得更加丰富多样。耀州窑工匠积极吸收外来文化的精华，并将其与本土文化相结合，创作出具有中国传统文化特色的装饰纹样，使唐宋耀瓷纹饰在风格上开一代全新风尚。

①何倩. 宋代耀州瓷纹饰主题与人文观念［J］. 文物鉴定与鉴赏，2014（12）：66-73.

西安"丝绸之路"群雕中的纪念性

王义水[①]

摘 要 大型石刻群雕"丝绸之路"位于古都西安,由马改户教授于1984—1987年创作,是国内最具代表性的丝路题材纪念性雕塑之一。这件雕塑巨作反映了当代中国人对丝路精神的理解。近年来,国家提出"一带一路"倡议,充分体现了新时代对丝路精神的继承与发扬。本文依据当代社会对丝路精神的理解,分析"丝绸之路"群雕的艺术特点、表达内容、创作思路和表现手法,对该作品进行重新解构和释读,展现丝路精神的继承发展和纪念性雕塑的存在价值。

关键词 纪念性雕塑;丝路精神;马改户

一、纪念性雕塑与丝路精神

(一)纪念性雕塑"丝绸之路"

1. 纪念性雕塑的含义

雕塑是最早的艺术形式之一,可凭借艺术作品自身特有的空间体量,使人们在公共场所中产生强制性的欣赏活动。而材料的特殊属性使雕塑拥有远超人类寿命的存在时间,这就使得雕塑和"纪念性"的概念有了相似的追求。如今我们所说的"纪念性雕塑"源自西方文明,是位于公共环境中,以历史人物或事件为主题,用来纪念重要人物或重大历史事件的艺术形式。我国古代雕塑众多,但多为宗教、陵墓雕塑,而纪念性雕塑少之又少,有明确记载的纪念性雕塑也只有四川都江堰李冰的纪

[①]作者简介:王义水,(1995—),男,汉族,艺术硕士,毕业于陕西师范大学美术学院,现任职于广东省深圳市龙岗区坪地中学。

图 1 人民英雄纪念碑

念雕塑。直到近代,由于西方纪念性雕塑的传入,中国的纪念性雕塑才逐渐增多。最具代表性的当数中华人民共和国成立后由当时中国雕塑界的精英集体创作而成的人民英雄纪念碑(图1)。自此大量纪念性雕塑出现在中国各个城市,其中一部分更是与城市形象捆绑在一起,成为地标。

2. 西安"丝绸之路"群雕简介

"丝绸之路"群雕是西安市第一座大型城市纪念性雕塑,坐落于陕西省西安市玉祥门外大庆路中心花园,这里也是古丝绸之路的起点。设计者马改户教授主要作品有

《丝绸之路群雕》《老羊倌》《三原于右任》等。本雕塑是马改户教授于1984—1987年设计并主持修建的，目的是纪念古丝绸之路开辟2100周年。整组作品长50米，宽3米，高7米，由978块大小不同的石块雕刻组装而成。以陕西本地的红色花岗岩作为雕刻石料，共使用363立方米。整组雕塑共有6人、不同形态的骆驼14峰、2匹马和3只长毛犬，生动再现了即将西去的驼队同长安城告别的情景。"丝绸之路"群雕不仅仅是马改户教授最具代表性的作品，更是西安乃至中国纪念性雕塑的里程碑之作。

（二）丝路精神

丝绸之路因丝绸而得名，是中国古代东西方商贸交流道路的总称，但往来于这条交通要道上的不仅仅是商品货物，更是各个国家地区的思想、艺术和宗教文化。历史上丝绸之路持续发挥其经济文化交流、互动的作用，推动了各地的文明进步。直到今天，丝绸之路仍然彰显着时代价值，所体现的丝路精神也由我们继承并发扬光大。2014年，习近平同志在中阿合作论坛第六届部长级会议开幕式上发表关于"弘扬丝路精神"的重要讲话。2017年，习近平同志在首届"一带一路"国际合作高峰论坛上再次强调："古丝绸之路绵亘万里，延续千年，积淀了以和平合作、开放包容、互学互鉴、互利共赢为核心的丝路精神。"这是对丝路精神的高度概括，也是丝绸之路在今天依然拥有强大生命力的原因所在。

二、丝路精神在"丝绸之路"群雕中的体现

（一）思路精神在"丝绸之路"群雕创作过程中的体现

和平与合作是人类社会发展的永恒主题和共同心愿，也是当代国际社会更应珍惜的时代选择。丝绸之路不仅"凿空"东西方交流通道，而且成为推动世界各国友好合作、和平发展的桥梁。张骞、郑和、马可·波罗等人正是在丝路精神的指引下实现了自己的人生价值，为世界不同文明的交流互动做出巨大贡献。在这一时代主题的引领下，马改户教授立足于丝路精神，创作了影响深远的"丝绸之路"群雕。在题材构思上，作者力图还原古代丝路的历史场景———支由不同民族的成员组成的商队，准备告别长安，向西远行；在人物关系上，以三名汉族官员和三名胡商为主

要人物，突出东西方之间的交流与合作。三名胡商分别为塔吉克族老人、维吾尔族老人和哈萨克族青年的形象。队伍最前的胡商是一位老者，抬着远望，面带微笑，腰上挂着西域风格的水壶。作者塑造了一位乐观、坚强、阅历丰富的兄弟民族老者形象，让观者能够感受到这是一位资深向导，他非常了解丝路周边的地理环境，这趟西行之旅一定会顺利平安（图2）。老者后面的青年正转过头一脸兴奋地同汉族官员交谈，仿佛在介绍丝路沿线独特的异域风情。整组作品浑然一体，充分融入不同民族的角色形象，展现了古代各民族之间和谐、友好的交流场景，传达了丝绸之路所代表的和平与合作精神。

图2 "丝绸之路"群雕（局部）

（二）思路精神在"丝绸之路"群雕作品中的体现

丝绸之路所辐射的区域都有着悠久的历史，如中华文明、古巴比伦文明、古埃及文明、古印度文明等，都可谓古代人类文明的代表。世界上的主要宗教，如佛教、伊斯兰教、印度教等，也是通过丝绸之路不断扩大自己的影响范围的。能在有着不同文化和宗教信仰的地区间搭起沟通交流的桥梁，说明丝绸之路绝不是单向、封闭的，而是在以开放、包容的精神完成其崇高使命。在"丝绸之路"群雕中，我们可以看到很多不同的艺术表现手法。从整体来看，这组作品借鉴了汉唐石刻，特别是其中的马匹塑造，能看出是借鉴了著名的霍去病墓石刻的造型。在处理手法上，作者运用了从上到下、从具体到概括的手法。作品的上半部分为圆雕，主要刻画六位人物的动作和神态，其中胡人形象借鉴了我国新疆地区少数民族的形象。同时运用类型化创作手法，整合某一类人的人物特征并予以表现。三位汉族官员则为唐朝官员装束，头戴软帽，整体风格模仿唐俑。不同风格的运用既可使人物各具特色，又不显突兀，寓个体于整体之中（图3）。整组群雕的下半部分多为浮雕与线刻的形象结合。可以看到，作者将作品的下半部处理得颇具整体感。飘起的衣摆、奔跑的长

图3 "丝绸之路"群雕（局部）　　图4 "丝绸之路"群雕（局部）

毛犬、交织的马匹都运用了浮雕手法，而毛发、背包等表面的细节处都运用了线刻手法（图4）。整组作品虽融合多种艺术风格和表现手法，但从视觉关系上看是整体、和谐、统一的。这正是开放包容的丝路精神在此作品中的体现。

　　丝绸之路是世界各国商品贸易与文化交流的桥梁。我们现在日常生活中最常见的蔬菜、调料，如胡萝卜、胡椒等，这些名称之所以带"胡"字，正是因为它们是由胡人带入中国的。郑和下西洋，将异域的狮子、鸵鸟等奇珍异兽带入中国。佛教在西汉末年通过丝绸之路传入中国，同时中国的儒家文化也逐渐向国外传播。而我们引以为豪的火药、指南针、印刷术、造纸术"四大发明"也通过丝绸之路传到海外，推动了整个世界文明的发展进程。丝绸之路的真正价值在于不同文明之间的互动与交流，从而使文明之间互相理解，最终推动世界各国的社会、经济、文化更好地向前发展，构建人类命运共同体。"丝绸之路"群雕深刻阐释了"互学互鉴"的丝路精神，明确体现出"再现"与"表现"的美学思想。"再现"是艺术家在艺术活动过程中，为呈现客观现实而对客观事物进行的模仿，在创作手法上追求真实，而这种艺术表现形式源于西方。古希腊哲学家德谟克利特说："在许多重要的事情上，我们是摹仿禽兽、作禽兽的小学生的。从蜘蛛我们学会了织布和缝补；从燕子我们学会了造房子；从天鹅和黄莺等歌唱的鸟学会了唱歌。"而柏拉图则提出相对完整的艺术模仿学说。文艺复兴时期的艺术家坚信，艺术理应是现实的写照，所以"再现"原则在西方艺术史上一直占据重要地位。而"丝绸之路"群雕就如同之前所说，作品

的上半部分对主要人物形象进行了具体客观的处理,这正是"再现"美学思想的充分体现。在中国艺术传统中,艺术家偏爱的艺术形式是"表现",换而言之,即"写意",对造型的追求以"气韵生动"为最高境界。这是一种对客观世界进行解构之后的精神追求,包含了大量主观感受的表达。《战国策·赵策二》云:"忠可以写意,信可以远期。"这是"写意"一词最早的阐释。而《辞源》对"写意"所做的解释为"表露心意",另一种解释是"国画的一种画法,以精练之笔勾勒物之神意,不以工细形似见长"。而《辞海》中的解释与之相似,只是多了一种解释"吴方言,舒畅愉快的意思"。所以,"表现"性质的艺术作品虽可能在形式上与实际生活相悖,但其中蕴含的其实是对客观世界的深刻情感。"丝绸之路"群雕中的浮雕与线刻,看似简单,却能生动地展现人物衣衫动态和动物样态,这正是"表现"形式下的艺术处理方式。作者并非将"再现"与"表现"的处理方式完全分开,使之完全对立,而是将二者有机整合在一起——在具象的结构中表达意象的情绪,在写意的风格中不失对客观事实的尊重。这反映了在作品创作中,仅突出展现甚至偏执于某一点是很难出好作品的;唯有在不同思想中找出连接彼此的纽带,才能在持续的互学互鉴中创造好的作品,正如丝绸之路架起东西方沟通的桥梁,使得东西方文化相互吸收与交融,最终推动地域文化与世界文化发展一般。

(三)丝路精神在"丝绸之路"群雕价值中的体现

在"和平合作、开放包容、互学互鉴"丝路精神的指引下,逐渐形成了东西方经贸与文化"互利共赢"的格局。这种"共赢"包含生产要素与文化要素的共赢。在"丝绸之路"群雕中,我们所能看到的价值要素也是多方面的。

首先,就作品本身而言,"丝绸之路"群雕最重要的功能就是记录并纪念重大历史事件。它坐落于陆上丝绸之路的起点——长安,是反映宏大历史主题的纪念性雕塑。其中对人物细节的刻画、对作品整体的把握,以及自然融入公共环境的处理方式,都可作为国内同类作品的典范。无论是在作品立意、内容主题,还是在艺术水准上,该群雕都可视作当代纪念性雕塑艺术中的精品,是我国最具里程碑意义的纪念性雕塑之一。

其次,"丝绸之路"群雕不但体现了作者高超的艺术创作与表现手法,而且反映了对丝路精神的深刻理解和精准把握。例如,对胡人形象生动、准确的刻画正是源

于作者多年来对少数民族同胞形象的观察、理解、归纳与总结；三位汉官的形象基于作者对唐俑形式的借鉴，可以看出这是经过长时间的观察研究才能运用到实际创作的手法。整组作品的创作过程就是作者不断精进的过程，而研究结果也是创作者独享的，这是作品对于创作者的价值所在。这些收获会成为作者的创作基因而伴其终生。

最后，对作品所处的公共环境及城市来说，长安作为丝绸之路的起点，需要有一个标志性的公共雕塑来纪念其辉煌历史。"丝绸之路"群雕的出现正好满足了这一需求。群雕两侧是沟通东西的现代化主干道，往来于此的市民、游客无一例外会观赏到这组作品，这就能引发他们的联想，体现纪念性雕塑在公共环境中的作用。西安是世界闻名的古都，但在现代文明不断"入侵"的今天，随处可见的是由钢筋混凝土建造的高楼大厦和科技感十足的各类新型产品，往日的古都逐渐失去特色与灵魂。因此，当代城市相较于以往，更需要人文因素来平衡现代工业化、信息化造成的影响。植根于中华优秀传统文化的纪念性雕塑，把西安这座古都的重大历史事件以立体造型的形式予以保存、记录和展示，将城市之"魂"注入其中。可以说，点缀于城市的纪念性雕塑，可以很好地提升城市形象及软实力，让城市更具特色，也让市民更有归属感。无论是对雕塑本身还是作者，抑或是对西安这座古都而言，"丝绸之路"群雕都充分体现了"互利共赢"的丝路精神。

三、丝路精神与纪念性雕塑的当代价值

在丝绸之路千年的发展和变迁史中，逐渐形成以"和平合作、开放包容、互学互鉴、互利共赢"为核心的丝路精神。丝绸之路非但没有湮没在历史长河中，反而在现代社会继续承担着经济文化交流的职责，承载着开放包容的精神，体现出沟通的力量。丝路精神蕴含了中华民族数千年来的文明积累与人类文化融合的精华，更贴合了当今全球化趋势下的世界格局，值得被国际社会接受和倡导。

作为一种源于西方的艺术形式，纪念性雕塑的主要作用就是记录历史事件与人物。那么，在信息技术高度发达的今天，纪念性雕塑存在的价值是否会受到冲击？通过对"丝绸之路"群雕的分析，可以发现，其实在高度工业化、信息化的今天，纪念性雕塑非但没有受到冲击，反而更为人们所需要。这是因为城市就是人文思想

的汇集地，它更渴望利用纪念性雕塑的优势来平衡工业化对城市造成的影响，以塑造城市的立体形象和历史灵魂。

丝路精神和纪念性雕塑两者之间看似毫无关联，其实它们都是流传至今的文化精髓，是文化形式的"优秀"特质，能在当今社会再次彰显全新的时代价值。因此，我们要大力弘扬丝路精神，传承中华民族的优秀文化，通过纪念性雕塑的手法对城市的灵魂进行塑造，使我们的城市更具人文性和生命力。

四、结语

体现丝路精神的纪念性雕塑，是我国优秀历史文化的体现。作为人类主客观活动，以及与之相关的物质、精神成果的总和，文化存在于人类生活中的每一个角落。我们要努力继承并弘扬中华优秀传统文化，使之如同丝绸之路及其所蕴含的丝路精神一般，在千年后依然能够成为引导文化交流与社会发展的指针。通过纪念性雕塑的创作，展现中华优秀传统文化中所蕴含的时代精神；使其长久矗立于公共空间，能够展现城市的文化品位与内涵，甚至成为彰显城市精神的地标。当然，我们也要尊重时代性影响。无论是丝路精神还是纪念性雕塑，我们都要合理地继承其中所蕴含的时代因素，使之融入当代政治经济发展的语境中。只有这样，中华文化才会历久弥新，才能更具深度和影响力。

第五章　丝绸之路与装饰艺术

中国、印度、波斯、拜占庭等丝绸之路沿线国家都拥有悠久而又辉煌的装饰艺术传统。这些艺术传统集中体现在装饰器型、装饰工艺和装饰纹样三个方面。伴随着丝绸之路物质贸易和文化交往的深入，各地的手工装饰制品相互流传并相互影响。在本民族艺术家的造物活动中，域外装饰艺术中的有益成分被合理地消化与吸收、借鉴与改造，最终融入本国装饰艺术的传统审美之中，延续了本国装饰艺术的生命力。

中国传统装饰艺术典雅华丽、精美恢宏，在保持本民族独特艺术魅力的同时，大胆吸收、借鉴从波斯、印度、粟特等地传来的域外器型、纹样等艺术形式，如胡瓶、高足器、来通杯等，又如忍冬纹、葡萄纹、立鸟纹、灵鸳纹、翼兽纹、联珠纹、猎狮纹和摩羯纹等。在中国古代艺术家手中，这些新的域外艺术元素与本土固有的装饰纹样、器型融为一体，迸发出清新隽永、异彩纷呈的艺术魅力。这不但丰富了中国装饰艺术的表现力，而且展示出中国艺术所具有的包容性和世界性。

"丝路遗珠"——唐镜葡萄纹饰的文化意蕴及图式特征

白仪玮[①]

摘 要 丝绸之路的开辟促进了东西方文化交流。在外来文化的影响下,唐代装饰艺术及其背后所蕴含的思想文化都或多或少体现出异域艺术风格。葡萄纹这一古老纹样自西而来,传入中原后在唐代焕发异彩。中国工匠在西域葡萄纹饰的基础上,别出心裁地对其加以本土化改造,形成唐镜纹样的"特定组合"。本文在追溯葡萄纹样起源的同时,对比唐镜中葡萄纹样的各个类型,总结其文化意蕴和图式特征,发掘中西文化交流背景下外来纹样对唐代装饰的影响。

关键词 葡萄纹;文化意蕴;图式特征;文化交流

葡萄原产于地中海沿岸的安纳托利亚和高加索,古埃及人在 6000 年前就已开始种植葡萄。在美索不达米亚和伊兰高原,种植葡萄和酿造葡萄酒的历史十分悠久。[②]葡萄传入中国,大约是在亚历山大东征之后,粟特人向中国新疆及中原地区迁徙、定居的过程中,把葡萄栽培技术带到其聚居地。"葡萄"最早写作"蒲陶""蒲桃"或"蒲萄",西汉张骞出使西域也曾将其带回中原,汉武帝在修建上林苑时栽种的名果异树中就有葡萄。丝绸之路的开辟促进了东西方文化交流,葡萄制酒业在汉代较为兴盛。为满足西域使者和商人的需求,葡萄在中国境内大面积种植,葡萄纹作为丝织品的重要纹样也开始出现,这使葡萄文化得以延续和发展。到了唐代,"葡萄"这一名词频繁出现在诗词中,如白居易《和梦游春诗一百韵》"带缬紫葡萄,袴花红石竹"、王翰《凉州词》"葡萄美酒夜光杯,欲饮琵琶马上催"等。这些诗句证明,在唐代葡萄种植及葡萄纹样已广泛流行于中原地区。在文化交流的鼎盛时期,各

[①]作者简介:白仪玮,(1997—),女,汉族,美术学硕士,毕业于陕西师范大学美术学院。
[②]沈福伟. 文明志:万年来,人类科学与艺术的演进[M]. 上海:上海人民出版社,2013:89.

式各样的葡萄纹样出现并广泛运用于织物和生活器具，使唐代装饰艺术取得进一步发展。本文以唐镜中的葡萄纹饰为例，对比此纹样的各个类型，挖掘其所体现的文化意蕴和图式特征，探究中西文化交流对唐代装饰文化的影响。

一、唐镜中的葡萄纹样

（一）唐镜纹样

唐代经济发达，促成了手工业的发展兴盛。这一时期是铜镜铸造新风格的成熟与确立期，与汉代相比，铜镜铸造在装饰题材和制作工艺方面出现了许多新内容。铜镜形制多样，有圆形、方形、菱花形等。纹饰有四神、花鸟、十二生肖、瑞兽等新内容，突破了以往严肃神秘的风格而偏重自由写实，其视觉观感也由纷繁复杂转变为高贵优雅。主题纹饰由瑞兽到禽鸟，再到以植物纹饰为主，这种转变体现了盛唐时期人民生活质量与审美水准的提升。葡萄通过丝绸之路传入中国后，传统的瑞兽纹与外来的葡萄纹组合在一起，成为唐镜中颇具特色的一类纹饰。这种新形式是中国传统文化与外来文化相交融的产物，具体表现为在原有瑞兽纹的基础上增加葡萄叶，并附带蝴蝶、喜鹊、鸾凤等。这说明唐代工匠已经注意到纹样所包含的更深层次的文化意蕴，意识到节奏、对称和比例等构成要素在纹样装饰中的重要性。

（二）葡萄纹样分类

隋唐时期葡萄纹在铜镜中的应用大致可归为瑞兽葡萄镜类，主要有瑞兽葡萄镜、葡萄蔓枝镜和瑞兽鸾凤葡萄镜。其中，瑞兽葡萄镜又称海兽葡萄镜、海马葡萄镜，均以瑞兽与葡萄蔓枝缠绕组合的方式呈现。

1. 瑞兽葡萄镜

主要由瑞兽与葡萄枝叶构成的主题纹饰。其形式大致可以分为两种：第一种圆钮座，内有线圈，将镜背画面分成内外两区，内圈有四五个绕钮奔驰的瑞兽；第二种多兽钮，内圈有各种姿势的瑞兽环绕葡萄枝蔓，外圈葡萄枝蔓和飞禽蜂蝶相间。[1]

[1] 张金明，陆旭春. 中国古铜镜鉴赏图录［M］. 北京：中国民族摄影艺术出版社，2002：167.

2. 葡萄蔓枝镜

圆形，圆钮座，由葡萄果实和枝蔓组合缠绕的形式呈现。线圈将镜面分为内外两区，纹饰相间，铺于整个背面。

3. 瑞兽鸾凤葡萄镜

圆形或菱花形，内区瑞兽环绕，增加了鸾凤、孔雀等纹饰，周围饰有葡萄缠枝纹样。

二、唐镜葡萄纹饰的文化意蕴及图式特征

葡萄纹样运用于唐代铜镜，既能单独构成整个镜背，又能与瑞兽、孔雀、蜂鸟、鸾凤组合呈现。瑞兽葡萄镜作为葡萄镜的典型代表，其纹饰主要由瑞兽和葡萄蔓枝构成，中间为圆钮座或兽钮（图1）。可以看到，镜背内圈中央为一兽钮，周围环绕着四只奔跑的瑞兽，并有葡萄枝蔓缠绕；双线高圈将镜背分成内外两区，外圈饰有

图 1　瑞兽葡萄镜①，唐，河北省文物考古研究院藏　　图 2　瑞兽葡萄镜②，唐，河北省文物考古研究院藏

①张金明，陆旭春. 中国古铜镜鉴赏图录［M］. 北京：中国民族摄影艺术出版社，2002：168.
②同上，第 174 页。

八只鸟雀，飞舞在果实相间的葡萄枝蔓中。此处出现的鸟雀与喜鹊有几分相似。与蝴蝶、蜜蜂纹一样，喜鹊纹出现在铜镜装饰中，与其传统文化寓意密不可分。在中国古代，喜鹊代表着吉祥如意、喜事临门。明代李时珍的《本草纲目》中就有"鹊鸣喳喳，故谓之喜"的记载。在唐代瑞兽葡萄镜中，喜鹊经常与蝴蝶、蜜蜂一同出现在镜背外圈，周围有葡萄纹环绕。它们同向飞舞，有的栖息在藤蔓间，形态各异（图2）。

在早期文献中，瑞兽与葡萄的纹样组合一直被误认为属于汉代铜镜装饰，因为葡萄是在汉代被引进中国的，后经日本学者的进一步研究，确定此纹样组合源自唐代。"一直以来，瑞兽葡萄镜被日本学者称为'多迷之镜''凝结欧亚大陆文明之镜'，它的主题纹饰由瑞兽和葡萄组合在一起，是唐代的一种创新形式。日本学者原田淑人认为，这种葡萄镜的纹饰配置，是把六朝末年已经在中国流行的葡萄纹样与四神十二辰镜或四兽镜、五兽镜、六兽镜的纹样结合起来，是它们自由变化的产物。"[①]战国时期的铜镜上有大量饕餮纹和蟠螭纹。到了汉代，出现了蟠龙和羽人形象。现已出土的大量汉代四神镜，其纹饰与唐代铜镜极为相似，但只有唐代铜镜上出现了花鸟纹样装饰。葡萄图案由波斯、拜占庭等国传来，至唐代，与唐初四神十二生肖镜、四兽镜、六兽镜等铜镜上的纹饰相互融合，这一说法现已得到认可。严格来讲，瑞兽葡萄镜实际上是由瑞兽镜发展而来的。唐高宗时期，铸镜工匠将拥有美好寓意的花鸟、葡萄纹样与瑞兽纹样进行组合。这种艺术创新源于张骞出使西域，将葡萄及其栽种工艺带回中原，因此葡萄纹在汉代就已引起艺术家的注意，并作为装饰纹样出现在丝织物上。而葡萄因其果实饱满、硕果累累的形象，被中国人赋予了吉祥美好的寓意。唐朝诗人的诗词中大量出现"葡萄"一词，说明葡萄已大量出现在唐人生活中，受到人们的喜爱与传颂。如唐彦谦《葡萄》诗曰："金谷风露凉，绿珠醉初醒。珠帐夜不收，月明堕清影。"唐代社会经济繁荣，对外文化交流频繁，铜镜装饰艺术取得较大发展。艺术家将葡萄纹融入唐镜的装饰设计，铸成新的瑞兽葡萄镜，一改汉代四神镜、六兽镜的单一图式与肃穆格调，为铜镜艺术增添了新的趣味。

葡萄蔓枝镜（图3）也是葡萄纹样运用于铜镜装饰的代表。整个镜背由葡萄果实

[①] 孔祥星，刘一曼. 中国古代铜镜[M]. 北京：文物出版社，1984：145-150.

图 3　葡萄蔓枝镜①，唐，河北省文物考古研究院藏　　图 4　鎏金银盘，东罗马，甘肃省博物馆藏

和枝蔓组成，中心为圆钮，以高圈为界分为内外两区。内区果实累累，饰有枝叶和小花；外区为葡萄缠枝纹。有的铜镜无高圈，蜜蜂、飞鸟盘旋在枝叶间，葡萄枝叶蔓延到外区。葡萄卷草纹的造型以主茎的"S"形曲线和枝叶的"C"形曲线为特征，体现了灵动婉转的节奏和韵律。此类铜镜较瑞兽葡萄镜更富于西域色彩，反映了唐代葡萄文化受欢迎程度之高。随着东西方文化交流的加深，葡萄卷草纹这一外来纹样对中国工艺品、生活用品的装饰风格产生了不小的影响。甘肃省靖远县北滩镇曾出土过一件鎏金银盘（图4），这是东罗马时代西方的刻铭银盘。其外圈布满相互勾连的葡萄卷草纹，内圈有虫鸟和其他动物。这种缠枝与葡萄蔓枝镜的卷草纹样来源于同一种形式，说明葡萄蔓枝镜曾受到东罗马艺术风格的影响。铜镜装饰中出现的葡萄纹不仅吸收了中亚、西亚地区葡萄卷草纹的特点，而且与具有本土特征的动物纹饰相融合，体现了大唐工匠的艺术智慧与创新。

瑞兽鸾凤葡萄镜（图5）是唐代葡萄镜的另一种类型，形制多样，有圆形、菱花形等。内区为瑞兽葡萄纹，增加了凤鸟、孔雀等纹饰，主要由凤鸟和葡萄纹构成。这四只飞舞的凤鸟风格写实，姿态灵动，环绕于镜内，仿佛在啄食葡萄。四凤间饰有

① 张金明，陆旭春. 中国古铜镜鉴赏图录 [M]. 北京：中国民族摄影艺术出版社，2002：166.

图 5 瑞兽鸾凤葡萄镜①，唐，河北省文物研究所藏

葡萄缠枝花纹。铜镜外圈饰八角形云纹带。在中国传统文化中，凤鸟被称作"鸾凤"。人们常用"鸾凤和鸣"一词来形容夫妻和睦，在古今婚礼中都较为常见。在传统文化里，鸾为雄鸟，凤为雌鸟，鸾凤相互应和鸣叫，比喻夫妻和谐。一鸾一凤深情脉脉之意象，优美典雅。在上古时期，双鸟纹以凤凰相称时，凤为雄，凰为雌。春秋《左传·庄公二十二年》言："是谓凤凰于飞，和鸣锵锵。"唐人对工艺品上的花鸟装饰十分重视，将凤鸟、孔雀纹样运用于唐镜装饰，一方面源自动物自身的美好形象，另一方面则源自其中蕴含的吉祥寓意。

唐代瑞兽葡萄镜是在汉代铜镜基础上的新创造。它在保留传统瑞兽形象的同时，吸收东罗马装饰的艺术特点，并对其加以改造，充分体现了中外文化的交流与融合。从其典型图式特征来看，其发展轨迹是从瑞兽纹到瑞兽花鸟纹，再到花鸟纹。唐代工匠对待外来文化的态度并不是固守传统，而是以一种开放的心态和眼光，对其合理要素进行吸收、融合与加工创造，使唐代铜镜艺术成为大唐艺术新形式、新风格的代表和见证。

① 河北省文物研究所. 历代铜镜纹饰 [M]. 石家庄：河北美术出版社，1996：107.

三、葡萄纹对唐代装饰风格的影响

总体而言，唐朝社会安定，经济繁荣，中外文化交流频繁。作为一种生活用品，唐镜反映了唐人审美水平的进一步提升。唐镜一改汉镜的严肃、单一的风格，形成另一种典型风格，使铜镜艺术进入一个全新的绚烂时代。不同时期的唐镜艺术具有不同的风格特点。唐高宗时期，铜镜的新风格开始确立。当时流行的铜镜大多是以瑞兽纹为主体的瑞兽葡萄镜和瑞兽鸾鸟镜，铜镜外区饰有缠绕的葡萄枝蔓和花草，蜂蝶相间，形成一个和谐生动的画面。之后，瑞兽纹逐渐失去主体地位，花鸟纹饰开始以独立的形式呈现。植物纹饰不再以点缀的方式呈现，缠枝和花卉纹饰占据了铜镜的主要位置。唐玄宗、唐德宗时期，唐镜纹饰题材以花鸟和人物故事为主，瑞兽题材基本消失，呈现更加自由的构图和轻松欢快的节奏。由此我们可以看到，唐代铜镜艺术的发展在延续原有造型的同时，不断吸收外来元素，引入新的题材，形成全新的风格。

唐代铜镜艺术之所以能取得如此成就，得益于大唐稳定的社会环境和对外来文化的包容。文化融合必然是相互接纳的结果。当外来文化带着其独特韵味进入中原时，其自身的吸引力会对中原社会产生深刻影响。对其采取包容的态度，这种文化必定会催生新的产物。早在汉代，葡萄、石榴就已传入中国，但此类外来纹样并未得到充分发展，也未与本土纹样进行融合。究其原因，可能是当时相关工艺、技术尚未发展成熟，文化交流不够深入，时人的观念较为保守封闭。到了唐朝，本土与外来装饰纹样之所以能和谐交融，铜镜艺术取得前朝未有的成就，其主要原因有二。一方面，唐朝采取胡汉相交的民族政策，其文化具有较强的"胡化"色彩。大量胡人通过丝绸之路来到中原地区，或买卖经商，或做官任职。他们中的很多人定居在此，娶妻生子，逐渐融入中原文化群体之中。西域与中原"胡汉一体"的景象，使唐人能够发自内心地接受来自外域的文化。另一方面，唐朝先后经历"贞观之治""开元盛世"两个盛世，社会经济文化高度发展。在这种背景下，唐朝民众具有强烈的文化自信，他们对待外来文化采取的是主动吸收、借鉴的态度，这也使得引入外来文化成为一种趋势。大唐手工艺人也开始尝试新的表现手法，借鉴外来纹样，改造传统器物，其成果受到各阶层人士的欢迎。

唐代装饰中出现葡萄纹，体现了佛教文化对唐代工艺美术的影响。来自印度的佛教文化在魏晋南北朝时期的中国大地上广泛传播。佛教艺术中的花卉装饰影响了南北朝时期的美术作品，从石窟造像和壁画中能够发现有大量佛教装饰元素的存在。到了唐代，中国与外界的交流更加频繁，丝绸之路上的中外商品贸易和文化交流促进了社会经济的发展，同时也拓宽了唐人的文化视野。从商周的青铜饕餮纹到唐代的花鸟纹样，由此转变可以窥见，人们的审美观已从神秘严肃转向清新脱俗。神兽纹样不再占据器物的主要位置，逐渐居于次要地位，甚至消失，这与外来文化的影响密切相关。唐人的工艺美术在满足自身需要的基础上，对外来纹样采取欣赏、借鉴的态度，积极吸收域外题材中有益的艺术元素和内容，极大地推动了唐代工艺美术的进一步发展。正是在这种大背景下，源自拜占庭、波斯的葡萄装饰纹样激发了大唐工匠的艺术想象力，为铜镜艺术的发展创新提供了新的思路和素材。

自汉代丝绸之路开通以来，文化交流的壁垒被打破，外来文化为中国艺术源源不断地注入新鲜血液，促进了中华文明的持续发展。丝绸之路在一定程度上使世界经济文化实现了一体化，促进了东西方经济文化交流。延续至今的装饰图案是我们中华民族的伟大创造成果，是借由丝绸之路实现的中外艺术文化交融的结晶。"葡萄纹样丰富了唐镜的内容题材，也为唐镜装饰带来了异域风味。葡萄镜外区的葡萄枝蔓间点缀着鸟雀蜂蝶，这样的布局被唐人巧妙地安排在一起，体现出浓厚的生活情趣和享乐主义，花鸟纹样组合的大量出现也成为唐装饰风格的显著特征。这种结合体现了充满美好寓意的外来纹饰在经过与中国传统纹样的融合与改造后，成为唐代装饰纹样的重要组成部分。"[1]纵观这一融合过程，我们可以深刻地感受到唐代纹样题材之丰富、结构之饱满，这正是所谓"盛唐之风"。总结唐代铜镜装饰的艺术成就，我们可以得出结论：对待外来文化，我们既不能囫囵吞枣、不加挑选地全盘吸收，又不能完全否认其价值，而应用辩证的眼光看待，取其精华去其糟粕，积极吸收有益成分，并将其融入自身文化，这样才能使中华文化获得不竭的发展动力，拥有持久、旺盛的生命力。

[1] 宋玉立. 浅论葡萄纹样的传入和在唐代装饰中的应用 [J]. 齐鲁艺苑，2014（5）：81-84.

四、结语

　　文化融合没有国界,优秀的艺术文化自其诞生之日起,传播就从未停止。它的传播过程或曲折、或长久,但总会被其他文明所认可和接受。葡萄纹这一装饰文化中的璀璨明珠,经丝绸之路由西域传入中原,体现了这一优秀纹样的吸引力和唐人对外来文化的包容性。葡萄纹在唐代得到充分利用,为唐代铜镜装饰艺术的发展提供了更多可能性,也反映了中国历朝历代审美观念的转变。无论是瑞兽葡萄镜还是葡萄蔓枝镜,都反映了中国传统装饰文化与西方装饰纹样紧密而又和谐的融合。这些纹样形式丰富多彩,既是对中国传统艺术文化的继承与发扬,又是对现实生活的反映与再现,更是对外来文化合理借鉴的艺术成果。外来元素与中国传统装饰艺术的结合可以催生出具有旺盛生命力的全新艺术形式,这离不开稳定的社会环境和兼收并蓄的文化氛围。唐朝与西域各国之间的文化交流拓宽了艺术家与工匠的视野,提高了中国铜镜装饰的艺术水准,也为西方纹样在中原地区的新发展带来更多可能。

（本文收录于《艺术品鉴》2021 年第 24 期）

唐代缠枝纹样的流变

张 扬[①]

摘 要 在丝绸之路商业贸易与文化交流的大背景下,中国传统缠枝纹的样式在唐代发生了重大变化。通过对缠枝纹的起源以及不同时期纹样发展脉络的梳理,可以得出:自唐代起,中国的缠枝纹受到丝绸之路中西文化交流的影响,纹样形式逐渐本土化;特别是中唐受到外来纹样艺术影响后,图案纹样一改之前简洁朴素的风格,变得更加浑圆饱满,纹样形式也更加丰富,呈现百花争艳的景象。同时,受佛教文化影响,这一时期的缠枝纹样中,忍冬叶片更加宽阔、圆润,演变为卷叶或阔叶样式,中间加入莲花、山茶花、牡丹等不同花卉的纹样,其视觉效果更为繁缛艳丽、华贵冗糜。

关键词 丝绸之路;文化;唐代;缠枝纹;演变

缠枝纹又称"缠枝花""万寿藤",是中国古代重要的装饰纹样之一。从新石器时代起,直到明清时期,缠枝纹的造型一直在不断演变。这种演变与各个时代的历史语境和人文背景相互作用、密不可分。在这一过程中,无论是新石器时代的曲线几何纹、商周时期的动物纹,还是汉代的云气纹、北朝的忍冬纹,抑或是闻名于世的唐代卷草纹,都与其时代文化背景密切联系,处处体现着中华民族艺术精神与审美理念的变迁。可以说,缠枝纹是中国各个时代多元文化融合的产物,是一种和谐、动态、平衡的审美选择。在多元融合的过程中,丰富的文化因素、主体的审美倾向和精神选择都影响了缠枝纹的演变和发展。

[①]作者简介:张扬,(1995—),女,汉族,美术学硕士,毕业于陕西师范大学美术学院。

一、缠枝纹的起源及早期主要形式

缠枝纹盛行于唐代，又称"唐草纹""卷草纹"等。从整体上看，缠枝纹以藤蔓骨式图案为主，其原型多为常青藤、紫藤、金银花、爬山虎、凌霄、葡萄等藤蔓植物。这种纹样自诞生以来就在不断地演变、发展。商周以前，植物纹很少出现，装饰纹样以动物纹、几何纹为主。西汉以后，由于丝绸之路的开辟，中原文化受到西域及外来文化影响，卷草纹开始在中原地区出现。卷草纹又称"忍冬纹"，是佛教文化中的典型纹样，传入我国后逐渐盛行。关于缠枝纹的起源，目前学术界看法不一。一些西方学者认为，缠枝纹起源于古埃及、地中海、希腊地区，以莲花和纸莎草为原型，在克里特地区发展为连续波浪形纹样。日本学者城一夫在《东西方纹样比较》一书中指出，唐代卷草纹的涡卷纹样是多种纹样的融合。这一时期，西方的植物卷草纹样或中亚游牧民族的动物卷草纹样，在丝绸之路的文化交流中与中国本土的唐草纹融合，形成新的卷草纹涡旋图案。田自秉等中国学者在《中国纹样史》中指出，缠枝纹起源于汉代的卷云纹。"汉代称之为卷云纹，魏晋南北朝称之为忍冬纹，唐代称之为卷草纹，近代配以花朵称之为缠枝纹。"[1]汉代打通了丝绸之路，中外文化交流逐渐兴起，此时的茱萸纹与魏晋南北朝时期流行的忍冬纹，这两种装饰纹样为缠枝纹的出现奠定了基础。

早在新石器时代，就已经出现各种交缠环绕的曲线装饰图案。如马家窑彩陶（图1）表面连续的涡旋纹，已具有"S"形特征和波状曲线，这表明在原始彩陶纹饰中，缠枝纹的基本结构已初具雏形。商周时期的装饰纹样以动物纹、几何纹为主，西周中期以后以环带纹、窃曲纹（图2）、鳞纹、瓦纹等纹样为主。云雷纹、勾连雷纹、涡纹、环带纹、窃曲纹等纹样的组织结构以"S"形连续或散点排列为主要特征。此时连续的植物图案纹样（图3）也已出现。

到了春秋战国时期，装饰纹样中曲线的运用明显多于直线。与之前相比，大量兽面纹被运用弧线、涡旋线和自由曲线的动物纹所取代。在这些纹样中，龙、蛇、鱼、凤、鸟、龟等图腾都被赋予了曲线骨式。不仅如此，还有一些融合写实与变形

[1] 田自秉，吴淑生，田青. 中国纹样史［M］. 北京：高等教育出版社，2003：229-230.

图 1　马家窑彩陶，马家窑彩陶博物馆

图 2　西周环带纹、窃曲纹

图 3　商周植物纹样①

图 4　战国龙凤虎纹绣，湖北省博物馆

技法的穿枝花草、藤蔓纹等具有时代特征的新题材出现在装饰纹样中。这些植物纹样与活泼自然而又富于浪漫色彩的龙凤等动物纹样相互穿插，巧妙地组合成蜿曲回旋的涡旋图式，这也是春秋战国时期装饰纹样的一大风格特征。而中国最早的缠枝纹也诞生于此。例如，在湖北荆州马山砖厂一号楚墓出土的一幅龙凤虎纹绣上（图4），抽象的凤鸟形象组成不同弧度的"S"形曲线，凤鸟造型飘逸，线条流畅，动态感强，与中间装饰的花草藤蔓相互穿插，相映成趣，构成一幅灵动和谐的画面。这一时期的青铜器上已出现植物纹样，其组合形式为两方连续，多见于外壁，已具备曲线骨式。

①陈学书. 中国历代纹样经典系列：植物［M］. 郑州：河南美术出版社，2012.

西汉初期，由于对儒家思想的推崇，以及仙道羽化登仙观念的影响，图案装饰纹样的整体风格更加飘逸浪漫，其形态呈现"运动""生长"的趋势，即明显的"S"形曲线骨式藤蔓结构。汉代的云气纹是在春秋战国时期勾云纹的基础上发展而来的，且较前代更加注重曲线的运用与气势的表达。西汉末年，佛教由西域传入中国，不仅深刻影响了中国的宗教文化，而且为中国带来了异域装饰文化，包括装饰风格、题材和纹样。忍冬纹也于这一时期进入中原地区。到魏晋南北朝时期，忍冬纹多用于佛教石窟，一般装饰在壁画四周或顶部藻井，与莲花组合，绘于人字披部分。简洁明朗的叶纹，脉络清晰的结构，贯穿于佛窟内部空间，将视线从四周引向窟顶的藻井。由于西域佛教艺术的渗透和影响，植物题材的装饰形象、风格也趋于多样化，一改秦汉时期的古拙、肃穆之风，变得活泼、俏丽、轻巧。随着佛教的传播，莲花开始成为装饰图案的重要题材。忍冬、莲花等花草植物纹样注重表现枝叶美感，与波状骨骼的汉代云气纹组合，构成连续纹样，逐渐形成与缠枝纹极其相似的卷草纹样。在北魏的石刻图案（图5，图6）中，波状卷草纹还常与飞天、化佛和动物纹相互穿插组合，构成带状花纹。不过，此时的植物题材仍然较为单一，仅有忍冬、茱萸、莲花几种，且形态较为细瘦、清朗。

图 5　北魏云冈石窟卷草纹，云冈石窟博物馆

图 6　北魏云冈石窟卷草纹，云冈石窟博物馆

以上形式在某种意义上可视作缠枝纹的前身，但还不是真正意义上的缠枝纹。因为此时的部分卷草纹虽已能基本分出花、叶、茎，并初步具备细长且连贯的"枝条"，但作为主花的花头及其与枝干缠绕的特征仍未明确表现出来。忍冬纹与云气纹的融合具有亦云亦草的视觉效果，为之后卷草纹的形成与发展再一次奠定基础(图7)。

隋朝结束了南北朝的动荡局势，而唐朝更是中国封建社会文化发展的巅峰。这一时期，器物生产与装饰工艺技术取得较大进步，装饰题材、图案来源十分广泛，植物纹样逐渐成为主要装饰题材，尤其是缠枝纹。经历了魏晋南北朝的发展与演变，缠枝纹开始在隋唐占据植物装饰的主要地位，既吸收、融合异域文化和少数民族文化，又具有鲜明的本土特色。隋朝的缠枝纹较为舒展轻巧，刻意的装饰处理较少，如隋代莫高窟藻井图案（图8），以莲花纹为中心，周围装饰缠枝莲花纹，整体图案更加飘逸舒展。

图7　忍冬纹演变图 ①　　　图8　隋代莫高窟390窟藻井图案

纵观我国各个时代的缠枝纹，无论纹样细节如何变化，其总体特征始终不变，缠枝纹的整体形态始终为"S"形。后将这种"S"形图案持续延伸，产生一种连绵不断、轮回不绝的艺术效果。正如李泽厚先生在《美的历程》中所提到的，中国传统艺术的精髓是线的艺术。缠枝纹枝蔓连绵不断，线条婉转优美，体现了不同时期的

①张爱丹. "从茱萸纹到缠枝纹"论中国传统植物纹样的演变与应用［J］. 丝绸，2014，51（7）.

线条造型艺术，也寄寓了生生不息的美好愿望。

缠枝纹大多为现实生活中的自然素材与艺术想象素材的结合体，二者自然交融、浑然一体，如缠枝纹与龙凤纹组合，就变成具有特定寓意的图案。常与缠枝纹配合使用的有植物纹、动物纹、龙凤纹、飞天纹、火焰纹等。其中植物纹尤为多见，有几十种，主要有莲花、忍冬、牡丹、萱草、菊花、宝相花、山茶花、芙蓉、梅花、蔷薇、牵牛花、绣球花、万年青、灵芝、松、竹、凌树等；果实有桃子、石榴、葡萄、胡桃、葫芦、柿子、荔枝等。缠枝忍冬纹和缠枝莲花纹是中国缠枝纹的早期形态。

二、丝绸之路影响下缠枝纹在唐代的演变

唐代经济繁荣，社会稳定，再加上政府对西域的有效管辖，丝绸之路畅通无阻，中外使者、商旅、僧客往来不断，中西文化在这一时期实现了大融合，闻名于世的"唐草纹"也就此出现。唐代普遍使用植物图案进行装饰，以呈现一种富丽华贵的气质，此时的缠枝纹风格亦倾向于富丽婉转。唐代的缠枝纹在结构上大致可分为自由式和规则式两种：自由式纹样没有特定规律，枝叶藤蔓自由伸展，根据主体花卉的不同，可分为缠枝莲花纹、缠枝葡萄纹、缠枝牡丹纹等；规则式则主要以二方连续或四方连续的形式排列。唐代是卷草纹发展的鼎盛时期，其纹样题材、种类之繁多前所未有，植物、动物、人物、文字、几何形均可随意组合；在构图方面，形成了包括散点、直立、旋转、波状连续在内的中国传统纹样固定风格。之后历代缠枝纹不论怎样变化，大体都沿用唐代样式。

（一）唐卷草纹的造型演变

隋唐时期敦煌莫高窟装饰中卷草纹的变化，可以勾勒出唐代卷草纹造型的演变过程。初唐是卷草纹的发展期，花叶造型初现"卷"的特征，花枝纤细，花叶宽阔，整体形象较为简单（图9）。盛唐的石榴卷草纹，花叶翻卷，内侧廓形，凹凸起伏，点线细密，花叶首尾相连，卷叶翻滚如浪，气势磅礴（图10）。中唐的葡萄藤蔓卷草纹，花叶自行连续、层叠，藤蔓的功能被弱化（图11）。晚唐的花边卷草纹，花叶端翻卷幅度较大，卷势舒展，整体形象更加舒朗、简洁（图12）。

图9　初唐，卷草纹，莫高窟33窟

图10　盛唐，石榴卷草纹，莫高窟126窟

图11　中唐，葡萄卷草纹，莫高窟201窟

图12　晚唐，花边卷草纹，莫高窟369窟

（二）唐卷草纹花叶局部形态特征变化

相较于前代的缠枝纹，唐代缠枝纹在花叶形态上有较大变化。受忍冬云气纹的影响，忍冬叶片逐渐变为更加圆润饱满的阔叶或卷叶，叶片卷曲翻转，连绵不断。与魏晋南北朝的忍冬云气纹相比，唐代卷草纹叶片变化更加丰富，叶子似花瓣，花瓣似叶子，二者相互穿插，婉转流动，且叶片的表现形式类似云纹和波浪纹，有气势磅礴之感（图13，图14，图15）。

图13 忍冬纹叶片　　　　　　　　图14 云纹

图15 唐卷草纹叶片

在花瓣造型上，唐代卷草纹摆脱了自然原型，形象更具装饰性。从初唐的简洁到盛唐、中唐的繁缛，整体造型更加浑圆饱满，构图上的满密与造型上的浑圆相辅相成。在整体构图上，常以花、实、枝、叶的紧紧簇拥表现饱满的形象。很多葡萄缠枝纹、石榴缠枝纹都是这种硕果累累的浑圆造型。花头部分，花蕊紧密相拥，花叶层层重叠、卷曲往复；枝蔓间添加一些以圆点造型为主的花串，形成一种繁密的视觉效果。当然也有一些构图相对稀朗的造型，但这种也是以繁密的底纹作为底衬的，所要营造的同样是饱满充实的视觉效果。

利用繁密往复的纹样为层次和节奏营造声势是唐代纹样造型的另一显著特征。唐代缠枝纹整体节奏紧凑，气势跌宕，是圆润饱满的独特造型与富贵堂皇的时代品位

这两者的完美契合。唐代卷草纹是植物表征与云气精神的结合，如卷云般连续涌动的卷草纹，是"形"与"势"的完美融合，展现了唐代浪漫、自信的时代特征。

三、影响唐代缠枝纹纹样演变的主要原因

唐代是缠枝纹的成形期，各种社会因素都对缠枝纹风格产生了不同程度的影响。唐朝政治相对稳定，经济繁荣，封建社会发展已进入全盛期，在文艺方面采取包容态度和开放政策，广泛吸收外来文化，并将其与本土传统文化相融合。唐代又是政治社会关系和文化艺术发生重大变革的时期，大一统的社会结构使唐朝有条件在秦汉和魏晋南北朝的基础上实现这一系列变革，在客观上把唐朝推入革新的浪潮之中，使整个社会呈现生机勃勃、欣欣向荣的景象。

（一）对外开放的政策与丝绸之路的畅通

唐代实行开放的外交政策，对外交流的通道为丝绸之路，分陆路与海路。陆上丝绸之路以长安为起点，途经河西走廊，自敦煌起分为两路。海上丝绸之路以广州为起点，至伊拉克巴士拉港的航路为东路，而至阿拉伯半岛沿岸亚丁湾、红海的航路为西路，这是 8 世纪全世界航程最长的一条远洋航线。借由陆海通路，外来文化纷纷以服饰、音乐、美术、宗教、书籍、器物、食物、动植物等物质或非物质的载体形式，渗入中国本土文化，呈现外来文化与本土文化和谐共存、相互融合的大同局面。这一时期许多外来植物进入中国，成为本土常见植物。除了为朝廷进贡的植物，当时很多贵族为了赏玩娱乐，购入许多外来植物品种。此外，在唐朝境内留居的外国人，为寄托对故乡的思念与眷恋，也从故乡带来许多庭院植物。因此在当时的唐朝境内，异域植物的种植相当普遍。这使得缠枝纹在题材表现上有了更为广阔的空间。

（二）丝绸之路上的宗教文化传播

丝绸之路的凿通使得宗教文化开始在中原内地传播，也直接影响了缠枝纹的演变。佛教自汉代进入中国以后，就一直在中原内地传播；到唐代，佛教发展更为兴盛。在这一过程中，本属于外来文化的佛教本土化程度逐渐加深，同时与中国传统

儒道文化相结合，中国化佛教由此诞生。由于佛教盛行，佛教式的思维方式不仅逐渐渗入民众观念之中，而且深刻影响了文学艺术的各个领域，包括装饰纹样。唐代宗教的演变突出表现为佛教与本土文化的融合，这对缠枝纹风格的形成有着深远影响。可以说，缠枝纹的形成过程就是佛教的中国化历程。这一点在敦煌壁画中表现得尤为明显。此时的洞窟壁画，外来纹样与缠枝纹的组合痕迹十分明显。例如源于印度的莲花题材，在其所代表的轮回不灭、永生循环的基础上，与缠枝纹连绵不断的形式相结合，更加契合佛教轮回永生的观念。两者相互融合，形成缠枝莲花纹，成为佛教的主要装饰纹样之一。与此同时，还产生了新的寓意，为莲花赋予了更多生命品格的比拟。初唐的缠枝葡萄纹，虽不似盛唐的繁复，但也已初具富丽华贵的风格特征。唐代缠枝纹装饰已广泛运用于壁画、洞窟雕刻、墓石雕刻、金银器、铜镜、漆器等多个领域。

对于唐代的艺术作品，我们总会有一种丰润圆满的印象或联想，这是唐代"以胖为美"的审美倾向与佛教艺术在表达形式上得到完美融合的体现。虽然佛教经典并没有明确提出过"圆"即"美"的观点，但在方法论和表达形式上，佛教艺术一直秉持"以圆为美"的理念。以圆为美是古希腊毕达哥拉斯学派的著名观点之一，该学派认为"一切立体图形中最美的是球形，一切平面图形中最美的是圆形"。在印度佛教美学文化中，"圆"的梵语为"波利"。既指"圆形"，又指圆满、圆融、圆通。如印度的药叉女雕塑，身体丰满而圆润，脸颊、乳房、小腹等部位均用圆润秀丽的曲线雕琢而成。印度佛教的美学思想传入中国以后，圆不仅指"形而下"的圆润体态之美，还包括"形而上"的审美意境上的圆满，而这正是中国传统文化所偏爱的意蕴。魏晋南北朝时期，战乱频繁，社会动荡不安，石窟造像和壁画人物形象多为秀骨清像；至隋唐时期，佛教美术一改以往之风，整体造型变得圆润饱满，人物造型演变为"手足指圆""膝轮圆满""身有圆光""面门圆满"等形象，而图案纹饰也开始追求一种饱满圆润的视觉效果。从早期清朗纤细的忍冬纹到繁缛往复的唐草纹，都体现出一种圆融境界之意趣。不同于其他民族的蔓草纹，"圆融""圆熟""圆转"的美学思想使中国的缠枝纹在造型方面具有丰满流润的独特神韵。

（三）社会生活文化背景改变

唐朝人民的生活方式也影响着当时的审美趋势。提到唐朝，大家的第一印象可

能就是锦衣玉食、歌舞盛宴、奢华享乐,这些都是唐朝上流社会给我们的印象。然而,从许多人文历史学者的言论看,唐代似乎没有真正意义上的贵族。相较于六朝的大家世族,唐朝"贵族"在血统上似乎不是那么纯正。葛兆光先生在《中国思想史》中指出,由于统治者大力推行科举、普及教育,许多出身低微的寒门子弟也拥有了进入政界的机会。大约从武后时代起,新兴阶层就开始通过科举入仕,逐渐瓦解并取代旧贵族。在这种新的历史形势下,唐朝贵族文化有了新的特色。贵族生活不再尊崇传统的简朴、庄重,而开始向奢华、轻浮转变;理想也不再是超越世俗的清高与洒脱,而是世俗的权力、地位、财富和社会声望;文学也不再仅追求知识的广博和思考的抽象,而更看重文辞的华丽和想象的丰富。这些转变都可从唐朝服饰、器物中看出,似乎给了贵族文化追求浮华这一现象一个合理的解释,而这也为我们解答了为何唐代植物纹样富丽奢华重装饰的雕琢之风与生动写实重情趣的纯朴之风并存。引领社会潮流的新贵,更倾向于将华贵与纯朴之美、人工雕饰与自然之美合二为一。他们既拥有足够的物质财富来支撑有品位的生活,又摒弃了旧贵族在思想上的保守和矜持,无所顾忌地迎接和创造新生活。也正是因为如此,"开元盛世"以后,随着新兴士人阶层力量的增强,他们不再拘泥于等级形式,与此同时社会等级风尚削弱。工艺美术创作也因此受到影响,如植物纹样中开始出现作为底部装饰的杂花纹。文化领域的创造性和兼容并蓄,使唐朝文化更加多元。这种多元化的氛围作用于工艺装饰领域,使唐代匠人能够不断地吸收外来的植物题材,并与本土题材结合,创造出具有新特征的装饰纹样,这就是著名的"唐卷草"。"唐卷草"不再受限于宗教题材,也不拘泥于固有样式,而是被改造得更贴近世俗生活与中国传统文化,是中国装饰艺术领域的标志性植物纹样。

四、结语

在丝绸之路商业贸易与文化交流的大融合背景下,传统的缠枝纹样式发生重大变化。从西汉开始,缠枝纹就受到西域文化的影响,纹饰图案更加灵动、多样,"S"形曲线动态更加明显,但叶脉装饰较为简单。至隋唐时期,国家实现大一统,社会稳定,经济繁荣,不同民族的文化相互交融。西域艺术文化通过丝绸之路不断传入中原地区,缠枝纹变得更加繁复华丽。缠枝纹融合了西域特有的花草植物样式,如

葡萄、石榴等；同时又融合了代表佛教文化的莲花图案，枝脉、叶片更加宽大卷曲。初唐的缠枝纹叶片卷曲较小，花枝、藤蔓较为纤细，整体呈连续的大"S"曲线造型；至中唐，卷草纹整体呈繁缛艳丽的装饰效果，花叶层叠浓密，但枝蔓的整体连续性减弱；到了晚唐，花叶顶端卷曲更加舒展，造型进一步简化，由此形成独具特色的唐代卷草风格。通过丝绸之路的文化交流，唐代缠枝纹吸收并融合多个民族的艺术题材和元素，展现了唐代装饰浑圆饱满的艺术风格，同时也彰显了唐代开放包容的社会观念与世俗化的装饰理念。

唐代羽人花鸟纹金银平脱青铜镜人物纹饰探源

刘倩倩[①]

摘　要　自张骞出使西域，开辟丝绸之路，中华文化就进入了与西方文化的广泛交流阶段。唐代是中国古代丝绸之路东西交流最为频繁的时期，仅以一件唐代遗存下来的铜镜就不难窥探出当时东西文化交融的现象。笔者尝试对唐代羽人花鸟纹金银平脱青铜镜的纹饰进行分析研究，探得该铜镜的纹样与道家羽人形象、莫高窟飞天人物形象、犍陀罗爱神形象和中国神话中的女娲形象之间存在一定联系。

关键词　唐代铜镜；铜镜纹饰；羽人；人物纹饰

唐代羽人花鸟纹金银平脱青铜镜（图1）现藏于中国国家博物馆，于1951年在河南郑州出土。此镜直径36.2厘米，出土时已裂成两半。镜由青铜制成，呈八瓣葵花形，以镜钮为中心，平脱四重八瓣莲花，周匝密布花鸟、飞蝶纹饰，镜边缘处有羽人纹、飞凤纹及植物纹。该铜镜镂刻精细，纹饰饱满，富丽堂皇，正是鲜明的盛唐风格。制作手法是在铜镜上先做漆背，再嵌贴镂刻的金、银片。据《髹饰录》记载，该手法即金银平脱。[②]金银平脱漆工艺盛行于唐代，这件漆背铜镜就是唐代金工与漆工完美结合的典范。它既是一件精美的铜器，又是唐代平脱漆工艺的代表之作，价值非凡。

此镜的人物纹饰分布在钮两侧，在莲花纹外围。由于此铜镜年代久远，人物纹饰的清晰度有所下降，所以笔者将其绘制成了线稿（图2）。从两个羽人的造型上看，人物均为"飞升"造型，面部圆润，头部梳有发髻，头后分别有双条、单条飘带；颈部有装饰品，上身裸露，第一个羽人腰部有两根飘带；下身尾部均为卷曲状，右手

[①]作者简介：刘倩倩，（1996—　），女，汉族，艺术学硕士，毕业于陕西师范大学美术学院，现任职于河北美术学院。

[②]王世襄. 髹饰录解说［M］. 北京：生活·读书·新知三联书店，2013.

图 1　唐代羽人花鸟纹金银平脱青铜镜①

图 2　唐代羽人花鸟纹金银平脱青铜镜羽人纹饰线稿（笔者绘制）

托物，背部有一对翅膀。该铜镜中的羽人形象十分特殊，不禁令人想要探究这种人物造型来源于哪里。②

一、道教羽人形象

羽人形象来源于对鸟的崇拜。③汉代道教中的羽人形象正是图腾崇拜和长生不死观念的结合。《论衡·道虚》曰："好道学仙，中生毛羽，终以飞升。"《楚辞·远游》

①羽人花鸟纹金银平脱铜镜［J］.中国国家博物馆馆刊，2017（8）：2.
②王晓庆.试论古代飞天的三种原型［J］.美术研究，2010（4）：65-68.
③黄蔚.中国羽人形象的缘起与发展［J］.大众文艺，2018（24）：244-245.

曰:"仍羽人于丹丘兮,留不死之旧乡。"①可见,羽人形象寄寓了人们对长生不老的向往。羽人双翼的造型与鸟类的羽翼十分相似,古人认为若有了这样的双翼,就能实现飞升,从而长生不老。②唐代铜镜上的羽人形象也应该是对长生不老、登云飞升愿望的一种反映。

中国古代的羽人形象很多,如西安和洛阳均出土了汉代羽人像,西魏壁画中有羽人飞天形象,山东汉墓出土的四乳羽人禽兽镜、八乳四灵禽兽镜中也有羽人形象。由此可见,这种羽人形象并不是特例。③羽人图像在汉代较为流行。西安出土的西汉羽人陶俑(图3),羽人上身赤裸,羽翼从肩处拖至后背,耳朵比常人大,高过头顶,腿上长有羽毛。敦煌壁画中的西魏羽人(图4)亦为类似形象。

图3 西安出土的西汉羽人陶俑④

① 杨宽. 杨宽著作集·战国史[M]. 上海:上海人民出版社,2016.
② 苗岭. 汉画像里的乐舞图中的羽人[J]. 前沿,2013(24):159-160.
③ 杨玉彬. 汉禽兽镜中的羽人物像[J]. 收藏,2010(5):92-98.
④ 傅天仇. 中国美术全集·雕塑编2:秦汉雕塑[M] 北京:人民美术出版社,1985:11.

图 4　西魏飞天（羽人），莫高窟第 285 窟[①]

邵学海在《关于羽人缘起、信仰及传播诸问题》中总结了汉代羽人形象的几个特点：

> 汉代羽人基本为人形，有些近乎半裸。其肩必有羽翼，腰间类似现代超短裙的翎毛，羽翼或大或小，翎毛或长或短，这是羽人的重要标志。即使认识到人身不可能长出翅膀，但为了死后的羽化，也要使用羽毛粘贴的披肩。马王堆 2 号汉墓出土羽衣 1 件；1989 年安徽潜山出土汉代漆棺，上画与白虎相伴的墓主也披着类似辛追夫人的羽衣。
>
> 羽人双耳硕大，超出头顶或脑后，如汉诗《长歌行》中有："仙人骑白鹿，发短耳何长。"
>
> 羽人或飞升，或跪蹲，或作舞蹈姿势。
>
> 双手均做捧持状，所捧为醴泉和灵芝。
>
> 飞升即羽化。跪蹲状应表请求，即画像里羽人向西王母求不死药的情态……羽人手捧之物当是装仙药或盛醴泉之器，或者手持不死之药——芝草。[②]

对比汉代的羽人形象，唐代羽人花鸟纹金银平脱青铜镜的羽人纹饰为人形、半裸，腰间有翎毛，手做捧持状，整体为飞升姿态，但双耳并不硕大，且羽毛的位置

[①] 吴健. 中国敦煌壁画全集 西魏卷 [M]. 天津：天津人民美术出版社，2002：95.
[②] 邵学海. 关于羽人缘起、信仰及传播诸问题 [J]. 职大学报，2008（2）：6-11.

是背部，而不是肩部。由此可见，唐代羽人花鸟纹金银平脱青铜镜的羽人纹饰虽受到汉代道教羽人飞升形象的影响，但并不是对汉代羽人形象的照搬。不过，这一形象的寓意仍与汉代相同，是对长生不老、羽化登仙的向往和追求。

二、唐代莫高窟壁画中的飞天形象

自北凉起，敦煌莫高窟的壁画中就出现了飞天形象。这一形象经历了魏晋南北朝与隋唐的时代变迁，其风格也在不断变化。北凉的佛教尚处于本土化初期，本土的佛教艺术尚未成型，画师在绘制敦煌壁画时，只能参考西域佛教壁画。这一时期莫高窟壁画（图5）的笔法粗犷古朴，色彩大胆新奇，人物线条生硬质朴，人物形象威严肃穆。①北魏飞天（图6）的绘画表现比北凉更加飘逸，线条更加流畅，其形象也更具中国本土特色，但整体造型仍延续了北凉粗犷、古朴的风格。②隋代的飞天（图7），面部绘制更为精细，人物形态更加灵动、飘逸，但人物造型仍较为生硬。③

到了唐代，丝绸之路文化交流日趋频繁，佛教本土化进一步加深，飞天形象在这一时期发展成熟并趋于稳定。唐代的飞天人物造型优美舒展，头发、面部、饰物、衣物的细节更加丰富，线条更加圆润、流畅，表现更加生动、自然，给人一种优雅、飘逸、灵动的审美感受。④

在绘画手法上，"画圣"吴道子的影响最大。吴道子创立的白描手法，将中式风格的线条运用到了极致，他笔下的人物造型"深斜高侧，飘带卷褐"⑤。从图8、图9的唐代莫高窟壁画可以看出这种影响，壁画中的人物线条流畅，衣饰灵动飘逸，画师对人体造型的刻画亦较为准确。图8为敦煌莫高窟第12窟的唐代伎乐天壁画。两位飞天舞者五官端正、清晰，身材苗条、匀称，头着发饰，后有飘带，颈戴项链，上

① 段文杰.中国敦煌壁画全集1 敦煌北凉·北魏［M］.天津：天津人民美术出版社，2006.
② 吴健.中国敦煌壁画全集 西魏卷［M］.天津：天津人民美术出版社，2002.
③ 段文杰，中国壁画全集编辑委员会.中国壁画全集17 敦煌隋［M］.天津：天津人民美术出版社.1991.
④ 何利兵.探析敦煌壁画中飞天的发展演变［J］.美与时代（上旬刊），2014（5）：45-47.
⑤ 江山.敦煌飞天艺术造型研究［J］.大舞台，2014（11）：247-248.

身赤裸，双臂挽着飘扬的巾带，下身着贴身长裙，迎风飞行又略微转身，犹如天女下凡，给人以优雅、婉丽、飘逸的视觉感受。同时，这两位飞天体态丰腴，面部圆润饱满，仪态悠然、淡雅、肃穆，给人以强烈的雍容华贵之感。这表明佛教飞天越来越多地融入了世俗人物的审美特征。图9为敦煌莫高窟第14窟唐代的金刚杵菩萨像。菩萨头戴宝冠，冠后飘带，颈戴项圈，面容饱满，上身丰腴且裸露，手持金刚杵，盘腿坐在莲花座上。① 由此可见，唐代敦煌莫高窟壁画人物在绘画技法、服饰装扮、形象气质等方面都给人以强烈的世俗化感受。②

从上述壁画人物造型中不难看出，铜镜上的羽人形象、衣物纹饰、飞翔姿态等更贴近唐代莫高窟中的飞天形象。唐代莫高窟壁画中的人物和铜镜上的羽人形象均刻画精细，细节表现丰富，不似魏晋粗犷拙朴的表现方式；人物的整体造型也不似魏晋的消瘦表现，而是具有唐代时代特征的圆润、丰腴造型。不仅如此，唐代壁画人物和铜镜羽人的头饰后都有飘带，线条表现也不似魏晋生硬质朴之风，而是更加灵巧、生动，人物造型更加优雅、飘逸、自然。

图5 说法图局部，北凉莫高窟第272窟③　　图6 说法图局部，北魏莫高窟第251窟④

① 樊莹，刘长宜. 唐代敦煌飞天艺术特色初探［J］. 艺术教育，2015（4）：259.
② 关友惠. 中国敦煌壁画全集8 晚唐卷［M］. 天津：天津人民美术出版社，2006.
③ 段文杰. 中国敦煌壁画全集1 敦煌北凉·北魏［M］. 天津：天津人民美术出版社，2006：16.
④ 段文杰. 中国敦煌壁画全集1 敦煌北凉·北魏［M］. 天津：天津人民美术出版社，2006：89.

图 7 乘象入胎（局部），隋代莫高窟第 397 窟①

图 8 伎乐天，晚唐莫高窟第 12 窟②

①段文杰. 中国壁画全集编辑委员会. 中国壁画全集 17 敦煌隋 [M]. 天津：天津人民美术出版社，1991：185.
②关友惠. 中国敦煌壁画全集 8 晚唐卷 [M]. 天津：天津人民美术出版社，2006：74.

图9 金刚杵菩萨，晚唐莫高窟第14窟①

三、犍陀罗艺术中的爱神形象

图10为新疆米兰佛寺壁画"有翼天使"，绘于佛塔回廊的护壁上。邱陵在《新疆米兰佛寺壁画"有翼天使"》中提道："虽然还有些争议，但大体可以认定，米兰佛寺壁画中的'有翼天使'正是古希腊宗教神话里著名的爱神——厄罗斯（Eros）……在远古的艺术中他被描绘成长着翅膀的美貌青年，在亚历山大的诗歌中他退化成一个淘气的孩子……就整体来看，佛寺回廊内壁的主壁画是佛教本生故事，而'有翼天使'画像实际上是主壁画的精美装饰。""如果说'天使'的眼、眉、鼻具有明显西方人特征，那么他们丰润的脸庞、浑圆的颈肩、宽阔而下垂的耳轮、留有发髻的光头，则更表现为东方佛教艺术的某些特征。我们甚至还可以从'天使'像嘴唇部位看到浓黑的印度式短髭，这清楚地表明'天使'来到东方后，接受东方传统而有了某些变化。"②

① 关友惠. 中国敦煌壁画全集8 晚唐卷［M］. 天津：天津人民美术出版社，2006：87.
① 邱陵. 新疆米兰佛寺壁画"有翼天使"［J］. 西域研究，1995（3）：105-112.

图 10　新疆米兰佛寺壁画"有翼天使"①

 犍陀罗艺术中的"天使"形象早在公元 2—4 世纪就已从古代罗马传入中国，随后"带翅天使"的形象在中国逐渐本土化。②不论是天使的面貌特征，还是天使形象的表现手法，都可以从中看到东方人的特点。新疆米兰佛寺壁画中"有翼天使"翅膀的位置与希腊神话中的爱神厄罗斯相同，都是从背部长出的，且形态类似鸟的翅膀。唐代羽人花鸟纹金银平脱青铜镜上羽人的翅膀，也是从背部长出的，形象类似鸟翅，这与希腊神话中的爱神和"有翼天使"是相同的。而汉代羽人的翅膀，其实是人们将由羽毛制成的饰物披在肩上，以此装扮成鸟。

 而在翅膀的绘制手法方面，"有翼天使"翅膀是用先清晰的单线勾勒出每一组羽毛，再以此法排列，绘出完整的翅膀。而铜镜上羽人的翅膀也使用了类似的绘制手法。

 由上述分析可知，唐代羽人花鸟纹金银平脱青铜镜中的羽人翅膀，很可能参考了由丝绸之路传入中国，并不断东方化、本土化的犍陀罗艺术中爱神的翅膀造型。

①祁小山，王博. 丝绸之路·新疆古代文化 [M]. 乌鲁木齐：新疆人民出版社，2015：40.
②王嵘. 关于米兰佛寺"有翼天使"壁画问题的讨论 [J]. 西域研究，2000（3）：50-58.

四、中国传统神话中的女娲形象

唐代羽人花鸟纹金银平脱青铜镜中羽人的下半身造型并不明确。针对这一现象，笔者给出两种推测：一是飞升后衣袂自然飘动的形象，二是尾巴卷曲的形态。

（一）第一种猜测：衣袂自然飘动

在唐代以前，飞升动态造型常出现在宗教题材的艺术创作中，主要表现为人物侧身飞行，而铜镜中的羽人形象动态和细节表现均与宗教的飞升状态相似。飞升人物造型在敦煌莫高窟壁画中较为多见。北魏飞天下身着裤或裙，上有表现衣物动态的弯曲线条，裤或裙挡住腿部，脚露出，腰部的飘带飘至脚周围。唐代飞天的下半身造型与北魏飞天类似，也是衣物遮住腿部，露出双脚，飘带在脚周围环绕。不同之处在于，唐代飞天的下半身造型比北魏飞天更具动感，飘带弯曲的造型更自然灵动。这两个时期的飞天造型均露出双脚，而这种双脚裸露的造型特征在铜镜羽人身上并没有表现得很明显。卷曲的造型似乎并不是羽人的脚。羽人手部、五官等部位的精致刻画，反映了唐代匠人技术之高超。形象地表现双脚造型，对匠人而言并不是什么困难的事情。因此可以推测羽人下身的卷曲并非双脚，这种造型源于飞天的猜想似乎也不是很合理。

（二）第二种猜测：尾巴卷曲

铜镜羽人的下半身造型为卷曲的细长尾巴，可能是蛇尾。中国神话中出现的类似造型有：

（1）《山海经·南次三经》中的龙身人面神。"凡南次三经之首，自天虞之山以至南禺之山，凡一十四山，六千五百三十里。其神，皆龙身而人面。"南山的第三列山系，从天虞山到南禺山，共十四座，连绵六千五百三十里。这十四座山的山神都是龙身人面。①

①王新禧. 山海百灵 山海经里的神人鸟兽鱼［M］. 北京：北京时代华文书局. 2018：2-3.

（2）烛阴。《山海经·大荒北经》曰："西北海之外，赤水之北，有章尾山。有神，人面蛇身而赤……"在西北海之外，赤水之北，有座章尾山。山上有一位神，人面蛇身，通体红色。①

（3）雷神。《山海经·海内东经》曰："雷泽中有雷神，龙身而人头，鼓其腹。"雷泽中住着一位雷神，长着龙的身子、人的头颅，一鼓起肚子就会发出雷鸣般的巨响。②

（4）在古代文献中，女娲的形象为人蛇一体。如《楚辞·天问》王逸注："女娲，人头蛇身。"③《山海经·大荒西经》郭璞注："女娲，古神女而帝者，人面蛇身。"④伏羲，又称太昊、庖牺、伏戏、宓羲等，亦为人首蛇身。皇甫谧《帝王世纪》曰："太昊帝庖牺氏……蛇身人首。"⑤《太平御览》卷七八引《帝系谱》载："伏牺人头蛇身。"⑥《列子·黄帝》载："庖牺氏，女娲氏……蛇身人面。"⑦

西魏莫高窟中也有类似女娲、伏羲的形象，如第285窟窟顶上有日神伏羲和月神女娲的形象。⑧伏羲、女娲的具体形象最早来源于汉墓。根据考古发现，汉代壁画和画像石中多次出现伏羲、女娲的形象，大多是人首蛇身。⑨如河南洛阳烧沟村的西汉卜千秋墓墓室壁画上的伏羲、女娲就是人首蛇尾的形象。⑩此外还有南阳麒麟岗汉画像石墓墓门门楣画像（图11）和成都市郊出土的伏羲女娲像（图12），嘉峪关毛庄子魏晋墓出土的木版画、重庆璧山蛮洞坡崖墓石棺后档上也有女娲、伏羲的形象。⑪伏羲头戴冠冕，身着宽袍，下为蛇尾，胸有圆轮，手持一规，以表现"仰则观象于

① 王新禧. 山海百灵：山海经里的神人鸟兽鱼 [M]. 北京：北京时代华文书局. 2018：22-23.
② 王新禧. 山海百灵：山海经里的神人鸟兽鱼 [M]. 北京：北京时代华文书局. 2018：30-31.
③ 屈原. 楚辞天问新笺 [M]. 台静农，笺. 台北：艺文印书馆，1972.
④ 郭璞. 山海经图赞译注 [M]. 王招明，王暄，译注. 长沙：岳麓书社，2016.
⑤ 皇甫谧. 帝王世纪 [M]. 北京：中华书局，1985.
⑥ 李昉. 太平御览 [M]. 上海：上海古籍出版社，2008.
⑦ 列子 [M]. 上海：上海古籍出版社，2014.
⑧ 吴建，中国敦煌壁画全集编辑委员会. 中国敦煌壁画全集：西魏卷 [M]. 天津：天津人民美术出版社，2002.
⑨ 孟庆利. 汉墓砖画"伏羲、女娲像"考 [J]. 考古，2000（4）：81-87.
⑩ 贺西林. 洛阳卜千秋墓墓室壁画的再探讨 [J]. 故宫博物院院刊，2000（6）：70-78+96-97.
⑪ 王煜. 汉代伏羲、女娲图像研究 [J]. 考古，2018（3）：104-115.

天,俯则观法于地"的日神形象;而女娲常为打扮入时的贵妇形象,或高髻垂发,或头梳高髻,上横一笄,通常身着襦衣,下为蛇尾,手捧象征月亮的圆轮,代表月神形象。①

　　铜镜中的羽人形象为女性,其卷曲、细长的尾部造型与女娲形象最为相符。相传女娲是人类的创生神和始祖神,有造人、置婚姻等功绩,女娲图像符合中国传统装饰具有美好寓意的特点。②而伏羲、女娲的形象多次在汉朝、魏晋时期的图像中出现。随着朝代的更迭,女娲的形象也在逐渐发生变化。汉代画像石上的女娲,下身似蛇,从腰部以下的位置生出两条细长的腿(图12)。之后,两条腿逐渐消失,下半身完全变成蛇身。如新疆出土的唐代伏羲女娲图(图13),二人的双足已完全看不到了,其下身完全为蛇身。据此推测,铜镜羽人的尾部造型可能源于女娲的形象。

图11　南阳麒麟岗石墓墓门门楣画像③

图12　成都市郊画像砖上的伏羲女娲像,拓本④

①韩秀秀.探析汉画像石伏羲女娲形象[J].美与时代(美术学刊),2017(9):107-108.
②常金仓.伏羲女娲神话的历史考察[J].陕西师范大学学报(哲学社会科学版),2002(6):50-57.
③黄雅峰.南阳麒麟岗汉画像石墓[M].西安:三秦出版社.2008:125.
④龚廷万,龚玉,等.巴蜀汉代画像集[M].北京:文物出版社.1998.

南阳汉代画像石中的伏羲、女娲多手持曲茎的蘑菇状物，一般认为是灵芝。王晰在《高台魏晋壁画墓伏羲女娲图像解读》中指出，灵芝在中国古代的寓意为长生不老。③铜镜中的羽人也手捧灵芝状物品，由此也可看出女娲与羽人的形象具有一定程度的重合。

五、结语

综上所述，唐代羽人花鸟纹金银平脱青铜镜中的羽人形象来源主要有四处。第一，最基本的形象源于汉代道教飞升羽人。手中托物的造型主要源于汉代羽人向西王母求不死药，而在唐代，手中托物的飞升羽人造型已很少见到。第二，艺术表现手法源于唐代莫高窟壁画中的飞天人物造型。从绘画手法、表现形式和艺术风格上看，铜镜羽人的飞升体态更加贴近莫高窟壁画中的飞天人物造型。第三，羽人翅膀造型源于犍陀罗艺术的爱神形象。其依据为，爱神翅膀生长在背部，而新疆米兰佛寺壁画中的"有翼天使"形象在造型上已经表现出东方化特征。第四，笔者推测，铜镜羽人人身蛇尾的造型特点可能源于中国传统神话中的女娲形象。

图 13 伏羲女娲图，1928 年新疆古墓出土，中国国家博物馆藏

③王晰. 高台魏晋壁画墓伏羲女娲图像解读［J］. 天水行政学院学报，2019（3）：123-128.

新疆民间工艺中"葡萄纹"的应用

刘亚茹[①]

摘　要　新疆地区是丝绸之路途经的主要区域,连接中原内地与中亚、西亚及南亚。丝绸之路极大地推动了中外经济往来与文化互通,丝路东西文明的千年交融,成就了如今新疆地区文化的独特魅力。新疆地区自古以来民族众多,各民族风俗习惯各具特色,滋养了异彩纷呈的装饰艺术。其中,以巴旦木纹、葡萄纹、石榴纹、玫瑰纹等为代表的植物纹样,是新疆民间工艺装饰的重要题材。这些装饰纹样代表了新疆人民对自然的无限热爱和对美好生活的向往。本文以葡萄纹为例,探讨其中所包含的外来文化因子及其在近现代维吾尔族民间工艺中的运用,从而发掘本土化葡萄纹的视觉特点与文化内涵。

关键词　葡萄纹；新疆；民间工艺

新疆维吾尔自治区地域辽阔,为多民族聚集区。这里的人民利用独特的地域优势,发展出了独具特色的民间文化。在这种文化氛围的影响下,新疆地区的民间艺术具有极其浓郁的生活化、世俗化气息。古丝绸之路打通了中外交流通道,不同民族的文化在这里碰撞出绚烂的火花。这种交流碰撞体现在装饰艺术方面,就是新疆地区工艺美术的装饰题材逐渐由以动植物纹为主转变为以植物纹与几何纹的组合为主,而其代表葡萄纹更是展现出独特的艺术魅力。

现今国内学术界对装饰纹样的研究已较为深入,也取得了丰硕成果。民族纹样属于地方文化,相关研究也往往基于相应的地域和民族文化背景。目前,国内已有关于新疆地区工艺装饰纹样发展变化的著作,但具体到葡萄纹的发展演变与工艺手法的还不多。新疆维吾尔自治区博物馆编的《新疆出土文物》[②]一书,介绍了元代以

[①]作者简介：刘亚茹,(1994—　),女,汉族,艺术硕士,毕业于陕西师范大学美术学院。
[②]新疆维吾尔自治区博物馆.新疆出土文物[M].北京：文物出版社,1975.

前各个朝代的出土文物及遗址遗迹，最有特点的就是各类毛、棉织物，体现了古代新疆地区劳动人民丰富的想象力和卓越的创造力。尤其是汉代以来的各类丝织物，图案纹样十分精美，葡萄纹就是其代表。李肖冰在《中国新疆吐鲁番民间图案纹饰艺术》[①]一书中，用大量图片展示了吐鲁番市鄯善县、托克逊县维吾尔族人民的服饰，内含花帽、织物、纹绣、地毯等物品上的图案纹饰。在张亨德等人编绘的《维吾尔族装饰图案》、张瑶蕖的《维吾尔族的民间染织和刺绣图案》、张晓霞的《中国古代植物装饰纹样发展源流》和《来自异域的葡萄纹》中，也提到了葡萄纹的来源问题。这些国内研究都为本文对新疆地区传统葡萄纹样的研究提供了理论支撑。

国外对于装饰纹样的研究起步较早，学界对装饰纹样中常见植物纹样的源流、特点、应用形式等均有较为深入、全面的研究，并建立了相对完善的理论体系。阿洛瓦·里格尔在《风格问题：装饰艺术史的基础》[②]一书中对中国的莲花纹样、印度的棕榈叶纹样、希腊的蓑苔纹样与阿拉伯纹样的关联进行了探讨，证实了一些基本纹样的连续性特点，这对艺术理论的发展具有很大帮助，对之后葡萄纹艺术特点的总结具有重要的指导意义。另外，日本学者城一夫在《东西方纹样比较》[③]一书中，从文化比较的角度出发，选取具有代表性的18种图案纹样，对东西方纹饰进行了对比性的探讨，其中就有对葡萄纹样的研究。这些国外研究也对新疆地区葡萄纹研究具有重要参考价值。

不论在古代还是现代，葡萄纹都是广受新疆人民喜爱的一种传统纹样。在大力提倡继承、弘扬中华优秀传统文化的当代，对传统葡萄纹的研究更具时代意义。本文主要从葡萄纹样在新疆地区民间工艺中的应用与表达出发，分析新疆地区葡萄纹样的艺术文化特点，深入挖掘葡萄纹样背后所蕴含的中西方文化内涵，探讨如何做到"取其精华""为我所用"。通过对葡萄纹的外形结构、组合方式、内容来源等进行整理、归纳与分析，发掘传统纹样在当代中国的价值，探寻其今后的发展道路。

① 李肖冰. 中国新疆吐鲁番民间图案纹饰艺术 [M]. 乌鲁木齐：新疆人民出版社，1997.

② 阿洛瓦·里格尔. 风格问题：装饰艺术史的基础 [M]. 刘景联，李薇蔓，译. 长沙：湖南科学技术出版社，1999：52-54.

③ 城一夫. 东西方纹样比较 [M]. 北京：中国纺织出版社，2002.

一、葡萄概述

葡萄作为"世界四大水果"之一，在人们的日常生活中占有重要地位。一般认为，葡萄原产于欧洲、西亚、北非一带。考古资料显示，最早栽培葡萄的地区是里海与黑海之间以及黑海南岸地区。①大约在 7000 年前，南高加索、中亚细亚、叙利亚、伊拉克等地就已开始栽培葡萄，而我国是否也是葡萄原产地之一，至今还有争论。一般认为，葡萄是在汉代引入中国的。张骞出使西域，开辟丝绸之路，从中亚引进葡萄。其实，中国在更早的时期就已与葡萄结下了不解之缘。1987 年，新疆和静县察吾呼沟 4 号墓地 43 号墓出土了西周至春秋时期的田园葡萄纹彩陶罐（图1）。这是一个夹砂红陶罐，颈肩部有深红色彩绘图案，一边是卷曲的葡萄藤蔓，一边是内填点纹的网格图案。这说明，在当时的西域已经出现葡萄这种作物，但这种葡萄并非我们今天常见的，或者说张骞出使西域带回来的葡萄，而是一种本土产的野生葡萄。张弛在《中国史前农业经济的发展与文明的起源——以黄河、长江中下游地

图1 田园葡萄纹彩陶罐，西周至春秋时期，
新疆维吾尔自治区博物馆藏

①北京大学中国考古学研究中心. 古代文明［M］. 北京：文物出版社，2002：36.

区为核心》一文中指出,早在新石器时代,中国南方部分地区就已出现野生葡萄。这种野生葡萄也与汉代引入的西域葡萄有很大区别。

二、新疆地区与丝路沿线地区的葡萄纹

葡萄因其枝叶绵长、果实累累、颗粒饱满的意象特征,被人们赋予"多子多福""富贵长寿"的吉祥寓意,作为传统装饰纹样流传至今。今日,人们仍可以通过相关文物感受葡萄纹的魅力。回望丝绸之路上的经贸往来,梳理葡萄纹在新疆地区的发展历程(图2,图3),品味中外文化的交流互通。

	田园葡萄纹彩陶罐	←春秋战国 十六国→	葡萄禽兽纹刺绣	
蜡缬棉布单	人兽葡萄纹罽	←东汉 唐朝→	鹰蛇飞人罽	走兽葡萄纹罽
花树对鹿纹锦	白地葡萄纹印花罗	高昌回鹘摩尼教插图	褐地葡萄叶纹印花绢	禽兽葡萄纹镜

图 2　新疆地区的葡萄纹

希腊 →	古希腊陶瓶画	古希腊陶瓶画	古希腊陶瓶画	
罗马 →	鎏金银盘	大理石梯形支架	东罗马帝国时期婴戏葡萄纹铜杯	收获葡萄的皇冠形坎帕纳板
埃及 →		古埃及底比斯王后纳菲尔塔丽墓壁画	古埃及底比斯Nakht墓壁画	古埃及壁画
中亚、西亚 →		教徒饮酒的浮雕	陶制门框	亚述王园中饮宴石板浮雕
波斯 →	对羊金盖	兽形葡萄酒杯	椭圆形碗	萨珊银鎏金盖

图 3　丝路沿线地区的葡萄纹

此处从构图形式、内容表现、组合方式三个角度，分析新疆地区与丝路沿线地区葡萄纹的异同。

（一）构图形式

在中国早期的丝绸装饰中，仅有茱萸纹等少量植物类纹样。而中亚、西亚的大部分地区，由于气候干燥炎热，绿色植物被视作生命的象征，植物纹样也因此成为各种工艺制品的主题图案，具有极强的装饰性。例如，在波斯艺术品中，经常可以看到生命树纹样（图4），通常作为整体图案对称的中心轴。在构图形式上，动物在对称布局中取得平衡，能给观者带来平稳、和谐的视觉感受。新疆阿斯塔那古墓群出土的唐代花树对鹿纹锦中心的圆形花纹，亦以生命树的树干为中轴，向左右两边展开，图案是面部相对的两头鹿（图5）。这里的生命树纹样可能源于西方，具有典型的波斯艺术风格。此锦缎是中国工匠吸收西域装饰元素，并将其与中国本土文化结合的产物，华美的造型设计展现了唐代极高的艺术审美水准。

图4 银鎏金盖，萨珊王朝，赛克勒博物馆藏　　图5 花树对鹿纹锦，唐

（二）内容表现

在内容表现方面，新疆葡萄纹题材不仅受古希腊、古罗马神话人物的影响，而且受到西方瑞兽文化的影响。

例如，新疆民丰东汉墓葬出土的蜡缬棉布单（图6），虽有残缺，但左下角保留较为完整。外框内有一半身女神像。女神袒胸露乳，侧身斜视，神态安详恬静，身后有圆形光环，颈上、臂上都有装饰品，手持一角状长筒容器，容器内盛满葡萄。最初，有学者推测这是印度佛教中的菩萨像，后来又有学者认为这是希腊神话中手持丰饶之角的丰收女神。不过，仅从这种裸体艺术的风格推测，此图像应为希腊罗马风格。丰饶之角源自希腊神话，代表天神宙斯的乳母山羊，象征丰饶。满盛的葡萄

图6 蜡缬棉布单，东汉

图7 鹰蛇飞人罽，东汉　　图8 米兰佛寺的"有翼天使"

也是丰收的象征。又如在鹰蛇飞人罽（图7）图案中，葡萄藤两侧的裸体男童背上生有双翅，这一翅膀形象与米兰佛教遗迹壁画上的"有翼天使"（图8）较为接近。据考证，这种形象来源于中亚的犍陀罗艺术，而犍陀罗艺术中的天使形象则来源于希腊神话中的小爱神厄罗斯。

关于新疆出土文物中瑞兽与葡萄纹样结合形式（图9，图10）的来源问题，历来有很多不同看法，此处列举三种。一是源于古代波斯或希腊。如滨田耕作《关于禽兽葡萄纹镜》认为，禽兽葡萄纹不是在中国发展起来的，其来源是在西亚的波斯。二是源于中国内地。一些学者认为，自古以来我国就有瑞兽纹饰，这种纹饰在六朝、隋初的铜镜上颇为常见。三是在外来组合图案的影响下，形成具有本土民族风格的纹样。其实，在丝绸之路经贸往来的大背景下，瑞兽与葡萄纹样的结合是中西文化互相影响的产物，这一观点更令人信服。

图9　人兽葡萄纹罽，东汉　　　图10　禽兽葡萄纹镜，唐

（三）组合方式

自东汉起，新疆地区出现了与古罗马、波斯地区的组合方式类似的葡萄纹。例如，山西大同出土的东罗马帝国婴戏葡萄纹铜杯外壁的葡萄纹（图11），果实累累，中间还有嬉戏的赤身小童形象，为装饰整体增添了不少生气，还可以看到葡萄藤蔓间穿插着对鸟。又如，萨珊王朝金盖（图12）上的装饰为人物与葡萄果实、藤蔓、

枝叶的组合。而从新疆民丰地区出土的毛织物（图9）上可以看到成串的圆形葡萄果实、藤蔓、野兽与卷发高鼻人物的图案组合。出土于新疆营盘墓地的织物（图7）上有藤蔓扭结成葫芦状的葡萄藤，枝叶繁茂，藤蔓间有对鹰、对蛇、对鸟、对人等两两对称的图案。由此可以推测，这种葡萄纹与人物、野兽的组合方式可能受到古希腊、古罗马与波斯文化的影响。

图11　东罗马帝国婴戏葡萄纹铜杯图案　　图12　萨珊金盖，赛克勒博物馆藏

三、新疆民间工艺中葡萄纹的运用

新疆地区的民间工艺种类繁多，装饰题材丰富多样。其中，葡萄纹主要用于刺绣纺织品和建筑装饰（图13）。笔者通过分析现代新疆民间工艺中葡萄纹的运用规律，对比其他丝路沿线国家对葡萄纹的应用，揭示本土化葡萄纹的视觉艺术特点。下面主要从造型、色彩、组合方式三个方面来探讨。

（一）造型

在造型方面，新疆民间工艺品上的葡萄纹饰有的同其他地区一样，以圆形排列的形式出现。如之前提到的花树对鹿纹锦（图5），葡萄纹由多个成串的圆形组合而

辫针手绣女坎肩	辫针女坎肩	辫针手绣拜垫	辫针手绣提包	辫针手绣提包
平针手绣女花帽	花帽图案	平针手绣帷帘	平针手绣帷帘	平针手绣大方形枕套
室内墙壁中部石膏雕花龛形饰纹	室内墙壁中部石膏雕花彩绘饰纹	室内墙壁中部石膏雕花龛形饰纹		

图 13　葡萄纹在新疆民间工艺中的应用

成，造型写实，充满生机。由于维吾尔族人民对果树的钟情以及对其象征意义的深刻解读，葡萄纹样在保持其果实基本形态的基础上，出现了倒三角式的整体造型。这种造型更加简洁明了，视觉效果更加平面化、装饰化。另外，由于新疆吐鲁番盆地拥有独特的气候和地域生态环境，这里出产世界上最甜的"无核白""马奶子"等名贵的葡萄品种，这些品种的外形如同水滴，也被维吾尔族人民当作装饰纹样，广泛应用在民间工艺领域（图 14，图 15）。一颗颗水滴形的葡萄纹，就如同上天为大地洒下的甘露，反映了维吾尔族人民对美好生活的祈愿。

图 14　辫针手绣拜垫　　　图 15　辫针女坎肩

（二）色彩

在色彩方面，新疆地区以外的葡萄纹样颜色多为载体材质的本色呈现，色调较为单一，如萨珊金盖上的葡萄纹样为金色（图4，图12）。新疆民间工艺中的葡萄纹色泽艳丽，对比强烈。如辫针手绣提包（图16），黑底上的葡萄纹呈粉紫色，外勾白色轮廓线，绿叶配黄色勾边。又如平针手绣帷帘（图17），白底最上方装饰着两串葡萄，果实为紫色，勾饰墨绿色轮廓线；藤蔓和花茎为墨绿色。这些葡萄纹饰色彩对比强烈，在黑、白底上均有强烈的视觉冲击力，营造出繁华热闹的氛围，为新疆地区独特的艺术装饰风格。绚丽的色彩，像蜜汁一样浸润着人们的心灵，这正是新疆人民乐观开朗、热情洋溢、积极向上生活态度的最好体现。

图 16　辫针手绣提包　　　图 17　平针手绣帷帘

（三）组合方式

在组合方式方面，新疆地区以外的葡萄纹饰往往会同人、兽纹样进行组合。例如，巴基斯坦北部的犍陀罗艺术风格陶制门框（图18），门框上雕刻着葡萄缠枝纹，中间还有人物。而新疆地区的葡萄纹饰由于受到伊斯兰教文化的影响，没有人物及动物形象，多为植物图案与几何图案的组合。如辫针手绣女坎肩（图19），对襟领口和边缘绣的是几何化的花叶连续纹，左襟绣红色葡萄纹。又如平针手绣帷帘的图案装饰（图20），边饰为花卉纹和瓶纹，上部图案以花瓶为中心轴，呈左右对称分布，瓶外饰有花卉与卷曲的叶片，画面四角饰有葡萄、枝叶和卷曲的藤蔓纹样。这种纹样组合方式极富装饰性，为西域图案纹饰增添了新的魅力与神韵。

图18　陶制门框，波士顿美术博物馆藏　　图19　辫针手绣女坎肩　　图20　平针手绣帷帘

四、葡萄纹的文化内涵

（一）象征性

传统装饰纹样大部分都包含着吉祥寓意，人们会有意无意地将这种精神属性赋予装饰纹样。随着社会的发展和时代的进步，维吾尔族民间装饰艺术更加多元化，葡萄纹的样式造型也更加丰富多样。但不论形式如何，都反映了维吾尔族人民热情洋

溢、阳光乐观的生活态度和积极向上的人生观、价值观。葡萄纹之所以能成为吉祥纹样，是因为在其发展演变过程中不断被赋予吉祥寓意，寄托着人们对美好生活的向往与追求，而这种寓意所代表的民族精神也深深融入了维吾尔族人民的血液。

（二）宗教性

新疆地区民间工艺中的葡萄纹样具有丰富内涵，其发展与该地区早期先民的生产生活有着密切关联。人们对幸福美满的憧憬体现在葡萄纹中，表现为整体对称、造型平稳、完整、和谐。受地域社会风气与宗教文化的影响，葡萄纹样既体现出伊斯兰教文化特征，又融合了不同民族的风格特点，同时又能彰显地域特色。又由于宗教教义的影响，新疆地区的工艺品、建筑的图案纹样以植物为主，多为各种花草树木的组合排列，形态各异。

（三）民族性

新疆地区自古以来就是多民族聚集地。因地处中亚大陆腹地，降水稀少，气候干旱，荒漠化严重，自然环境较为恶劣。干旱、暴风等自然现象使他们对大自然产生了敬畏之心，而大漠中的甘泉和雨水又使他们生出感激与敬仰之意。新疆民间艺术中出现的葡萄及其他植物纹样，色彩艳丽明快，造型丰富多样，不同于人们印象中干旱地区的颓废、荒凉、沉闷。新疆人民有意识地创造出与现实景象和刻板印象截然不同的艺术风格，使之符合本民族、本地域的审美理想与艺术标准。

五、结语

时至今日，葡萄纹这种优美的传统装饰纹样仍然在以其独特的魅力吸引着人们的眼球。作为新疆地区最重要的传统装饰纹样之一，葡萄纹充分吸收了中外文化的精髓，创造出具有时代特色与民族特色的新形式。民间艺术中的葡萄纹和其他植物纹样，具有鲜活生动、积极热烈的装饰效果，表达了人们对幸福、美好生活的感受与体验。现今随着社会经济的发展和人民生活水平的提高，对优秀传统文化的重视程度也在不断提升。当代艺术家在从传统文化中找寻艺术灵感时应考虑到，蕴含美好寓意的传统纹样，更容易为人们所认可和接受。

宋元时期的马鞍装饰纹样

杨嘉伦[①]

摘 要 草原丝绸之路是连接游牧文明与农耕文明的重要通道之一。马鞍作为游牧民族日常生活中的常用器具和文化符号，不仅是游牧文明漫长而复杂的历史发展缩影，而且是游牧工艺文化演变的重要依据。马鞍装饰纹样丰富多彩，背后承载着鲜明的地域特征和民族特色。本文主要分析宋元时期具有代表性的马鞍装饰纹样，探究民族大融合视域之下不同文化的对抗与冲突、融合与共进。

关键词 草原丝路；文化交融；马鞍装饰纹样

一、历史背景

草原丝绸之路沿线地区，特别是北方草原地区受自然环境限制，耕地稀少，畜牧业较发达。因此，这些地区迫切需要与以农业为主，盛产粮食、茶叶、丝织品及手工艺品的中原地区进行贸易互市。草原游牧民族逐水草而居的习性，也意味着他们更容易受到自然灾害的影响，这使得他们在丰年与农耕地区进行贸易交流，而荒年则向农耕地区迁移推进，形成游牧民族周期性南下的规律。但在大部分时期，和平贸易交流仍是游牧文明与农耕文明的主要交流方式。这种民族文化交流逐渐从单纯的经济、技术交流过渡到精神文化交流。

在草原文明中，马是游牧民族逐水草而居的根本，是最亲密的伙伴，也是创造草原历史文化的主要功臣。游牧民族对马的情感可以很好地体现在马鞍装饰艺术上。草原地区的马鞍装饰图案既体现了本民族文化传承的深刻烙印，又保留了农耕文明

[①]作者简介：杨嘉伦，（1996— ），男，汉族，艺术设计硕士，毕业于陕西师范大学美术学院。

与游牧文明相互交流、融合的痕迹，无一例外都有着吉祥、美好的寓意。宋元是马鞍装饰艺术发展的极盛时期，这一时期草原丝绸之路处于较为畅通且繁荣的状态。究其原因，一方面是由于契丹、蒙古等草原民族崛起，将草原丝绸之路较完整地纳入保护范围，商人旅行成本更低；另一方面，中原王朝在边境地区设立了较多榷场，这使得中原民族与定居下来的草原民族在冲突、磨合中，最终达成共进。因此，研究宋元时期游牧民族的马鞍装饰纹样对我们了解草原丝绸之路的文化交流有着重要意义。

二、马鞍装饰纹样的传承与发展

自古以来，图案装饰纹样就因地域、民族、文化、习俗而异，其造型形态能够深刻反映各民族的日常生活与精神文化。草原游牧民族的马鞍图案纹样普遍具有质朴、豪放的特色。随着游牧民族的发展壮大，在与农耕地区的交流或向农耕民族转化的过程中，他们不可避免地卷入民族融合"大漩涡"之中。各族人民长期混居，不同的信仰、不同的习俗、不同的生活习惯，使得游牧民族的文化不可避免地受到农耕文化的冲击，其马鞍装饰纹样也逐渐出现由雅到俗、由简朴到繁复的转变，更加多样化。

（一）动物纹样

马鞍装饰纹样中的动物纹样写实而生动，形象地展现了草原游牧民族原始、真实的生活状态与质朴、豪放的民族性格，是他们发自内心的情感写照。游牧民族逐水草而居，无时无刻不需要与严酷的生存环境做斗争，而马、牛、羊和其他动物就成为他们生存必须依赖的物质基础。草原人民围绕动物这种宝贵的生存资源，精心打造他们心目中的"腾格里"，完善着他们的信仰，传达着他们的情感。

动物纹样是草原民族马鞍装饰纹样的重要组成部分之一，是他们根据自己的生产生活经验和宗教信仰，结合审美需求，再融入一定的艺术表现手法形成的。同时，通过草原丝绸之路，草原民族频繁与中原农耕地区交流，主动学习农耕民族的先进文化，其动物纹样也充分借鉴、吸收了中原地区的动物图案元素。

1. 鹿纹

在游牧民族心目中，动物的重要性不言而喻，其中鹿是草原艺术中最典型、最古老的题材之一。鹿石是一种石碑，多为长方形，广泛分布于亚欧大陆草原，主要用于祭祀，所刻纹样多为飞鹿纹（也有部分不刻鹿纹的），有沟通天地两界、追随光明之意。之后经过不断演变，鹿石中的鹿纹逐渐出现在部分马鞍装饰中，且多作为主图案，会因时间、地域不同而表现为不同的艺术风格，但大多呈现柔和、优美的视觉效果，营造一种安静、祥和的氛围。鹿的姿势有卧有站，风格写实生动，造型优美自然。这体现了在草原游牧民族崇尚武勇的外表下，隐藏着对宁静、祥和生活的向往。

2. 龙纹

在草原游牧民族的马鞍装饰纹样中，龙纹是使用最为广泛的纹样之一。相传龙是生活在海中的神秘生物，为鳞虫之长，也是汉民族文化与精神的象征，代表着权威、尊贵与无上的威严。在马鞍装饰艺术中，龙的寓意大致与中原相同，只有皇族或身份、地位高的人才可使用，常见于前鞍鞒和马镫镫边的装饰。草原游牧民族对龙的崇拜最早可追溯到赵宝沟文化、红山文化及夏家店文化，这些文化间接推动了契丹、女真、蒙古等北方游牧民族文化的发展。元代内迁的蒙古族继承了宋代的流风余韵，这一时期龙的艺术形象更趋于完善（图1），更加世俗化与规范化。与宋代龙纹相比，元代龙纹更追求一种协调的审美情趣。

图 1 龙凤纹镂雕金马鞍前鞍鞒，内蒙古博物院藏

3. 凤纹

《说文解字》载："凤，神鸟也。天老曰：凤之象也，鸿前麐后，蛇颈鱼尾，鹳颡鸳思，龙文龟背，燕颔鸡喙，五色备举。出于东方君子之国，翱翔四海之外，过昆仑，饮砥柱，濯羽弱水，莫宿风穴，见则天下大安宁。"凤是神话中的群鸟之长，它出于东方君子之国，翱翔于四海之外，是古人心目中吉祥如意的象征。在中原文化的影响下，辽对凤纹的运用也多表富贵吉祥之意。值得一提的是，与龙纹相同，辽前期的马鞍凤纹受唐代文化的影响较大，直到辽晚期，具有宋代风格的作品才大量出现。这是游牧民族对中原文化的借鉴吸收，为民族融合下的文化交流又添浓墨重彩的一笔。

（二）植物纹样

游牧民族对植物也有着别样的情感，其植物纹样既源于自身对自然生活的真切感受，又源于文化交流中的学习与借鉴。草原人民对植物纹样的热爱，归根究底源于逐水草而居的游牧经济。为应对恶劣的生存环境，他们不仅要从动物、更要从植物中获取维系生存的生产资料。植物是游牧民族生产生活的物质基础，更是马牛羊等牲畜的生命之源，植物的生长状况会直接影响毛皮、肉类、乳品等产品的产出。植物纹样代表了游牧民族对大自然的敬畏和对水草丰美的祈望，寄寓了繁衍生息的美好愿望，包含着对自然别样的情感与期许。这些植物纹样有的是对自然形象的写实，有的是抽象变形，还有的源于对其他民族的学习与借鉴。但无论哪种形式，都体现着草原游牧民族的智慧和对外来优秀文化的包容与吸收。

1. 卷草纹

宋元时期北方草原上流行的卷草纹可大致分为两种：一种是以花的构成为主、与中原传统流云纹相结合的唐草纹；另一种是以类似盘羊犄角的对称卷曲线条为主的蒙古卷草纹。其中，具有中原传统艺术特征的唐草纹主要出现在宋辽时期的马鞍装饰中。而蒙古卷草纹，顾名思义，是一种蒙古族的传统装饰图案，多见于蒙古马鞍装饰，其艺术特征充分体现了蒙古族人民的民族情感与审美追求。

唐草纹，又作缠枝花、穿枝花，是多种植物纹的结合与变异。此类纹样造型华丽、饱满。宋辽时期马鞍装饰中的唐草纹一般采用卷草纹与忍冬纹、云气纹、凤鸟纹等纹样相结合的形式，具有中原传统艺术风格。如辽代鎏金凤纹银马鞍（图2），此马鞍的中部錾刻一只昂首展翅的凤鸟。凤鸟的尾羽平行翻卷，呈卷草花叶状，似与鞍饰上下端的卷草纹、如意形云草纹相呼应。但相较于中原装饰图案，此纹样较为粗糙，体现了游牧民族质朴、豪放的装饰艺术风格。

蒙古卷草纹属于蒙古族民族艺术图案系统，是蒙古族传统装饰图案中最基本、最常见的一种艺术符号。牧民习惯将花草根茎与羊角纹、云纹等纹样结合，以重叠、盘绕等形式来展现连贯、灵活的艺术特征。与唐草纹不同，蒙古卷草纹有一种刚柔并济之美，始终保持一种恒定状态，让人感受到粗犷、顽强的生命力。

2. 花卉纹

草原游牧民族图案中的花卉纹样大多是从中原及西域传入的。例如，牡丹纹就是在中原文化的影响下发展起来的。牡丹是中国名花，是最能体现中华民族文化的花卉之一。隋唐以来，牡丹因其艳丽、硕大的花朵，被人们赋予富贵、吉祥的美好寓意。唐代诗人皮日休有诗云："落尽残红始吐芳，佳名唤作百花王。竞夸天下无双艳，独立人间第一香。"而牡丹纹进入兴盛期则是在五代之后，不仅可见于马鞍装饰，而且广泛运用于陶瓷、碑刻、服饰、木雕等几乎所有的装饰领域。由于使用范围大大扩展，牡丹纹的面貌也更加复杂多变，既有较为程式化的结构，又有不拘一格的写实、写意和夸张变形。这种多样化面貌的形成，除了有装饰媒介、工具、工艺的原因，也有中原地区绘画技法的引入和审美文化的影响。

三、辽代鎏金凤纹银马鞍与元代卧鹿缠枝牡丹纹金马鞍

（一）辽代鎏金凤纹银马鞍

谈到辽代金银器，就必须正视唐宋文化对它的影响。尤其是辽代早期、中期的金银器，其风格与唐宋金银器十分相近，有的甚至相同。经过对比可以发现，辽代之前北方少数民族的金银器中，很少能看到像辽代金银器这样的以龙、凤等中原传

统图案为题材的作品。此处以之前提到过的辽代鎏金凤纹银马鞍（图2）为例。此马鞍做工精致，纹饰细致，造型优美。主体为银质鎏金，中部錾刻一只昂首展翅的凤鸟。凤首大而长，凤冠为如意形，大眼、长嘴、短颈，身躯秀美、遒劲，展翅翱翔云中。整体风格朴素、简洁，却又不失细腻与优雅。此凤纹不仅从唐代龙凤纹中汲取营养，还加入辽朝特有的文化元素，表明契丹族人民在发展文化的过程中重视展现自身的风格特点。辽代金银器可谓中国古代北方草原民族金银器发展之巅峰，既体现草原民族独特的艺术文化，又包含中原的艺术风格特征，展现了草原游牧民族优秀的学习与创造能力。

图2　辽代鎏金凤纹银马鞍拓片[1]

（二）元代卧鹿缠枝牡丹纹金马鞍

元代卧鹿缠枝牡丹纹金马鞍（图3）的珍贵之处不仅仅在于其材质或工艺水平，更在于其独特而又富于变化的装饰纹样。此马鞍的前鞍鞽以卧鹿为主体，其余部分饰以缠枝牡丹纹样，在体现游牧民族传统艺术风格的同时，又展现了其对中原文化的吸收和优秀的学习与创造能力。前面提到的草原鹿纹大多具有柔和优美的视觉效果，能传达一种祥和的感受，而在这件作品中，鹿为卧姿造型，更能给人以安静祥和之感。卧鹿前后皆有卷草纹，这是独具草原艺术特征的表现形式。

[1] 潘炼. 辽代鎏金银马鞍的修复 [J]. 文物修复与研究, 2016 (0): 37-39.

以往的大部分研究着重强调农耕文明对游牧文明的影响,实际上,游牧社会自始至终都在某种程度在保持着自主发展的态势。游牧文化与农耕文化尽管存在发展程度上的差距,但这也只不过是在不同地域条件下自然形成的参差不齐的发展状态。鹿纹虽是游牧民族的流行题材,但中原地区也同样存在鹿纹。从鹿石及鹿纹寓意来看,草原鹿纹与中原鹿纹之间存在着一定联系,但其发展却沿着两种脉络。又如龙纹,从新石器时代的赵宝沟文化、红山文化,到青铜时代的夏家店文化,都有带龙纹的文物存世。其中,赵宝沟文化对匈奴文化有直接影响,也间接影响了鲜卑、契丹等北方游牧民族文化的发展。这也意味着北方游牧民族在继承和发展龙文化的同时,也将各民族特有的文化融入其中。这两件马鞍较好地体现了民族大融合背景下游牧文化与农耕文化的交流与互鉴,同时反映了草原游牧民族对本族文化的传承及对异族文化的包容与接受态度。

图 3　元代卧鹿缠枝牡丹纹金马鞍[①],内蒙古博物院藏

① 莎金达来. 元代"卧鹿缠枝牡丹纹金马鞍"的艺术价值探析 [J]. 美术教育研究,2013(1): 34-35.

四、结语

　　图案运用从来都不是一成不变的。它既可源于本民族文化的传承与发展，又可借鉴、吸收其他民族的文化，并将其与本民族文化相融合。文化总在不断地发展变化，不同文化之间或输入、或输出、或交流、或互鉴。西方人热衷于来自东方的丝绸和瓷器，而东方人则使用来自西方的玻璃器皿。各个民族、各个地域的文化在交流中相互影响、不断成长。这也提醒我们，唯有相互尊重、相互交流、相互学习，文化才拥有旺盛的生命力，不断向前发展。

莫高窟"三兔共耳"藻井图案

仇艺臻[①]

摘　要　随着丝绸之路历史研究的不断推进以及对其历史边界的不断拓展,丝绸之路文化的相关研究对象也不再拘泥于"丝绸"和"路"的领域。敦煌莫高窟作为丝绸之路的重要节点,对丝绸之路文化艺术研究具有重要价值。"三兔共耳"藻井图案是敦煌莫高窟藻井图案的经典代表,共有16个洞窟的藻井绘有"三兔共耳"图案。"三兔共耳"图案出现在隋代,消失于晚唐,此图案与中国传统文化有着密切联系。本文阐述了莫高窟"三兔共耳"图案的文化内涵与美学价值,希望通过对此藻井图案的研究,使学界对莫高窟建筑壁画艺术形成更为系统、完整的认识。

关键词　藻井;"三兔共耳"图案;莫高窟

一、藻井的定义

藻井是中国古代建筑的重要组成部分,具有"以水克火"之意。《风俗通》载:"今殿作天井。井者,东井之象也。菱,水中之物,皆所以厌火也。"文中提到的"天井"就是我们所说的藻井。中国古代建筑的天井又称"东井",《史记·天官书》云"东井为水事",因此藻井的装饰元素以象征水的星象图及荷、菱等水生植物为主,以达到"水克火"的目的,护佑建筑物的安全。

藻井作为中国古代建筑穹顶的最高级装饰,具有造型丰富多变、装饰纹样种类繁多、色彩艳丽的特征。除了对古代建筑室内空间具有重要的装饰作用外,藻井还

[①] 作者简介:仇艺臻,(1996—　),女,汉族,设计学硕士,毕业于陕西师范大学美术学院,现任职于淄博陶瓷琉璃博物馆。

具有极高的美学价值。通过研究敦煌莫高窟"三兔共耳"藻井图案，我们可从中窥见其中所蕴含的中国传统文化思想及艺术与美学价值。

二、莫高窟"三兔共耳"藻井图案

（一）研究现状

藻井是敦煌莫高窟中最引人注目的结构之一，而"三兔共耳"藻井图案是莫高窟壁画中非常经典的代表图案。其中，隋唐时期的"三兔共耳"藻井图案一度引起学术界的广泛关注。"三兔共耳"藻井图案内容为三只沿顺时针或逆时针方向环绕一圈相互追逐的兔子，三只兔子共用三只耳朵，首尾相接，动感十足。

较早介绍并研究"三兔共耳"藻井图案的是敦煌研究院的欧阳琳先生。他于1982年为"赴日敦煌壁画展览介绍"撰写的图版说明中，介绍了隋代407窟"三兔飞天"藻井图案（图1）[①]；1983年又在《敦煌图案简论》一文中，介绍了隋代第305窟（图2）、420窟（图3）、407窟"三兔共耳"藻井图案的艺术特点。同年，关友惠先生在《莫高窟隋代图案初探》一文中探讨了隋代早期第305窟，以及隋代中期第420窟、406窟和407窟中"三兔共耳"藻井图案的相关艺术特点。在1998年出版的《敦煌学大辞典》中，关友惠先生概括了三兔藻井图案的艺术特点，并提到莫高窟现存此类藻井图案的洞窟共有11个（实有16个），其中最具代表性的是隋代第407窟和初唐第205窟（图4）。[②] 2000年，马德在《敦煌石窟知识词典》中对"三兔共耳"藻井有这样的解释："莲花藻井的一种，出现于隋代，消失于晚唐，如第407窟隋代藻井，其特点为在方井中心的莲花中画三只相互追逐、首尾相接的兔子，三兔只有三耳，合成三角。"以上都是对"三兔共耳"藻井图案的研究。

此后，学者们开始关注"三兔共耳"藻井图案的本源问题。在2004年石窟研究国际学术会议上，英国的苏·安德鲁等人在《探索连耳三兔神圣的旅程》一文中列

[①] 欧阳琳. 赴日敦煌壁画展览图版说明［M］//敦煌文物研究所. 敦煌研究试刊第二期. 兰州：甘肃人民出版社，1983：17-19.

[②] 关友惠. 敦煌装饰图案［M］. 北京. 阳光出版社，2012.

图 1　莫高窟 407 窟藻井

图 2　莫高窟 305 窟藻井

图 3　莫高窟 420 窟藻井

图 4　莫高窟 205 窟藻井①

①赵燕林.莫高窟三兔藻井图像来源考［J］.艺术探索.2017（3）：58.

举了世界范围内出现过的三兔图案。英国的大卫·辛马斯特在其《三兔、四人、六马及其他装饰图案》中尝试用数学方式解读"三兔共耳"图像的问题。徐俊雄先生的《敦煌藻井"三兔共耳"图案初探》一文认为"三兔"代表三世佛,初步探讨了"三兔共耳"的源流问题。①在2008年的敦煌壁画艺术继承与创新国际学术研讨会中,胡同庆先生的《论敦煌壁画三兔藻井的源流及其美学特征》一文综合了各家研究成果,并对三兔藻井的美学特征进行了全面探讨。除此以外,有的学者认为三兔藻井有"三阳(羊)开泰"之意,还有的学者对"三兔共耳"藻井图案进行美学分析,认为"三兔共耳"藻井图案是中国传统文化与外来文化元素相互交融的结果。这些研究最终表明,"三兔共耳"藻井图案的出现与分布呈现多元化的特点,其图式化表达融合了中国传统文化与外来文化元素。这些成果对研究敦煌壁画和中西文化交流具有重要意义,并在一定程度上解决了"三兔共耳"图案的部分寓意及源流问题。

(二)分布及内容

据敦煌研究院《敦煌莫高窟内容总录》和《敦煌石窟内容总录》统计,莫高窟共有14个洞窟绘有"三兔共耳"藻井图案,且图案样式各不相同。其中,绘有三兔莲花井心的洞窟共7个,绘有三兔卷瓣莲花井心的共4个,绘有三兔莲花飞天井心、三兔团花井心、三兔井心的各1个。此外,据胡同庆先生统计,绘有"三兔共耳"藻井图案的洞窟还应包括隋代第305窟和第420窟,而《敦煌石窟内容总录》将这两窟的藻井图案认定为斗四莲花飞天和斗四莲花。因此,目前莫高窟现存"三兔共耳"藻井图案的洞窟共16个,其中隋代6个,初唐1个,中唐5个,晚唐4个,具体称谓及分布见表1。

表1 "三兔共耳"藻井的不同称谓及时代分布

	隋代洞窟	初唐洞窟	中唐洞窟	晚唐洞窟	总计
三兔莲花井心	383、397、406		468	127、139、147	7
三兔卷瓣莲花井心			200、237、358	145	4

① 余俊雄. 敦煌藻井"三兔共耳"图案初探[C]//敦煌研究院. 2004年石窟研究国际学术会议论文集(下). 上海:上海古籍出版社,2006.

续表

	隋代洞窟	初唐洞窟	中唐洞窟	晚唐洞窟	总计
三兔莲花飞天井心	407				1
三兔团花井心			144		1
三兔井心		205			1
斗四莲花飞天井心	305				1
斗四莲花井心	420				1

"三兔共耳"藻井图案最早出现在隋代洞窟之中,其中最具代表性的洞窟为隋代第407窟。其他洞窟的"三兔共耳"藻井图案由于年代久远,氧化变色,损毁较为严重,但大部分洞窟中的图案仍依稀可辨。这16个藻井的井心位置均绘有旋转奔跑的3只兔子,3只兔子呈等边三角形分布,形态相似。因为"三兔共耳"藻井图案最早出现在隋代洞窟,所以"三兔共耳"图案应为隋代原创,其余均为模仿。笔者经调研发现,所有三兔藻井图案中三兔的颜色、三兔背景的颜色及三兔的旋转方向差异都非常明显,具体见表2。

表2 三兔藻井色彩、旋转方式及时代分布表

时代	三兔形体颜色			三兔背景色			旋转方向	
	白	黑赭	灰黑	土黄	绿	黑赭	顺时针	逆时针
隋代六窟	305 397 406	407 420	383	305 397 420	407	383 406	383 397 406 420	305 407
初唐一窟		205		205			205	
中唐五窟	144 200 358 468	237		144 200 237 358 468			144 200 237 358 468	

续表

时代	三兔形体颜色			三兔背景色			旋转方向	
	白	黑赭	灰黑	土黄	绿	黑赭	顺时针	逆时针
晚唐四窟	139 145	127 147			127 139 145 147		127 139 145 147	
总计	9	6	1	4	10	2	14	2

（三）缘由

关于藻井图案中的动物为何是 3 只兔子，学术界目前研究较少。笔者曾翻阅资料查证，发现资料较少且说法不一。一种说法为"三阳开泰"；另一种说法稍占主流，为"三兔"代表三世佛。笔者认为，要想解读三兔图案，应从时代背景入手。具体分析如下：

1. 三阳开泰

"三兔共耳"藻井图案为隋代某窟原创。隋代虽仅有 30 余年，但在莫高窟建窟数量超过 90 个。因此笔者推测，"三兔共耳"图案与隋朝的历史文化有着密切联系。"三阳开泰"意为冬去春来，阴消阳长，有吉享之象，后作为一种祝颂。又因古代"阳"与"羊"同音，羊又被当作吉祥神兽。苏培成先生认为，人们为了讨吉利，把"三阳开泰"又称"三羊开泰"，都是用来祝颂吉祥如意、万事亨通的。再联系隋朝的时代背景，大一统的隋朝结束了中国几百年分裂割据的局面，人民也希望战乱不再、冬去春来，从此国泰民安、国运亨通。

中国历史上有一种特殊礼法，称"避讳"。隋朝皇帝姓杨，"杨"与"羊"同音。有学者推测，为了避讳，把"羊"绘制成"兔"。之所以没有用其他动物，可能是因为兔子形象在佛教中代表正义与积极向上。因此，笔者认为"三兔共耳"藻井图案极有可能源于"三阳开泰"。

2. 三世佛

敦煌莫高窟是著名的佛教石窟，其中许多壁画题材都与佛教有关。本文所探讨

的"三兔共耳"藻井中的兔子在佛经中常被提到。《一切智光明仙人慈心因缘不食肉经》记载了白兔舍身供养仙人的故事。佛教相信轮回，认为佛祖在降生前就已经历了许多世，兔王就是佛祖的前身之一。由此可见，把兔子作为藻井中心的图案，是对兔子献身精神的歌颂，代表兔王灵魂升天，并永远在天空巡行。

而为什么是3只兔子，而不是其他数量呢？据余俊雄先生分析，原因可能是三兔代表佛祖的三世。在印度佛教中有三世佛之说。敦煌壁画沿袭印度佛教的说法，将代表佛祖本生的兔子画成3只，以此来象征佛祖的三世。3只兔子相互追逐，循环往复，代表三世佛前赴后继，循环轮回。

（四）美学特征

除了源流问题，"三兔共耳"藻井图案的艺术价值也非常具有研究意义。为此，很有必要从美学角度对"三兔共耳"藻井图案进行探讨。

1. 共用性

"三兔共耳"藻井图案中，最为令人关注的是共用性特征，即3只兔子共用3个耳朵。3只兔子本应有6个耳朵，但画家只画了3个，而无论从哪个角度看，每只兔子都有两个耳朵，巧妙地表现了3只兔子奔跑时的情态与韵律，也就是学者们所说的"三兔共耳"或"连耳三兔"。

2. 节奏与动感

"三兔共耳"藻井图案另一个独特之处，就是3只兔子在互相追逐奔跑，具有很强的律动感。藻井图案中兔子的头、胸微微上仰，奔跑神态具有极强的指向性。加上3只兔子构成一个圆环，使图案整体富有节奏感、方向感、连续感，继而产生强烈的运动感。

3. 简约化与整体化

简约化即构图简单明了，整个画面的构图简单有序，给人一种清新脱俗的视觉感受，即阿恩海姆所说的"当一个物体用尽可能少的结构特征把复杂的材料组织成有秩序的整体时，我们就说这个物体是简化的"。莫高窟壁画中的"三兔共耳"藻井图案便是简约化的典型代表。正如之前分析过的，虽然此图案看起来简单，但由于

其构图形式是连在一起的等边三角形，这样的连续构图在视觉上会让观者产生错觉，产生无限联想。

整体化是指画面中各图案之间有恰当、巧妙的联系，各图案不是孤立存在的，而是相互关联的。"三兔共耳"藻井图案呈现出一种整体感。如隋代第 420 窟三兔莲花飞天翼兽纹套斗藻井，整个构图动静结合，打破了以往壁画沉寂的氛围，给人以生机勃勃的气象。从这些图案中可以感受到，简约性、整体性、秩序性是敦煌壁画的基本美学追求。

4. 模仿中求异

隋代至晚唐的 16 个三兔藻井，都在对应的中心位置绘制了旋转奔跑的 3 只兔子，构图均为等边三角形，这会使观者误以为这些三兔藻井的图案全部相同。事实上，每个三兔藻井图案都存在差异。据考证，三兔藻井始见于莫高窟隋代第 305 窟、383 窟（图 5）、397 窟（图 6）、406 窟、407 窟、420 窟中的某一个，也可能源于其他更早的洞窟，但由于年代久远，窟顶氧化毁坏，或被后世重新绘制，已不可考。初唐第 205

图 5　莫高窟 383 窟藻井① 　　　　　图 6　莫高窟 397 窟藻井②

①胡同庆. 敦煌壁画艺术继承与创新国际学术研讨会论文集［M］. 上海：上海辞书出版社. 2008：268

②司雯雯，王延松. 敦煌石窟三兔共耳藻井探析［J］. 中国民族博览. 2015（24）：38.

| 图 7 莫高窟 144 窟藻井 | 图 8 莫高窟 237 窟藻井 | 图 9 莫高窟 127 窟藻井① |

窟,中唐第 144 窟(图 7)、200 窟、237 窟(图 8)、358 窟、468 窟、晚唐第 127 窟(图 9)、139 窟、145 窟、147 窟中的"三兔共耳"图案则显然是后世模仿。

笔者查阅资料后发现,在这 16 个三兔藻井图案中,旋转方向为顺时针的共有 14 个,逆时针的有 2 个。兔子身体的颜色有 3 种:白色、黑色(赭色)、灰黑色。藻井中心的背景颜色也有 3 种:土黄色、绿色、赭黑(赭色)。其中部分颜色是因氧化变色所致。这说明三兔颜色和藻井背景颜色均分别有 3 种。而"三兔共耳"藻井图案的构图搭配有多种组合。可以说,敦煌莫高窟壁画中的三兔藻井图案没有完全相同的,每个图案均有不同程度的差异。这种差异显然是当时的绘制者有意为之的,即在模仿中求新求异。

三、结论

笔者通过对莫高窟"三兔共耳"藻井图案的对比研究,发现"三兔共耳"藻井图案与中国传统文化、佛教文化及其他外来文化有着密不可分的关系,同时"三兔共耳"藻井图案也表达了当时洞窟功德主对国泰民安的期待和多子多福、世代相传的美好愿望。

(本文于 2020 年 11 月被《银幕内外》第 4 期收录)

①图 7、图 8、图 9 来源:胡同庆. 敦煌壁画艺术继承与创新国际学术研讨会论文集 [M]. 上海:上海辞书出版社. 2008:269.

第六章　丝绸之路与建筑艺术

　　漫漫丝路，熠熠生辉。东西方各国在其不同的地理与人文环境中，因地制宜地孕育出独特的建筑风格。无论是古希腊的柱式，还是古罗马的拱券，抑或是华夏的斗拱，都闪耀着隽永、耀眼的光芒。随着丝绸之路文化交流日益频繁，东西方建筑艺术题材不断拓宽，文化元素不断交融。忍冬纹饰、莲花纹饰、爱奥尼亚柱式、拱券穹顶、天花藻井、窣堵波……各式各样的建筑符号，融汇于丝绸之路沿线的窟龛、寺庙、驿站、园林、民居等建筑遗迹之中，展现出气象万千、兼容并蓄的历史源流。在佛教、伊斯兰教、基督教等不同宗教信仰的影响下，丝路上的各类建筑不仅在装饰元素造型的形制方面发生了精神性与功能性的演变，其组合布局也出现了品字、凸字、凹字等丰富多变的艺术样式。这些建筑形式的演变，有的为继承，有的为杂糅，有的为创新，无论何种方式，都是丝绸之路建筑艺术的魅力所在。

地理环境对悬泉置功能分区的影响

安 贵[1]

摘 要 悬泉置遗址位于甘肃省敦煌市,最初是汉武帝时期设在河西走廊的官方驿站,因驿站附近有一水源名为"悬泉"而得名。汉代驿站制度规定五里一亭、十里一邮、三十里一置,而悬泉置的主要功能就是接待宾客、使节与传递邮件。悬泉置曾多次改名,几经废置,魏晋时期改作他用,宋代以后逐渐废弃。悬泉置位于海拔1700米的高地上,南依火焰山,北邻西沙窝盐碱滩,常年多风少雨,夏热冬寒。悬泉置的主要区域有院墙、角楼、马厩、坞院、门卫住所、厨房等附属建筑。这种功能布局形成的主要原因包括当时统治者的要求、过路使节商旅的需要和地理因素。本文将从地理环境与气候因素两方面浅析悬泉置的功能布局与建造方法。

关键词 悬泉置;功能布局;地理因素

一、悬泉置概述及功能布局

悬泉置遗址位于甘肃省河西走廊西部,敦煌与瓜州两地交界处,国道313公路以南1.5千米的戈壁坡地(图1),东距瓜州60千米,西距敦煌64千米。该遗址地处祁连山支脉三危山北沙砾洪冲积扇上,海拔约1700米。东有汉代敦煌郡冥安县故址锁阳城;西有汉代敦煌城;北隔西沙窝盐碱滩,与疏勒河流域的汉长城遥遥相望;南通悬泉谷悬泉水,泉水从崖壁悬空渗出,四季长流(图2)。该地风大、干旱少雨,植被稀少,环境恶劣,自然条件极差,是敦煌与瓜州之间的百里无人区。[2]悬泉置遗

[1] 作者简介:安贵,(1994—),男,汉族,艺术学硕士,毕业于陕西师范大学美术学院。
[2] 石明秀. 汉代驿站悬泉置[J]. 寻根,2015(1):4-5.

址是丝绸之路沿途重要的驿置遗址，是一处规模较大的封闭式坞堡建筑群。该遗址因出土汉简上书"悬泉置"三字而得名。由敦煌东行至火焰山下，会看到一股清泉流出，此处即所谓"悬泉"，又名"吊吊水"或"甜水井"。因水出自悬崖峭壁，从高台流下，悬空入潭，故而得名；又因西汉贰师将军李广利在此"刺石成泉"，故又名"贰师泉"。《西凉异物志》云："汉贰师将军李广利西伐大宛，回至此山，兵士众渴乏，广乃以掌拓山，仰天悲誓，以佩剑刺山，飞泉涌出，以济三军，人多皆足，人少不盈，侧出悬崖，故曰'悬泉'。"①

图1 悬泉置遗址远眺

图2 悬泉

①欧阳正宇. 悬泉置：中国最早的邮驿遗址 [J]. 发展，2008（6）：156.

1990年10月—1992年12月,甘肃省文物考古研究所对敦煌甜水井附近的汉代悬泉置遗址进行了全面清理发掘,大体把握了遗址的建筑布局、结构及性质、作用(图3,图4)。悬泉置是一座方形小城堡,西南角设突出坞体的角楼。坞墙由长、宽、厚各约40、20、11厘米的土坯垒砌而成。坞内依西壁、北壁建有不同时期的土坯墙体平房3组12间(内含1个套间),此为住宿区;东、北侧为办公区房舍;西南角、北部有马厩3间;坞外西南部建有一组长约50米、呈南北向的马厩,共3间。坞外西部为废物堆积区。考古人员在该遗址发现了大量文物,以简帛文书为主,包括简牍、帛书、纸书、墙壁题记等;此外,还发现了一大批家畜骨骸、丝麻织品、纸、文房用品等物品。悬泉置由坞院、马厩、房屋及附属建筑构成。其中,坞院总面积2500平方米,平面呈方形,门朝东,四周是边长50米的高大院墙,东北与西南两角各设角楼1座。院内有房间27个,大小不等,功能各异,有的供来客住宿,有的是工作人员的办公室。院旁还有马厩、库房和厨房。常驻人员37名,包括官吏、驻军、办

图3 悬泉置遗址鸟瞰图

事员和被发配到此地的刑徒等。①这些设施的具体数量可能会随当时的实际情况而有所增减，可能是一个常数。②豢养骏马 40 匹，备有用于传递文件的车马 10~15 乘，牛车 5 辆。库房存粮约 7100 石，一次可接待 500 人左右。③

图 4　悬泉置遗址平面图④

①如姬，木子桦. 悬泉置：驿站中的大汉帝国 [J]. 中华遗产，2018（3）：56.
②吕志峰. 敦煌悬泉置考论：以敦煌悬泉汉简为中心 [J]. 敦煌研究，2013（4）：68.
③如姬，木子桦. 悬泉置：驿站中的大汉帝国 [J]. 中华遗产，2018（3）：56.
④图 1、图 2、图 3、图 4 来源：如姬，木子桦. 悬泉置：驿站中的大汉帝国 [J]. 中华遗产. 2018（3）：56-65.

悬泉置的主要功能是为汉朝出使西域的官员以及外邦人员提供旅途中的生活起居服务，类似古代的客栈或现代的酒店、旅馆。据出土汉简记载，到了最忙碌的时期，1名工作人员就要负责照顾30人的饮食起居。敦煌一带干旱少雨，为解决旅途中人困马乏的问题，悬泉置饲养了大量马匹，并备有牛车，可供过路官员或旅客补给粮草或更换马匹。牛马用粮草均由敦煌郡直接供应。这一功能又类似补给站。此外，悬泉置还兼具传递军事情报的功能。

二、地理因素对功能布局的影响

悬泉置得名于附近的悬泉。在气候干燥的沙漠、戈壁地带，这处常年不枯的泉水被视作"生命之源"。试想，一行人在此跋涉许久，正当饥渴难耐之际，忽逢这样一汪泉水，其滋味必然是甜冽沁人的。这也是悬泉被称为"甜水井"的原因。时至今日，这泓泉水仍然发挥着重要作用，可以想象，在当时悬泉更是整个驿站的生命源泉。这也是悬泉置选址的主要考量。悬泉置既是传递政府邮件文书的驿站，又是接待过往国内外官员、使节、旅客的客栈，还要为各种军事行动提供信息情报传递及军需物资转运服务。悬泉置建于敦煌到安西途中唯一有水源的悬泉谷口，在此安排戍卒守卫，即可控制泉水，进而控制敦煌与安西之间的整条交通要道。①

从悬泉置遗址出土的50000多件汉简的保存完整程度以及考古发掘过程中文化层的完整度②，可以看出两千多年来此地气候变化不大——干旱、多风、少雨，夏热冬寒，昼夜温差较大，这也是西北地区典型的气候特征。悬泉置院墙的主要材料为沙土和干草，一层夯土加一层干草，层层累积，高耸、坚实的院墙就此筑成，可有效抵御外敌入侵，也能起到抵挡风沙、保温隔热的作用。之所以利用这些材料，是因为其他建筑材料如砖石、木材匮乏，而沙土、草木、石头等可就地取材。这也符合中国传统建筑因地制宜的地域特色。

悬泉置的方形城堡坐西朝东。笔者推测，这种布局一方面由于东方是汉帝国首都长安所在的方位，另一方面也充分考虑了地理因素的影响。敦煌位于中纬度西风

① 余凯. 敦煌悬泉置遗址保护规划与设计研究 [D]. 西安：西安建筑科技大学，2009：29.
② 何双全. 甘肃敦煌汉代悬泉置遗址发掘简报 [J]. 文物，2000（5）：4-20.

带，常年刮西风，进入冬季后，寒冷的西北风从西伯利亚平原吹来，因此将城门设置于面朝长安的东侧，可尽可能地减少冷空气的侵袭，使悬泉置内的"小气候"尽量保持舒适。另外，悬泉位于置所外不远处的山谷，将城门设于东侧，很有可能是为了方便取水，同时更好地对水源进行控制。

悬泉置的北侧紧靠河西走廊通往西域其他国家的东西向主干道。这条道路是丝绸之路的重要干道之一。悬泉置作为此条道路上至关重要的"点"，为保障丝路的畅通无阻，促进各地区、各民族之间的经济文化交流做出了重要贡献。可以说，悬泉置见证了丝路文明的繁荣，也见证了丝绸之路本身的兴衰变迁。另据简牍文书记载，在敦煌郡境内，东起渊泉，西至敦煌，沿途设渊泉、冥安、广至、鱼离、悬泉、遮要、敦煌七置，其中鱼离、悬泉、遮要三置远离县府，悬泉置更是位于荒野不毛之地。根据汉代的具体邮程，一天之内无法从安西到达敦煌。而地处两地之间的悬泉置，就成了过往人员的必经之地。①

悬泉置南依三危山余脉，即火焰山，这样的布局也有地理方面的考量：其一，所处位置较高，居高临下，有利于军事防御；其二，背靠火焰山，山体可抵挡一部分风沙；其三，进入冬季后，敦煌地区会有大量降雪，悬泉置位于山脚，从山上流淌下来的冰雪融水也是可利用水资源的一部分。

汉代的驿置主要有两大职能：一是传递邮件，二是接待过路人员。大量关于西域各国使者途经悬泉置的记录表明，悬泉置曾接待过解忧公主、冯嫽、少主、长罗侯常惠、楼兰王、大宛贵人乌莫塞等人，以及乌孙、于阗、莎车、疏勒、龟兹、小宛、焉耆、渠犁、乌垒、车师等20多个国家的使者，甚至还接待过1774人的庞大使团。②从上述接待名单可以看出，悬泉置经常接待西域诸国的重要人物。这一方面是由于悬泉置所处位置为交通要道，另一方面也是由于其占地面积较大，布局合理，功能齐全，各项基础设施均较为完备，适合作为接待宾客之所。置所内的坞堡院落建有对称角楼和各种不同规格的房舍，院外有大型马棚。悬泉置内设传舍、厩、厨、仓四大机构，又各设专职啬夫。啬夫主管全盘，属佐辅之。舍啬夫主管住宿，厩啬

① 何双全. 甘肃敦煌汉代悬泉置遗址发掘简报[J]. 文物，2000（5）：4-20.
② 余凯. 敦煌悬泉置遗址保护规划与设计研究[D]. 西安：西安建筑科技大学，2009：29.

夫主管马匹与车辆，厨啬夫主管餐饮，仓啬夫主管物资供应。①这与简文上不同等级的人员必须按规定住宿用餐，以及厩啬夫主管驿马、传车的记载高度吻合。②

再者，既然悬泉置曾接待过人数众多的使团，其占地面积较大也就完全可以理解了。考古研究证实，悬泉置的占地面积为 22500 平方米，除常驻工作人员外，还有各级官吏、戍守兵士和劳改刑徒。置内常备传车 10~15 乘，每月的粮食储备达到 7100 多石，一次可接待 500 人左右，可见当时悬泉置的规模还是非常大的。③

三、结语

提到悬泉置，人们最先想到的一定是该地出土的汉代简牍。这些简牍具有极高的学术研究价值，因此学者往往倾向于简牍研究，而忽视了悬泉置本身作为功能性建筑，也拥有很高的研究价值。由于悬泉置的整体建筑已经毁坏，虽然相关人员做了大量发掘、测绘工作，也对其进行了回填式保护，但终究无法完全恢复该置当时的面貌。不过，我们仍可以从现场遗址看到悬泉置当时的整体布局，推测其中各建筑的面积及边界。本文主要从地理环境出发，对悬泉置选址及其功能布局做了简要分析。悬泉置是安西—敦煌交通要道上的枢纽和要塞，其选址科学合理，布局得当，采用坞堡式院落建筑形式，为甘肃戈壁地带建筑特色与沿革研究提供了良好实例，在建筑学、设计学方面具有一定研究价值与应用价值。

①石明秀. 汉代驿站悬泉置 [J]. 寻根，2015 (1)：4-5.
②何双全. 甘肃敦煌汉代悬泉置遗址发掘简报 [J]. 文物，2000 (5)：4-20.
③吕志峰. 敦煌悬泉置考论：以敦煌悬泉汉简为中心 [J]. 敦煌研究，2013 (4)：68

新疆琉璃砖装饰艺术

李冬晨[①]

摘　要　新疆传统建筑运用了丰富多彩的琉璃砖饰，这是受到当地独特的环境、气候以及文化、宗教等因素的综合影响。在新疆地区，大量传统伊斯兰建筑至今仍保存完好，且由于文化交流与融合，出现了独特的建筑文化与艺术形态。本文以新疆地区的琉璃砖饰艺术为研究对象，深入探讨富有新疆地域特色的伊斯兰建筑文化内核，以期为现代建筑砖饰艺术的发展及实际运用提供新的思路和方向。

关键词　新疆；伊斯兰建筑；琉璃砖；装饰艺术

新疆维吾尔自治区位于我国西北边陲，因其独特的地理位置，成为古丝绸之路的重要节点之一（图1）。古丝绸之路文明在此开花结果，并深刻地影响了此地的建筑风格，使其具有了鲜明的地域和民族特色。琉璃砖是中国古代建筑文化中具有代表性的重要发明，广泛运用于各类特色建筑。而新疆传统建筑所使用的琉璃砖，不

图1　陆上丝绸之路

[①]作者简介：李冬晨，(1995—　)，男，汉族，设计学硕士，毕业于陕西师范大学美术学院。

仅融入了中原地区琉璃砖的风格和工艺特点，而且独具地域民族文化特色，受到当地人民的喜爱与推崇。与中国其他地区的伊斯兰建筑相比，新疆地区特殊的地理、气候及宗教、文化因素，使此地的传统伊斯兰建筑更具艺术特色，体现出强烈的民族气质，具有极高的艺术造诣和研究价值。

一、琉璃与琉璃砖饰

关于琉璃，有一段美丽的传说。相传琉璃是春秋时期范蠡于公元前493年发现的。此物光滑圆润、流光溢彩，范蠡认为其是天地造化之至宝，便将其献给越王。越王感念范蠡铸剑与献宝之功，又将此物还给范蠡，并赐名"蠡"。随后，范蠡周游列国，寻访能工巧匠，将"蠡"打造成一件绝美的首饰，作为定情信物赠予西施。后吴越两国开战，越国不敌吴国，越王只得将西施献给吴王。西施心中悲戚，出行前泪洒"蠡"上，并将其还给范蠡。这般情意，天地为之所动，便让西施的眼泪历经千年仍在其中流动，谓之"流蠡"。"琉璃"之名因此而来。

据史料记载，琉璃的五种用途为开运、入药、显贵、赏玩及建筑。在中国古代，琉璃居五大名器（琉璃、金银、玉翠、陶瓷、青铜）之首，为佛家七宝（金、银、琉璃、珊瑚、砗磲、赤珠、玛瑙）之一。古法琉璃的制作工艺到明代已失传，只留下口口相传的只言片语，载于一些民间传说和文学作品中。我们熟知的《西游记》中的沙僧就是因为失手打碎了一只琉璃盏而被贬入凡间的。琉璃之独特与贵重由此可见一斑。

北魏时期，中原地区开始将琉璃砖运用于建筑装饰；到了唐朝，琉璃砖饰艺术达到鼎盛。作为中国古代建筑文化的重要发明和艺术代表，琉璃砖在长期的文化交流和贸易往来中不断影响着新疆地区的建筑艺术文化和审美观念，并使当地形成具有其自身民族地域特色的建筑文化，传递着丰富的文化美学信息。

本文所研究的古代建筑琉璃砖与现代工艺琉璃砖有着本质区别，主要表现在制作手法、文化内涵和基本材质上。现代工艺批量生产的琉璃砖本质上是使用了脱蜡技术的玻璃工业制品，而古代建筑琉璃砖是从古法陶瓷演变而来的一种新材质，是将某种特殊的岩土预烧制后，涂上琉璃釉和染色料，最终经高温烧制而成的一种装饰材料。

二、新疆琉璃砖饰的基本特征和流变

新疆传统建筑所使用的琉璃砖饰，与大众认知中的琉璃瓦有着极大差异。一说在长期的贸易交流中，来自西亚的波斯商人将一种名为苏麻离青的染料带入新疆地区，并将其涂抹在白瓷上，用这种白瓷烧制而成的釉面砖，就是今天所说的琉璃砖。"Smalt"意为"深蓝色"，当时人们根据发音称其为"苏麻离青"。据史料记载，新疆地区所使用的苏麻离青与中原地区传统青花瓷所使用的染料有着相同的来源。丝绸之路拉近了中原与西域的距离，使新疆地区的琉璃砖饰在保有地域民族特色的基础上，又融合了中原琉璃砖的一些特点。

为便于组合拼接，新疆地区的琉璃砖多为规则的四方形，包括琉璃装饰瓷砖、雕花琉璃砖、拼花组合砖等，具有单色和彩色两种色彩设计风格。常见的单色琉璃砖有绿、白、黄三种，一般利用磨具上色压花批量生产。彩色琉璃砖多用蓝、绿、白色，一般以白色为底，用蓝色、绿色颜料在预烧制完成的瓷砖上绘制图案。蓝色和绿色是新疆琉璃砖最常用的颜色，不仅仅因为这两种颜色典雅大气且富有活力，这也与新疆伊斯兰文化信仰密不可分。

据考证，新疆琉璃砖饰最早出现于喀喇汗王朝。当时，陵寝顶部及墙面装饰大量使用浅蓝色的琉璃砖。到帖木儿时期，琉璃砖的应用更加广泛，在建筑穹顶、石柱及墙面各处都能看到琉璃砖，同时出现了丰富多彩的拼贴样式。自此，各种建筑开始广泛使用琉璃砖，直到今日。历经风霜保留至今的新疆麻扎建筑群，大量使用白底蓝花琉璃砖。这些琉璃砖大多是穆斯林信徒在传教途中从世界各地带回来的，因此该建筑群砖墙上的图案、纹样风格各异。虽然纹样各不相同，但这些琉璃砖仍然多为白底蓝花，而这些蓝色纹样也多与新疆当地特色有关，如产于新疆的植物、果实、花卉等。

值得关注的是，上述琉璃砖虽来自世界各地，但其色彩、材质与中原地区的"青花瓷"非常相似。二者之间有很深的渊源。相关研究表明，青花瓷起源于唐代。大唐国力强盛，风气开放，中原与西域的交流不断加强，中原地区的制瓷工艺传入西域。到了宋代，人们的审美观念发生变化，青花瓷逐渐走向没落。而此时波斯受丝绸之路文化交流的影响，制瓷技术迅速发展。可批量生产的成熟技术及其带来的成

本下降，使瓷器成为当时波斯随处可见的艺术品和生活用品，也使彩绘瓷器进入高速发展时期。波斯是苏麻离青的原产地，自古以来当地人就将其视作染料；而自然与宗教信仰更使蓝色成为波斯人最喜爱的色彩。蒙元时期，随着蒙古帝国的扩张，大量阿拉伯商人经由丝绸之路来往于中原与西域。蒙古人因本族图腾为蓝色而偏重蓝色，青花瓷也因此重新受到重视。此时，产自中原的青花瓷大量流入西域，广受西域人民欢迎。在伊斯兰文化的影响下，商人们大量生产"青花瓷"仿制品，并在其中加入伊斯兰风格。这些仿制品传入西域后，又经过多年演变，变成了具有伊斯兰文化风格的陶瓷砖，其式样也逐步被运用到建筑装饰中，最终演变成了白底蓝花砖，即本文所说的琉璃砖。

三、新疆琉璃砖饰色彩变化的差异性

新疆地区物产丰富，土地广袤，各个地区的琉璃砖饰因受到环境、人文等因素的影响，故在其艺术特点上也存在着明显的差异。研究发现在新疆传统建筑中，琉璃砖广泛用于传统陵墓及清真寺等重要场所，由此可见琉璃砖饰的珍贵及其象征的尊贵和威严。

新疆地区最常见的是以绿色和蓝色为主色的琉璃砖饰。公元9世纪末10世纪初，伊斯兰教经中亚传入新疆南部地区。经过近6个世纪的推行和发展，16世纪初，伊斯兰教成为新疆的主要宗教，取代了佛教的地位。由此绿色成为最正统的颜色，被广泛运用于装饰和建筑中。在《古兰经》中提到的蓝色是神住所的颜色，因此信仰伊斯兰教的人对蓝色产生了独特的偏爱。这两种色彩不单单是信仰的体现，也展现了新疆人民对自然的尊崇和热爱。其他地区也因环境、人文等独特因素，为琉璃砖饰加入了有地域特色的色彩。例如位于东疆的吐鲁番、哈密等地，拥有相对丰富的森林和水资源，水果等物产丰富，当地的琉璃砖饰除了有常见的绿色、蓝色，还有紫色、黄色等较为鲜艳热烈的颜色，也代表了当地人民对丰收的喜悦和向往。而在南疆沙漠地区，高温和干旱使南疆人民对富有生机活力的绿色、蓝色十分渴望，这两种颜色也因此成为当地人民最喜爱、最重视的颜色。观察南疆阿帕克霍加的陵墓建筑，会发现其中大量使用了白色琉璃砖饰。这是因为在沙漠干旱地区白色吸收热量最少，且质地干净，大气典雅，同时白色能延伸视觉上的空间感，与绿色、蓝色

等颜色搭配也能展现伊斯兰建筑的文化内涵和人文特色。

在长期的发展中,新疆琉璃砖饰也受到中原文化的影响。众所周知,红色深受中原人民喜爱,在中原传统文化中有热闹、喜庆、幸福、吉祥等美好寓意,中原民间的节庆、婚嫁等活动大都以红色为主要装饰。新疆地区也受到中原色彩文化的影响,在部分传统陵墓建筑中出现了伊斯兰国家不常见的红色琉璃砖饰。但是,与中原常见的大红等高亮度红色不同,新疆地区的琉璃砖饰多使用明度相对较低的暗红色、土红色,同样有着喜庆和幸福的美好寓意。

四、新疆琉璃砖饰的纹样特征

笔者搜集了大量资料,并对比了哈密回王陵(东疆)、阿帕克霍加墓(即香妃墓,南疆)和吐虎鲁克·铁木尔汗麻扎(北疆)的琉璃砖饰纹样,发现除了植物纹样,还有很多琉璃砖饰使用几何纹样,如菱形纹饰、星形纹饰、卍字纹饰、回字纹饰,另外也有别具特色的书法纹饰。笔者对实物图像资料进行了归纳整理,并据其绘制出各类纹样图案。具体如下:

(一)菱形纹饰

早在新石器时代,菱形纹饰(图2)就已经作为装饰图案出现在半坡文化的陶罐上。方正的菱形图案象征着广袤的大地,同时代表了对正直、刚毅人格精神的追求。通过丝绸之路的贸易和文化交流,这种纹饰由中原进入西域,逐渐影响了西域的装

图 2 菱形纹饰①

① 图 2 至图 10 为笔者整理实物图像资料后自绘。

饰艺术。几何形纹饰一般与植物类纹饰搭配使用，使整体造型在富有韵律变化美的同时，也有秩序、规整之感。图案组合千变万化，象征着真主的神力和创造力。

（二）星形纹饰

星形纹饰（图3）是阿拉伯装饰艺术的典型代表之一。在长期的文化交流中，新疆地区深受阿拉伯文化影响，那里的人民也对星形纹饰产生了独特的喜爱之情。新疆地区的星形纹饰是由多种几何图案重复、旋转或组合形成的等边放射形多角图案，四角、六角、八角等偶数边角的纹饰较为常见。星形图案形式丰富，变化多样，尖中带方，方中有圆，在无形中与天圆地方和自然规律契合，与人的精神产生共鸣。

（三）卍字纹饰

公元前1世纪，佛教经克什米尔传入新疆于阗（今和田地区），之后当地人民信仰佛教长达16个世纪，而卍字图案是佛教纹样的典型代表，因其中心对称的造型十分工整，在连续重复的装饰纹样中具有独特的韵律美（图4），深受人们喜爱，也因此在新疆地区传播开来。卍字是运动的十字，由横一和竖一组成，其意义在于教化众生拥有善良、仁爱、宽容、平等、和谐的本体，同时要树一（即"竖一"）远大的志向，坚持恒一（即"横一"）的目标十年。十字运动也代表精进与智慧。

（四）回字纹饰

回字纹（图5）最早可见于史前时期的陶土制品和青铜器，是起源于原始社会的一种装饰纹样。回字纹由云雷纹简化而来。由连续排列的圆形构成的图案称"云纹"，由连续排列的方形构成的图案则称"雷纹"，云雷纹是二者的合称。回字纹一般不单独作为主要纹饰出现，而常环绕于日月类纹样的周围，发挥辅助、导向性作用。回字纹与日月类纹样的组合代表了原始居民心中自然界的四大元素，也体现了他们对自然的崇敬与热爱。

（五）植物果实纹饰

新疆地区物产丰富，盛产西瓜、石榴、无花果、巴旦木等。而新疆琉璃砖饰上的植物果实纹样（图6）的原型就是这些作物。人们对这些作物的果实（或种子）、

藤蔓、枝叶进行简化概括，创作出独立的装饰图案。这些植物果实纹饰不仅充分体现自然美、形式美和韵律美，还被当地居民赋予内涵美。如石榴和葡萄就有多子多福、家业繁盛的寓意，西瓜则象征着生活甜蜜、丰产丰收。这些寓意代表了少数民族人民对美好生活的向往，与汉族文化有相通之处。

图 3　星形纹饰

图 4　卍字纹饰

图 5　回字纹饰

图 6　植物果实纹饰

（六）植物花卉纹饰

新疆地区物产丰富，维吾尔族人民心中充满了对大自然的崇敬与热爱，因此自然界中花草树木的形象也被改造成各种精美的装饰纹样。植物花卉纹饰种类丰富、形

图 7　植物花卉纹饰（菊花）

图 8　植物花卉纹饰（桃花）

图 9　植物花卉纹饰（十字花科花卉）

图 10　植物花卉纹饰（向日葵）

式多样，搭配组合可产生许多变化（图7—图10）。其中蕴含着新疆人民对大自然的热爱，以及对丰收年景、美好生活的向往。

（七）书法纹饰

阿拉伯书法历史悠久。源自伊斯兰时代的手抄本《古兰经》，字体类型丰富，具有独特的文字体制系统，把对文字形式美、文字装饰性和书写节奏感的追求体现得淋漓尽致。在传统伊斯兰建筑装饰中，阿拉伯书法纹饰（图11）常以彩绘或雕刻的形式出现，以展现其庄严肃穆而又华丽的形式之美。另外，货币，碑文经文和具有伊斯兰风格的工艺品也会用书法纹饰进行装饰，以展现其独特的地域文化特征和民族文化特色。

以上纹饰都具有不同的形式美和象征意义，体现了伊斯兰文化独特的思想内涵和新疆人民对美好生活的向往。从这些琉璃砖饰的色彩和纹样中，我们不仅可以看到新疆地区的本土文化及其内涵，还能感受到其深受西域文化和中原文化的影响。新疆地区独特的琉璃砖艺术是千百年来外来文化与本土文化不断相互影响、相互交融的结果。

图11 书法纹饰

五、新疆琉璃砖饰的传承与发展

新疆维吾尔自治区地处我国西部边陲，地广人稀，在近代历史上长时间处于较为封闭的状态，使外界对其文化了解甚少。从世界范围来看，新疆地处亚欧板块腹地，是古代丝绸之路的重要枢纽，这就使得世界各地的文化得以汇集于此，生根发芽，进而催生出独特的地域文化风貌。

现如今随着经济社会的高速发展，城市建筑不断更新，人民精神文化需求也在不断增长，人们越来越注重建筑物中所蕴含的文化内涵。新疆传统琉璃砖装饰艺术是中国历史文化传承的结果，更是中华民族的艺术文化瑰宝。我们对其不应仅有认识和了解，更要保护好现存的传统琉璃砖建筑，使其免遭破坏，传承新疆地区的优秀传统艺术文化，并将其运用到现代建筑中，使二者融会贯通，为当代建筑装饰艺术的发展开拓新的思路。

唐代莫高窟壁画中建筑形式的演变

王 靓[①]

摘 要 唐朝是中国历史上最强盛的朝代之一,也是中国古代建筑发展的成熟期。唐代建筑虽样式丰富、恢宏大气,但保留至今的较少。在敦煌莫高窟中,唐代建造的洞窟较多,壁画中的建筑画亦种类繁多,这为研究唐代建筑提供了丰富的历史资料。通过查阅唐代莫高窟建筑画的相关资料,笔者从寺院建筑的空间布局、组合形态、单体结构及细部构造出发,回顾唐代莫高窟壁画中建筑形式的演变历程。

关键字 莫高窟壁画;唐代;建筑形式;演变

一、唐代莫高窟壁画中寺院的空间布局

在敦煌莫高窟中,唐代开凿的洞窟有278个。窟内壁画中的建筑画也非常丰富,建筑种类繁多,其中大型建筑组群更具特色。这些建筑画属于经变画的组成部分,以表现佛国文化为主。因此,壁画中佛教寺院等宗教建筑出现较多,且每个时期都有不同的组合形式,映射出中国古代佛寺建筑的空间布局。

(一)初唐时期

初唐时期为探索期,建筑画多在阿弥陀经变和弥勒经变中出现。壁画中的寺院布局主要在隋代一殿二楼的基础上向大空间的寺院布局发展。建筑画中主体建筑群的组合形式有四种:

第一,继承隋代一殿二楼的组合形式,并排成列,各建筑之间没有联系。如第

[①]作者简介:王靓,(1996—)女,汉族,设计学硕士,毕业于陕西师范大学美术学院。

215窟南壁的供弥勒菩萨居住的兜率天宫，中间是三开间殿堂，两侧各立一座两层阁，是典型的一殿二楼的天宫形式。

第二，一殿两堂或一大两小的三阁，用飞虹或廊道相连，成"山"字形的组合布局。如第338窟龛顶的兜率天宫，其布局为由一殿两堂二廊构成的"山"字形平面（图1）。

第三，由独立的三阁组成"品"字型布局。如第329窟南壁、第331窟北壁的三阁，均为一殿两厢的"品"字形布局。

第四，由一殿双阁组成的"凹"字形布局，是在"品"字形布局的基础上发展而来的。如在第321窟北壁，虚空的云层上并列三阁，用阁道相连，构成"凹"字形的建筑布局。

这一时期，建筑群的组合形式开始尝试新的布局方法，不同的布局方式可使经变画中的内容展现出不同的效果，建筑画逐渐步入发展期。

图1 第338窟平面联想图[①]

（二）盛唐时期

盛唐是唐代建筑画发展的鼎盛时期。壁画形式、种类由简到繁，加强了对寺院建筑群的刻画，展现了盛唐建筑布局的恢宏气势。盛唐时期，建筑画中最常见的寺

[①] 孙儒涧，孙毅华. 敦煌石窟全集 建筑画卷 [M]. 香港：商务印书馆（香港）有限公司，2001：72.

院建筑平面布局是"凹"字形布局。这种布局有三种方式：楼、阁与回廊组合、多种单体建筑组合、天宫寺院的建筑组合。"凹"字形平面布局最大的特征是对称、简洁而富有变化。如第148窟东壁观无量寿经变中主体建筑为"凹"字形平面的大型寺院，第208窟北壁兜率天宫中三面回廊的"凹"字形庭院等，都是典型例子。

盛唐初期，壁画建筑还没有完全摆脱初唐佛寺的形式。初唐向盛唐的过渡时期，建筑布局出现两种转变趋势：一是由楼、阁单体运用向混合运用转变；二是由单院向多院转变。到盛唐后期，单体建筑的快速发展为寺院布局提供了新的灵感。在寺院布局中加入不同的单体建筑，再组合成具有多种表现形式的庞大建筑群，再现盛唐建筑群格局、气象之宏大，如第172窟的大型寺院建筑。

（三）中晚唐时期

经过初唐、盛唐时期的积淀与发展，至中晚唐时期壁画建筑规模达到顶峰。但寺院单体布局始终保持着中轴对称和封闭式廊院的平面形式。在经变画中，寺院的建筑空间布局主要有三种呈现形式。其一，沿用初唐、盛唐时期以大殿为中心的一进或两进院落。其二，出现了横向三院组合的寺院布局（图2），如第231窟、237窟、85窟的天宫建筑都是三院组合的形式。其三，逐步突破了"凹"字形构图，开

图2 第231窟三院式推想图[①]

① 孙儒僩，孙毅华. 敦煌石窟全集 建筑画卷［M］. 香港：商务印书馆（香港）有限公司，2001：184.

创了一种新的布局形式。如第 361 窟的药师经变，上部沿用"凹"字形平面的三合院，下部布置一列横廊，组成封闭的四合廊院。横廊上建三间楼门，廊上左右再置钟楼、经藏及其他楼房等，是一幅完整的寺院建筑画。这种表现方式多用于药师净土变，之后五代、宋、西夏也沿用了这一布局方式。

唐代壁画中的寺院布局灵活多变，但始终以对称为主，也算是寺院布局的特色之一。经历了初唐、盛唐、中晚唐三个时期，从初探到发展再到程式化，壁画中建筑群的规模越来越大，对佛寺本身的刻画也更加细致。唐代莫高窟壁画中寺院的空间布局不仅仅展现了建筑群组合的发展过程，也映射出中国古建筑的布局手法。

二、唐代莫高窟壁画中单体建筑的发展

莫高窟壁画中的建筑群规模逐渐庞大，离不开单体建筑的发展。唐代莫高窟壁画中的单体建筑种类繁多，常见的有殿、堂、楼、阁、台、回廊、塔等。纵观这些单体建筑，笔者发现，从初唐到晚唐，壁画建筑在功能、造型、色彩、细节等诸多方面都产生了微妙的变化，这些变化与每个时期的政治、文化都息息相关。单体建筑的演变使敦煌莫高窟中的建筑画更加多变，拥有无限可能性。

（一）殿与堂

殿、堂指高大的房屋，是壁画中出现次数最多的建筑形式。在唐代莫高窟壁画中，殿比堂要更高大一些，在寺院总体布局中处于主要位置；堂则位于殿的前、后、左、右，处于次要地位。壁画中的殿、堂下有台基，台基边缘有栏杆。台上的殿面经历了初唐、盛唐、中晚唐三个时期，从简单的三开间小殿发展为五开间的大殿，建筑整体更加宏伟华丽。初唐的一些殿堂檐下有向上撑的障日板（图 3）。到盛唐以后，障日板基本消失，殿堂的屋顶形式逐渐多样化，如第 220 窟南壁大殿的四阿顶、第 148 窟东壁北大殿的歇山顶、第 361 窟北壁大殿的攒尖顶等。屋顶的装饰也各不相同，有鸱尾、琉璃瓦、火焰宝珠、塔刹等。柱子上也逐渐出现纹样装饰，使壁画中的大殿更为精致美观。纵观整个唐代的莫高窟壁画，其殿堂造型在结构上从简单到复杂，部位装饰日趋精细。殿、堂建筑成为唐代莫高窟建筑画中不可或缺的重要组成部分。

图 3　莫高窟第 338 窟，障日板①

（二）楼与阁

楼与阁是两种类型的建筑，在造型与外观上都有区别。古建筑学家陈明达对楼、阁的定义是："自地面立柱网，柱网上按铺作即是平坐，上面再立柱网建殿屋，即是阁；自地面建殿屋，又在上面建平坐、殿屋，则为楼。"②唐代壁画中的楼、阁面阔是三开间到五开间，在初唐二者是不混用的。如第 329 窟的南壁、北壁为整壁大幅建筑画，但其中的建筑分别以阁、楼的形式出现，表现手法不同，造型也有一定差异，各有千秋。阁在初唐出现的频率非常高，也可以说明阁是这一时期流行的建筑形式之一。随着时间的推移，楼、阁也在不断发展与演变，由于二者形象较为相似，

①孙儒涧，孙毅华. 敦煌石窟全集 建筑画卷［M］. 香港：商务印书馆（香港）有限公司，2001：75.

②孙儒涧，孙毅华. 敦煌石窟全集 建筑画卷［M］. 香港：商务印书馆（香港）有限公司，2001：81.

到盛唐时期二者形象开始混淆，阁也就慢慢从壁画中消失了。但在这个过程中也出现了一些特殊的阁，如碑阁、平阁。如第 171 窟、第 445 窟壁画中的平阁，与初唐壁画中的平阁形式正好形成一种衔接。到中晚唐，壁画中的楼开始占据主要地位，出现了角楼、八角经楼、八角钟楼等不同的造型，以及攒尖、盝顶等全新的屋顶形式。唐代莫高窟壁画中的楼、阁屋顶装饰华丽，有塔刹、双层宝盖、仰莲、宝珠等。其中，塔刹用于阁楼顶始于盛唐时期，因其造型华丽，在唐以后的各代也频繁出现。

（三）台

台是一种古老的建筑类型，最早出现在春秋战国时期。唐代莫高窟壁画中台的种类较多，有露台、歌台、钟台、经台等。初唐壁画中的建筑画以露台与水面为主，台在建筑画中占主体地位，大面积的绘制可使台显得更加精美细致。第 335 窟（图 4）南壁的三开间小殿堂上设有平坐栏杆，露天平台上有伎乐在奏乐，这是为了把演奏者的位置抬高，以便观众欣赏。这种形式的屋顶歌台最早见于初唐时期，且出现频率较高。盛唐时期，屋顶歌台逐渐减少，台的形式主要是钟台与经台。由唐道宣《戒坛图经》所载"塔东钟楼，西经台"可知，此窟

图 4 莫高窟第 335 窟，屋顶歌台①

所绘的两座台榭式建筑是唐代寺院中必有的建筑。盛唐壁画中这一类台出现较多，许多高台的台壁都由不同颜色的方格或菱形绘制而成，这恰是琉璃砖贴面的反映。到了中晚唐，经台、钟台依然是当时寺院中不可或缺的建筑样式。此时壁画中的台出

①孙儒僩，孙毅华. 敦煌石窟全集建筑画卷［M］. 香港：商务印书馆（香港）有限公司，2001：89.

现了一种与初唐、盛唐均不同的形式，这也是盛唐以后的普遍绘制方法。如第 126 窟北壁画中所示的寺院一角，月台之上再起台基，高台用砖石砌成，表面用色点区分不同块面。

（四）回廊

回廊指回环曲折的走廊。早在北朝和隋代，壁画中的宫廷和民居就有廊院形式，但用于回廊组合的各单体建筑形成统一的寺院，则是从初唐开始的。初唐时期，由于建筑群规模较小，因此回廊连接建筑的功能显得相对薄弱。到了盛唐，单体建筑快速发展，建筑群的规模不断扩大，回廊便在这一时期得到广泛运用。单体建筑之间用回廊连接，整体构图更具灵活性。盛唐晚期，利用回廊组合连接多种单体建筑的手法愈加成熟。有的长廊舒展；有的在回廊上建角楼飞虹，形成美丽的天际线；有的用长长的回廊围住寺院，再用回廊分隔内院。回廊的运用让盛唐建筑群规模更加宏大，寺院布局更加灵活。如第 148 窟大殿两侧的斜廊与回廊断面有三根柱子，中间的一列柱子上设有过道及窗户，形成隔断，廊把独立的门、堂、殿、阁等单体建筑连接组合成完整的院落。中晚唐时期，壁画中的回廊依然是连接建筑的重要部件。值得一提的是，有些回廊顶部建有圆亭，如第 159 窟南壁上的回廊，形成一道独特的风景线。

（五）佛塔

中华大地上现存的佛塔数量不少，种类丰富。唐代敦煌莫高窟壁画中的佛塔亦数不胜数，各具特色。壁画所体现的佛塔材料也在不断变化。从木塔、砖石塔到木砖混合塔，这样的材料变化诠释了中国古建筑中佛塔实物留存较多的原因。在造型方面，初唐壁画中的塔以窣堵波式为主，而楼阁式仅有两座，单层木塔仅一座。多宝塔塔形较为相似，塔身为覆钵形或钟形，中空，可容二佛坐其中。仅存一座的单层木塔在第 323 窟南壁，塔身为三开间小殿，小殿中舍利放光，塔下部有高大的须弥座，底部是莲花承托。盛唐壁画的佛塔中，砖石和木结构的单层塔较为多见，而高层塔则以加塔刹的形式出现在壁画中。单层砖石塔的塔身有方形与圆形两种，其余的都较为相似。这一时期，单层木塔的形式变化很大，如第 172 窟中的圆形平面单层木塔，体现了木结构技术的不断进步。盛唐壁画的画幅不断扩大，对佛塔细节

的描绘也更加精美细致。到中晚唐,壁画中的塔以三开间的单层木塔和单层砖石材料搭建的塔为主,而砖木混合的单层塔数量较少。中晚唐的多宝塔塔身为殿堂式,采用木构殿堂的构建手法。这种殿堂式的木结构单层塔出现于盛唐,但在中晚唐壁画中出现的频率更高。中晚唐的三开间单层木塔,塔内供佛或莲花,还有一部分是完全汉化了的佛塔。砖木混合的单层塔数量较少,如中唐第 231 窟壁画中的塔。无论是现存数量还是壁画种类,佛塔类建筑都是古建筑研究中资源最丰富的,佛塔演变的历史值得学界深入研究、探讨。

三、唐代莫高窟壁画中建筑构造的细化和演变

(一)台基与栏杆

台基是中国古建筑中的重要结构之一,是建筑下面用砖石砌成的突出平台,也是建筑底座。台基是壁画建筑物中不可缺少的,与栏杆(图5)和花砖铺地形成了一个有机整体。初唐建筑多散布在巨大平台上,台基建在水池边,表面用砖包砌。方砖或是单色,或绘有花纹,如宝相花、团花等。台基上装有栏杆,以华板栏杆为主,装饰华丽。如第 220 窟壁画,每一竖相交处都绘有一个矩形,采用金属包镶,以强调节点。到盛唐,随着建筑画的成熟,台基刻画也更为细致。如第 148 窟东壁的水中露台,隔身板上装饰着团花纹,工整富丽,同时设有勾片栏杆。这一时期的栏杆仍用金属片包裹。盛唐早期的华板形式和初唐别无二致,到了晚期有所改变,较多地使用勾片栏杆。唐代以前,勾片栏杆的形式已多次出现过。盛唐早期以华板栏杆为主,但也能看到勾片栏杆;中晚唐时期又以勾片栏杆为主。从初唐、盛唐到中晚唐,台基和栏杆都发生了从简洁到华丽的风格转变,使建筑画别具特色,成为壁画建筑立面构图的重要元素。

(二)斗拱

斗拱是中国古建筑中的一种特有结构,斗拱的变化可看作中国传统木构架建筑形制演变的重要标识。在唐代敦煌莫高窟壁画中,斗拱的形制也随着时代的推进发生了很大变化。初唐的斗拱形式简洁明了,其功能、结构仍处于发展之中,以一斗

三升及人字拱为主，普遍使用单拱，没有左右伸出的横拱，也说明房屋开间的跨度相对较小。到盛唐，斗拱的发展步入兴盛期。如第172窟南壁壁画中的大殿斗拱（图6），这是斗拱中最早出现耍头的案例。画家对壁画斗拱的描绘愈发精细合理，符合建筑物的实际结构规范。同时，斗拱的运用已经出现等级区分，不同形式的斗拱被用在不同等级的建筑上。中晚唐壁画中的斗拱既沿袭了盛唐的形式，又在此基础上有所发展。壁画描绘的斗拱繁简不同，有四铺作、六铺作，最多到七铺作。这说明此时画家对斗拱的画法已得心应手，壁画斗拱（图7）已经进入成熟阶段。唐代壁画中斗拱的演变让建筑细节更加精美，建筑形制更加完善，也为今人研究中国古建筑细部构造提供了丰富资料。

图5 莫高窟第220窟，台①

① 孙儒僩，孙毅华. 敦煌石窟全集 建筑画卷[M]. 香港：商务印书馆（香港）有限公司，2001：105.

图6 莫高窟第172窟，斗拱①

图7 中唐莫高窟第237窟，北壁，斗拱②

①孙儒僩,孙毅华.敦煌石窟全集 建筑画卷[M].香港:商务印书馆(香港)有限公司,2001:176.
②孙儒僩,孙毅华.敦煌石窟全集 建筑画卷[M].香港:商务印书馆(香港)有限公司,2001:234.

（三）屋顶

中国古建筑的屋顶形式丰富多样，有四阿顶、歇山顶、攒尖顶等，屋顶上的装饰细节也各具特色。初唐的屋檐大多是平直的，只有少数有翘曲檐角，而壁画中鸱尾的画法已经十分规范，如第215窟、第220窟的壁画中部分屋顶上有鸱尾。至盛唐，屋顶的形式可反映各单体建筑在建筑群中的主次关系，屋顶檐口平直，檐角基本不起飞翘。如第217窟北壁经楼，歇山顶的屋顶正脊两端带有成双的鸱尾，鸱尾背部有双鳍，尾鳍内有联珠纹，上部为芒刺状的拒鹊。拒鹊（图8）这一形象只有在盛唐壁画中才能看到，它使屋顶的装饰细节更加丰富。中晚唐壁画对屋顶的处理继承了盛唐传统，同时在瓦和脊上有所发展。如第158窟、361窟、156窟的屋面都用了几种色彩鲜丽的瓦，笔者推测这些是琉璃瓦。琉璃瓦的运用使建筑整体变得明快而富有生机，强化了屋顶的视觉审美效果。

图8　盛唐莫高窟第217窟北壁，屋顶拒鹊[①]

[①]孙儒涧，孙毅华. 敦煌石窟全集 建筑画卷［M］. 香港：商务印书馆（香港）有限公司，2001：180.

四、结语

　　建筑是文化的体现,建筑的发展反映了人类文明的进步。敦煌莫高窟是集壁画、雕塑、建筑于一体的综合性艺术博物馆,而唐代又是莫高窟艺术的繁荣期。在经历初唐、盛唐、中唐、晚唐四个不同的历史阶段后,建筑画在内容、画幅方面都有了一些显著变化。初唐时期,壁画建筑群的规模相对较小,一些单体建筑之间缺乏关联,画工开始注重建筑细部的刻画。盛唐是壁画建筑的发展巅峰期,壁画画幅较大,对单体建筑进行组合,规模宏大,井然有序,形成壮阔而富有层次的建筑空间。中唐壁画建筑在吐蕃的影响下曾有过一段繁荣期,刻画细致,技艺精湛,力求完美。到了晚唐,画风凝滞,壁画建筑开始出现程式化倾向。从建筑史的角度来看,唐代建筑是中国传统建筑走向成熟的重要阶段,无论是单体建筑的营造,还是群体建筑的组合,都达到了高峰。唐代敦煌莫高窟壁画中的建筑内容是极其丰富的,壁画所展现的中国古代建筑是我们宝贵的文化遗产,为研究古代建筑的发展与演变提供了大量图像资料。

关中传统民居空间节点特征探究

<center>王晓燕①</center>

摘 要 在关中传统民居建筑中,空间节点构件包括门窗、屋脊、屋檐等重要关节点和连接点。这些"精神构件"不仅在形式上具有神秘感,而且具有重要的空间暗示力,揭示了民居所在的空间位置及其重要意义。这是我们理解关中民居空间特性的一条重要线索。本文通过研究关中民居中的重要"精神构件",分析其在关中传统民居中突出空间表达的作用。在构建庭院建筑纵深轴线与序列动线的过程中,"精神构件"不但对关中传统民居的起、承、转、合具有重要作用,而且在关中民居组群建筑中起到内化和外化复合空间的作用,还能体现关中民居建筑尺度、材质、肌理的作用及特征。

关键词 关中传统民居;精神构件;空间节点

关中传统民居的门窗、屋脊、屋檐以及关节点、连接点等构件,不仅仅是物质层面的结构需求,更是居住者的心理、精神需求。其存在价值又是理解关中传统民居空间结构的重要线索,本文称"精神构件"。这些"精神构件"一方面在空间组织和空间位置上起引导、隐喻、暗示和强化补充的作用,另一方面传达出民居在文化审美方面的精神寄托和传统语义。本文主要探讨"精神构件"在空间及空间节点中的审美功能及其价值,进而使读者更加深刻地理解关中传统民居。

一、构造节点对空间表达的强化作用

建筑以建筑实体和空间构成为核心。建筑审美可分为空间美和实体美,不同体

① 作者简介:王晓燕,(1974—),女,陕西师范大学美术学院副教授、博士生,研究方向:环境设计。

系的建筑，空间美与实体美的侧重点也各不相同。关中传统民居是典型的中式离散型传统庭院，倾向于展现空间美。内向庭院的整体空间景致是关中民居所要表现的主体。主建筑和辅建筑都是关中民居庭院空间的构成因子，以"二维"的围合面形式为主，突出展现庭院空间的内向美，进而追求庭院空间意境美、境界美的核心理念。① 对于狭小的庭院空间而言，如何打造内向庭院，尺度应如何确定，是关中传统民居空间处理的关键。

在关中传统民居中，院落围合一般为窄长布局，在空间上往往给人一种呆板压抑的感受，但这种狭窄的围合院落又集中使用了凹廊、廊檐、透花窗格这些集装饰性与功能性于一身的"精神构件"，既使空间具有强烈的扩张性，又使空间之间相互渗透，弱化了实墙围合的封闭感，这种通透感使狭窄的庭院获得延伸的视觉感受。实体墙面使空间界限分明，从而产生一种强烈而又生硬的围合感。而细木雕内檐和门罩具有弱化实体墙面的作用，精雕细刻的木材突破了庭院青砖墙面营造的封闭效应，使实体墙面被"虚化"，转化成可丰富视觉效果的装饰。花格窗、柱廊、隔扇也有相同作用，能够放大内庭的空间感，也能把实体界面调成两种界面相互叠加的"复合"界面。

在关中传统民居中，凹廊是外廊的一种，功能与挑廊相同，廊外侧与外立面齐平或缩进是凹廊的主要特征。建筑物一般对凹廊无特殊要求，与阳台相似，缩进的立面在视觉上有纵深效果，用于关中窄院，具有明显的延伸、扩大内庭空间的作用。

在关中传统民居中，照壁的使用有其独特用意，参照卡米洛·西特的外部空间尺度设计理论，笔者对陕西旬邑县唐家大院进行了调研，经过测量，得出数据比值。从入口倒座至厅房之间的 D/H 比大于 2，使得院落空间的围合性、封闭性较差。而照壁设置弥补了空间缺陷。照壁缩短了倒座到厅房立面的间距（图 1 的 A 到 C），弱化了入口、倒座与厅房空间距离过大的尺度关系，加强了空间围合性。西厅房与正房的 D/H 比为 1~2，按照卡米洛的空间尺度论，这是最佳的空间平衡和最为紧凑的尺寸，符合关中民居节约土地、高效打造舒适空间的理念。如果两厢房之间的 D/H 比小于 1，两建筑之间就会相互干涉，使视觉感受更为压抑。在同一个围合空间，偏向厅房的一面会使人感觉更好，这符合厅房作为庭院空间组群建筑核心主体的角色功能。

① 侯佑彬. 中国建筑美学 [M]. 北京：中国建筑工业出版社，2009：126-138.

图 1　陕西唐家大院西院倒座、照壁与厅房间距（作者自绘）

二、"精神构件"对庭院建筑群落空间有序组织性和整体缜密性的强化作用

　　关中传统民居庭院重组群建筑以纵深串联的多进院为主，以建筑组群内景的空间构成为重心。院落整体布局方正、拘谨，轴线对称，在空间序列上朝纵深串联的方向扩展。院与院之间的历时性观览，以纵深轴线为行为动线，院落之间有明确的功能空间序列，这个序列既是功能所需，又是礼制、规制所决定的。①"精神构件"的作用不仅体现在对空间的围合或沟通，而且反映了地方文化形态与精神规范。在这个序列动线中，"精神构件"使庭院组织更加有序、严谨。建筑空间构成章法中的起、承、转、合，在院落首尾与高潮的铺垫、呼应、衔接、烘托等方面具有重要作用，强化了建筑组群的整体性与缜密性。

　　关中传统窄院中，不同院落主要为重复单元组合，体现的是功能序列及礼制的

①陆元鼎. 民居史论与文化 [M]. 广州：华南理工大学出版社，1995：113.

统一。为了加强单元建筑之间的逻辑联系，突破建筑重复、对称、均衡的单调感，需要对一系列建筑"精神构件"进行强化布置。主要营建手法：首先，在建筑群序列中制造节奏感；其次，强调空间暗示功能的变化节点；最后，反映礼制规范的形态特征。此处以陕西唐家大院为例，对"精神构件"在空间序列中的作用进行分析：

从入口及立面来看，唐家大院建筑规模大于相邻建筑，体现了其在周边环境中的独特性。临街立面的入口和大墙面的对比较为显眼，在整体建筑群中具有"起"的作用。有的民居在大门正对的街道墙面上设置照壁，照壁与大门围合，营造出一个"虚"的氛围空间，即"起"的空间序列作用。门的装饰部件暗示空间的开始，与外部街道、相邻建筑形成鲜明对比。大门是在实际出入所需尺寸的基础上进行了精神意义上的扩大，门罩装饰是为了确保精神门框尺寸与立面墙体比例合理。

进入大门后，两倒座之间形成一条狭窄通道，与门前照壁围合成一处较为封闭的空间，作为通道过渡到下一个空间，起"承"的作用。另一种形式，如陕西三原县的周家大院设有二道门，与大门之间形成一个较为封闭的空间，承担着会客和内外交通的功能，围合成交通型院落（图2）。二道门在此成为重要的"精神构件"，是庭院内外的重要分界线，也是民居建筑由外向内过渡的重要节点，因此二道门的装饰往往十分繁复，其精致程度超过大门。大门的装饰反而显得简洁、庄重、大方，符合关中人低调、内敛、谦和的性格特征。

没有二道门的庭院，一般直接采用照壁对庭院进行内外分隔。照壁的空间意义在于"转"，通过"转"和绕，才能进入前庭，而非从大门"长驱直入"。这种空间所发挥的作用非常重要，符合中国含蓄的传统文化性格及风水要求。因此，照壁装饰往往会被当作一个重点，强化人在空间序列中的位置暗示，为接下来的核心高潮做好准备。

前庭是整个民居建筑群落中最重要的空间，属于社交型庭院空间。"精神构件"主要位于厅房及东西厢房的门窗装饰立面，包括各种屋檐构件，主要作用是烘托空间气氛。厅房立面设置精致的隔扇门，这是利用隔扇门对空间的放大机制，烘托厅房的重要性以及在建筑组群中的核心地位。唐家大院东西厢房立面的墀头有精致的雕花设计，厢房入口凹向屋内，也采用放大隔扇门的做法，目的是营造前庭院落的空间感。

后庭院仍是整个民居建筑组群的核心空间，其空间功能具有私密性，主要供家

图 2　唐家大院西院家庭活动路线、庭院类型（作者自绘）

庭内眷使用，与前庭承担公共事务的空间功能相对，是家族内部活动的重要场所。此处"精神构件"的精细化处理与前庭基本相似，更多地衬托了立面围合性较强的特征，暗示前庭和后庭在整体建筑组群中的作用较为均衡。不同的是二者一静一动。在空间功能上，前者偏公共，后者偏私密，形成前后照应的关系。这种空间结构关系主要是由院落立面的木结构门窗装饰营造的。

三、"精神构件"突出多层次复合空间

在芦原义信的空间理论中，外部空间可分为"公共的、半公共（半内部的）、内部的""多数集合的、中数集合的、少数集合的""外部的、半外部的、内部的"[①]。关中传统民居院落涵盖了这三种空间层次，尤其是"亦内亦外""半公半私"的"中数集合"空间，通过调整"精神构件"，打造多样的室内外化或室外内化复合空间。

关中民居的复合空间主要体现在厅房，厅房的围合构件均为木隔扇。从功能上

①芦原义信. 外部空间设计［M］. 尹培桐，译. 南京：江苏凤凰文艺出版社. 2017：56-57.

看，隔扇门全部打开时形成半开放的交通过渡空间，全部闭合时形成内部公共活动空间。厅房采用隔扇构件完全是为了满足其复合空间的功用。当需要完全围合时，隔扇门的功能与立面墙面相同，作为内外空间的分割，仅需根据实际情况开闭隔扇门即可。在关中传统民居中，厅房属于公共活动区域，是进行会客、议事等活动的主要场所。隔扇构件随着需求的转变在围合与开敞之间转换，作为重要的"精神构件"起着内外调适作用。又因厅房一般处于宅院的核心位置，故立面隔扇在材料、造型、色彩、肌理质感方面都较为讲究，往往精雕细刻，以彰显厅房重要的空间意义。

复合空间在关中传统民居组群建筑中居于核心地位，其内化和外化程度取决于"精神构件"对围合面的调节作用，具体表现为围合界面的作用力、围合立面的内向性和围合空间的渗透度。

1. 围合界面的作用力

取决于庭院空间与围合面的尺度比。关中窄院用挑檐缩小天井的开口，这样分隔使庭院天井与围合面的尺度比明显缩小，加大围合面的作用力，从而提高窄院的内化程度。

2. 围合立面的内向性

庭院空间的内化与围合立面的内向品格密切相关，不同的围合界面具有不同的内向性。一般而言，院墙界面的封闭性最强，内向性较差，墙身的内立面与外立面基本相同，从墙身感受不到明显的内界面品格。主界面朝内的建筑为庭院空间提供了明显的内向界面。屋身处理方式不同，内向度也不同：满槛金里装修的屋身立面内向度最高；满槛檐里装修的屋身立面内向度次之；以檐墙为主的屋身立面内向度最低。[①]在关中窄院狭长的院落空间里，正房及厅房立面，包括厢房临近厅房的部分，多为玲珑剔透的木装修，一般采取满槛金里和满槛檐里模式。"精神构件"丰富多样的装饰使内向界面大大强化了庭院的内化品格。

① 王军. 西北民居 [M]. 北京：中国建筑工业出版社，2009：110-116.

3. 围合空间的渗透度

庭院空间与室内空间相互渗透，是内化性增强的重要因素。民居中的相互渗透体现在对隔扇门的灵活处理上。在民居庭院中，处于核心位置的厅房采用隔扇门来调整空间的敞开与隔断。当庭院需要和厅房相连并构成公共空间时，可完全或局部敞开隔扇门。以陕西唐家大院为例，厅房背面与相邻东西厢房的隔扇门可以完全敞开，形成比前庭更具私密性的"凹"型内庭空间，而这又为唐宅后庭家眷的起居生活营造了一个公共功能空间（图3，图4）。

图 3　唐家大院厅房门窗（作者自摄）

图 4　唐家大院厅房内部

关中传统民居的本质依然是中国传统木构架建筑，尺度不大，室内空间结构比较简单。从建筑构件上看，室内梁、柱等主要构件的装饰朴素简洁，陈设构件强调"内化"空间性格，厅房内的罩是分隔、沟通室内空间的重要"精神构件"。从西安市北院门高家大院的平面图中可以看出，厅房是整个宅院里最大的空间，需要合理有效的分隔，分隔的重要构件就是罩，罩属于较为通透的装饰类型，可在建筑内部再次创造复合空间。局部阴角围合，主要起划分室内公共空间与私密空间的作用，其造型风格以简洁朴素为主。

四、"精神构件"尺寸、材质、肌理在传统民居建筑中的作用

根据居民不同的生理和心理需求，创造出两种尺寸的"精神构件"，运用于关中传统民居建筑。门、窗、罩、脊饰、墀头等装饰构件不仅仅为了满足人的心理、精神需求，更有着重要的结构和空间功能。另外，不同的尺寸与距离可以带给人不同的观感，增强建筑的肌理感与可识别性。

1. 门窗的形象放大机制形成"精神构件"

关中传统民居非常注重大门的气势。一般入户门讲究的是实用，尺寸并不是很大，门扇大小、薄厚也与门的尺寸相吻合，能满足日常出入或大件物品通过即可。但大门尺寸如果仅能满足实用价值，其观感尺度则远远不够，因此传统做法会利用门的"形象放大"机制[1]，将门做大，使其充满整个开间或立面，形成"精神尺度"，实际上是为了满足人的心理需求（图5）。

内墙门的空间作用是划分院落组合，主要有二道门和门空。二道门是分隔关中传统民居空间的重要标志之一，其重要性体现在对内对外的空间限定，而不是有形门的阻挡与防御作用。这种设计体现了对功能要求的弱化和对精神意义的追求（图6，图7，图8）。门空是最简单的随墙门，作为院落之间的纽带，可起到人行通道、分区和框景的作用，其形式更多体现的是一种精神象征。

[1] 李琰君. 陕西关中传统民居建筑与居住民俗文化 [M]. 北京：科学出版社，2011：232-325.

图 5　门的放大机制原理①

图 6　陕西周宅二道门

①侯佑彬. 中国建筑美学［M］. 北京：中国建筑工业出版社，2009：67-68.

图 7　西安市高宅二道门　　　　图 8　陕西唐宅门空①

2. 屋脊、脊饰、墀头具有功能性美化作用

屋脊、脊饰、墀头均为功能性美化"精神构件",具有精神文化语义,其空间功能是通过肌理强化空间观感。

木构架的装饰形象与结构是有机统一的整体。生动有趣的吻兽脊饰位于屋脊交界点,是由脊端节点构造转化而来的,其形态有鸱吻、垂兽、戗兽、仙人走兽等,实质上是用来保护该部位的铁钉,是一种艺术保护形式。一方面,这些雕刻装饰取材于自然,能够柔化方正、拘谨的建筑形体,丰富其造型,使建筑与环境更加协调,起到美化天际线的空间作用。②另一方面,屋脊、脊吻的曲面有机形态,与屋顶砖瓦规则的纹理形成鲜明对比,强化了建筑外立面材质的质感。

①图 6、图 7、图 8 均为作者自摄。
②沈福煦. 建筑美学[M]. 北京:中国建筑工业出版社,2007:60-63.

3. 在不同尺度、距离的观感中增强建筑肌理感及可识别性

屋脊、脊饰雕刻的装饰肌理质感强于屋顶砖瓦及建筑立面的青砖,可视作"二次肌理",满足了远距离、大尺度视角的需求。俯瞰传统村落民居,能发现与周边建筑形成明显差异的个性化是很多居民所追求的。根据现代建筑肌理尺度研究,120米以外的普通砖瓦凹槽,其肌理质感不甚明显,基本以面的形式存在,屋脊、脊饰主要以线的形式存在。而诸如唐家大院一类的大户宅院,其屋脊、脊饰肌理丰富,尺度较大。这就是从建筑的第五立面来强化其独特的空间肌理。此外,夸张的墀头装饰也是关中传统民居的特征,这一"精神构件"的空间功能为强化与周边的立面划分(图9,图10),与屋檐共同构成临街立面的凹廊形态,成为街区公共空间与院内私人空间的过渡。墀头高出屋面很多,具有防火、防尘、防盗的作用。

图9 陕西唐宅屋顶

图 10　陕西唐宅临街立面

五、结论

　　关中传统民居建筑特色鲜明、构造完整，其建造理念与关中民众的生活理念一致，质朴而又实用。在建筑结构与造型方面，关中传统民居严谨美观，其庭院集物质功能和精神功能于一体。建筑的每一个关节点、自由端、边际线、立面饰面以及表面层，都能基于构件本身的功能而搭配以精美巧妙的装饰，体现特定的精神理念，满足民众需求。关中传统民居通过巧妙的构件装饰强化，暗示、引导空间功能与序列组织，体现了中国传统建筑因物施巧、因材制宜、因势利导的建造特征。

后 记

2009年，我得到国家公派资助的机会，前往美国乔治梅森大学访问学习。当时除了完成自己的研修课题以外，还去旁听了一些课程。课堂上多元性、多层次、多专业的交汇使我感触颇深。多元性是指不同肤色、不同国籍的师生坐在一起，带来多元文化的交融与理解；多层次是指年龄差距较大，上至五六十岁甚至更大的在职或退休人员，下至十七八岁的应届生，带来不同层次人生阅历经验的交流与互鉴；多专业是指公选课中来自不同院系、不同专业背景的同学一起学习，带来跨学科思维的交互与创新。2010年访学回国后，曾设想我们也能将三者合而为一进行教学，但实现这一想法可能需要十年，甚至更长时间。因为实现其中一种、两种都是可能的，但三者合一还是需要一些时间。人们常说：陕西是一个神奇的地方，说啥就来啥。果真，在2020年，也就是回国的第十个年头，当时的设想竟然成真了。那一年我担任"丝绸之路美术专题研究"课程的主讲，这门课程是研究生阶段的专业选修课，第一次开设，有60余位同学选修，包括硕士研究生和博士研究生，其中有一位是来自泰国的留学生，虽然属于极少数，依然"成全"了多元性。博士生都有过多年工作经历，有的还在高校任教，而硕士生很多是应届考上的。正是有了二者的"同堂"，才"成全"了多层次。选修学生中有来自其他专业的，如美术学、设计学，也有不同类型的，如学术型和专业型。正是他们的共处"成全"了多专业。这门课是我执教生涯的一次全新尝试，在研究生的教学方式上进行了较多革新。

虽然那次具有重要历史意义和实践价值的课程结束了，但围绕丝绸之路造型艺术的研究才刚刚开始。课后每位同学都提交了与课题相关的研究论文，其中不少论文选题新颖、方法独特、视角新鲜，达到了课程教学目标。面对同学们精心准备、勤奋思考、认真完成的论文，总觉得应该做个纪念，就萌生了从同学们的论文中选择数篇题目合适、研究有新意的出版的想法。根据不同的研究主题，我对书稿框架进行了梳理，分为中外艺术交流、绘画艺术、雕塑艺术、装饰艺术和建筑艺术五个专题，之后又请张治博士完成"丝绸之路与造型艺术"，作为书稿的总章，与其他五个专题共同组成六个章节，每个章节都提出了有侧重的学术观点。本书聚焦丝绸之路造型艺术研究的热点，在前人研究的基础上，为丝绸之路艺术学这一跨学科的综合性新学科理论构建做出积极的努力和尝试。书中依据不同的研究对象和主题，采用相应的研究方法，总的来说在方法上体现了丝绸之路艺术学所特有的跨学科、综合性特点。其中既包括传统的文献梳理、个案分析、实证研究、田野调查等研究方法，又涵盖美术学、考古学、图像学、历史学、符号学、文化学、传播学、比较学等跨学科研究手段。依据丝绸之路造型艺术研究主题的问题导向原则，将研究方法与艺术问题有机结合，注重研究方法的有效性和准确性，并将其建构于丝绸之路历史发展的纵向时空维度与中西方艺术跨地区跨文化的横向时空架构之中。

2020 年，本成果得到陕西文化资源开发协同创新中心一流学科建设项目"丝绸之路文化研究"的认可，并立项进行资助研究。经过数次修改，2021 年书稿基本成型。后申请陕西师范大学"一带一路"文化研究院的"一带一路"高水平成果资助计划，立项并获批资助出版。在此衷心感谢陕西文化资源开发协同创新中心和陕西师范大学"一带一路"文化研究院的认真审核和鼎力支持，感谢胡戟老师欣然赐序，感谢西北大学出版社郭学工的同学情谊，感谢所有为本书出版付出辛勤工作的老师、同学和朋友！

本书论文多数是初次涉足丝绸之路造型艺术研究的同学所撰,他们对材料的掌握还不够全面,由于各种原因也未进行实地考察,所以难免在观点和结论上管中窥豹,恳请方家不吝赐教。

　　相信多元文化的交融与理解,多层次人生阅历经验的交流与互鉴,跨学科思维的交互与创新,能为我们带来新的进步。

　　丝绸之路,征途漫漫;造型艺术,唯美绵绵。